臺灣畫廊・產業史年表

1981
—
1990

藝術生態的領航者

中華民國畫廊協會理事長鍾經新

引領美學趨勢一直是中華民國畫廊協會視為己任的努力方向，並肩負著藝術推廣的社會責任，更期許成為領航者，逐步完善台灣藝術生態的良性發展！

畫廊之於藝術產業，不只是關鍵角色，也是中流砥柱。「藝術產業史」涵蓋了藝術家的發展史，而畫廊的發展史也可稱得上是半部的臺灣藝術史；畫廊中介角色的重要也關乎藝術家的發展，早年的畫廊很多是亦步亦趨地隨著藝術家成長，在互相學習、磨合、調整的關係下，藝術家很多的創作習慣，或許是被畫廊所養成的，而藝術家與畫廊的良性關係有助於藝術產業的健全發展。對於藝術產業編年史的整理，是我連任理事長之後的宏願，也是協會責無旁貸的艱巨工作，感謝在過程當中付出努力的各方人士，期許一起創建優良完善的藝術環境。

站在歷史的截點上，我們此刻梳理臺灣藝術產業史年表，有其關鍵價值與高度，協會不光只是藝術產業的領航者，更是使命的完成者，現今關心臺灣美術史的發展與延續，不再只是學者專家的專利，畫廊協會也可以植入自己的書寫，站在產業的高度，期待每一家畫廊都擁有將藝術家寫入美術史的胸懷，並以學術觀點優化產業質感，這將是完成歷史性任務的非常時刻。

回溯九〇年代的臺灣，開展了藝術政論的百花齊放時期，也是臺灣本土意識抬頭的時刻，當時的臺灣畫廊產業正處於百家爭鳴、蓬勃發展的繁榮期，各式的藝術展覽、藝文講座絡繹不絕，為了整合藝術產業，並打造與國際接軌的藝術環境，因此臺灣畫廊主們積極響應，正式於 1992 年 6 月 8 號成立「社團法人中華民國畫廊協會」。

臺灣藝術產業成立畫廊協會的宗旨之一，就是每年定期舉辦一次畫廊博覽會；1992 年中華民國畫廊協會主辦了臺灣的第一屆「1992 中華民國畫廊博覽會」於臺北世貿中心一館，當時有 56 家國內畫廊參展，到了 1995 年，不僅有 62 家國內畫廊參展，開始有 17 家國外畫廊來台共襄盛舉。而此舉擴大轉型的動作，順勢將展名變更為具國際性的台北國際藝術博覽會（Taipei Art International Fair）。

時至 1997 年，雖然亞洲面臨金融風暴的衝擊，然而台北國際藝術博覽會並未受到影響，在亞洲地區各國藝術博覽會相繼停辦之波動中，中華民國畫廊協會所掌握的台北國際藝術博覽會仍屹立不搖。2005 年在獲得臺灣文化部門經費與行政的支持下，台北國際藝術博覽會開始轉型以當代藝術為主的藝術博覽會，進

而將台北國際藝術博覽會更名為「Art Taipei 台北藝術博覽會」。

2017 年我上任之後，提出「學術先行、市場在後」的理念規劃 ART TAIPEI，以學術思維切入的策展精神，跳脫往昔對於商業博覽會的制式觀點，藝博會在台灣已經脫離只有商業價值的層次，我們期待以豐富藝術賞析的多元視角，驅動更具思維與創造性策展的無限動能。而每一年 ART TAIPEI 的學術講座，我們都聚焦在不同的議題關注及社會關懷來做深度安排，以此拉近與藝術愛好者的距離。此外，畫協於 2010 年 1 月 1 日成立的「台北藝術產經研究室」，其所主導的「台北藝術論壇」則是少數兼顧學術與市場的國際型藝術研討會，系統性的介紹充滿特殊性與內部多元性的亞洲藝術文化，與其跨市場等多元觀點與論述，作為串連亞洲與國際藝術世界的交流平台，並促進藝術與企業間的深度交流。「台北藝術產經研究室」的啟動是為會員畫廊提供產業分析，定期出版相關研究分析報告，與臺灣畫廊產業史的採集與研究，期望保留住對臺灣藝術史有重要貢獻的畫廊產業重要史料，以供後續研究。在我的任期內，並於 2018 年經會員大會通過「畫廊協會鑑定鑑價委員會組織規則」，籌組「鑑定鑑價委員會」且開始執行鑑定鑑價

業務。

畫廊協會除了舉辦藝博會，也定期舉辦講座、提供進修課程以服務會員畫廊，並且與公部門共同擘畫研究型的藝術計劃。在 2006 年，畫廊協會與行政院文化建設委員會共同出版《2005 年視覺藝術市場現況調查》、2008 年在文建會大力推廣下，於「Art Taipei 2008 台北國際藝術博覽會」創新增設了【臺灣製造新人推薦特區】、2010 年畫廊協會受行政院文化建設委員會委託，完成「我國視覺藝術產業涉及之現行法令研究分析暨振興方案之行政措施評估建議」研究計畫案、2012 年 8 月至 2013 年 4 月受文化部委託執行「我國藝術市場稅制檢討與效益分析研究計畫」研究計畫案、2014 年 10 月 24 日至 11 月 23 日受台北市文化局委託，承辦「2014 大直內湖創意街區展」、2016 年 10 月畫廊協會與教育部合作舉辦「藝術教育日」，鼓勵各級師生參觀台北國際藝術博覽會，並成為台北國際藝術博覽會固定活動、2017 年 11 月與文化部和國立臺灣美術館共同舉辦「2017 藝術品科學檢測國家標準學術研討會」、2018 年 5 月，與文化部共同合作規劃「藝術契約校園巡迴推廣講座」。

此外，畫廊協會也致力於產業相關的法條推動，在
2014 年協助推動「自由經濟示範區特別條例草案」，
2015 年 1 月 15 日協助推動《博物館法草案》，其
中博物館法中增列「國寶級捐贈免受最低稅賦制（基
本所得稅法）規範」，在立法院三讀通過。畫廊協會
一直積極與政府機關共同合作藝術的各類推廣，致力
產官學三方的深度交流及策略的推動。

如何在全球化的浪潮之下，保有並凸顯臺灣文化藝術
的特色，一直是 ART TAIPEI 堅守的議題。台北國際
藝術博覽會作為國內藝術產業平台，扶植國內畫廊，
建立收藏對話與國際的策略合作網絡。另外，深刻體
會藏家對於藝博會的重要，我特於 2018 年三月成立
了「台灣藏家聯誼會」作為 ART TAIPEI 台北國際藝
術博覽會的藏家服務平台，深化合作項目，以提高
ART TAIPEI 的實質收藏效益，並廣結國際藏家關係
網；同時也努力推動藝術品移轉稅務的檢討與改革，
提高臺灣藝術市場的國際競爭力與吸引力。

畫廊協會的核心目標除了服務會員外，我們也希望能
夠帶領會員們自我提昇並勇往前行，且開拓國際視野
並進行國際連結，也期盼能夠引領產業的良善風氣；
更努力將台灣的藝術軟實力推介到國際，也同步彰顯

台灣收藏家的堅強實力與國際視野。畫協除了以提高
全民鑑賞藝術之能力為己任之外，更希望建立健全的
藝術市場次序。

「厚植文化力」是國家前進的目標，也是中華民國畫
廊協會及 ART TAIPEI 深耕台灣的使命，我們秉持共
榮共好的良善期許，尋找自我的座標，並努力發展臺
灣藝術的各方活力。

《臺灣畫廊・產業史年表》規劃為五冊：
第一冊專論（1960-1980）由陳長華女士執筆
第二冊專論（1981-1990）由鄭政誠先生執筆
第三冊專論（1991-2000）由胡永芬女士執筆
第四冊專論（2001-2010）由朱庭逸女士執筆
第五冊專論（2011-2020）由白適銘先生執筆
感謝以上五位專家學者的共同努力，成就了《臺灣畫
廊・產業史年表》的編撰工作。

鍾經新

1961　·出生於臺灣花蓮縣新城鄉

現任　·第十四屆社團法人中華民國畫廊協會理事長
　　　　·大象藝術空間館創辦人
　　　　·北京中央美術學院台灣校友會首任會長
　　　　·國立臺灣海洋大學傑出校友2018
　　　　·台灣藏家聯誼會創會會長
　　　　·財團法人台港經濟文化合作策進會第十一屆委員
　　　　·台灣女性藝術協會常務理事

學歷　·中央美術學院人文學院藝術管理系碩士
　　　　·中央美術學院藝術批評與寫作專題研修2011-2012
　　　　·東海大學創意設計與藝術學院美術學系碩士
　　　　·國立台灣海洋大學航運管理學系學士

經歷
2020　·國立高雄師範大學藝術論壇－藝術市場、產業運營策略
　　　　·臺南新藝獎評審
　　　　·台灣女性藝術協會常務理事
　　　　·台北國際藝術博覽會執委會召集人
　　　　·文化部「2020 Made In Taiwan－新人推薦特區」評審
　　　　·原住民新銳推薦特區評審
　　　　·北京中央美術學院台灣校友聯絡處成立
　　　　·財團法人台港經濟文化合作策進會第十一屆委員
　　　　·第十四屆社團法人中華民國畫廊協會理事長
2019　·台北國際藝術博覽會執委會召集人
　　　　·文化部「2019 Made In Taiwan－新人推薦特區」評審
　　　　·藝術銀行2019年諮詢委員
　　　　·文化部「輔導藝文產業創新育成補助計畫」審查委員
　　　　·財團法人台港經濟文化合作策進會第十屆委員
　　　　·藝術廈門策略聯盟
　　　　·臺南新藝獎評審
　　　　·第十四屆社團法人中華民國畫廊協會理事長
2018　·北京中央美術學院台灣校友會首任會長
　　　　·臺南新藝獎評審
　　　　·當選國立臺灣海洋大學傑出校友
　　　　·台北國際藝術博覽會執委會召集人
　　　　·文化部「2018 Made In Taiwan－新人推薦特區」評審
　　　　·首次以畫廊協會名義與台灣國際遊艇展進行策略聯盟

　　· 成立「台灣藏家聯誼會」並任創會會長
　　· 首次在香港舉辦 ART TAIPEI 25週年的「台灣之夜」
　　· 首次以畫廊協會名義與台北國際遊艇展進行策略聯盟
　　· 第十三屆社團法人中華民國畫廊協會理事長
2017 · 非池中2017年度影響力藝術人物
　　· 中華民國畫廊協會首次與國立故宮博物院合作，為【奧塞美術館30週年
　　　大展－印象·左岸】唯一協辦單位
　　· 臺南新藝獎評審
　　· 藝術廈門評審
　　· 第十三屆社團法人中華民國畫廊協會理事長
2016 · 台北國際藝術博覽會審查委員
　　· 台北國際藝術博覽會公共藝術審查委員
　　· 第十二屆社團法人中華民國畫廊協會常務理事
2015 · 臺南新藝獎評審
　　· 台北國際藝術博覽會審查委員
　　· 台北國際藝術博覽會公共藝術審查委員
　　· 第十二屆社團法人中華民國畫廊協會常務理事
2014 · 台北國際藝術博覽會公共藝術審查委員
　　· 國立臺灣海洋大學校友會理事
　　· 第十一屆社團法人中華民國畫廊協會常務理事
2013 · 獲選TAIWAN TATLER'S雜誌臺灣100名人錄
　　· 第十一屆社團法人中華民國畫廊協會常務理事
2012 · 台北國際藝術博覽會審查委員
　　· 第十屆社團法人中華民國畫廊協會理事
2011 · 第十屆社團法人中華民國畫廊協會理事
2010 · 台北國際藝術博覽會之台北藝術論壇專題「新世代畫廊的經營變革&
　　　藝術博覽會與畫廊的新合作關係II－走在險棋上的經營理念」

社團法人中華民國畫廊協會沿革

在 90 年代，台灣的畫廊產業百家爭鳴、蒸蒸日上，展覽、講座等藝文活動絡繹不絕，為了整合藝術產業，一齊努力將台灣的藝術與世界接軌，更具國際能見度！畫廊產業決定在 1992 年 4 月 18 日《大成報》刊登籌備公告，希望能招募志同道合的同業一起組成協會。1992 年 6 月 8 日，臺灣畫廊主們積極響應，正式成立「社團法人中華民國畫廊協會」，並由會員大會選出阿波羅畫廊張金星先生擔任第一屆理事長，以兩年為一任期。從 1992 年的六十餘家會員成長到如今已有 122 家會員畫廊。

1992 年 11 月 25 至 29 日，畫廊協會主辦台灣第一屆「1992 中華民國畫廊博覽會」於台北世貿中心一館，當時有 56 家國內畫廊參展。到了 1995 年，「中華民國畫廊博覽會」開始稱為「台北國際藝術博覽會」，該年不僅有 62 家國內畫廊參展，也首次有 17 家的國外畫廊來台共襄盛舉。直至 2019 年，畫廊協會所主辦的「ART TAIPEI 台北國際藝術博覽會」，已經達到國內參展畫廊 65 家，國外畫廊 68 家。除了維持優良的歷年傳統，並首創「向大師致敬」的經典作品呈現，更與以色列在台辦事處合作，邀請以色列的藝術家來台參展公共藝術。畫廊協會一次比一次突破格局，更具國際視野，也讓每年的 ART TAIPEI 更受期待！

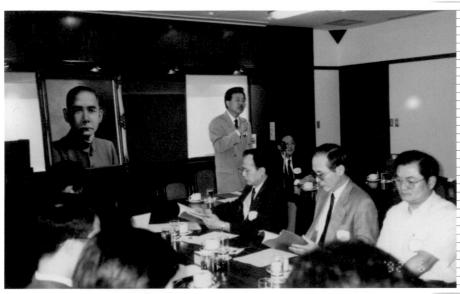

上圖：1992年6月8日，中華民國畫廊協會成立大會。（圖版來源：社團法人中華民國
　　　畫廊協會）

下圖：1992年，第一屆中華民國畫廊博覽會會場。（圖版來源：社團法人中華民國畫
　　　廊協會）

不僅每年於台北舉辦藝博會，為了刺激發展在地的畫廊產業，自2000年開始，在新竹市體育館舉辦「2000新竹藝術博覽會」，2002年在高雄工商展覽中心舉辦「高雄藝術博覽會」，到2012年開始於台南、2013年開始於台中，每年舉辦飯店型博覽會。至今畫廊協會每年在台灣北中南各舉辦一場藝博會，也積極參與各地區所辦之藝博會，如 ART BASEL、韓國 KIAF 等等，增進國際之間的互動交流、拓展與維持和各國藏家和展商們的良好關係。

除了舉辦藝博會，畫廊協會也定期舉辦講座、提供進修課程以服務會員畫廊。此外，更於 2010 年 6 月成立「台北藝術產經研究室」，為畫廊同業提供產業分析，定期出版相關研究分析報告；透過進行臺灣畫廊產業史的採集與研究，期望保留住對台灣藝術史有重要貢獻的畫廊產業重要史料，以供後續研究。自2010 年 10 月起，台北藝術產經研究室開始執行為期三年的研究計畫「臺灣畫廊口述歷史採集計畫」，透過深度訪談和史料收集，為台灣的畫廊產業留下寶貴的歷史紀錄。後續並於 2017 年舉辦「那些年，我們一起走過的臺灣畫廊史」座談會，邀請當初參與口述歷史採集計畫、年資超過廿年的資深畫廊及資深媒體人，共同分享與畫廊協會一同走過的故事；且在口述歷史採集計畫進行過程中，察覺國內畫廊檔案管理

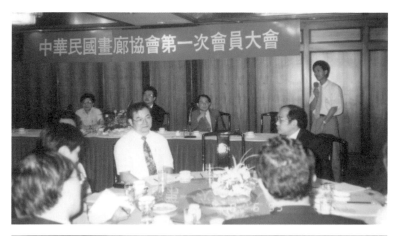

上圖：1993年8月6日，中華民國畫廊協會第一次會員大會。（圖版來源：社團法人中華民國畫廊協會）

下圖：1995年11月19日，台北國際藝術博覽會於台北世貿一館開幕，展期至11月23日。（圖版來源：社團法人中華民國畫廊協會）

狀況欠佳，而於 2017 年開始進行文化部補助之「臺灣畫廊產業史料庫計畫」，向國內畫廊徵集第一手史料，進行數位化歸檔和公開上線，以期補足台灣藝術史中產業面向的資料。2018 年台北藝術產經研究室經會員大會通過「畫廊協會鑑定鑑價委員會組織規

則」，籌組「鑑定鑑價委員會」開始執行鑑定鑑價業務。

畫協也積極爭取與公部門共同擘畫研究型的藝術計劃，比如 2006 年與行政院文化建設委員會共同出版《2005 年視覺藝術市場現況調查》。2008 年文建會在台北國際藝術博覽會中規劃辦理「MIT 台灣製造──新秀推薦區」專區，自該年起成為台北國際藝術博覽會中的固定展區。2013 年起「MIT 台灣製造──新秀推薦區」就由中華民國畫廊協會處理藝術經紀事宜。2010 年受行政院文化建設委員會委託，完成「我國視覺藝術產業涉及之現行法令研究分析暨振興方案之行政措施評估建議」研究計畫案、2012 年 8 月至 2013 年 4 月受文化部委託執行「我國藝術市場稅制檢討與效益分析研究計畫」研究計畫案、2014 年 10 月 24 日至 11 月 23 日受台北市文化局委託，承辦「2014 大直內湖創意街區展」、2016 年 10 月與教育部合作舉辦「藝術教育日」，鼓勵各級師生參觀台北國際藝術博覽會，並成為台北國際藝術博覽會固定活動。2017 年 11 月與文化部和國立台灣美術館共同舉辦「2017 藝術品科學檢測國家標準學術研討會」。2018 年因應全球華人藝術網事件衝擊，與文化部、台北市藝術創作者職業工會等合作辦理「藝術契約校園巡迴推廣講座」，以提升藝術工作

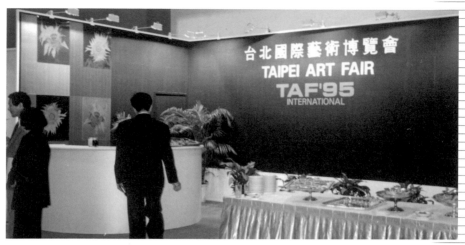

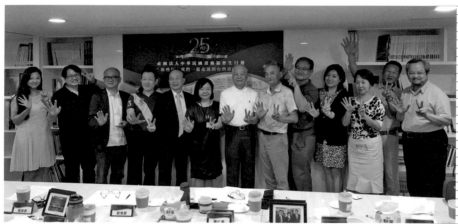

上圖：1995年，台北國際藝術博覽會會場實景。（圖版來源：社團法人中華民國畫廊協會）

下圖：慶祝畫廊協會25週年，於2017年6月8日舉辦「那些年，我們一起走過的臺灣畫廊史座談會」。（圖版來源：社團法人中華民國畫廊協會）

者的法律意識。

此外，畫廊協會也致力於產業相關的法條推動，2014年協助推動「自由經濟示範區特別條例草案」，

2018年5月17日,舉辦台灣畫廊產業史媒體座談會(圖版來源:社團法人中華民國畫廊協會)

2015 年 1 月 15 日協助推動《博物館法草案》,其中博物館法中增列「國寶級捐贈免受最低稅賦制(基本所得稅法)規範」,在立法院三讀通過。可見畫廊協會近年一直積極與政府機關多次的共同合作,成為官方與民間的積極互動交流範例。

畫廊協會的核心目標除了服務會員外,我們也希望能夠帶領會員們自我提昇並勇往前行,且開拓國際視野並進行國際連結,也期盼能夠引領產業的良善風氣;更努力將台灣的藝術軟實力推介到國際,也同步彰顯台灣收藏家的堅強實力與國際視野。畫協除了以提高全民鑑賞藝術之能力為己任之外,更希望建立健全的藝術市場秩序。

上圖：2018年5月17日，舉辦台灣畫廊產業史媒體座談會（圖版來源：社團法人中華民
　　　國畫廊協會）

下圖：2018年5月20日，首場藝術契約校園巡迴推廣講座於台中大墩文化中心舉行。
　　　（圖版來源：社團法人中華民國畫廊協會）

社團法人中華民國畫廊協會大事年表（1992-2020）

年代	事件
1992	1992 年 4 月 18 日，社團法人中華民國畫廊協會於《大成報》上刊登籌備公告招募會員。
	1992 年 6 月 8 日，社團法人中華民國畫廊協會正式成立，並召開第一屆第一次會員大會，阿波羅畫廊張金星先生當選第一屆理事長，任期自 1992 年 6 月至 1994 年 6 月。
	1992 年 11 月 25 日至 11 月 29 日，社團法人中華民國畫廊協會於台北世貿中心一館，主辦「1992 中華民國畫廊博覽會」，共有 56 家國內畫廊參展。
1993	1993 年 10 月 7 日至 10 月 11 日，社團法人中華民國畫廊協會於台中世貿中心一、二館舉辦「1993 中華民國畫廊博覽會」，共有 47 家國內畫廊參展，並舉辦「法鼓山當代義賣會」。
1994	1994 年 6 月 9 日，社團法人中華民國畫廊協會召開第二屆第一次會員大會，龍門畫廊李亞俐女士當選第二屆理事長，任期自 1994 年 6 月至 1996 年 6 月。
	1994 年 8 月 24 至 8 月 28 日，社團法人中華民國畫廊協會於台北世貿中心一館舉辦「1994 中華民國畫廊博覽會—『台北人愛漂亮』」，共有 55 家國內畫廊參展。
1995	1995 年 11 月 18 日至 11 月 22 日，社團法人中華民國畫廊協會於台北世貿中心一館舉辦「台北國際藝術博覽會—『地方性與國際化』」，國內畫廊為 62 家，國外畫廊 17 家，參展畫廊共 79 家。
1996	1996 年 6 月 3 日，社團法人中華民國畫廊協會召開第二屆第二次會員大會，東之畫廊劉煥獻先生當選第三屆理事長，任期自 1996 年 6 月至 1998 年 6 月。
	1996 年 11 月 20 日至 11 月 24 日，社團法人中華民國畫廊協會於台北世貿中心一館舉辦「TAF'96 台北國際藝術博覽會—『藝術四方』」，國內畫廊 51 家，國外畫廊 22 家，參展畫廊共 73 家，參觀人數約 9 萬人。
1997	1997 年 11 月 20 日至 11 月 24 日，社團法人中華民國畫廊協會於台北世貿中心一館舉辦「TAF'97 台北國際藝術博覽會—『藝術版圖擴大』」，國內畫廊 45 家，國外畫廊 8 家，參展畫廊共 53 家，參觀人數約 7 萬人。
1998	1998 年 6 月 26 日，社團法人中華民國畫廊協會召開第三屆第二次會員大會，敦煌藝術中心洪平濤先生當選第四屆理事長，任期自 1998 年 6 月至 2000 年 12 月。
	1998 年 11 月 19 日至 11 月 23 日，社團法人中華民國畫廊協會於台北世貿中心一館舉辦「TAF'98 台北國際藝術博覽會—『台北就位』」，國內畫廊 39 家，國外畫廊 10 家，參展畫廊共 49 家，參觀人數約 7 萬人。

年代	事件
1999	1999 年 12 月 16 日至 12 月 20 日，社團法人中華民國畫廊協會於台北世貿中心一館舉辦「TAF'99 台北國際藝術博覽會—『跨世紀·新映象』」，國內畫廊 39 家，國外畫廊 4 家，參展畫廊共 43 家，參觀人數約 5 萬人。
2000	2000 年 5 月 26 日至 6 月 4 日，社團法人中華民國畫廊協會於新竹市體育館舉辦「2000 新竹藝術博覽會」。 2000 年 12 月 14 日至 12 月 18 日，社團法人中華民國畫廊協會於台北世貿中心二館舉辦「TAF 2000 台北國際藝術博覽會—『藝術史探索』」，國內參展畫廊 35 家，參觀人數約 6.5 萬人。
2001	2001 年 1 月 14 日，社團法人中華民國畫廊協會召開第四屆會員大會，長流畫廊黃承志先生當選第五屆理事長，任期自 2001 年 1 月至 2002 年 12 月。 2001 年 11 月 8 日至 11 月 12 日社團法人中華民國畫廊協會於台北世貿中心二館舉辦「TAF 2001 台北國際藝術博覽會—『十分嬌嬌』」，國內畫廊 24 家，國外畫廊 4 家，參展畫廊共 28 家，參觀人數約 6.2 萬人。
2002	2002 年，社團法人中華民國畫廊協會搬遷至華山創意文化園區。 2002 年 11 月 1 日至 11 月 10 日，社團法人中華民國畫廊協會於高雄工商展覽中心舉辦「高雄藝術博覽會」，國內參展畫廊 28 家。
2003	原訂「2003 台北國際藝術博覽會」因華山文化園區場地整修順延至 2004。 2003 年 1 月 20 日，社團法人中華民國畫廊協會召開第五屆會員大會，東之畫廊劉煥獻先生當選第六屆理事長，任期自 2003 年 1 月至 2004 年 12 月。
2004	2004 年 3 月 5 日至 3 月 14 日社團法人中華民國畫廊協會在華山文化園區，舉辦「TAF 2004 台北國際藝術博覽會—『藝術開門』」，年度藝術家為李小鏡。國內參展畫廊 28 家，參觀人數約 1.5 萬人。

年代	事件
2005	2005 年 1 月 12 日，社團法人中華民國畫廊協會召開第六屆會員大會，觀想藝術中心徐政夫先生當選第七屆理事長，任期自 2005 年 1 月至 2006 年 12 月。
	2005 年 4 月 8 日至 4 月 12 日社團法人中華民國畫廊協會在台北世貿中心一館，舉辦「2005 ART TAIPEI 台北國際藝術博覽會—『亞洲藝術‧台灣飆美』」，年度藝術家為小澤剛。國內畫廊 40 家，國外畫廊 6 家，參展畫廊共 46 家，參觀人數約 3 萬人。
	2005 年底，社團法人中華民國畫廊協會召開第七屆第二次會員大會。
2006	2006 年 5 月 5 日至 5 月 9 日社團法人中華民國畫廊協會在華山文化園區，舉辦「2006 ART TAIPEI 台北國際藝術博覽會—『亞洲 青年 新藝術』」，年度藝術家為派翠西亞‧佩西尼尼（Patricia Piccinini）。國內畫廊 68 家，國外畫廊 26 家，參展畫廊共 94 家，參觀人數約 6 萬人。
	2006 年底，社團法人中華民國畫廊協會召開第八屆第一次會員大會，首都藝術中心蕭耀先生當選第八屆理事長，任期自 2007 年 1 月至 2008 年 12 月。
2007	2007 年 5 月 25 日至 5 月 29 日社團法人中華民國畫廊協會在台北世貿中心二館，舉辦「2007 ART TAIPEI 台北國際藝術博覽會—『藝術與文學』」，年度藝術家為葉放。國內畫廊 50 家，國外畫廊 17 家，參展畫廊共 67 家，參觀人數約 5 萬人。
	2007 年底，社團法人中華民國畫廊協會召開第八屆第二次會員大會。
2008	2008 年 8 月 29 日至 9 月 2 日社團法人中華民國畫廊協會在台北世貿中心一館，舉辦「2008 ART TAIPEI 台北國際藝術博覽會—『藝術與科技』」，國內畫廊 63 家，國外畫廊 48 家，參展畫廊共 111 家，並首次設置「MIT 台灣製造——新人推薦特區」。參觀人數約 7.2 萬人。
	2008 年 12 月 25 日，社團法人中華民國畫廊協會召開第九屆會員大會，家畫廊王賜勇先生當選第九屆理事長，任期自 2009 年 1 月至 2010 年 12 月。
2009	2009 年 1 月 20 日，社團法人中華民國畫廊協會召開第九屆第二次會員大會。
	2009 年 8 月 28 日至 9 月 1 日社團法人中華民國畫廊協會在台北世貿中心一館，舉辦「2009 ART TAIPEI 台北國際藝術博覽會—『美學與環境 因人而藝』」，由台北當代藝術館館長石瑞仁策展。國內畫廊 41 家，國外畫廊 37 家，參展畫廊共 78 家，並設有「MIT 台灣製造——新人推薦特區」。參觀人數約 5 萬人。

年代	事件
2010	2010 年 6 月，社團法人中華民國畫廊協會成立「台北藝術產經研究室」。
	2010 年 8 月 20 日至 8 月 24 日社團法人中華民國畫廊協會在台北世貿中心一館，舉辦「2010 ART TAIPEI 台北國際藝術博覽會—『視覺・文創・畫廊史』」，國內畫廊 57 家，國外畫廊 54 家，參展畫廊共 111 家，並設有「MIT 台灣製造──新人推薦特區」。參觀人數約 4 萬人。
	2010 年 12 月 15 日，社團法人中華民國畫廊協會召開第十屆第一次會員大會，新苑畫廊張學孔先生當選第十屆理事長，任期自 2011 年 1 月至 2012 年 12 月。
2011	2011 年 8 月 26 日至 8 月 29 日，社團法人中華民國畫廊協會在台北世貿中心一館，舉辦「2011 ART TAIPEI 台北國際藝術博覽會—『我們可以選拔這個時代的偉大藝術！』」，國內畫廊 58 家，國外畫廊 66 家，參展畫廊共 124 家，並設有「MIT 台灣製造──新人推薦特區」。參觀人數約 4.5 萬人。
	2011 年 12 月 28 日，社團法人中華民國畫廊協會召開第十屆第二次會員大會。
2012	2012 年至 2014 年，台北藝術產經研究室主持「臺灣畫廊產業發展之口述歷史採集計畫」，一共訪問 44 組人士，蒐集早期畫廊年表以及相關書信資料，為臺灣畫廊產業史開啟第一階段工作。
	2012 年，台北藝術產經研究室主持「藝術經濟學論述之基礎研究」。
	2012 年 1 月 6 日至 1 月 8 日，社團法人中華民國畫廊協會在台南大億麗緻酒店，舉辦「2012 府城藝術博覽會」。
	2012 年 6 月 9 日至 6 月 15 日，社團法人中華民國畫廊協會在台灣北中南 60 間畫廊等地，同時舉辦「2012 畫廊週」。
	2012 年 11 月 9 日至 11 月 12 日，社團法人中華民國畫廊協會在台北世貿中心一館，舉辦「2012 ART TAIPEI 台北國際藝術博覽會—『因為藝術，我們可以更深刻』」，國內畫廊 70 家，國外畫廊 80 家，參展畫廊共 150 家，並設有「MIT 台灣製造──新人推薦特區」。參觀人數約 4.5 萬人。
	2012 年 12 月 28 日，社團法人中華民國畫廊協會召開第十一屆第一次會員大會，傳承藝術中心張逸群先生當選第十一屆理事長，任期自 2013 年 1 月至 2014 年 12 月。

年代	事件
2013	2013 年 3 月 23 日至 3 月 25 日，社團法人中華民國畫廊協會在台南大億麗緻酒店，舉辦「2013 ART TAINAN 台南藝術博覽會」。首次與台南市政府文化局合辦「2013 臺南新藝獎」。
	2013 年 6 月 8 日至 6 月 16 日，社團法人中華民國畫廊協會在全台精選百家畫廊，同時舉辦「2013 臺灣畫廊週『魔幻時刻』」。
	2013 年 7 月 12 日至 7 月 15 日，社團法人中華民國畫廊協會在台中金典酒店，舉辦「2013 ART TAICHUNG 台中藝術博覽會」。
	2013 年 11 月 8 日至 11 月 11 日，社團法人中華民國畫廊協會在台北世貿中心一館，舉辦「2013 ART TAIPEI 台北國際藝術博覽會─『After 20, 20 After 藝術，作為一種耕耘的方式』」，國內畫廊 70 家，國外畫廊 78 家，參展畫廊共 148 家，並設有「MIT 台灣製造──新人推薦特區」。參觀人數約 3.5 萬人。
	2013 年 12 月 26 日，社團法人中華民國畫廊協會召開第十一屆第二次會員大會。
2014	2014 年，台北藝術產經研究室主持「我國藝術市場稅制檢討與效益分析研究」。
	2014 年，台北藝術產經研究室以民間團體身分協助推動「自由經濟示範區特別條例草案」其中「自由貿易區特別條例中增列文創園區（文化自由港）條例」，然而因受到服貿爭議影響而撤案。
	2014 年 10 月 24 日至 11 月 23 日，台北藝術產經研究室發起大直內湖畫廊街廓推動計畫（現大內藝術特區）。
	2014 年 3 月 22 日至 3 月 25 日，社團法人中華民國畫廊協會在台南大億麗緻酒店，舉辦「2014 ART TAINAN 台南藝術博覽會」，並與台南市政府文化局合辦「2014 臺南新藝獎」。
	2014 年 5 月 23 日至 5 月 27 日，社團法人中華民國畫廊協會在花博爭艷館，舉辦「ART SOLO 14 藝術博覽會─『藝枝獨秀』」。
	2014 年 7 月 12 日至 7 月 15 日，社團法人中華民國畫廊協會在台中日月千禧酒店，舉辦「2014 ART TAICHUNG 台中藝術博覽會」。
	2014 年 10 月 31 日至 11 月 3 日，社團法人中華民國畫廊協會在台北世貿一館，舉辦「2014 ART TAIPEI 台北國際藝術博覽會─『Dear Art, 藝術 日常的交往』」，國內畫廊 69 家，國外畫廊 76 家，參展畫廊共 145 家，並設有「MIT 台灣製造──新人推薦特區」。
	2014 年 12 月 23 日，社團法人中華民國畫廊協會召開第十二屆第一次會員大會，也趣藝廊王瑞棋先生當選第十二屆理事長，任期自 2015 年 1 月至 2016 年 12 月。

年代	事件
2015	2015 年 3 月 27 日至 3 月 30 日，社團法人中華民國畫廊協會在台南大億麗緻酒店，舉辦「2015 ART TAINAN 台南藝術博覽會」，並與台南市政府文化局合辦「2015 臺南新藝獎」。
	2015 年 6 月 15 日，台北藝術產經研究室以民間團體的身份協助推動「博物館法草案」其中「博物館法中增列國寶級捐贈免受最低稅賦制（基本所得稅法）規範」，在立法院三讀通過。
	2015 年 7 月 11 日至 7 月 13 日，社團法人中華民國畫廊協會在台中日月千禧酒店，舉辦「2015 ART TAICHUNG 台中藝術博覽會」。
	2015 年 10 月 30 日至 11 月 2 日，社團法人中華民國畫廊協會在台北世貿中心一館，舉辦「2015 ART TAIPEI 台北國際藝術博覽會」，國內畫廊 80 家，國外畫廊 88 家，參展畫廊共 168 家，並設有「MIT 台灣製造——新人推薦特區」。
	2015 年 12 月 22 日，社團法人中華民國畫廊協會召開第十二屆第二次會員大會。
2016	2016 年，台北藝術產經研究室推動「藝術品拍賣所得稅調降」。
	2016 年，台北藝術產經研究室主持「推動藝術鑑定機制標準化作業」。
	2016 年起，台北藝術產經研究室從 2014 年開始主持的「我國藝術市場稅制檢討與效益分析研究計畫」其「藝術品拍賣稅課徵方式改以一時貿易所得 6% 認列」，經財政部核釋後通過實施。
	2016 年 3 月 18 日至 3 月 20 日，社團法人中華民國畫廊協會在台南大億麗緻酒店，舉辦「2016 ART TAINAN 台南藝術博覽會」，並與台南市政府文化局合辦「2016 臺南新藝獎」。
	2016 年 6 月 23 日至 6 月 26 日，社團法人中華民國畫廊協會在高雄展覽館，舉辦「2016 KA ○ HSIUNG T ○ DAY 港都國際藝術博覽會」。
	2016 年 8 月 19 日至 8 月 21 日，社團法人中華民國畫廊協會在台中日月千禧酒店，舉辦「2016 ART TAICHUNG 台中藝術博覽會」。
	2016 年 11 月 12 日至 11 月 15 日，社團法人中華民國畫廊協會在台北世貿中心一館，舉辦「2016 ART TAIPEI 台北國際藝術博覽會—『亞太藝術‧匯聚台北』」，國內畫廊 67 家，國外畫廊 83 家，參展畫廊共 150 家，並設有「MIT台灣製造——新人推薦特區」。參觀人數約 3 萬人。
	2016 年 12 月 20 日，社團法人中華民國畫廊協會召開十三屆第一次會員大會，大象藝術空間館鍾經新女士當選第十三屆理事長，任期自 2016 年 12 月至 2018 年 12 月。

年代	事件
2017	2017 年，台北藝術產經研究室啟動「臺灣畫廊產業史料庫計畫」。
	2017 年 7 月 21 日至 7 月 23 日，社團法人中華民國畫廊協會在台中日月千禧酒店，舉辦「2017 ART TAICHUNG 台中藝術博覽會」。首度訂定主題「以身為度：尋訪城市中的雕塑」。
	2017 年 6 月 8 日，社團法人中華民國畫廊協會舉辦成立 25 周年系列活動——「那些年，我們一起走過的臺灣畫廊史」座談會，邀請當初參與《臺灣畫廊產業發展口述歷史採集計畫》，年資超過 20 年的資深畫廊共襄盛舉。
	2017 年 10 月 20 日至 10 月 23 日，社團法人中華民國畫廊協會在台北世貿中心一館，舉辦「2017 ART TAIPEI 台北國際藝術博覽會—『私人美術館的崛起』」，國內畫廊 69 家，國外畫廊 54 家，參展畫廊共 123 家，並設有「MIT 台灣製造——新人推薦特區」。參觀人數約 6.5 萬人。
	2017 年 12 月 18 日，社團法人中華民國畫廊協會召開第十三屆第二次會員大會。
2018	2018 年，台北藝術產經研究室、臺灣文化法學會與藝創工會合作主持「藝術經紀制度研究計畫」。為促進藝術市場健全交易機制，防範畫廊與藝術家產生合約糾紛，共同擬出四份藝術經紀契約範本，包含經紀、展覽、寄售、授權等四類合約。
	2018 年 3 月 16 日至 3 月 18 日，社團法人中華民國畫廊協會在台南大億麗緻酒店，舉辦「2018 ART TAINAN 台南藝術博覽會—『人文古都——再造城市風華』」。首度與台灣國際遊艇展合作，將展會範圍擴展至高雄展覽館，呈獻當代藝術特展區—「偉大的航行——當代藝術新境」一展。並與台南市政府文化局合辦「2018 臺南新藝獎」。
	2018 年 7 月 20 日至 7 月 22 日，社團法人中華民國畫廊協會在台中日月千禧酒店，舉辦「2018 ART TAICHUNG 台中藝術博覽會—『城市尋履——雕塑風景』」。
	2018 年 10 月 26 日至 10 月 29 日，社團法人中華民國畫廊協會在台北世貿中心一館，舉辦「2018 ART TAIPEI 台北國際藝術博覽會—『無形的美術館』」，國內畫廊 64 家，國外畫廊 71 家，參展畫廊共 135 家，並設有「MIT 台灣製造——新人推薦特區」。參觀人數約 7 萬人。
	2018 年 12 月 18 日，社團法人畫廊協會召開第十四屆第一次會員大會，大象藝術空間館鍾經新女士連任第十四屆理事長，任期自 2018 年 12 月至 2020 年 12 月。 本屆會員大會並通過「鑑定鑑價委員會組織規則」，由畫廊協會聘請專家，與理監事共同組成「鑑定鑑價委員會」。

年代	事件
	2019 年，台北藝術產經研究室推動「跨單位史料庫合作計畫」，與李梅樹紀念館、帝門藝術教育基金會、台灣藝文空間連線、竹圍工作室、臺北市藝術創作者職業工會、寶藏巖、新樂園藝術空間等單位合作。
	2019 年 3 月 15 日至 3 月 17 日，社團法人中華民國畫廊協會在台南大億麗緻酒店舉辦「2019 ART TAINAN 台南藝術博覽會—『古都風華、活力再現』」，並與台南市政府文化局合辦「2019 臺南新藝獎」。
2019	2019 年 7 月 19 日至 7 月 21 日，社團法人中華民國畫廊協會在台中日月千禧酒店舉辦「2019 ART TAICHUNG 台中藝術博覽會—『文化漫步——雕塑維度』」。
	2019 年 10 月 18 日至 10 月 21 日，社團法人中華民國畫廊協會在台北世貿中心一館，舉辦「2019 ART TAIPEI 台北國際藝術博覽會—『光之再現』」，國內畫廊 73 家，國外畫廊 68 家，參展畫廊共 141 家，並設有「MIT 台灣製造——新人推薦特區」。首創「向大師致敬」展區，呈現經典作品，並與以色列在台辦事處合作，邀請以色列藝術家來台參展。參觀人數約 6.2 萬人。
	2019 年 12 月 18 日，社團法人畫廊協會召開第十四屆第二次會員大會。
	2020 年，社團法人中華民國畫廊協會啟動《臺灣畫廊產業史年表》出版計畫，預計出版五本年表，時間自 1960 年至 2020 年。
2020	2020 年 4 月 9 日，社團法人中華民國畫廊協會發布「書寫畫廊產業史獎學金」，鼓勵大專院校碩士生撰寫臺灣畫廊產業相關論文。
	2020 年 5 月 15 至 5 月 28 日，社團法人中華民國畫廊協會因應「嚴重特殊傳染性肺炎（新冠肺炎）」（ＣＯVID-19）疫情，將「2020 ART TAINAN 台南藝術博覽會」改為「2020 VARTAINAN」VR 線上藝術博覽會」。

（資料提供：社團法人中華民國畫廊協會、東之畫廊）

Contents
目錄

藝術的傳播者：臺灣畫廊產業的起飛

1981～1990

◎鄭政誠

畫廊的存在是藝術種子的傳播，從致遠的眼光看，臺灣藝術的發展，是依靠你們耕耘的。

——洪瑞麟

一、前言

嚴格說來，戰後初期因百廢待舉，經濟亟待恢復，加以政治肅殺的氛圍，臺灣並沒有畫廊存在的時空條件，一些裱框、裱畫店或美術材料店，甚或是民俗古玩店等，因同時提供藝術品的銷售，可謂是戰後初期臺灣畫廊的雛型。然無論是臺灣本土藝術家抑或是追隨國民政府來臺的大陸藝術家，多需要展示藝術作品的舞台，是以除官方與民間畫會的展覽空間外，畫廊也有其存在的必要性。據東之畫廊負責人劉煥獻的回憶，謂1950年代當時因威權體制與反共復國的政策需求，藝術家們通常需要為國家歌頌，拍攝些領袖或軍政照片，精采的作品便會集結展覽，所以攝影作品反倒扮演起戰後臺灣藝術先鋒的角色。[1] 至於展覽地除公部門的中山堂、歷史博物館、國軍藝文中心外，西門町一代也開始出現如美而廉、[2] 臺陽美術社、老

1 謝慧青，〈見證阿波羅大廈的起伏興衰：劉煥獻專訪〉，收於社團法人中華民國畫廊協會，《臺灣畫廊口述歷史採集計畫第一期成果報告》（臺北：中華民國畫廊協會，2011年10月），頁45、53。

2 美而廉最遲在1951年底已有報紙報導販售音樂會門票與舉辦名家藝術展覽等。見本報訊，〈彌賽亞大合唱 本月廿日舉行〉，《聯合報》，1951年12月17日，版3；本報訊，〈畫展音樂演講〉，《聯合報》，1954年6月26日，版3。

爺畫廊、欣梅藝廊等,可謂是戰後初期臺灣純畫廊的
濫觴。

至 1960 年代,隨臺灣經濟發展,日本公司行號或較
高級的咖啡餐館,如精工社、明星咖啡廳、波麗露餐
廳等,因為藝術家們多在該處聚會,品味藝術人生,
也開始舉辦較正式的個展或聯展,連帶刺激與帶動臺
灣商業畫廊的創立。另方面,一些藝術家或藝術愛好
者,或有國外開設畫廊之經驗;或對藝術美學推廣多
有關懷,乃以一己之力或結合藝友們共同創立畫廊,
此時僅臺北地區就有聚寶盆、海天、文星、凌雲、海
雲閣、國際、藝術家、春秋等多家畫廊成立,而原本
分布在西門町的畫廊,也在此時逐漸往中山北路一帶
轉移,因為當時藝術市場購買主力的駐臺美軍或外僑
多居住於士林、天母一帶,雖然國內部分也有少數官
員及企業主購藏,但一般民眾卻少有購買藝術作品的
興致。

至 1970 年代,隨臺灣經濟發展更為向前,原本多分
布在中山北路的畫廊也開始轉往臺北東區商業中心移
動,此時陸續有鴻霖、西北、長流、龍門、阿波羅、
太極、好望角、春之、純粹、版畫家、羅福、前鋒、
明生、中外等多家畫廊加入藝術市場的經營行列。[3]
雖然在 1979 年因中美斷交導致美軍撤防臺灣,原本

3 劉煥獻,《〈橋的角色〉畫廊風雲四十年》(臺北:藝術家出版社,2017 年 8 月),
 頁 17。

藝術市場的收藏主力頓時消失不少，但臺灣本土的買家、收藏家卻在此時承接此一缺口，眾多畫廊的出現也證明臺灣民眾購藏藝術品的意願已大大提升。

二、1980 年代的畫廊與藝術市場

隨臺灣整體經濟的高度發展，1980 年代臺灣的國民所得已從二千美金爬升至七千五百美金，一躍成為亞洲四小龍之一，商業活動形式乃更趨多元。另方面，因行政院文化建設委員會於 1981 年成立，開啟公部門對美術史進行系統性的展覽與史料的整理，加以大學美術科系的出現與美術館的成立，如國立藝術學院（今國立臺北藝術大學）美術學系在 1982 年創立，臺北市立美術館在 1983 年成立，位於臺中的省立美術館（今國立臺灣美術館）也於 1988 年成立，無疑也成為商業畫廊新設的助力；且隨著 1987 年臺灣政治解嚴，臺灣藝術創作與發展更趨自由，臺灣畫廊乃呈現倍數激增，進入到百家爭鳴時代。倪再沁從《雄獅美術》商業廣告量暴增百分之四十推估 1990 年上半年的畫廊至少已有一百家以上，可謂是畫廊的「茁壯期」，[4] 由此可見畫廊產業的蓬勃。但此時也出現一弔詭現象，即臺灣經濟從 1990 年開始下滑，股市、房市開始蕭條，但藝術產業卻不降反升，此乃當

4 倪再沁，《臺灣美術的人文觀察》（臺北：雄獅圖書股份有限公司，1995 年 4 月），
 頁 60。

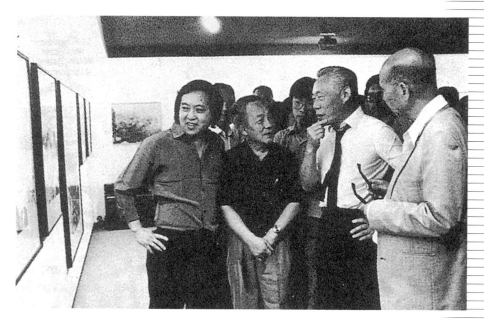

1981年，趙無極（摸下巴者）主持在台北版畫家畫廊的個展，左一為李錫奇，左二為張道林。

時不少投資者在畫廊業者的鼓動及自身考量下，將熱錢轉向藝術品投資，臺灣藝術市場乃一反常態在此時狂飆，一直持續至 1994 年左右才冷卻退燒。[5]

（一）從水墨畫、複製畫到西畫原作

不少畫廊主回憶在 1980 年代，藝術市場的主流其實是傳統的水墨畫，如大未來林舍畫廊創辦人林天民即回憶說，在 1987 年解嚴以前，因為政府強調中華文化復興，所以市場上較重視的是水墨畫，官方送禮

5　李宜修，《臺灣當代美術社會發展》（臺北：臺灣商務印書館，2011 年 8 月），頁 2
　李宜修，《臺灣當代美術社會發展》（臺北：臺灣商務印書館，2011 年 8 月），頁 25。

也都是以水墨畫相贈，所以整個西畫市場要延後到 1990 年代才活絡起來。[6]

由於此時西畫原作市場不佳，為謀生存之道，北部地區不少畫廊一開始也因為缺乏藝術家的支持，轉而經營複製畫，甚至成立版畫聯盟，共同進口歐洲名家原版版畫，如畢卡索（Pablo Ruiz Picasso, 1881-1973）、達利（Salvador Dalí, 1904-1989）、畢費（Bernard Buffet, 1928-1999）、維士巴修（Claude Weisbuch, 1927-2014）之類的作品。但因為競爭者眾，加以進口國家相近，作品性質類型相同，致價錢被壓得很低。[7] 此外，部分畫廊也和香港畫院進行結盟，購入較好銷售的現代水墨畫等。由於 1980 年代臺灣經濟景氣熱絡，新建房子不少，無論居家或辦公室都需要裝飾，但因為西畫原作價格偏高，市場不佳，不少設計師便拿水墨畫、中國結或刺繡，再不然就是買畫冊或月曆，將圖心裁減後裱框變裝飾。[8] 為此，部分經營西畫的畫廊除改換策略，銷售價格相對親民的版畫作品外，還採取原畫租借的方式供設計師裝潢之用，但因租畫產生後續的租借不還、租期不

6　丘乃如，〈以美術史為根，開發歷史大師，推廣明日經典：林天民專訪〉，收於社團法人中華民國畫廊協會，《臺灣畫廊口述歷史採集計畫第二期成果報告》，下冊（臺北：中華民國畫廊協會，2010 年 12 月），頁 580。

7　丘乃如，〈藝術產業不只有個性化的特色，誠信也是重要資產：蕭耀專訪〉，收於社團法人中華民國畫廊協會，《臺灣畫廊口述歷史採集計畫第二期成果報告》，下冊，頁 452。

8　丘乃如，〈以百年畫廊為目標，每一步都是謹慎的考量：李敦朗專訪〉，收於社團法人中華民國畫廊協會，《臺灣畫廊口述歷史採集計畫第二期成果報告》，下冊，頁 580。頁 333。

版畫家畫廊成為現代畫家聚會地點。

穩、作品受損等問題,租畫市場乃逐漸消失。

至於南部的大都會高雄地區,各家畫廊大多以經營南部在地的畫家為主,類型主要是水墨和水彩,也有複製畫,也有精緻裱框,採多元化的經營策略,但因油畫市場在臺灣尚未普及,即便畫家作品不差,卻因市場上流通較少,是以畫家若是辦展也難找到收藏家。[9]愛力根畫廊創辦人李松峯曾說有位買家在開幕展時想購藏張義雄(1914-2016)兩幅各五十號的油畫,但畫廊老闆竟然不知道怎麼賣,因為這是第一次有人詢

9　　丘乃如,〈思考自己的穩定、成熟、堅強與佈局:歐賢政、歐士豪專訪〉,收於社團法人中華民國畫廊協會,《臺灣畫廊口述歷史採集計畫第二期成果報告》,上冊(臺北:中華民國畫廊協會,2010 年 12 月),頁 268。

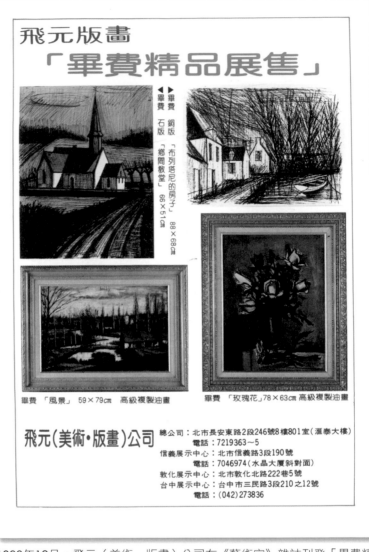

1983年12月，飛元（美術・版畫）公司在《藝術家》雜誌刊登「畢費精品展售」廣告。

問價錢，有意購買，經打電話給人在日本的張義雄後，才順利將作品售出，[10] 由此可見當時西畫市場確

10　丘乃如，〈鍾愛巴黎，優雅與經典的嚮往：李松峯專訪〉，收於社團法人中華民國畫廊協會，《臺灣畫廊口述歷史採集計畫第二期成果報告》，下冊，頁 387。

台北東區 畫廊花開並蒂
一走「西畫」・一走「國畫」

【台北】畫廊林立的台北東區，在近日連開兩家新畫廊，巧的是，這是兩家各有特殊風格的畫廊，一個走的是「西畫」的路，另一則選擇「國畫」的方向。

法、洪荒、張大千、于右任及溥心畬等大師的國畫作品，這位貧困出身的「藝苑」負責人，極為有心的希望將書畫帶入每個家庭中。

當代畫家的畫風及方向，首次推出的是夏洛瓦、達利、畢費特、布拉吉立等名家的作品，該畫廊的氣氛與畫廊走的的方向很吻合。

「東方藝苑」位於忠孝東路四段一六二號六樓，「愛力根畫廊」位於忠孝東路四段一五三號五樓。

「愛力根」畫廊則是由李松峯夫婦倆人秉持著對畫的熱愛，而共同經營的，他們希望將歐洲當代畫介紹到國內，讓國人能了解歐洲

「東方要苑」以經營「國畫」為主據，負責人廖錦鐘表示，該畫廊將走「高品質、低價位」的方向，首次將推出王軼猛書，

1986年10月，報紙報導愛力根畫廊開幕首展。

實較乏人問津。

原本蕭寂的西畫市場到 1980 年代末期，隨臺灣的解嚴開放與經濟發展大好，股市破萬點，房地產大銷，藝術市場生態隨之改變，開始有所謂「本土市場」的誕生，多數畫廊也參與其中，但因急驟式的轉變，藝術市場多顯混亂，藝術家的代理制度尚未健全，幾乎所有畫廊都在經營同一批藝術家，不管是已成名、半

成名或尚未成名的藝術家都在一級市場上，當時藝術市場的主流已改為油畫，因臺灣經濟情況大好，一時之間大眾覺得藝術品是可以投資的標的，遂用買股票的心情購買藝術品，結果兩、三年之後便出現崩盤現象。[11]

（二）非投資型的藝術客群

整體而言，臺灣畫廊界咸認為 1980 年代末期之前的文化氛圍較為單純，沒有太多的商業氣息，媒體報導的藝術內容相對豐富，由於很多名畫家都是戰後初期追隨國民黨政府來臺者，黨政關係良好；加以諸如《中國時報》、《聯合報》等又多是國民黨經營的報刊，所以藝術與文化類的新聞很是熱鬧。而做為政治高壓氛圍下的民眾宣洩出口，有關臺灣鄉土文學與藝術類的報導，也受到許多藝文人士的支持，以至於一些經營臺灣本土藝術家的畫廊也能受到相當程度的重視。[12] 敦煌藝術中心創辦人洪平濤就提到 1980 年代臺灣整個社會充滿活力，媒體與電視對藝文活動高度關注，民間從事藝術文化者普遍獲得大眾支持。[13] 其堂弟大河美術創辦人洪瑞鎰也回憶說 1980 年代臺灣

11　蕭雅文，〈獨大法則創造新時光：張銀鏘、劉朝華專訪〉，收於社團法人中華民國畫廊協會，《臺灣畫廊口述歷史採集計畫第三期成果報告》（臺北：中華民國畫廊協會，2015 年 1 月），頁 384。

12　蕭雅文，〈經營畫廊是一生的承諾，都是為了藝術：李亞俐專訪〉，《臺灣畫廊口述歷史採集計畫第三期成果報告》，頁 422。

13　丘乃如，〈有黑夜就有白晝，毋須恐慌：洪平濤專訪〉，《臺灣畫廊口述歷史採集計畫第二期成果報告》，下冊，頁 365-366。

的藝術產業算是不錯，和現在環境不太一樣，許多人買藝術品是真正喜歡，不是考慮投資、增值。當時畫廊主與收藏家完全沒有投資概念，畫廊主覺得某個藝術家不錯就推薦給藏家，藏家因家中裝潢需求，有個空間可以擺放藝術品，所以就買回去收藏兼當裝飾，完全沒有投資概念。[14]

自 1980 年代中期起，屬臺灣藝術產業一級市場的畫廊，除各個先驅畫廊的穩定經營外，後繼者也開始投入資金從事新銳藝術家的作品經營，除臺北各地相繼成立畫廊外，諸如臺中、臺南、高雄等都會也新設不少畫廊。據中華民國畫廊協會的統計，在 1981-1990 年間持續經營三年，且每年均舉辦展覽活動的畫廊至少就有八十家。

在 1980 年代的買家幾乎都是初入門的收藏者，喜歡藝術品與藝術活動帶來的特殊氛圍，沒有系統性的收藏概念，也缺乏藝術市場投資的想法。很多人購買藝術品純粹是欣賞喜歡，在家中掛著幾幅作品，雖然不見得很值錢，但代表生活的品味。當時在臺北號稱五足鼎立的龍門、阿波羅、太極、春之、版畫家等五家畫廊，幾乎每隔兩、三個禮拜就會舉辦畫展，一時之間畫展林立，逛畫廊參加開幕成為民眾週末假日的休閒去處之一。

14　蕭雅文，〈讓藝術走入生活，大河淵源流長，生生不息：洪瑞鎰專訪〉，收於社團法人中華民國畫廊協會，《臺灣畫廊口述歷史採集計畫第三期成果報告》，頁 272。

楚戈／席慕蓉／蔣勳
「山水」文人畫展
展期／76年5月1日～5月13日
酒會／76年5月1日下午3時
山水畫集與畫展同步展出
楚戈、席慕蓉、蔣勳的文人畫集與創作札記
這樣的一本畫集
收錄了近年來
他們三人和山水對話之後的繪畫
以及創作中的札記

「四季接龍」展期／5月29日～5月31日　　酒會／5月29日下午3時
向陽・簡上仁・李蕭錕・周于棟／詩・歌・書・畫聯展

■■■物畫展
展期／76年5月14日～5月24日
酒會／76年5月14日下午3時

敦煌藝術中心[附設藝術書坊]
台北市忠孝東路4段153號3、4樓　電話／(02)741-4854
開放時間／10:00~20:30(週一、例假10:00~19:00)
「山水」畫集・菊版八大開・雪銅全彩・訂價320元　劃撥／1038099~9　敦皇藝術有限公司

1987年5月，敦煌藝術中心在《藝術家》雜誌刊登廣告。

1980 年代中期臺灣因經濟蓬勃發展，藝術品收藏人口大增，藝術收藏種類也更趨多元，舉凡水墨、字畫、版畫、水彩、油畫、雕塑等，均在藏家收購之林。除金融鉅子、房地產大亨，也有許多室內設計師，因為適合私人或公共空間布置，進而與藝術品產生連結。

此外，收入較高、購買力較強的階層，如醫師、律師、會計師、建築師等，也是藝術品的主要收藏客群。[15] 由於這些收藏者自 1980 年起就或多或少開始購藏，是以至 1990 年代，因為收藏經驗超過十年的藏家數量日增，家中數個房間擺滿藝術品者眾，藝術收藏一時之間成為中上階級人人皆可問鼎之事，藝術投資概念方在此後水漲船高的出現。[16]

三、畫廊與藝術家的接軌與共生

無論是 1980 年代之前所開設的畫廊，抑或是此時方成立的畫廊，由於部分畫廊主本身就是藝術家，如龍門畫廊的楊興生（1938-2013）；版畫家畫廊的朱為白（1929-2019）、李錫奇（1938-2019），這些畫廊除依其師友關係人脈進行藝術展覽外，也希望藉由畫廊展售自己的藝術創作，可謂是行銷自我藝術的最佳舞臺之一。除藝術家自身所經營的畫廊外，由於畫廊為藝術品的展銷平臺，因此一般畫廊主還是得耐心尋找心儀的藝術家，並與其保持密切互動，甚至須了解其為人與藝術創作理念，如此藝術家方能放心將如同自己親生子女般的藝術品供畫廊展示銷售。被尊稱為臺灣礦工藝術家的洪瑞麟（1912-1996）在美國寫給阿波羅畫廊為其舉辦個展的致謝信中，已道出畫廊

15　謝慧青，〈致力推廣臺灣畫的理想：林復南、黃于玲專訪〉，收於社團法人中華民國畫廊協會，《臺灣畫廊口述歷史採集計畫第一期成果報告》，頁 79。

16　蕭雅文，〈經營畫廊是一生的承諾，都是為了藝術：李亞俐專訪〉，頁 422-423。

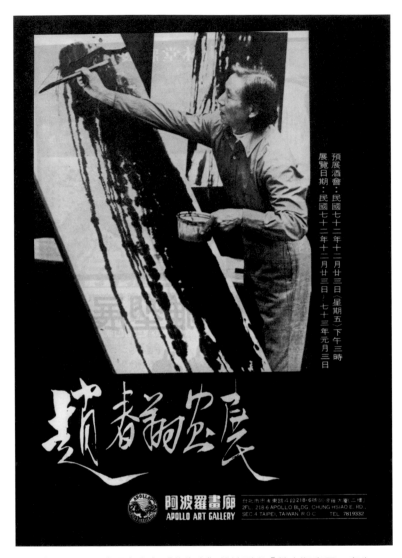

1983年12月，阿波羅畫廊在《藝術家》雜誌刊登「趙春翔畫展」廣告。

長期對藝術家的照料與協助，雙方可謂有相當程度的信任；[17] 又如臺灣前輩畫家張萬傳（1909-2003）在

17　洪瑞麟，致阿波羅畫廊書信稿，1982 年 2 月 4 日，社團法人中華民國畫廊協會數位資料庫，網址 http://taga-artchive.org/work/ 洪瑞麟 - 美國書信 -1/，點閱日期：2020 年 5 月 14 日。

司馬青雲 家山系列作品

司馬青雲　水彩畫

展出時間：5月27日～6月2日
展出地點：台北市中華路國軍文藝活動中心

梁丹丰
美國國家公園・阿拉斯加之行

春之藝廊
SPRING GALLERY

展期／4月17日-5月3日 Time/Apr. 17th-May 3rd
北市光復南路286號8 7816596～7 週二～日 11：30~18：30
Spring Gallery 286B, Kuang-Fu S. Rd. Taipei Tuesday~Sunday

1987年5月，春之藝廊在《藝術家》雜誌刊登廣告。

閒談中無意說出家中沒有作畫空間時，春之藝廊的負
責人陳逢椿便將其公子準備要結婚的新人房供其充當
畫室，**18** 由此可見畫廊主與藝術家的交情匪淺。

18　謝慧青，〈企業家要回饋社會：陳逢椿專訪〉，收於社團法人中華民國畫廊協會，《臺
灣畫廊口述歷史採集計畫第一期成果報告》，頁27。

1982年2月4日，洪瑞麟「致阿波羅畫廊書信稿」（資料來源：社團法人中華民國畫廊協會數位資料庫）。

值得一提的是，由於藝術家長期與畫廊合作展覽，雙方互動關係密切，加以畫廊空間寬敞舒適，甚至也成為婚禮場地的首選，如曾任文化大學美術系主任的劉良佑，自 1980 年起即多年在臺北春之藝廊首辦陶藝、水墨創作展，是以在 1981 年 1 月 6 日，劉良佑與夫人羅曼莉便選擇在春之藝廊舉辦婚禮，並邀請到時任故宮博物院院長的秦孝儀（1921-2007）為其證婚。[19] 而一些文學或電影工作者，早期習畫後因故無法繼續，待有機會也重現畫壇至畫廊辦展，如著名小

19　本報訊，〈劉良佑羅曼莉喜結連理　昨在春之藝廊接受祝福〉，《民生報》，1981 年 1 月 7 日，版 7。

說《藍與黑》的作者王藍（1922-2003）便在 1981 年元月舉辦第四次個展；[20] 從事電影導演工作的胡金銓（1932-1997）也在同年 4 月於臺北龍門畫廊舉辦個展。[21] 此外，年輕藝術家若無畫廊的青睞支持，靠一己之力恐難登上藝術舞臺，因此部分畫廊也會支助一些年輕藝術家，如春之藝廊就曾承租小畫室給多位熱愛繪畫的青年藝術家，讓他們得以長期創作與發表作品。[22] 再則，國外藝術團體或個人也常受畫廊主邀約在其畫廊舉辦個展或聯展，如 1981 年版畫家畫廊就曾首度引進加拿大青年藝術家在該畫廊展出陶藝、版畫、雕塑和編織作品，[23] 藉此讓國人接觸更多外國的藝術家與藝術作品。

由於 1980 年代中後期臺灣一級藝術市場火紅，各家畫廊平均每兩、三個禮拜就會舉辦一個展覽，藝術家周圍的師生親友見此光景也想舉辦展覽，社會中的人情往來也常讓畫廊業主應接不暇。有趣的是，有時一些前輩畫家也會邀請畫廊負責人一起吃飯，除暢談藝術人生外，也會推薦某位較不知名的藝術家，請求畫廊業主為其舉辦展覽，藉此提高知名度與能見度。由於一些知名的藝術家本來就是各畫廊極力邀請展覽的

20 本報訊，〈王藍的國劇人物畫〉，《民生報》，1981 年 1 月 2 日，版 7。
21 臺北訊，〈胡金銓下月舉行畫展 受到老朋友鼓勵 第一次公開作品〉，《聯合報》，1981 年 3 月 10 日，版 9；本報訊，〈胡金銓今起在龍門畫廊〉，《民生報》，1981 年 4 月 25 日，版 10。
22 本報訊，〈十一畫家租畫室定期展畫〉，《民生報》，1981 年 4 月 5 日，版 10。
23 陳長華，〈加拿大藝術家 今起展示作品〉，《聯合報》，1981 年 5 月 22 日，版 9。

前輩畫家　張萬傳個展

12 P　油畫　　　　　　　　　　　　　　裸女

展期：1987年5月16日～5月31日
酒會：1987年5月16日下午3～5時

愛力根畫廊GALERIE ELEGANCE
台北市忠孝東路4段153號5F／TEL：7813718・7817223
5F. 153 CHUNG-SHIAO, E. RD., SEC. 4, TAIPEI TAIWAN

1987年5月，愛力根畫廊在《藝術家》雜誌刊登「前輩畫家　張萬傳個展」廣告。

對象，如霧峰林家的林壽宇（1933-2011）自1982年旅英返臺後，龍門畫廊即為其舉辦個展，臺灣在歷經抽象狂潮與鄉土寫實洗禮後正面臨經濟社會的驟變，林壽宇的作品融入中國老莊哲學思想，極度純

白，隨即引發臺灣年輕藝術家的追隨，也因為林壽宇
的作品被故宮博物院典藏，成為該館典藏的首件現代
藝術作品，更引起各畫廊的高度關注。也因此，春之
藝廊在 1984 與 1985 年，便陸續推出林壽宇的展覽，
並搭配一些的年輕藝術家，如留學西班牙的葉竹盛、
莊普、陳世明；留日的盧明德；留日再留美的賴純純
等人，曾引起畫廊界與藝術圈的高度討論。[24] 當然，
其他優秀藝術家也是畫廊力邀的對象，如龍門畫廊創
辦人楊興生（1938-2013）為邀請被尊稱為中國繪畫
導師的李仲生（1912-1984）出馬，便風塵僕僕南下
彰化，施盡各種策略，最終才獲得李仲生的首肯，獻
出其藝術生平首展。[25] 阿波羅畫廊負責人張金星也曾
三度造訪竹東水彩名家蕭如松（1922-1992），苦等
九年，待其杏壇退休，方獲首肯於 1988 年 3 月為其
舉辦個展。[26] 而為慶祝席德進（1923-1981）六十大
壽並向其對抗病魔的意志致敬，位於臺北市的三家畫
廊更史無前例地在 1981 年 6 月為其舉辦聯合展覽，
其中版畫家畫廊展出水彩畫、龍門畫廊展出現代國
畫，至於阿波羅畫廊則展出油畫，[27] 堪稱美談。

24 蕭瓊瑞，《戰後臺灣美術史》（臺北：藝術家出版社，2013 年 4 月），頁 145-147。
25 謝慧青，〈我開畫廊是為了要做一個專業的藝術家！：楊興生專訪〉，收於社團法人中
 華民國畫廊協會，《臺灣畫廊口述歷史採集計畫第一期成果報告》，頁 13。
26 楊欽亮，〈阿波羅畫廊第二代張凱迪／聽爸爸的話走自己的路〉，《好房網雜
 誌》，第 23 期（2015 年 5 月），https://news.h ○ usefun.c ○ m.tw/mag/hf/23/
 article/14621996685.html，點閱日期：2020 年 5 月 14 日；〈蕭如松的《靜物》〉，收
 於倪再沁等著，《臺灣當代美術通鑑：藝術家雜誌 40 年版》（臺北：藝術家出版社，
 2015 年 6 月），頁 187。
27 本報訊，〈席德進昨天歡度六十歲生日　藝文界為他舉行慶生會〉，《民生報》，1981
 年 6 月 17 日，版 10。

將美推上巔峯
探索林壽宇的創作世界—

展期
2月11日～2月26日
每日 12:30～18:30 （週一休息）
◇ 春之藝廊

春之藝廊展場寬大而且高雅，從1975至1987年，很多美術界的重要展覽都在此舉行。圖為林壽宇個展海報。

四、畫廊的展覽、定價與行銷

畫廊的經營可謂需要有無比的耐力、毅力與勇氣，舉辦展覽時不但要邀請畫家、鑑賞作品、聯絡記者、跑印刷廠、設計廣告、撰文，更需要掛畫、配框、訂框、送畫與整理畫廊設施等，[28] 由此可見經營畫廊的辛勞。當然，如果當期展覽的藝術家在大學任教或許還可以獲得學生的幫忙，如任教於臺師大美術系的袁

28　黃亞麗，〈畫家收藏家在促進藝術發展中應有的態度和使命感〉，《民生報》，1981年4月7日，版10。

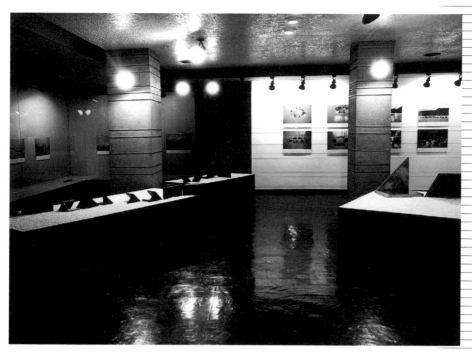

春之藝廊展場寬大而且高雅，從1975至1987年，很多美術界的重要展覽都在此舉行。

樞真（1912-1999），在 1981 年龍門畫廊舉辦個展
時，就有許多學生跑來畫廊幫忙搬畫、掛畫，顯現師
生深厚情誼，[29] 當然也協助畫廊省卻一些展覽的前置
作業。

由於 1980 年代初期國人購藏西畫的風氣不興，不少
畫廊業者為行銷藝術作品，也連帶推廣美學教育與藝
術氛圍，因此在展覽活動時常開辦各種美學、文學、

29　本報訊，〈袁樞貞 桃李春風〉，《民生報》，1981 年 5 月 12 日，版 10。

藝術、建築講座，不但免費入場還提供茶點，藉此吸引畫廊同業與社會人士參與，也漸漸培養出一批文人雅士。[30] 而常見的開幕酒會，因為是藝術家與媒體、藏家直接面對面交流藝術創作的重要時刻，更是多數畫廊例行性舉辦的活動。除此之外，為廣開大眾對藝術收藏之門，部分畫廊主也祭出新策略，主動與銀行洽談在信用卡帳單 DM 中刊載藝術家作品與售價，[31] 雖然此一行銷手法費用不貲，但如果迴響熱烈，畫作完銷，當然也是可行之法。

據龍門畫廊創辦人楊興生的回憶，謂在 1980 年代初期，雖然臺灣畫廊的數量不多，但因市場有限，所以畫作的銷售大部分還是得靠業主自己的人脈，當時只要三個企業家來購買就可快速完銷，但因為依靠人情賣畫，有時在藝術市場與商場相混，免不了需要交際應酬、觥籌交錯，此終非長久之計。[32] 部分畫廊為讓更多民眾接近藝術品，除舉辦各種展覽與活動宣傳外，更考量到實際的售價問題，由於前輩藝術家的定價很難調降下修，所以轉而經營年輕藝術家，因為售價合理親民，故吸引不少中產階級購藏，進而擴大臺灣藝術收藏的版圖。此外，部分畫廊也應允買家採分期付款方式支付，藉以讓更多藏家能將其心愛鍾情

30 謝慧青，〈企業家要回饋社會：陳逢椿專訪〉，頁 31；丘乃如，〈有黑夜就有白畫，毋須恐慌：洪平濤專訪〉，頁 366-367。
31 丘乃如，〈以百年畫廊為目標，每一步都是謹慎的考量：李敦朗專訪〉，頁 335。
32 謝慧青，〈我開畫廊是為了要做一個專業的藝術家！：楊興生專訪〉，頁 14-15。

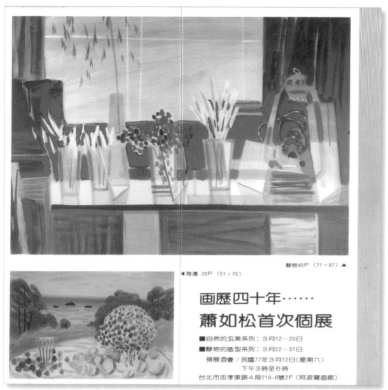

靜物 40P（71×97）▲

◀海邊 20P（51×70）

画歷四十年……
蕭如松首次個展

■自然的玄美系列：3月12～20日
■靜物的造型系列：3月22～31日

預展酒會／民國77年3月12日（星期六）
下午3時至6時
台北市忠孝東路4段218-6號2F（阿波羅畫廊）

1988年3月12日-3月20日，蕭如松首次個展。

的作品買回家中欣賞。

至於藝術品的訂價策略，臺灣或許受日本時代影響，並不像歐美國家以個別作品定價，反倒是以尺寸號數定價，如太極藝廊所經紀畫家的油畫作品價格就依世代劃分三類，一是年輕甫出道的畫家，一號的價錢訂在一千元左右；中生代畫家，年齡在五十歲左右者，其畫價則訂在一號二千元左右，至於六十歲以上年長而享有盛名者，畫價則訂在一號五千到一萬元之間；年長而聲名較不彰者，畫價則訂在一號二千至五千元之間，當然，畫作價格也會依藝術家個別狀況而有所

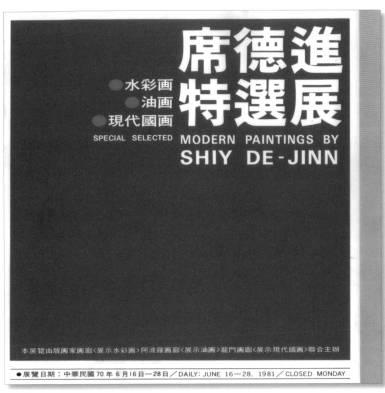

● 水彩画
● 油画
● 現代國画
SPECIAL SELECTED　MODERN PAINTINGS BY
SHIY DE-JINN

席德進特選展

本展覽由版画家画廊〈展示水彩画〉阿波羅画廊〈展示油画〉龍門画廊〈展示現代國画〉聯合主辦

● 展覽日期：中華民國70年6月16日—28日／DAILY：JUNE 16—28, 1981／CLOSED MONDAY

1981年6月16日-6月28日，席德進特選展。

調整。[33]

關於藝術家作品的定價問題，龍門畫廊創辦人楊興生也提到早期代理的藝術家是由畫廊老闆訂定，但並非漫天喊價，仍有其規範原則：第一是看資歷，出身美術科班且長年持續創作不斷者，這就是資歷。第二是作品需要有重要美術機構如美術館的典藏，或是藝術家本身曾擔任過美術館或是全國美展的評審等。至於

33　陳小凌，〈油畫行情知多少？〉，《民生報》，1981 年 2 月 28 日，版 10。

金瓜石　1981水彩畫　65cm×103cm

● 本次展覽為席氏六十歲生日之特展
展覽日期：中華民國七十年六月十六日〈星期二〉至六月廿八日〈星期日〉
預展酒會：中華民國七十年六月十六日下午三時至六時
展覽地點：分三部份同一時間內展出
水彩部份：版畫家畫廊／台北市復興南路一段285號吉利大廈
油畫部份：阿波羅畫廊／台北市忠孝東路4段218－6號阿波羅大廈2F
現代國畫：龍門畫廊／台北市忠孝東路4段177號羅馬大廈2F之1
展出時間：每日上午十時至下午七時，逢星期一為休息日
● 席氏親臨主持酒會
● 時間：　3點至4點〈版畫家畫廊〉
　　　　　4點至5點〈阿波羅畫廊〉
　　　　　5點至6點〈龍門畫廊〉

1981年6月16日-6月28日，席德進特選展。

最重要的一項就是畫作本身，藝術家是否持續琢磨繪
畫技巧；是否使用專業的畫布與顏料；是否對自己有
更高的期許；是否透過各種閱覽、見識、歷練而自然
提升作品的美感與思想層次等。凡此，都是納入畫價
的考量範圍。**34**

畫廊的定價策略除考量畫家的資歷、藝術專業與畫作
本身外，也會隨其每年度的創作能量與國內外展覽而

34　謝慧青，〈我開畫廊是為了要做一個專業的藝術家！：楊興生專訪〉，頁21。

逐步調升。南畫廊負責人林復男曾說,評估一個藝術家在市場上畫作增值的部分,初始的定價無論是畫家自訂抑或是畫廊主為之,若一年能賣到二百號到三百號,則大致可增長百分之十,因為已經有人購藏,可謂有基本盤。至於尚未訂定價格的年輕藝術家則可稍壓低些,一號就二、三千元,讓其慢慢成長,每舉辦一次展覽也可伺機調漲,基本上就是看銷售狀況,看一年能賣出幾百號,就增長百分之多少,這是最實在的。當然。定價還是得看國民整體平均所得多少。[35]

雖然藝術品有其一定的價格,但在 1980 年代畫廊經紀制度尚未成熟之際,多數畫廊皆採寄賣抽成方式,一般而言,因作品權為藝術家所有,賣出一張畫,藝術家與畫廊通常採七三分帳,有時因為買家要求打折,扣除畫廊營運必要成本,畫廊利潤其實已所剩無幾,但為推銷畫作並培養客戶,畫廊通常也會忍痛將就。唯賣不掉或是遭顧客退畫的事件還是時有發生,畫廊經營者便要想辦法自行吸收處理。東之畫廊創辦人劉煥獻的口述就很能代表當時畫廊老闆們銷售前輩藝術家作品時的困境與辛酸,他說:

> 但錢都給了,畫又退回來,那就放我倉庫。像楊三郎賣的畫都一箱一箱弄得好好的,送了三十張來開展覽,譬如那時候賣

35　謝慧青,〈致力推廣臺灣畫的理想:林復南、黃于玲專訪〉,頁83。

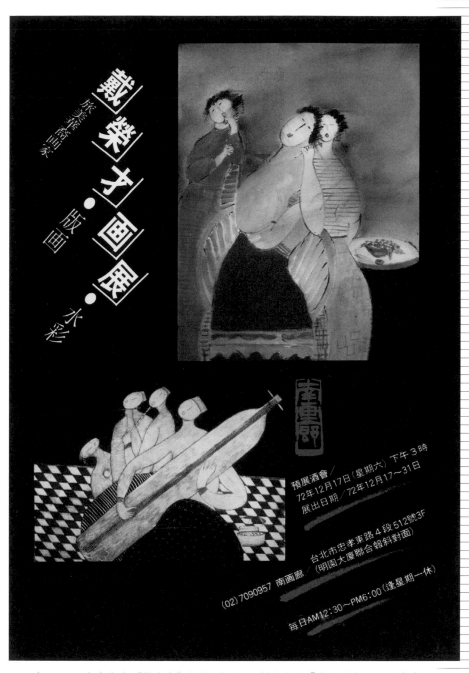

1983年12月，南畫廊在《藝術家》雜誌刊登旅美華裔畫家「戴榮才畫展」的廣告。

了二十張還有十張，我們說：老師對不起，還有幾張。他說：沒關係，沒關係，拿回來。我們就把比較好的留下來，這是善意欺騙說賣掉了，因為要跟他算帳，拿三十張，還他幾張就算帳，跟老畫家是一毛都不能有糊塗帳，還好那時一號都是兩萬以下，現在一號都要二十萬。[36]

當然，不少藝術家深知畫廊經營的困境，常主動配合畫廊的合作模式，敦煌藝術中心洪平濤曾說，雕塑家朱銘很懂生意，做人很大氣，也很能體諒畫廊主，比如拿二千萬的展覽作品費用，卻開分期支票給他，他也能接受，甚至展覽後沒賣掉的作品也可向他改換其他作品，畫廊主與這種藝術家合作便覺得十分愉快。[37]

由於 1980 年代初期的西畫市場仍待開發，部分畫廊為打開臺灣藝術收藏圈，不希望買家因為作品價格高昂而怯步，另方面，也希望既有偏高的藝術作品能有一次自然調整，所以採取降價策略，如臺北明生畫廊為使喜愛藝術而無力收藏者能有藝術原作，達藝術全民化之目的，便特別舉辦價格更為親民的中西藝術品

36 謝慧青，〈見證阿波羅大廈的起伏興衰：劉煥獻專訪〉，頁 47。
37 丘乃如，〈有黑夜就有白晝，毋須恐慌：洪平濤專訪〉，頁 371。

1984年8月，明生畫廊一景可見掛畫方式、複製畫及周邊商品陳列室內陳設。

展覽會。[38] 部分畫廊甚至還想出以二級市場拍賣會的方式為之，如太極畫廊在 1981 年 3 月曾舉辦首次國內繪畫拍賣活動，每個畫家依當時市場行情價格再打個四至五折為底價，[39] 雖然首次拍賣會的結果不盡人意，但仍有不少畫廊希望持續辦理。[40] 同年 5 月份該畫廊所舉辦的第二次拍賣會仍因國內藝術市場過小而

38　臺北訊，〈明生畫廊 廉價售畫〉，《聯合報》，1982 年 1 月 13 日，版 9；本報訊，〈明生將舉辦 中西廉美展〉，《民生報》，1982 年 1 月 13 日，版 10。

39　陳長華，〈舉行拍賣拓展藝術市場 太極藝廊首開風氣〉，《聯合報》，1981 年 3 月 15 日，版 9。

40　陳長華，〈太極藝廊再辦拍賣〉，《聯合報》，1981 年 4 月 29 日，版 9。

1981年3月，太極藝廊推出台灣首次的拍賣展。

難有突破，但已開啟臺灣二級市場拍賣會的先聲。[41]

總之，為了能夠順利將藝術作品銷售賣出，每個畫廊業者可謂卯足全力，運用各種策略辦法以達目標。

五、結語

綜觀 1980 年代的臺灣畫廊產業可謂是高度起飛期，整體社會活力暢旺，藝術文化也多受媒體報刊青睞，

41　本報訊，〈太極昨西畫拍賣 成交額五十餘萬元 展品未全部賣出 七月還要再辦〉，《民生報》，1981 年 5 月 17 日，版 10。

1981年3月，太極藝廊推出台灣首次的拍賣展。

藝術家與畫廊主的關係良好，部分畫廊主甚至自身就
是藝術家。畫廊不但提供藝術家婚宴或作畫空間，更
時常扮演起藝術家與觀眾藏家的橋樑，對傳播及推展
新文化甚巨。畫廊在營利之外常引進國外藝術家及其
作品，舉辦美學、藝術、繪畫等各種講座活動，讓
藝術家直接面對媒體、觀眾與藏家，幾乎是以犧牲
奉獻的精神來培植下一代藝術家，以慧眼去經營藝
術家。[42] 至於在銷售策略上，無論是各自努力抑或是
結盟以對，如從香港引進字畫、經營西方名家版畫、

42　本報訊，〈在藝術發展過中藝術理論家和創作者應有的態度：謝孝德 〉，《民生報》，
　　1981 年 3 月 27 日，版 10。

59

調降畫作價格、提供分期付款與租畫服務、結盟銀行DM 宣傳，甚或成立拍賣會等，可謂採多角化經營方式以謀畫廊的存續。至於藝術市場的買方，雖然時因房地產大興，居家與辦公室裝飾需求增多，但大多數民眾購藏藝術品在 1980 年代末期前，多為生活品味提升，純粹欣賞藝術，少有投資概念。

進入到 1990 年之後，由於臺灣經濟更形高度發展，加以 1992 年後有中華民國畫廊協會的成立、中華民國畫廊博覽會的舉辦，蘇富比（Sotheby's）拍賣公司來臺設立分公司，宣告第二市場拍賣會的成立等，臺灣的畫廊產業可謂又進入到另一個新里程。

參考書目

· 《民生報》，1981-1990年。
· 《聯合報》，1981-1990年。
· 李宜修，《臺灣當代美術社會發展（1980-2000）》（臺北：臺灣商務印書館，2011年8月）。
· 社團法人中華民國畫廊協會，《臺灣畫廊口述歷史採集計畫第一期成果報告》（臺北：中華民國畫廊協會，2011年10月）。
· 社團法人中華民國畫廊協會，《臺灣畫廊口述歷史採集計畫第二期成果報告》，上、下冊（臺北：中華民國畫廊協會，2012年12月）。
· 社團法人中華民國畫廊協會，《臺灣畫廊口述歷史採集計畫第三期成果報告》（臺北：中華民國畫廊協會，2015年1月）。
· 洪瑞麟，「致阿波羅畫廊書信稿」，1982年2月4日，社團法人中華民國畫廊協會數位資料庫，網址：http://taga-artchive.org/work/洪瑞麟-美國書信-1。
· 倪再沁，《臺灣美術的人文觀察》（臺北：雄獅圖書股份有限公司，1995年4月）。
· 倪再沁等著，《臺灣當代美術通鑑：藝術家雜誌40年版》（臺北：藝術家出版社，2015年6月）。
· 楊欽亮，〈阿波羅畫廊第二代張凱迪／聽爸爸的話走自己的路〉，《好房網雜誌》，第23期（ 2015年5月），網址：https://news.housefun.com.tw/mag/hf/23/article/14621996685.html。
· 劉煥獻，《〈橋的角色〉畫廊風雲四十年》（臺北：藝術家出版社，2017年8月）。
· 蕭瓊瑞，《戰後臺灣美術史》（臺北：藝術家出版社，2013年4月）。

作者簡介

鄭政誠

現任
國立中央大學歷史研究所教授
國立中央大學桃園學研究中心主任
臺灣藝術史研究學會理事
文化部國家文化記憶庫專輔中心諮詢委員
國史館臺灣文獻館《臺灣文獻》編輯委員

學歷
國立臺灣師範大學歷史學碩、博士
輔仁大學歷史學系學士

經歷
國立中央大學歷史研究所所長
萬菓國際藝廊公司創辦人
考試院考選部高普考典試委員
國立臺南師範學院講師、助理教授
桃園市政府《桃園文獻》主編
桃園市政府《新修桃園市志》總編纂

藝術類相關著作
〈色取伊斯坦堡——當代土耳其藝術展 I〉，《藝術家》，第413期，2009年10月，頁486。
〈靈動伊斯坦堡——當代土耳其藝術展 II〉，《藝術家》，第415期，2009年12月，頁477。
《跳土風舞吧！——梅姆杜·庫哲創作集》，臺北：萬菓國際藝廊公司，2010年2月。
《究天人之際——菲葛瑞·歐茲克作品集》，臺北：萬菓國際藝廊公司，2010年5月。
《墨刻見東方——唐吉·迪米西作品集》，臺北：萬菓國際藝廊公司，2010年8月。
《流動的年代——鄂圖·阿提斯×瑞辛·貝克作品集》，臺北：萬菓國際藝廊公司，2010年9月。
《獨幕劇——歐納·阿卡巴》，臺北：萬菓國際藝廊有限公司，2012年2月。
《編織夢境的詩人——伊賀山·阿惹作品集》，臺北：萬菓國際藝廊有限公司，2012年11月。

臺灣畫廊產業史年表

1981 ~ 1990

凡例

一、本期年表以紀錄 1981-1990 年之台灣畫廊的活動事件為主，包括畫廊的起迄時間、地址與搬遷，以及舉辦和參加的展覽等活動。

二、收錄標準：須具備 1. 2. 兩項條件，並符合 3. 至 6. 其中一項條件之畫廊，其活動事件才可收錄。

1. 有固定展覽空間。

2. 開業時間至少三年以上，且每年固定舉辦 1 檔以上展覽。

3. 與公部門有合作展覽。

4. 有商業登記。

5. 有廣告刊登之行為。

6. 包含並不排斥非營利空間。

三、年表格式

1. 年表以年代、事件描述、資料來源三個欄位呈現。

2. 以年代時間發生時間軸為排序。

3. 事件描述格式：

（1）「時間」，「地點」舉辦／發生「活動」。

（2）時間以阿拉伯數字書寫，「.」分隔年、月、日。

（3）因資料本身的限制，會有缺少月或日的情形發生。

（4）包括年代時間，作品件數、人數與地址等皆使用阿拉伯數字。

（5）收錄事件盡量依照原文記載，並主要以中性辭彙去描述。但如遇同一事件出現時間前後矛盾，與展覽名稱出現差異等狀況，原則以最後消息為主。

（6）同一人名在原資料如出現別號等情況，基本上以一種名字，或是以括號補充的形式以方便閱讀。

（7）如為畫廊之分公司所辦活動，事件描述中會直接標示分公司地點。

4. 資料來源：

（1）畫廊與舉辦者自行提供。

（2）專書、期刊雜誌、網路資料、廣告刊登之資料蒐集，尤其以《雄獅美術》與《藝術家》刊登之藝訊為主。

年代	事件	資料來源
	1981 年，漢雅軒畫廊於香港為陳福善及朱銘籌辦展覽。	中華民國畫廊協會，《1999 畫廊年鑑》台北：敦煌藝術股份有限公司，1999 年 8 月。
	1. 長流畫廊舉辦「王農、蘇峯男、陳陽春三人展」。	長流畫廊
	1.1 - 1.15 長流畫廊舉辦「溥心畬書畫展」。	《雄獅美術》1981.01、長流畫廊
	1.1 版畫家畫廊遷址至原址一樓。	李錫奇
	1.1 版畫家畫廊舉辦「海外現代畫家邀請展」。	李錫奇
	1.1 - 1.15 來來藝廊舉辦「王澤老夫子卡通畫展」。	《雄獅美術》1981.01
	1.1 - 1.19 尚雅畫廊舉辦「水彩聯展」。	《雄獅美術》1981.01
	1.1 - 1.31 明生藝術中心舉辦「夏卡爾作品展」。	明生畫廊、《雄獅美術》1981.01
1981	1.3 - 1.15 明生畫廊舉辦「蘇嘉男油畫展」。	明生畫廊、《雄獅美術》1981.01
	1.5 - 1.17 太極藝廊舉辦「十人油畫聯展」。	李進興
	1.5 - 1.17 太極藝廊舉辦「油畫聯展」。	《雄獅美術》1981.01
	1.6 - 1.13 春之藝廊舉辦「劉良佑師生聯展」。	陳逢椿、《雄獅美術》1981.01
	1.8 - 1.18 龍門畫廊舉辦「龐禕個展」。	《雄獅美術》1981.01
	1.10 - 1.25 南畫廊舉辦「蘇國慶畫展」。	南畫廊、《雄獅美術》1981.01
	1.10 - 1.25 大地藝廊舉辦「山城十人展」。	《雄獅美術》1981.01
	1.12 - 1.24 中正藝廊舉辦「雕塑造形展」。	《雄獅美術》1984.01
	1.13 - 1.25 版畫家畫廊舉辦「林崇漢畫展」。	李錫奇、《雄獅美術》1981.01
	1.14 - 1.22 春之藝廊舉辦「吳承硯水彩畫展」。	《雄獅美術》1981.01

年代	事件	資料來源
1981	1.15 - 1.25 阿波羅畫廊舉辦「張道林油畫展」。	阿波羅畫廊、《雄獅美術》1981.01
	1.16 - 2.1 長流畫廊舉辦「藝術推進家庭運動—古今名家書畫展」。	《雄獅美術》1981.01
	1.16 - 1.22 明生畫廊舉辦「尼泊爾喜馬拉雅山山岳攝影展」。	明生畫廊、《雄獅美術》1981.01
	1.17 - 2.3 明生畫廊舉辦「迎春接福書展」。	明生畫廊、《雄獅美術》1981.01
	1.17 - 1.29 來來藝廊舉辦「顧重光、王為廉繪畫攝影聯展」。	《雄獅美術》1981.01
	1.20 - 1.25 龍門畫廊舉辦「張杰魚展」。	《雄獅美術》1981.01
	1.20 - 1.27 太極藝廊舉辦「張義雄旅法第一次作品發表會」。	李進興
	1.20 - 1.31 尚雅畫廊舉辦「鄭香龍水彩個展」。	《雄獅美術》1981.01
	1.23 - 2.1 春之藝廊舉辦「董敏個展」。	《雄獅美術》1981.01
	1.23 - 2.3 華明藝廊舉辦「舒曾祉水彩畫展」。	《雄獅美術》1981.01
	1.24 - 2.1 春之藝廊舉辦「信昌水彩展」。	陳逢椿
	1.27 - 2.1 龍門畫廊舉辦「劉其偉、李德水彩素描人像速寫」，展出期間並現場水彩人像速寫。	《雄獅美術》1981.01
	1.28 - 2.15 大地藝廊舉辦「葉若舟、楊際泰書畫聯展」。	《雄獅美術》1981.02
	1.31 - 2.16 版畫家畫廊舉辦「菲律賓畫家歐拉索（Olaso）個展」。	李錫奇、《雄獅美術》1981.02
	1.31 - 2.19 來來藝廊舉辦「漫畫新年代大展」。	《雄獅美術》1981.02
	2. 長流畫廊舉辦「粥會雅集名賢書畫展」。	長流畫廊
	2.1 - 2.27 明生藝術中心舉辦「羅特列克（Lautrec）與同時代畫家作品展」。	明生畫廊、《雄獅美術》1981.02
	2.1 - 2.20 第一畫廊舉辦「中堅畫家迎春聯展」。	《雄獅美術》1981.02

年代	事件	資料來源
	2.5 - 2.20 春之藝廊舉辦「朱銘木雕展」。	陳逢椿、《雄獅美術》1981.02
	2.10 - 2.17 明生畫廊舉辦「瑞吉美展」。	明生畫廊、《雄獅美術》1981.02
	2.12 - 2.28 尚雅畫廊舉辦「新年水墨特展」。	《雄獅美術》1981.02
	2.13 - 2.20 華明藝廊舉辦「許進福記念畫展」。	《雄獅美術》1981.02
	2.14 - 2.22 阿波羅畫廊舉辦「81新人展」，參展藝術家為黃銘哲、許敏雄、黃楫、黃銘祝。	阿波羅畫廊、《雄獅美術》1981.02
	2.16 - 2.28 太極藝廊舉辦「十人油畫聯展」。	李進興
	2.19 - 3.1 明生畫廊舉辦「陳慶熇油畫展」。	明生畫廊、《雄獅美術》1981.02
	2.21 - 3.4 龍門畫廊舉辦「林順雄水彩畫展」。	《雄獅美術》1981.02
1981	2.21 - 3.4 龍門畫廊舉辦林順雄水墨系列畫展—「龍的傳人」。	龍門雅集
	2.21 - 3.4 版畫家畫廊舉辦「謝春德個展」。	李錫奇
	2.21 - 2.28 第一畫廊舉辦「江志豪現代畫展」。	《雄獅美術》1981.02
	2.21 - 3.1 來來藝廊舉辦「吳德亮油畫展」。	《雄獅美術》1981.02
	2.22 - 3.1 春之藝廊舉辦「楊元太陶藝展」。	《雄獅美術》1981.02
	2.26 - 3.11 藝術家畫廊舉辦「法國畫家版畫展」。	《雄獅美術》1981.03
	2.28 - 3.15 南畫廊舉辦「名家精品展」，展出趙無極、陳昭宏、菅井汲等30位畫家作品。	《雄獅美術》1981.03
	2.28 - 3.15 大地藝廊舉辦「莊分南水彩個展」。	《雄獅美術》1981.03
	3. 長流畫廊舉辦「李大木、歐豪年二人展」。	長流畫廊
	3.1 - 3.31 阿波羅畫廊舉辦「名家西畫聯展」。	阿波羅畫廊、《雄獅美術》1981.03
	3.1 - 3.8 長流畫廊舉辦「于右任、賈景德墨寶展」。	《雄獅美術》1981.03

年代	事件	資料來源
	3.1 - 3.14 版畫家畫廊舉辦「當代版畫大展」。	李錫奇、《雄獅美術》1981.03
	3.1 春之藝廊舉辦「春之藝廊聯誼會」。	陳逢椿
	3.1 - 3.23 明生藝術中心舉辦「馬里諾·馬利尼版畫展」。	明生畫廊、《雄獅美術》1981.03
	3.1 - 3.20 第一畫廊舉辦「第一畫會會員聯展」。	《雄獅美術》1981.03
	3.2 - 3.21 太極畫廊舉辦「十人油畫聯展」。	李進興、《雄獅美術》1981.03
	3.2 - 3.23 明生畫廊舉辦「國外名家精品展」。	明生畫廊、《雄獅美術》1981.03
	3.3 - 3.12 春之藝廊舉辦「侯翠杏編織展」。	《雄獅美術》1981.03
	3.3 - 3.12 來來藝廊舉辦「國際派插花慈善義展」。	《雄獅美術》1981.03
1981	3.4 - 3.12 春之藝廊舉辦「慶祝春之藝廊開幕三週年第一屆春之大展」，參展藝術家有王藍、江明賢、何肇衢、李焜培、林玉山、侯翠杏、袁樞真、席慕容、陳景容、楚戈、楊英風、楊奉琛、蒲添生、劉其偉、鄭善禧。	陳逢椿
	3.7 - 3.15 龍門畫廊舉辦「靳微天·思薇兄妹第 12 屆水彩畫展」。	龍門雅集
	3.10 - 3.29 長流畫廊舉辦「歐豪年、李大木聯展」。	《雄獅美術》1981.03
	3.13 - 3.19 來來藝廊舉辦「林崇漢畫展」。	《雄獅美術》1981.03
	3.14 - 3.25 春之藝廊舉辦「黃磊生畫展」。	《雄獅美術》1981.03
	3.14 - 3.29 春之藝廊舉辦「蔡忠良畫展」。	陳逢椿、《雄獅美術》1981.03
	3.14 - 3.20 華明藝廊舉辦「馬文才聖地攝影展」。	《雄獅美術》1981.03
	3.15 - 3.26 版畫家畫廊舉辦「日本版畫家黑崎彰版畫個展」。	李錫奇、《雄獅美術》1981.03
	3.17 - 3.27 龍門畫廊舉辦「何肇衢·楊興生油畫聯展」。	龍門雅集

年代	事件	資料來源
	3.17 - 3.26 尚雅畫廊舉辦「十二畫家聯展」。	《雄獅美術》1981.03
	3.18 - 3.29 大地藝廊舉辦「關渡人文水墨書畫展」。	《雄獅美術》1981.03
	3.19 - 4.8 藝術家畫廊舉辦「周于棟水墨展」。	《雄獅美術》1981.03
	3.21 - 3.31 第一畫廊舉辦「龐禕個展」。	《雄獅美術》1981.03
	3.21 - 3.30 來來藝廊舉辦「黃永楠漫畫展」。	《雄獅美術》1981.03
	3.24 - 3.28 太極藝廊舉辦「現代西畫拍賣展」，是國內第一次美術品拍賣展。	李進興
	3.25 - 4.3 明生畫廊舉辦「中日美術協會主辦名家精品展」。	明生畫廊
	3.27 - 4.5 春之藝廊舉辦「陳景容畫展」。	《雄獅美術》1981.03
	3.30 - 4.18 太極畫廊舉辦「九人油畫聯展」。	李進興、《雄獅美術》1981.04
1981	4.1 - 4.30 長流畫廊舉辦「古今扇面特展」。	《雄獅美術》1981.04、長流畫廊
	4.1 - 4.14 版畫家畫廊舉辦「洛貞油畫個展」。	《雄獅美術》1981.04
	4.2 - 4.18 第一畫廊舉辦「大台中美術家聯展」。	《雄獅美術》1981.04
	4.4 - 4.30 明生畫廊舉辦「國內名家畫展」。	明生畫廊、《雄獅美術》1981.04
	4.4 - 4.29 明生藝術中心舉辦「馬里諾‧馬利尼版畫展（第二期）」。	明生畫廊、《雄獅美術》1981.04
	4.4 - 4.26 大地藝廊舉辦「大地古玩珍賞」。	《雄獅美術》1981.04
	4.8 - 4.16 春之藝廊舉辦「邱錫勳柏油畫展」。	陳逢椿、《雄獅美術》1981.04
	4.15 - 4.23 龍門畫廊舉辦「林孟百油畫個展」。	《雄獅美術》1981.04
	4.15 - 4.26 版畫家畫廊舉辦「中外現代名畫家特展」。	《雄獅美術》1981.04
	4.15 - 4.25 尚雅畫廊舉辦「簡新模油畫個展」。	《雄獅美術》1981.04

年代	事件	資料來源
	4.16 - 4.26 阿波羅畫廊舉辦「蕭勤繪畫雕塑展」。	阿波羅畫廊、《雄獅美術》1981.04
	4.18 - 4.29 春之藝廊舉辦「羅青畫展」。	陳逢椿、《雄獅美術》1981.04
	4.19 - 4.30 第一畫廊舉辦「楊恩生水彩畫展」。	《雄獅美術》1981.04
	4.21 - 4.25 太極畫廊舉辦「第二回現代畫拍賣」。	李進興、《雄獅美術》1981.04
	4.25 - 5.3 龍門畫廊舉辦「胡金銓畫展」。	龍門雅集
	4.25 - 5.17 華明藝廊舉辦「聖藝展美」。	《雄獅美術》1981.05
	4.29 - 5.10 來來藝廊舉辦「藝術造花花友聯展」。	《雄獅美術》1981.05
	5. 長流畫廊舉辦「張大千、溥心畬特展」。	長流畫廊
	5.1 - 5.8 太極藝廊舉辦大立目喜男油畫個展「玩偶的世界」。	李進興
1981	5.1 - 5.10 春之藝廊舉辦「陳朝寶畫展—傳統國畫的反省與突破」。	陳逢椿
	5.1 - 5.31 春之藝廊舉辦「12 人展」，參與藝術家有王志誠、袁金塔、黃人和、張永樹、陳陽熙、陳銘顯、陳嘉仁、陳東元、鄧獻誌、蔡忠良、謝明錩、藍榮賢。	《雄獅美術》1981.05
	5.1 - 5.10 春之藝廊舉辦「陳朝寶畫展」。	《雄獅美術》1981.05
	5.1 - 5.31 明生畫廊舉辦「藝林水彩・水墨畫展」。	明生畫廊、《雄獅美術》1981.05
	5.1 - 5.31 明生藝術中心舉辦「米羅與 18 人抽象版畫展」。	《雄獅美術》1981.05
	5.1 - 5.10 大地藝廊舉辦「大地古玩拍賣展」。	《雄獅美術》1981.05
	5.1 - 5.18 尚雅畫廊舉辦「水墨畫聯展」。	《雄獅美術》1981.05
	5.2 - 5.31 長流畫廊舉辦「張大千・溥心畬書畫特展」。	《雄獅美術》1981.05、長流畫廊
	5.3 - 5.17 版畫家畫廊舉辦「楚戈畫展」。	李錫奇、《雄獅美術》1981.05

年代	事件	資料來源
	5.5 - 5.13 龍門畫廊舉辦「袁樞真油畫展」。	《雄獅美術》1981.05
	5.8 - 5.17 阿波羅畫廊舉辦「葉火城畫展」。	《雄獅美術》1981.05
	5.9 - 5.16 太極藝廊舉辦「第二回現代西畫拍賣展（之二）」。	李進興、《雄獅美術》1981.05
	5.10 - 5.17 大地藝廊舉辦「梁奕樊精品拍賣展」。	《雄獅美術》1981.05
	5.12 - 5.21 來來藝廊舉辦「陳陽春水彩畫展」。	《雄獅美術》1981.05
	5.13 - 5.21 春之藝廊舉辦「國際攝影名家佳作」。	陳逢椿
	5.13 - 5.21 春之藝廊舉辦「世界風光攝影展」。	《雄獅美術》1981.05
	5.15 - 5.24 龍門畫廊舉辦「顧媚水墨展」。	《雄獅美術》1981.05
	5.18 - 5.30 太極藝廊舉辦「八人油畫聯展」。	《雄獅美術》1981.05
1981	5.19 - 5.29 尚雅畫廊舉辦「陳永慶畫展」。	《雄獅美術》1981.05
	5.21 - 5.31 阿波羅畫廊舉辦「李健儀畫展」。	阿波羅畫廊、《雄獅美術》1981.05
	5.21 - 6.9 藝術家畫廊舉辦「李錫奇絹印版畫展」。	《雄獅美術》1981.06
	5.23 - 6.1 版畫家畫廊、藝術家雜誌社聯合舉辦「加拿大現代陶藝展」。	李錫奇
	5.23 - 6.3 春之藝廊舉辦「莊靈·陳夏生聯展」。	《雄獅美術》1981.05
	5.23 - 5.29 來來藝廊舉辦「李枝葉師生皮雕藝展」。	《雄獅美術》1981.05
	5.26 - 5.31 龍門畫廊舉辦「戴固畫展」。	《雄獅美術》1981.05
	5.30 - 6.5 太極藝廊舉辦「張炳堂油畫個展」。	李進興、《雄獅美術》1981.06
	6.1 - 6.30 長流畫廊舉辦「近世名家書畫展」。	《雄獅美術》1981.06
	6.3 - 6.14 版畫家畫廊舉辦「日本鼕嘔版畫展」。	李錫奇、《雄獅美術》1981.06

年代	事件	資料來源
1981	6.4 - 6.14 阿波羅畫廊舉辦「孫密德首次水彩個展」。	阿波羅畫廊、《雄獅美術》1981.06
	6.5 - 6.16 春之藝廊舉辦「張永村水彩畫展」。	陳逢椿、《雄獅美術》1981.06
	6.5 - 6.12 尚雅畫廊舉辦「三人行水墨聯展」。	《雄獅美術》1981.06
	6.7 - 6.18 太極藝廊舉辦「八人油畫聯展」。	李進興、《雄獅美術》1981.06
	6.9 - 6.18 來來藝廊舉辦「蕭本龍服裝人物畫展」。	《雄獅美術》1981.06
	6.11 - 6.30 藝術家畫廊舉辦「韓舞麟畫展」。	《雄獅美術》1981.06
	6.13 - 6.28 大地藝廊舉辦「畫家夫人像展」。	《雄獅美術》1981.06
	6.16 - 6.28 阿波羅畫廊舉辦「席德進特選展」。	阿波羅畫廊、《雄獅美術》1981.06
	6.16 - 6.28 龍門畫廊舉辦「席德進特展」。	《雄獅美術》1981.06
	6.16 - 6.27 版畫家畫廊舉辦「席德進特展」。	李錫奇、《雄獅美術》1981.06
	6.16 - 6.30 尚雅畫廊舉辦「飛躍新生聯展」。	《雄獅美術》1981.06
	6.18 - 6.28 春之藝廊舉辦「劉文煒個展」。	陳逢椿、《雄獅美術》1981.06
	6.19 - 25 明生畫廊舉辦「張萬傳近作展」。	明生畫廊
	6.20 - 6.27 太極藝廊舉辦「沈哲哉油畫個展」。	李進興、《雄獅美術》1981.06
	6.20 - 6.28 來來藝廊舉辦「江志豪創作展」。	《雄獅美術》1981.06
	6.21 - 7.3 第一畫廊舉辦「黃惠貞水墨畫展」。	《雄獅美術》1981.07
	7. 長流畫廊舉辦「世界名家版畫展」，展出旅美收藏家何福祥提供之作品，包括畢卡索、夏卡爾、米羅、達利、畢費、藤田嗣治、林布蘭等名家作品。	長流畫廊

年代	事件	資料來源
	7. 台北來來百貨公司來來藝廊舉辦「一〇九五攝影展」，展出邱春雄、蕭學仁、林華強、郝振泰等 4 人作品。	《雄獅美術》1981.08
	7.1 - 7.14 阿波羅畫廊舉辦「名家西畫聯展」。	阿波羅畫廊、《雄獅美術》1981.07
	7.1 - 7.12 長流畫廊舉辦「世界版畫展」。	《雄獅美術》1981.07
	7.1 - 7.23 明生畫廊舉辦「七三零特展」。	明生畫廊、《雄獅美術》1981.07
	7.1 - 7.30 明生畫廊舉辦「十九・二十世紀名家版畫展」。	《雄獅美術》1981.07
	7.4 - 7.9 春之藝廊舉辦「蕭一木雕展」。	陳逢椿、《雄獅美術》1981.07
	7.4 - 7.17 第一畫廊舉辦「曾文忠畫展」。	《雄獅美術》1981.07
	7.7 - 11 太極藝廊舉辦「第三回現代西畫拍賣展」，7 月 10 日展出、7 月 11 日下午 14：30 拍賣。	李進興
1981	7.11 - 7.19 春之藝廊舉辦「祖母畫家吳李玉哥畫展」。	陳逢椿、《雄獅美術》1981.07
	7.11 - 8.2 大地藝廊舉辦「中華民國早期・現行錢鈔收藏展」。	《雄獅美術》1981.07
	7.13 - 7.30 太極藝廊舉辦「十人油畫聯展」。	李進興、《雄獅美術》1981.07
	7.16 - 7.26 阿波羅畫廊舉辦「李茂宗現代陶雕展」。	阿波羅畫廊、《雄獅美術》1981.07
	7.18 - 7.31 第一畫廊舉辦「中部美術家聯展」。	《雄獅美術》1981.07
	7.19 - 7.31 版畫家畫廊、飛元美術藝品公司合辦「歐洲名家版畫原作展」。	李錫奇、《雄獅美術》1981.07
	7.23 - 30 春之藝廊舉辦「第十一屆台灣水彩畫協會畫展」。	陳逢椿
	7.24 - 8.3 明生畫廊舉辦「安東尼尼畫展」。	《雄獅美術》1981.07
	7.29 - 8.9 阿波羅畫廊舉辦「許坤成畫展與復活的石膏像」。	阿波羅畫廊、《雄獅美術》1981.08

年代	事件	資料來源
1981	8.1 - 8.31 長流畫廊舉辦「當代名家畫展」。	《雄獅美術》1981.08
	8.1 - 8.8 太極藝廊舉辦「施並錫油畫寫生展」。	李進興、《雄獅美術》1981.08
	8.1 - 8.9 版畫家畫廊舉辦「謝春德攝影展」。	李錫奇、《雄獅美術》1981.08
	8.1 - 7.30 明生畫廊舉辦「西洋服飾版畫展（第一期）」。	《雄獅美術》1981.08
	8.1 - 8.3 華明藝廊於臺南縣南鯤鯓廟舉辦「陸鷺第八次書畫創作巡迴展」。	《雄獅美術》1981.08
	8.3 - 8.19 明生畫廊舉辦「米羅版畫展」。	《雄獅美術》1981.08
	8.4 - 8.14 春之藝廊舉辦「郭英聲攝影展」。	陳逢椿、《雄獅美術》1981.08
	8.4 - 8.14 龍門畫廊舉辦「海外中國畫家聯展」。	龍門雅集
	8.4 - 8.9 來來藝廊舉辦「父親節特展」。	《雄獅美術》1981.08
	8.4 - 8.16 大地藝廊舉辦「法國沙龍美展」。	《雄獅美術》1981.08
	8.4 - 8.7 華明藝廊於臺南社教館舉辦「陸鷺第八次書畫創作巡迴展」。	《雄獅美術》1981.08
	8.8 - 8.11 華明藝廊於高雄社教館舉辦「陸鷺第八次書畫創作巡迴展」。	《雄獅美術》1981.08
	8.10 - 8.22 太極藝廊舉辦「十一人油畫聯展」。	李進興、《雄獅美術》1981.08
	8.10 - 8.23 版畫家畫廊、大文化關係企業合辦「趙無極畫展」。	李錫奇、《雄獅美術》1981.08
	8.11 - 8.23 阿波羅畫廊舉辦「法國當代具象畫家作品展」。	阿波羅畫廊、《雄獅美術》1981.08
	8.11 - 8.23 來來藝廊舉辦「莊明勛師生攝影展」。	《雄獅美術》1981.08
	8.12 - 8.10 春之藝廊舉辦「陳勤抽象畫展」。	陳逢椿、《雄獅美術》1981.08

年代	事件	資料來源
	8.12 - 8.14 華明藝廊於鳳山社教館舉辦「陸鷺第八次書畫創作巡迴展」。	《雄獅美術》1981.08
	8.14 - 8.20 華明藝廊舉辦「蕭一木雕展」。	《雄獅美術》1981.08
	8.15 - 8.17 華明藝廊舉辦「陸鷺第八次書畫創作巡迴展」於屏東圖書館。	《雄獅美術》1981.08
	8.21 - 8.30 明生畫廊舉辦「文霽水彩畫展」。	《雄獅美術》1981.08
	8.22 - 8.31 春之藝廊舉辦「董大山童話世界個展」。	陳逢椿、《雄獅美術》1981.08
	8.23 - 8.25 華明藝廊於花蓮圖書館舉辦「陸鷺第八次書畫創作巡迴展」。	《雄獅美術》1981.08
	8.24 - 8.31 阿波羅畫廊舉辦「名家名畫聯展」。	阿波羅畫廊、《雄獅美術》1981.08
	8.24 - 9.4 版畫家畫廊舉辦「國際現代名家畫展」。	李錫奇
1981	8.25 - 9.2 來來藝廊舉辦「任適正夫婦國畫展」。	《雄獅美術》1981.08
	8.25 - 9.2 來來藝廊舉辦「油紙傘・鄉土展」。	《雄獅美術》1981.09
	8.27 - 8.29 華明藝廊於彰化社教館舉辦「陸鷺第八次書畫創作巡迴展」。	《雄獅美術》1981.08
	9. 長流畫廊舉辦「張大千、溥心畬書畫展」。	長流畫廊
	9.1 - 9.18 長流畫廊舉辦「古今名家畫展」。	《雄獅美術》1981.09
	9.1 - 9.19 太極藝廊舉辦「十人油畫聯展」。	李進興
	9.1 - 10.5 明生畫廊舉辦「西洋服飾版畫展（第二期）」。	《雄獅美術》1981.09
	9.1 - 9.30 明生畫廊舉辦「水彩水墨小品展」。	《雄獅美術》1981.09
	9.1 南畫廊由「台北市光復南路 294 巷 47 號」搬遷至「台北市忠孝東路四段 300 號大陸大樓一樓」。	南畫廊

年代	事件	資料來源
1981	9.3 - 9.10 春之藝廊舉辦「飛行與畫作—趙卯琳畫展」。	陳逢椿
	9.3 - 9.10 春之藝廊舉辦「涂樹根畫展」。	陳逢椿、《雄獅美術》1981.09
	9.4 - 9.13 來來藝廊舉辦「古今中外新娘禮服設計展」。	《雄獅美術》1981.09
	9.6 - 9.17 版畫家畫廊舉辦「李再鈐雕塑展」。	李錫奇、《雄獅美術》1981.09
	9.12 - 9.20 春之藝廊舉辦「何懷碩畫展」。	陳逢椿、《雄獅美術》1981.09
	9.12 - 9.31 大地藝廊舉辦「山口博攝影展」。	《雄獅美術》1981.09
	9.15 - 9.27 來來藝廊舉辦「王楊秀只藝術花展」。	《雄獅美術》1981.09
	9.17 - 8.27 尚雅畫廊舉辦「夏碧泉畫展」。	《雄獅美術》1981.09
	9.19 - 9.30 阿波羅畫廊舉辦「顧福生作品特展」。	阿波羅畫廊、《雄獅美術》1981.09
	9.19 - 9.30 龍門畫廊舉辦「顧福生作品特展」。	龍門雅集
	9.19 - 10.2 版畫家畫廊舉辦「洪救國油畫展」。	李錫奇、《雄獅美術》1981.09
	9.20 - 10.31 長流畫廊舉辦「南張北溥書畫特展」。	《雄獅美術》1981.09
	9.22 - 9.26 太極藝廊舉辦「第四回現代西畫拍賣展」，9 月 22 至 25 日展出、26 日下午 14:30 拍賣。	李進興
	9.23 - 10.1 春之藝廊舉辦「變形與實驗—中韓俗語表現展」。	陳逢椿
	9.23 - 9.30 春之藝廊舉辦「中韓俗語表現展」。	《雄獅美術》1981.10
	9.23 - 9.30 春之藝廊舉辦「任秀環國畫展」。	《雄獅美術》1981.09
	9.28　長流畫廊深夜遭竊，正在展出的張大千、溥心畬、齊白石等名家精品共 31 被竊。	長流畫廊
	9.28 - 10.15 太極藝廊舉辦「十人油畫聯展」。	李進興、《雄獅美術》1981.10

年代	事件	資料來源
	9.29 - 10.1 來來藝廊舉辦「純美畫會年度畫展」。	《雄獅美術》1981.09
	10.1 - 10.31 長流畫廊舉辦「張大千特展」。	《雄獅美術》1981.10
	10.1 - 10.15 阿波羅畫廊舉辦「名家展覽」。	《雄獅美術》1981.10
	10.1 - 10.29 明生畫廊舉辦「中日名家作品展」。	《雄獅美術》1981.10
	10.2 - 10.9 華明藝廊舉辦「許偉中國畫展」。	《雄獅美術》1981.10
	10.3 - 10.11 阿波羅畫廊舉辦「雙十水墨畫展」，參展藝術家為王友俊、江明賢、李義弘、李國謨、李重重、沈耀初、袁金塔、鄭善禧、蘇峰男、顏以敬。	阿波羅畫廊
	10.3 - 10.17 龍門畫廊舉辦「柯錫杰攝影展」。	《雄獅美術》1981.10
	10.3 - 10.20 版畫家畫廊舉辦「柯錫杰攝影展」。	《雄獅美術》1981.10
	10.3 - 10.14 大地藝廊舉辦「吳梅嵩個展」。	《雄獅美術》1981.10
1981	10.10 - 10.25 尚雅畫廊舉辦「王王孫書畫展」。	《雄獅美術》1981.10
	10.12 - 10.23 華明藝廊舉辦「蔣宗一水彩畫展」。	《雄獅美術》1981.10
	10.15 - 10.26 大地藝廊舉辦「許雨人個展」。	《雄獅美術》1981.10
	10.15 - 10.30 千巨藝廊舉辦「林國治油畫個展」。	《雄獅美術》1981.10
	10.16 - 10.25 阿波羅畫廊舉辦「專屬畫家特展」，參展藝術家為李石樵、李澤藩、洪瑞麟、葉火城、王守英、龍思良、許坤成、藍清輝、凌運凰、蕭學民、何恆雄、郭清治。	阿波羅畫廊
	10.16 - 10.25 阿波羅畫廊舉辦「三周年專屬畫家特展」。	《雄獅美術》1981.10
	10.17 - 10.24 太極藝廊舉辦「郭東榮油畫個展」。	李進興、《雄獅美術》1981.10
	10.17 - 11.19 明生畫廊舉辦畢卡索「三四七」精品展。	明生畫廊、《雄獅美術》1981.10、《雄獅美術》1981.11
	10.21 - 10.31 版畫家畫廊舉辦「余崇信畫展」。	《雄獅美術》1981.10

年代	事件	資料來源
	10.23 長流畫廊竊案警方宣佈破案，竊賊捕獲，並搜出全部失物。	長流畫廊
	10.24 - 11.1 龍門畫廊舉辦「管執中水墨畫展」。	龍門雅集
	10.24 - 10.31 華明藝廊舉辦「楊朝舜木刻展」。	《雄獅美術》1981.10
	10.25 - 11.12 春之藝廊舉辦「首次聯合大展」，參與藝術家有李奇茂、歐豪年、鄭善禧、郭軔、張杰、陳世明、羅青、孫密德、江明賢、楊興生、陳其寬、王藍、劉其偉、袁樞真、李石樵、羅芳、龍思良、李焜培、陳正雄。	《雄獅美術》1981.10
	10.25 - 11.15 春之藝廊舉辦「台北藝術聯誼會首次大展」。	《雄獅美術》1981.10
	10.26 - 11.5 太極藝廊舉辦「十人油畫聯展」。	李進興
	10.27 - 11.11 大地藝廊舉辦「謝志商個展」。	《雄獅美術》1981.10
	10.28 - 11.3 來來藝廊舉辦「精雕細琢古物展」。	《雄獅美術》1981.11
1981	10.29 - 11.8 阿波羅畫廊舉辦「凌運凰畫展」。	阿波羅畫廊、《雄獅美術》1981.10、《雄獅美術》1981.11
	10.30 春之藝廊階段性改組，由侯王淑昭獨立經營春之藝廊。	侯王淑昭
	10.30 - 11.19 明生畫廊舉辦「達利版畫展」。	明生畫廊、《雄獅美術》1981.10、《雄獅美術》1981.11
	11. 長流畫廊展出徐悲鴻六尺中堂、立馬等百餘件作品。	長流畫廊
	11.1 - 11.30 長流畫廊舉辦「民初畫家書畫展」。	《雄獅美術》1981.11
	11.1 - 11.10 版畫家畫廊舉辦「于崇信畫展」。	《雄獅美術》1981.11
	11.5 - 11.15 來來藝廊舉辦「彩藝玻璃展」。	《雄獅美術》1981.11
	11.7 - 11.14 太極藝廊舉辦「陳瑞福油畫個展」。	李進興、《雄獅美術》1981.11
	11.7 - 11.15 尚雅畫廊舉辦「陳榮輝國畫個展」。	《雄獅美術》1981.11
	11.10 - 11.30 千巨藝廊舉辦「于右任書法展」。	《雄獅美術》1981.11

年代	事件	資料來源
	11.11 - 11.21 阿波羅畫廊舉辦「李澤藩水彩個展」。	阿波羅畫廊、《雄獅美術》1981.11
	11.12 - 20 龍門畫廊舉辦「臺港現代國畫大展」。	龍門雅集
	11.12 - 11.20 龍門畫廊舉辦「港台現代國畫名家大展」。	《雄獅美術》1981.11
	11.12 - 11.23 大地藝廊舉辦「郭少宗個展」。	《雄獅美術》1981.11
	11.15 - 11.26 春之藝廊舉辦「郭軔水彩、水墨、油畫個展」。	《雄獅美術》1981.11
	11.16 - 12.4 華明藝廊舉辦「王肅達工筆畫展」。	《雄獅美術》1981.12
	11.17 - 11.23 來來藝廊舉辦「純美畫會畫展」。	《雄獅美術》1981.11
	11.21 - 11.29 龍門畫廊舉辦「陳庭詩版畫水墨個展」。	《雄獅美術》1981.11
	11.21 - 12.6 明生畫廊舉辦「李德回顧展」。	明生畫廊、《雄獅美術》1981.11
1981	11.22 - 11.29 版畫家畫廊舉辦「多賀新版畫展」。	李錫奇、《雄獅美術》1981.11
	11.25 - 12.6 大地藝廊舉辦「姚克洪個展」。	《雄獅美術》1981.12
	11.25 - 12.6 尚雅畫廊舉辦「沈欽銘油畫個展」。	《雄獅美術》1981.11
	11.26 - 12.6 阿波羅畫廊舉辦「周澄書畫展」。	阿波羅畫廊
	11.27 - 12.6 春之藝廊舉辦「秋季藝術講座」。	《雄獅美術》1981.12
	11.28 - 12.3 春之藝廊舉辦「藝鄉秋色畫記」。	《雄獅美術》1981.12
	12.1 - 12.9 龍門畫廊舉辦「現代畫聯展」。	《雄獅美術》1981.12
	12.1 - 12.10 太極藝廊舉辦「吳炫三作品發表會」。	李進興、《雄獅美術》1981.12
	12.1 - 12.22 阿波羅畫廊舉辦「專屬畫家作品聯展」。	《雄獅美術》1981.12
	12.1 - 12.13 版畫家畫廊舉辦「吳昊個展」。	李錫奇、《雄獅美術》1981.12
	12.1 - 12.6 明生畫廊舉辦「李德畫展」。	明生畫廊、《雄獅美術》1981.12

年代	事件	資料來源
	12.1 - 12.24 維茵藝廊舉辦「歐洲名家畫展」。	《雄獅美術》1981.12
	12.5 - 12.17 春之藝廊舉辦「江明賢個展」。	《雄獅美術》1981.12
	12.5 - 12.18 華明藝廊舉辦「女畫家聯展」。	《雄獅美術》1981.12
	12.8 - 12.21 明生畫廊舉辦「美藝聯展」。	明生畫廊、 《雄獅美術》1981.12
	12.8 - 12.30 明生畫廊舉辦「歐洲名家版畫展」。	明生畫廊、 《雄獅美術》1981.12、 《雄獅美術》1982.01
	12.10 - 12.20 龍門畫廊舉辦「陳東元水彩個展」。	龍門雅集、 《雄獅美術》1981.12
	12.12 - 12.19 太極藝廊舉辦「張義雄畫稿及小品展」。	李進興、 《雄獅美術》1981.12
	12.19 - 12.31 版畫家畫廊舉辦「顧重光油畫展」。	李錫奇、 《雄獅美術》1981.12
	12.19 - 12.24 春之藝廊舉辦「聖誕小品展」。	《雄獅美術》1981.12
1981	12.20 - 1982.1.23 舉辦「黃老奮毫芒雕刻展」。	《雄獅美術》1982.01
	12.20 - 12.25 大地藝廊舉辦「環境衛生協會十週年紀念展」。	《雄獅美術》1981.12
	12.21 - 12.31 太極藝廊舉辦「十人油畫聯展」。	李進興、 《雄獅美術》1981.12
	12.23 - 1.3 阿波羅畫廊舉辦「劉其偉畫路三十年特展」。	阿波羅畫廊、 《雄獅美術》1981.12
	12.23 - 1982.1.3 龍門畫廊舉辦「劉其偉畫路 30 年特展」。	《雄獅美術》1981.12
	12.23 - 12.31 明生畫廊舉辦「陳澄波人體速寫遺作展」。	明生畫廊、 《雄獅美術》1981.12
	12.25 - 12.31 春之藝廊舉辦「台北設計家聯誼會作品聯展」。	《雄獅美術》1981.12
	12.25 - 1982.1.3 維茵藝廊舉辦「張榮凱畫展」。	《雄獅美術》1981.12
	12.26 - 1982.1.8 第一畫廊舉辦「郭少宗畫展」。	《雄獅美術》1982.01
	12.28 - 1982.1.3 華明藝廊舉辦「李修和小雨傘展」。	《雄獅美術》1982.01

年代	事件	資料來源
	1982 年，漢雅軒畫廊於香港舉辦林淵石刻展。	中華民國畫廊協會，《1999 畫廊年鑑》台北：敦煌藝術股份有限公司，1999 年 8 月。
	1982 年，現代畫廊成立，地址於「台中市崇德路一段 250 號」。	現代畫廊
	1. 長流畫廊舉辦「東瀛遺珍特展」，展出遺留日本之中國古今文物 150 件。	長流畫廊
	1.1 - 1.7 明生畫廊舉辦「小關育也油畫個展」。	明生畫廊、《雄獅美術》1982.01
	1.4 - 1.23 太極藝廊舉辦「十人油畫聯展」。	《雄獅美術》1982.01
	1.5 - 1.14 龍門畫廊舉辦「龍的新象之一——楊興生 82 特展」。	《雄獅美術》1982.01
	1.5 - 1.14 春之藝廊舉辦「春的迴響—楊興生 82 特展」。	《雄獅美術》1982.01
1982	1.5 - 1.31 明生畫廊舉辦「輪翼展」。	明生畫廊、《雄獅美術》1982.01
	1.5 - 1.11 華明藝廊舉辦「歐豪年國畫展」。	《雄獅美術》1982.01
	1.8 - 1.17 阿波羅畫廊舉辦「李義弘水墨畫展」。	阿波羅畫廊、《雄獅美術》1982.01
	1.8 - 1.13 明生畫廊舉辦「北北畫會聯展」。	明生畫廊、《雄獅美術》1982.01
	1.9 - 1.23 第一畫廊舉辦「姚克洪畫展」。	《雄獅美術》1982.01
	1.9 - 1.17 來來藝廊舉辦「李元津攝影展」。	《雄獅美術》1982.01
	1.10 - 1.19 版畫家畫廊舉辦「瓦沙雷特展」。	李錫奇
	1.14 - 1.31 明生畫廊舉辦「中西廉美展」。	明生畫廊、《雄獅美術》1982.01
	1.16 - 1.23 龍門畫廊舉辦「張木養年俗展」。	龍門雅集
	1.16 - 1.22 春之藝廊舉辦「王修功首次陶瓷展」。	《雄獅美術》1982.01
	1.18 - 1.22 來來藝廊舉辦「蘭亭公司版畫展」。	《雄獅美術》1982.01

年代	事件	資料來源
1982	1.30 - 2.12 第一畫廊舉辦「吳梅嵩畫展」。	《雄獅美術》1982.01、《雄獅美術》1982.02
	2. 長流畫廊舉辦「人物畫特展」。	長流畫廊
	2.1 - 2.17 阿波羅畫廊舉辦「專屬畫家聯展」。	阿波羅畫廊、《雄獅美術》1982.02
	2.1 - 2.5 龍門畫廊舉辦「西畫聯展」。	《雄獅美術》1982.02
	2.1 - 2.28 太極藝廊舉辦「十人油畫聯展」。	李進興、《雄獅美術》1982.02
	2.1 - 2.15 明生畫廊舉辦「愛斯皮利繪花展」。	明生畫廊、《雄獅美術》1982.02
	2.1 - 2.5 新生畫廊舉辦「吳文珩油畫展」。	《雄獅美術》1982.02
	2.2 - 2.16 明生畫廊舉辦「名家版畫展」。	明生畫廊、《雄獅美術》1982.02
	2.2 - 2.8 南畫廊舉辦「林瑞明 '82 海展」於台灣省立博物館。	《雄獅美術》1982.02
	2.3 - 2.14 春之藝廊舉辦「十人水彩畫匯」，參與藝術家有馬白水、劉其偉、王藍、張杰、李焜培、陳正雄、龍思良、孫密德、陳世明、楊恩生。	《雄獅美術》1982.02
	2.4 - 2.13 版畫家畫廊舉辦「王無邪個展」。	李錫奇、《雄獅美術》1982.02
	2.5 - 2.14 維茵藝廊舉辦「劉耿一畫展」。	《雄獅美術》1982.02
	2.6 - 2.16 龍門畫廊舉辦「林順雄狗年靈犬拜歲展」。	《雄獅美術》1982.02
	2.6 - 2.12 新生畫廊舉辦「劉秉衡國畫展」。	《雄獅美術》1982.02
	2.9 - 2.28 南畫廊舉辦「名家作品聯展」。	《雄獅美術》1982.02
	2.13 - 2.26 第一畫廊舉辦「謝智商個展」。	《雄獅美術》1982.02
	2.13 - 2.19 新生畫廊舉辦「周介夫・陳檐國畫展」。	《雄獅美術》1982.02
	2.14 - 2.24 版畫家畫廊舉辦「韓國秋淵瑾畫展」。	李錫奇、《雄獅美術》1982.02

年代	事件	資料來源
1982	2.15 - 2.28 維茵藝廊舉辦「歐洲古董油畫原作展」。	《雄獅美術》1982.02
	2.16 - 2.28 明生畫廊舉辦「中西聯美二度展」。	明生畫廊
	2.17 - 2.28 春之藝廊舉辦「十人水彩畫匯」，參與藝術家有沈耀初、陳其寬、郭軔、鄭善禧、歐豪年、羅芳、李義弘、江明賢、李重重、羅青。	《雄獅美術》1982.02
	2.18 - 2.28 阿波羅畫廊舉辦「洪瑞麟裸女畫展」。	阿波羅畫廊、《雄獅美術》1982.02
	2.18 - 3.30 明生畫廊舉辦「敦煌千佛洞壁畫展」。	明生畫廊、《雄獅美術》1982.02
	2.19 - 3.3 龍門畫廊舉辦「何藩國際大獎攝影展」。	《雄獅美術》1982.02
	2.20 - 3.3 名門畫廊舉辦「江漢東油畫展」。	《雄獅美術》1982.03
	2.20 - 2.26 新生畫廊舉辦「游振江國畫展」。	《雄獅美術》1982.02
	2.27 - 3.12 第一畫廊舉辦「許雨人個展」。	《雄獅美術》1982.02
	2.28 - 3.13 千巨藝廊舉辦「楊滬瑛收藏展」。	《雄獅美術》1982.03
	3. 長流畫廊舉辦「黃君璧、張大千、溥心畬三大家書畫展」。	長流畫廊
	3.1 - 3.31 明生畫廊舉辦「頌春畫展」。	明生畫廊、《雄獅美術》1982.03
	3.1 - 3.31 明生畫廊舉辦「敦煌千佛洞絹畫展」。	明生畫廊、《雄獅美術》1982.03
	3.2 - 3.8 華明藝廊舉辦「王俊臣油畫義賣展」。	《雄獅美術》1982.03
	3.3 - 3.10 龍門畫廊舉辦「全國梅花畫畫展」。	龍門雅集
	3.5 - 3.14 維茵藝廊舉辦「'75至'82國內各項大展首獎畫家特展」。	《雄獅美術》1982.03
	3.6 - 3.14 太極藝廊舉辦「羅森堡『奧秘 1~13』系列版畫展」。	李進興、《雄獅美術》1982.03
	3.6 - 3.14 版畫家畫廊舉辦「紐約超級寫實版畫展」。	李錫奇、《雄獅美術》1982.03

年代	事件	資料來源
	3.6 - 3.12 春之藝廊舉辦「徐秀美個展」。	《雄獅美術》1982.03
	3.6 - 3.17 名門畫廊舉辦「張清臣木刻展」。	《雄獅美術》1982.03
	3.6 - 3.12 新生畫廊舉辦「宜園油畫聯展」。	《雄獅美術》1982.03
	3.11 - 18 龍門畫廊舉辦「莊嚴書法展」。	龍門雅集
	3.11 - 2.18 龍門畫廊舉辦「莊嚴先生書法作品紀念展」。	《雄獅美術》1982.03
	3.13 - 3.25 春之藝廊舉辦「李奇茂水墨個展」。	《雄獅美術》1982.03
	3.13 - 3.19 新生畫廊舉辦「黃甫珪油畫展」。	《雄獅美術》1982.03
	3.14 - 3.29 千巨藝廊舉辦「蘇金來『尋』的攝影展」。	《雄獅美術》1982.03
	3.16 - 3.25 太極藝廊舉辦「十人油畫聯展」。	李進興、《雄獅美術》1982.03
	3.17 - 3.31 維茵藝廊舉辦「收藏展」。	《雄獅美術》1982.03
	3.20 - 3.31 龍門畫廊舉辦「陳景容 82 年蘭嶼歐遊展」。	龍門雅集
1982	3.20 - 3.31 名門畫廊舉辦「劉啟祥油畫展」。	《雄獅美術》1982.03
	3.20 - 3.26 新生畫廊舉辦「芝笠山人書畫精品特展」。	
	3.21 - 3.28 版畫家畫廊舉辦「侯平治東方景觀攝影展」。	李錫奇、《雄獅美術》1982.03
	3.25 - 4.5 南畫廊舉辦「黃志超水彩近作展」。	《雄獅美術》1982.03
	3.25 - 3.31 華明藝廊舉辦「陸鷺畫展」。	《雄獅美術》1982.03
	3.27 - 4.4 太極藝廊舉辦「張義雄大畫展─經紀制度首創四週年紀念展」。	李進興、《雄獅美術》1982.03
	3.27 - 4.8 春之藝廊舉辦「楊元太陶雕展」。	《雄獅美術》1982.03
	3.27 - 4.2 新生畫廊舉辦「施素芳皮雕藝術展」。	《雄獅美術》1982.03
	4. 長流畫廊參與文建會主辦之「年代美展」，資深畫家各提供早、中、晚期作品各一件，其中張大千晚期潑墨山水，及黃君璧早期山水為長流畫廊藏品。	長流畫廊

年代	事件	資料來源
	4. 長流畫廊舉辦「花鳥畫特展」。	長流畫廊
	4. 長流畫廊舉辦「趙少昂畫展」。	長流畫廊
	4.1 - 4.11 阿波羅畫廊舉辦「蕭學民人物肖像美展」。	阿波羅畫廊
	4.1 - 4.29 明生畫廊舉辦「敦煌千佛洞絹畫展」。	明生畫廊、《雄獅美術》1982.04
	4.3 - 4.15 龍門畫廊舉辦「聖約翰大學藝術系教授愛德華馬納德畫展」。	龍門雅集
	4.3 - 4.14 版畫家畫廊舉辦「蘇昀與傅育德雙人展（法國現代畫雙人展）」。	李錫奇
	4.6 - 4.15 太極藝廊舉辦「太極油畫聯展」。	李進興
	4.8 - 4.14 南畫廊舉辦戴榮才版畫展—「神祕之美」於美國文化中心（美新處）。	南畫廊
1982	4.16 - 4.30 明生畫廊舉辦「藝術海報展」。	明生畫廊
	4.16 - 4.30 明生畫廊舉辦「意象版畫展」。	明生畫廊
	4.17 - 4.29 龍門畫廊舉辦「龐緯畫展」。	龍門雅集
	4.18 - 4.30 版畫家畫廊舉辦「第一屆中國當代藝術年展」。	李錫奇
	4.21 - 4.30 阿波羅畫廊舉辦「嚴以敬畫展」。	阿波羅畫廊
	4.27 - 5.6 太極藝廊舉辦「經紀畫家聯展」。	李進興、《雄獅美術》1982.05
	5. 長流畫廊舉辦「張大千畫展」。	長流畫廊
	5.1 - 5.30 長流畫廊舉辦「張大千特展」。	《雄獅美術》1982.05
	5.1 - 5.14 龍門畫廊舉辦「馬浩陶塑展」。	《雄獅美術》1982.05
	5.1 - 5.14 龍門畫廊舉辦「馬浩陶塑展」。	龍門雅集
	5.1 - 5.11 版畫家畫廊舉辦「常玉素描展」，展出常玉 1930 年代素描與水彩作品。	李錫奇、《雄獅美術》1982.05

1982

年代	事件	資料來源
1982	5.1 - 5.11 明生畫廊舉辦「水彩‧油畫聯展」。	明生畫廊、《雄獅美術》1982.05
	5.1 - 5.29 明生藝術中心舉辦「布魯各（Bruegel）版畫展」。	《雄獅美術》1982.05
	5.1 - 5.7 華明藝廊舉辦「香港劉悦笙畫展」。	《雄獅美術》1982.05
	5.1 - 5.31 今天畫廊舉辦「中國剪紙藝術珍品展」。	《雄獅美術》1982.05
	5.1 - 5.12 名門畫廊舉辦「劉耿一畫展」。	《雄獅美術》1982.05
	5.1 - 5.7 新生畫廊舉辦「李中堅國畫展」。	《雄獅美術》1982.05
	5.2 - 5.8 春之藝廊舉辦「中國文化大學美術系第16屆畢業美展」。	《雄獅美術》1982.05
	5.8 - 5.16 太極畫廊舉辦「陳銀輝油畫個展」。	李進興、《雄獅美術》1982.05
	5.9 - 5.16 春之藝廊舉辦「胡登峯攝影展」。	《雄獅美術》1982.05
	5.9 - 5.16 華明藝廊舉辦「黃承富攝影展」。	《雄獅美術》1982.05
	5.12 - 5.19 版畫家畫廊舉辦「陳炎鋒巴黎攝影‧詩展—喔！巴黎」。	李錫奇、《雄獅美術》1982.05
	5.13 - 5.16 明生畫廊舉辦「碎布利用手工藝品展」。	明生畫廊、《雄獅美術》1982.05
	5.15 - 5.23 維茵藝廊舉辦「張萬傳首次水彩個展」。	《雄獅美術》1982.05
	5.15 - 5.30 龍門畫廊舉辦「莊喆個展」。	《雄獅美術》1982.05
	5.15 - 5.21 新生畫廊舉辦「唐墨畫會國畫聯展」。	《雄獅美術》1982.05
	5.17 - 5.31 太極畫廊舉辦「十人油畫聯展」。	李進興、《雄獅美術》1982.05
	5.17 - 6.3 明生畫廊舉辦「版畫聯展」。	明生畫廊、《雄獅美術》1982.05
	5.17 - 6.3 明生畫廊舉辦「名家版畫聯展」。	《雄獅美術》1982.06
	5.18 - 6.3 太極藝廊舉辦「十人油畫聯展」。	李進興、《雄獅美術》1982.06

年代	事件	資料來源
	5.19 - 5.30 龍門畫廊舉辦「莊喆個展」。	龍門雅集
	5.19 - 5.30 春之藝廊舉辦「張杰畫花大展」。	《雄獅美術》1982.05
	5.20 - 5.31 阿波羅畫廊舉辦謝明昌（錩）展覽。	阿波羅畫廊、《雄獅美術》1982.05
	5.20 - 5.30 版畫家畫廊舉辦「巴黎超現實畫家古夢南素描展」。	李錫奇、《雄獅美術》1982.05
	5.22 - 6.3 名門畫廊舉辦「莊喆油畫馬浩陶藝聯展」。	《雄獅美術》1982.05
	5.22 - 5.28 新生畫廊舉辦「新生杯書法比賽」。	《雄獅美術》1982.05
	5.29 - 6.4 新生畫廊舉辦「國立藝專美工科畢業展」。	《雄獅美術》1982.05
	6. 長流畫廊舉辦「汪亞塵遺作展」。	長流畫廊
	6. 長流畫廊舉辦「中國現代水墨展」，包括港、台及海外中國名家多人，作品 120 件。	長流畫廊
1982	6.1 - 6.10 版畫家畫廊舉辦「1955 年來巴黎龍之畫廊所屬藝術家版畫作品展」。	李錫奇、《雄獅美術》1982.06
	6.1 - 6.29 明生畫廊舉辦「布魯各（Bruegel）版畫展」。	明生畫廊、《雄獅美術》1982.06
	6.2 - 6.13 春之藝廊舉辦「朱銘陶塑展」。	《雄獅美術》1982.06
	6.5 - 6.13 太極藝廊舉辦「楊三郎懷舊油畫個展」。	李進興、《雄獅美術》1982.06
	6.5 - 6.11 明生畫廊舉辦「王再添油畫展」。	明生畫廊、《雄獅美術》1982.06
	6.5 - 6.15 名門畫廊舉辦「王守英油畫展」。	《雄獅美術》1982.06
	6.11 - 6.20 阿波羅畫廊舉辦「劉文三水彩畫展」。	阿波羅畫廊、《雄獅美術》1982.06
	6.12 - 6.24 龍門畫廊舉辦「謝孝德畫展」。	龍門雅集
	6.12 - 6.30 明生畫廊舉辦「端陽小品展」。	明生畫廊、《雄獅美術》1982.06

年代	事件	資料來源
	6.13 - 6.24 版畫家畫廊舉辦「劉國松畫展」。	李錫奇、《雄獅美術》1982.06
	6.13 - 6.21 華明藝廊舉辦「許維西指畫小品義賣展」。	《雄獅美術》1982.06
	6.15 - 6.30 太極藝廊舉辦「太極油畫聯展」。	李進興、《雄獅美術》1982.06
	6.18 - 6.30 陶朋舍舉辦「非洲民俗文物展」。	《雄獅美術》1982.06
	6.19 - 6.30 春之藝廊舉辦「羅芳個展」。	《雄獅美術》1982.06
	6.19 - 6.29 名門畫廊舉辦「朱銘陶塑展」。	《雄獅美術》1982.06
	6.26-7.2 龍門畫廊舉辦「西畫聯展」	《藝術家》1982.06
	6.26 - 7.7 千巨藝廊舉辦「于彭個展」。	《雄獅美術》1982.07
	6.26 - 7.4 來來藝廊舉辦「遠東卡通水虎傳卡通展」。	《雄獅美術》1982.07
	7. 長流畫廊舉辦「山水畫特展」，中國古今山水展 120 幅。	長流畫廊
1982	7. 李錫奇應邀赴港講學一年，畫廊頂讓他人經營，至 7 月結束營業。	李錫奇
	7. 李敦朗在台北市民生東路創立「亞洲藝術中心」。	亞洲藝術中心
	7.1 - 7.23 阿波羅畫廊舉辦「專屬畫家聯展」。	《雄獅美術》1982.07
	7.1 - 7.30 明生畫廊舉辦畢卡索「幸福的審美觀」版畫展。	明生畫廊
	7.1 - 7.15 明生畫廊舉辦「初夏美展」。	明生畫廊、《雄獅美術》1982.07
	7.1 - 7.22 今天畫廊舉辦「當代畫家瓷繪聯展」。	《雄獅美術》1982.07
	7.3 - 7.14 龍門畫廊舉辦水墨季之一：羅青「棕櫚頌」。	龍門雅集
	7.3 - 7.15 春之藝廊舉辦「劉良佑 1981-1982 陶藝作品發表會」。	《雄獅美術》1982.07
	7.3 - 7.13 名門畫廊舉辦「陳景容畫展」。	《雄獅美術》1982.07
	7.5 - 7.11 來來藝廊舉辦「黃木村水彩卡通設計展」。	《雄獅美術》1982.07
	7.8 - 7.17 千巨藝廊舉辦「蔡文斌攝影展」。	《雄獅美術》1982.07

年代	事件	資料來源
1982	7.12 - 7.20 來來藝廊舉辦「翁大成油畫個展」。	《雄獅美術》1982.07
	7.16 - 7.25 阿波羅畫廊舉辦「曾培堯畫展」。	阿波羅畫廊
	7.16 - 7.30 太極藝廊舉辦「太極十人油畫聯展」。	李進興、 《雄獅美術》1982.07
	7.16 - 8.4 明生畫廊舉辦「米羅藝術原作海報展」。	明生畫廊、 《雄獅美術》1982.07
	7.16 - 8.4 明生畫廊舉辦「米羅藝術原作展」。	《雄獅美術》1982.08
	7.17 - 7.28 龍門畫廊舉辦水墨季之二：「蔣健飛畫展」。	龍門雅集
	7.17 - 7.25 太極藝廊舉辦「旅西班牙畫家戴壁吟小品畫欣賞會」，展出戴壁吟 1975 年至 1977 年間的作品，共 50 幅。	《雄獅美術》1982.08
	7.17 - 7.23 華明藝廊舉辦「第三屆墨潮書會作品展」。	《雄獅美術》1982.07
	7.17 - 7.27 名門畫廊舉辦「吳秋波油畫展」。	《雄獅美術》1982.07
	7.18 - 7.24 千巨藝廊舉辦「吳志強個展」。	《雄獅美術》1982.07
	7.21 - 7.27 來來藝廊舉辦「昆蟲蝴蝶標本展」。	《雄獅美術》1982.07
	7.26 - 8.12 太極藝廊舉辦「十人油畫聯展」。	李進興、 《雄獅美術》1982.08
	7.30 - 8.10 來來藝廊舉辦「董大山兒童插畫展」。	《雄獅美術》1982.07
	7.31 - 8.8 阿波羅畫廊舉辦「懷念席德進畫展」。	阿波羅畫廊、 《雄獅美術》1982.07
	7.31 - 8.11 龍門畫廊舉辦水墨季之三：劉墉「真正的寧靜」。	龍門雅集
	7.31 - 8.20 今天畫廊舉辦「劉墉畫展」。	《雄獅美術》1982.08
	8.1 - 8.31 長流畫廊舉辦「古今名家書畫展」。	《雄獅美術》1982.08
	8.1 - 8.12 春之藝廊舉辦「春之陶藝 '82 聯展」，參與藝術家有王修功、曾明男、李亮一、馮盛光、吳讓農、游曉昊、林葆家、楊元太、邱煥堂、楊文霓、高淑惠、楊世傑、陳實涵、蔡榮祐、陳添成、蔡擇卿、張繼陶。	《雄獅美術》1982.08

年代	事件	資料來源
1982	8.1 - 8.30 明生畫廊舉辦畢卡索「幸福的審美觀」版畫展。	明生畫廊、《雄獅美術》1982.08
	8.1 - 8.12 千巨藝廊舉辦「戶外畫家今昔展」。	《雄獅美術》1982.08
	8.5 - 8.12 春之藝廊舉辦「陳作琪木雕小品展」。	《雄獅美術》1982.08
	8.6 - 8.22 明生畫廊舉辦「畢費版畫展」。	明生畫廊、《雄獅美術》1982.08
	8.14 - 8.25 龍門畫廊舉辦水墨季之四:「鄭善禧畫展」。	龍門雅集
	8.14 - 8.22 太極藝廊舉辦「何樹金攝影作品展」。	李進興、《雄獅美術》1982.08
	8.14 - 8.22 春之藝廊舉辦「劇場設計—名家・名場・想像力」。	《雄獅美術》1982.08
	8.14 - 8.31 千巨藝廊舉辦「周于棟畫展」。	《雄獅美術》1982.08
	8.15 - 8.28 版畫家畫廊舉辦「香港施養德雕塑展」。	《雄獅美術》1982.08
	8.23 - 8.31 明生畫廊舉辦「集美藝展」。	明生畫廊、《雄獅美術》1982.08
	8.24 - 9.9 太極藝廊舉辦「太極十人油畫聯展」。	李進興、《雄獅美術》1982.08
	8.25 - 9.1 春之藝廊舉辦「國畫名家旅日 77 作品 82 展」。	《雄獅美術》1982.08
	8.28 - 9.8 龍門畫廊舉辦水墨季之五:「袁金塔畫展」。	龍門雅集
	8.30 - 9.5 來來藝廊舉辦「畢長樸塑膠畫展」。	《雄獅美術》1982.08
	9.1 - 9.12 阿波羅畫廊舉辦「郭清治現代石雕展」。	阿波羅畫廊、《雄獅美術》1982.09
	9.1 - 9.30 長流畫廊舉辦「古今名家書畫展」。	《雄獅美術》1982.09
	9.1 - 9.15 明生畫廊舉辦「國內油畫聯展」。	明生畫廊、《雄獅美術》1982.09
	9.1 - 9.29 明生畫廊舉辦「世界名家版畫展」。	明生畫廊、《雄獅美術》1982.09
	9.1 - 9.30 尚雅畫廊舉辦「現代西畫聯展」。	《雄獅美術》1982.09

年代	事件	資料來源
	9.3 - 9.12 春之藝廊舉辦「陳世明・莊普・程延平現代畫三人展」。	《雄獅美術》1982.09
	9.5 - 9.14 千巨藝廊舉辦「樂陶陶展」。	《雄獅美術》1982.09
	9.6 - 9.12 來來藝廊舉辦「兒童寫生畫展」。	《雄獅美術》1982.09
	9.10 - 9.23 版畫家畫廊舉辦「王禮溥畫展」。	《雄獅美術》1982.09
	9.11 - 9.21 龍門畫廊舉辦水墨季之六：「企園老人書畫展」。	龍門雅集
	9.11 - 9.20 太極藝廊舉辦「太極小品油畫欣賞會」。	李進興、《雄獅美術》1982.09
	9.12 南畫廊由「台北忠孝東路四段 300 號大陸大樓一樓」搬遷至至明園（台北市忠孝東路四段 512 號 3 樓）。	南畫廊、《雄獅美術》1982.10
1982	9.12 日南畫廊舉辦開幕展—「戴榮才・郭文嵐聯展」一隅，展出戴榮才銅版畫，以及郭文嵐雕塑。	南畫廊
	9.13 - 9.19 來來藝廊舉辦「何松光花藝展」。	《雄獅美術》1982.09
	9.15 - 9.22 春之藝廊舉辦「張申聲設計作品展」。	《雄獅美術》1982.09
	9.16 - 9.26 阿波羅畫廊舉辦「阿波羅專屬畫家聯展」。	阿波羅畫廊、《雄獅美術》1982.09
	9.16 - 9.30 明生畫廊舉辦「十五人版畫展」。	明生畫廊、《雄獅美術》1982.09
	9.18 - 9.30 千巨藝廊舉辦「林景松雕塑展」。	《雄獅美術》1982.09
	9.20 - 9.26 來來藝廊舉辦「市拿陶藝展」。	《雄獅美術》1982.09
	9.22 - 9.30 龍門畫廊舉辦水墨季之七：「亦焚大潑墨」。	龍門雅集
	9.24 - 10.6 春之藝廊舉辦「馬白水 82 年返台特展」。	《雄獅美術》1982.09
	9.28 - 10.2 華明藝廊舉辦「樵仙畫展」。	《雄獅美術》1982.10
	10. 長流畫廊舉辦「三大家聯展」，展出張大千、溥心畬、黃君璧，三大師作品 120 件。	長流畫廊
	10.1 - 10.31 長流畫廊舉辦「張大千・黃君璧・溥心畬特展」。	《雄獅美術》1982.10

年代	事件	資料來源
1982	10.1 - 11.2 明生畫廊舉辦「馬里諾、馬利尼版畫展」。	明生畫廊、《雄獅美術》1982.10
	10.1 - 10.17 明生畫廊舉辦「羅特列克與十七人石版畫展」。	明生畫廊、《雄獅美術》1982.10
	10.2 - 10.14 龍門畫廊舉辦水墨季之八:「二呆水墨」。	龍門雅集
	10.2 - 10.9 太極藝廊舉辦「陳政宏油畫展」。	李進興、《雄獅美術》1982.10
	10.3 - 10.11 千巨藝廊舉辦「邱惠珍個展」。	《雄獅美術》1982.10
	10.5 - 10.15 今天畫廊舉辦「新銳展」。	《雄獅美術》1982.10
	10.8 - 10.17 春之藝廊舉辦「名畫家陶瓷畫'82聯展」,參展藝術家有黃君璧、姜宗望、王秀雄、梁秀中、張柏舟、林玉山、陳銀輝、徐寶琳、李焜培、郭夢華、袁樞真、劉文煒、鄭善禧、羅芳、羅特、張德文、蘇茂生、沈以正、謝孝德、王友俊、孫雲生、傅佑武、陳景容、顧炳星、梁丹卉、郭軔、蔣健飛、梁丹美、梁丹貝、袁金塔。	《雄獅美術》1982.10
	10.8 - 10.17 春之藝廊舉辦「名家陶瓷畫'82聯展」。	《雄獅美術》1982.10
	10.10 - 10.31 尚雅畫廊舉辦「張大千・孫雲生師生展」。	《雄獅美術》1982.10
	10.10 - 11.5 名門畫廊舉辦「廖繼春教授近作展」。	《雄獅美術》1982.11
	10.12 - 10.22 千巨藝廊舉辦「呂英水墨畫展」。	《雄獅美術》1982.10
	10.15 - 10.24 阿波羅畫廊舉辦「許坤成畫展」,此展為阿波羅畫廊四週年特展。	阿波羅畫廊、《雄獅美術》1982.10
	10.16 - 10.28 龍門畫廊舉辦水墨季之九:「丁衍庸遺作展」。	龍門雅集
	10.16 - 10.31 版畫家畫廊舉辦「現代陶藝大展」,參展陶藝家有王修功、劉良佑、楊文霓、游曉昊、孫超、曾明男、連寶猜、李亮一、馮盛光、陳實涵、高淑惠、楊作中。	李錫奇、《雄獅美術》1982.10
	10.16 - 10.31 版畫家畫廊舉辦「現代陶藝大展」。	《雄獅美術》1982.10

年代	事件	資料來源
1982	10.18 - 11.1 明生畫廊舉辦「畢卡索藝術原作海報展」。	明生畫廊、《雄獅美術》1982.10
	10.20 - 10.24 春之藝廊舉辦「墾丁國家公園五畫家寫生聯展」。	《雄獅美術》1982.10
	10.23 - 11.1 千巨藝廊舉辦「陳主明水彩展」。	《雄獅美術》1982.10
	10.25 黃烱光主持之「一品畫廊」開幕,地址於高雄市三民區九如二路 339 號。	《雄獅美術》1982.12
	10.25 - 11.25 一品畫廊舉辦「沈昌明畫展」。	《雄獅美術》1982.11
	10.26 - 11.10 百家畫廊舉辦「吳炫三近作展」。	《雄獅美術》1982.11
	10.27 - 11.7 太極藝廊舉辦「5 折特賣展」。	李進興、《雄獅美術》1982.11
	10.27 - 11.7 阿波羅畫廊舉辦「阿波羅畫廊『專屬畫家聯展』」。	阿波羅畫廊、《雄獅美術》1982.10
	10.30 - 11.8 龍門畫廊舉辦「林壽宇歸國首次畫展」。	龍門雅集
	11. 長流畫廊舉辦「黃君璧畫展」,黃君璧近作 60 幅。	長流畫廊
	11. 太極藝廊舉辦「太極油畫展」。	《雄獅美術》1982.11
	11. 蔡徹裕出資、許國峰經營的「金爵藝術中心」開幕,地址於台中市民族路 51 號 3 樓。	《雄獅美術》1982.12
	11.1 - 11.30 長流畫廊舉辦「古今名家書畫展」。	《雄獅美術》1982.11
	11.2 - 11.15 明生畫廊舉辦「靜物花卉展」。	明生畫廊、《雄獅美術》1982.11
	11.6 - 11.18 千巨藝廊舉辦「龍君兒攝影展」。	《雄獅美術》1982.11
	11.9 - 11.18 太極藝廊舉辦「麥慶揚油畫展」。	李進興、《雄獅美術》1982.11
	11.12 - 11.24 龍門畫廊舉辦「賴傳鑒油畫展」。	龍門雅集
	11.12 - 11.21 阿波羅畫廊舉辦「王友俊畫展」。	阿波羅畫廊、《雄獅美術》1982.11
	11.12 - 11.21 春之藝廊舉辦「林淵石雕展」。	《雄獅美術》1982.11

年代	事件	資料來源
	11.12 - 11.21 名門畫廊舉辦「林淵石雕展」。	《雄獅美術》1982.11
	11.13 - 11.28 百家畫廊舉辦「林燕原版木刻、版畫展」。	《雄獅美術》1982.11
	11.16 - 11.30 明生畫廊舉辦「名山名景畫展」。	明生畫廊、《雄獅美術》1982.11
	11.20 - 11.30 千巨藝廊舉辦「民藝刺繡展」。	《雄獅美術》1982.11
	11.20 - 12.5 金爵藝術中心舉辦「呂佛庭畫展」。	《雄獅美術》1982.12
	11.26 - 12.5 春之藝廊舉辦「連寶猜陶展」。	《雄獅美術》1982.11
	11.26 - 12.7 龍門畫廊舉辦「張永村畫展」。	龍門雅集
	11.27 - 12.8 龍門畫廊舉辦「劉平衡水墨畫展」。	龍門雅集
	11.27 - 12.5 阿波羅畫廊舉辦「崔炳植畫展」。	阿波羅畫廊、《雄獅美術》1982.11
	11.27 - 12.5 名門畫廊舉辦「許琛州膠彩畫展」。	《雄獅美術》1982.12
1982	12. 長流畫廊舉辦「清宮灑金玻璃庫絹展出」。	長流畫廊
	12.1 - 12.31 長流畫廊舉辦「古今名家書法展」。	《雄獅美術》1982.12
	12.1 - 12.15 明生畫廊舉辦「美姿仕女圖」。	明生畫廊、《雄獅美術》1982.12
	12.1 - 12.15 一品畫廊舉辦「張杰荷花大展」。	《雄獅美術》1982.12
	12.1 - 12.15 今天畫廊舉辦「陶版、油畫、水彩聯展」。	《雄獅美術》1982.12
	12.3 - 12.15 百家畫廊舉辦「吳李玉哥雕塑繪畫展」。	《雄獅美術》1982.12
	12.4 - 12.12 太極藝廊舉辦施並錫「生活·一九八二」油畫個展。	李進興、《雄獅美術》1982.12
	12.4 - 12.19 尚雅畫廊舉辦「美國藝數海報展」。	《雄獅美術》1982.12
	12.4 - 12.15 千巨藝廊舉辦「顏文毅個展」。	《雄獅美術》1982.12
	12.8 - 12.19 春之藝廊舉辦「朱銘雕刻展—歷史人物」。	《雄獅美術》1982.12
	12.8 - 12.20 陶朋舍舉辦「陳炯輝木彫展」。	《雄獅美術》1982.12

年代	事件	資料來源
	12.10 - 12.19 阿波羅畫廊舉辦「藍清輝畫展」。	阿波羅畫廊、《雄獅美術》1982.12
	12.10 - 12.25 金爵藝術中心舉辦「朱銘木刻展」。	《雄獅美術》1982.12
	12.11 - 12.22 龍門畫廊舉辦「陳東元油畫水彩展」。	龍門雅集
	12.11 - 12.19 名門畫廊舉辦「朱銘木刻展」。	《雄獅美術》1982.12
	12.14 - 12.31 太極藝廊舉辦「太極油畫聯展」。	李進興
	12.16 - 12.31 明生畫廊舉辦「名家水墨聯展」。	明生畫廊、《雄獅美術》1982.12
	12.16 - 12.30 一品畫廊舉辦「張萬傳個展」。	《雄獅美術》1982.12
	12.17 - 1983.1.2 今天畫廊舉辦「劉悦笙仕女人物展」。	《雄獅美術》1982.12
1982	12.18 - 1.2 千巨藝廊舉辦「許忠英荷的變奏個展」。	《雄獅美術》1982.12
	12.18 - 12.24 華明藝廊舉辦「袁繼生、徐寶琳瓷畫展」。	《雄獅美術》1982.12
	12.18 - 12.30 百家畫廊舉辦「邱錫勳近作展眾生相」。	《雄獅美術》1982.12
	12.22 - 12.31 阿波羅畫廊舉辦陳楚智個展「台灣古街巡禮」，陳楚智為新加坡油畫家。	阿波羅畫廊、《雄獅美術》1982.12
	12.22 - 1983.1.2 春之藝廊舉辦「王藍個展」。	《雄獅美術》1982.12
	12.24 - 1983.1.8 尚雅畫廊舉辦「林幸雄畫展」。	《雄獅美術》1982.12
	12.25 - 1983.1.5 龍門畫廊舉辦「沙利達油畫展」。	龍門雅集
	12.25 - 1983.1.1 華明藝廊舉辦「李賢淑刺繡個展」。	《雄獅美術》1982.12
	12.25 - 1983.1.2 名門畫廊舉辦「何肇衢油畫展」。	《雄獅美術》1982.12

年代	事件	資料來源
	12.31 - 1983.1.3 爵士攝影藝廊舉辦「吳嘉寶攝影展」。	《雄獅美術》1983.01
	1983 年,楊興生將龍門畫廊頂讓給李亞俐。	龍門雅集
	1983 年,「龍門畫廊」由「忠孝東路四段羅馬大廈」,搬遷至「忠孝東路四段阿波羅大廈」。	龍門雅集
	1983 年,漢雅軒 TZ 成立。	中華民國畫廊協會,《1999 畫廊年鑑》台北:敦煌藝術股份有限公司,1999 年 8 月。
	1983 年,尚雅畫廊舉辦「名家作品展」,展出張大千、歐豪年、高逸鴻等名家作品。	《雄獅美術》1983.03
1983	1983 年,黃河與七位同好投資創立「雅的藝術中心」於台北市忠孝東路禮仁大廈。	雲河藝術
	1. 長流畫廊舉辦「溥心畬、黃君璧、張大千、林玉山四大家精品展」,首次聯合四大師之作品作盛大展出。	長流畫廊
	1.1 - 1.30 長流畫廊舉辦「溥心畬、黃君璧、張大千、林玉山精品展」。	《雄獅美術》1983.01
	1.1 - 1.13 明生畫廊舉辦「國外水彩油畫展」。以石川欽一郎為首的十二名日本畫家及兩名洋畫家的「國外水彩油畫展」。	明生畫廊、《雄獅美術》1983.01
	1.1 - 1.30 一品畫廊舉辦「米勒、畢卡索、夏卡爾、趙無極作品展」。	《雄獅美術》1983.01
	1.1 - 1.7 新生畫廊舉辦「張文濤油畫個展」。	《雄獅美術》1983.01
	1.4 - 1.16 阿波羅畫廊舉辦「張建生油畫展」。	《雄獅美術》1983.01
	1.5 - 1.15 太極藝廊舉辦「沈哲哉裸女畫展」。	李進興、《雄獅美術》1983.01
	1.5 - 1.16 春之藝廊舉辦「王修功陶瓷展」。	《雄獅美術》1983.01
	1.6 - 1.13 龍門畫廊舉辦「西畫聯展」。	《雄獅美術》1983.01
	1.6 - 1.20 千巨藝廊舉辦「民間版畫」。	《雄獅美術》1983.01

年代	事件	資料來源
1983	1.7 - 1.16 今天畫廊舉辦「玫瑰夫人孫寶玲油畫造型攝影邀請展」。	《雄獅美術》1983.01
	1.8 - 1.16 名門畫廊舉辦「劉平衡水墨展」。	《雄獅美術》1983.01
	1.8 日起，百家畫廊舉辦「張萬傳貼紙小品展」。	《雄獅美術》1983.01
	1.8 - 1.20 陶朋舍舉辦「張繼陶作陶展」。	《雄獅美術》1983.01
	1.8 - 1.14 新生畫廊舉辦「關保民、關苿父女國畫展暨學生作品觀摩展」。	《雄獅美術》1983.01
	1.10 - 1.20 尚雅畫廊舉辦「當代名家複製展」。	《雄獅美術》1983.01
	1.14 - 1.27 明生畫廊舉辦「多元美展」。展出有中國刺繡、水彩、素描、油畫、版畫等。	明生畫廊、《雄獅美術》1983.01
	1.15 - 1.26 龍門畫廊舉辦「楊恩生畫展」。	《雄獅美術》1983.01
	1.15 - 1.21 新生畫廊舉辦「陳仲文國畫巡迴展」。	《雄獅美術》1983.01
	1.15 - 1.31 維茵藝廊舉辦「劉耿一粉彩畫展」。	《雄獅美術》1983.01
	1.15 - 1.27 爵士攝影藝廊舉辦「謝明順攝影展」。	《雄獅美術》1983.01
	1.17 - 1.29 太極藝廊舉辦「太極油畫聯展」。	李進興、《雄獅美術》1983.01
	1.18 - 1.31 今天畫廊舉辦「生活藝術裝飾畫特展」。	《雄獅美術》1983.01
	1.19 - 1.30 春之藝廊舉辦「陳正雄畫展」。	《雄獅美術》1983.01
	1.20 - 1.30 阿波羅畫廊舉辦「許東榮現代玉雕展」。	阿波羅畫廊、《雄獅美術》1983.01
	1.20 台北市千巨藝廊於「早期版畫展」結束後遷至安和路 45 號地下一樓。	《雄獅美術》1983.02
	1.22 - 2.6 名門畫廊舉辦「施並錫油畫展」。	《雄獅美術》1983.01
	1.22 - 2.3 百家畫廊舉辦「張萬傳畫展」。	《雄獅美術》1983.01
	1.22 - 1.28 新生畫廊舉辦「張長傑水墨畫馬個展」。	《雄獅美術》1983.01
	1.28 - 2.3 今天畫廊舉辦「石灣陶展」。	《雄獅美術》1983.02

1983

年代	事件	資料來源
1983	1.29 - 2.8 龍門畫廊舉辦「林順雄畫展」。	《雄獅美術》1983.01、《雄獅美術》1983.02
	1.29 - 2.11 明生畫廊舉辦「中西廉美二度展」，所展出的作品以五折出售。	明生畫廊、《雄獅美術》1983.01、《雄獅美術》1983.02
	1.29 - 2.10 爵士攝影藝廊舉辦「蔡益彬攝影展」。	《雄獅美術》1983.02
	1.31 - 2.11 太極藝廊舉辦「經紀畫家聯展」。	李進興、《雄獅美術》1983.02
	2. 長流畫廊舉辦「新春吉祥畫展」。	長流畫廊
	2.1 - 2.28 長流畫廊舉辦「新春吉祥書畫展」。	《雄獅美術》1983.02
	2.1 - 2.28 阿波羅畫廊舉辦「專屬畫家聯展」。	《雄獅美術》1983.02
	2.1 - 2.25 一品畫廊舉辦「沈哲哉油畫、粉彩個展」。	《雄獅美術》1983.02
	2.4 - 2.11 今天畫廊舉辦「中南美于中國陶藝家聯展」。	《雄獅美術》1983.02
	2.4 - 2.28 百家畫廊舉辦「名家作品聯展」。	《雄獅美術》1983.02
	2.5 - 2.11 新生畫廊舉辦「小雅小集三人聯展」。	《雄獅美術》1983.02
	2.18 - 3.2 春之藝廊舉辦「張照堂攝影展」。	《雄獅美術》1983.02、《雄獅美術》1983.03
	2.19 - 2.28 明生畫廊舉辦「新春海報大展」。	明生畫廊、《雄獅美術》1983.02
	2.19 - 2.24 名門畫廊舉辦「自由畫會展」。	《雄獅美術》1983.02
	2.19 - 2.25 新生畫廊舉辦「川康渝美術會聯展」。	《雄獅美術》1983.02
	2.19 - 3.3 爵士攝影藝廊舉辦「建築攝影專題展覽」。	《雄獅美術》1983.02
	2.20 - 2.28 尚雅畫廊舉辦「馬諦斯藝術海報展」。	《雄獅美術》1983.02
	2.20 - 2.28 千巨藝廊舉辦「成立二週年特展」。邀請二十餘位藝術家共同展出水墨、水彩、油畫、木雕、陶藝、攝影作品。	《雄獅美術》1983.02
	2.20 千巨藝廊重新開幕。	《雄獅美術》1983.02
	2.26 - 3.6 名門畫廊舉辦「林天瑞畫展」。	《雄獅美術》1983.03

年代	事件	資料來源
	2.26 - 3.4 新生畫廊舉辦「劉伯鑾書畫個展」。	《雄獅美術》1983.02
	3. 長流畫廊舉辦「溥心畬逝世廿週年紀念展」，展出書畫精品七十件，其中六作是在日本展覽之作品，十五幅由旅美收藏家提供。	長流畫廊
	3.1 - 3.31 長流畫廊舉辦「浦心畬書畫精品展」。	《雄獅美術》1983.03
	3.1 - 3.15 明生畫廊舉辦「世界巨匠畫展」。	明生畫廊、《雄獅美術》1983.03
	3.5 - 3.17 龍門畫廊舉辦「現代畫春花大展」。	龍門雅集
	3.5 - 3.17 龍門畫廊舉辦「名家近作精品展」。	《雄獅美術》1983.03
	3.5 - 3.25 一品畫廊舉辦「陳銀輝個展」。	《雄獅美術》1983.03
	3.5 - 3.13 金爵藝術中心舉辦「趙二呆個展」。	《雄獅美術》1983.03
1983	3.5 - 3.15 爵士攝影藝廊舉辦「YOUSUF KARSH 作品展」。	《雄獅美術》1983.03
	百家畫廊舉辦「水禾田攝影展」。	《藝術家》1983.03
	3.8 - 3.19 太極藝廊舉辦「張義雄油畫個展」。	李進興、《雄獅美術》1983.03
	3.11 - 3.29 春之藝廊舉辦「楊元太陶雕展」。	《雄獅美術》1983.03
	3.12 - 3.20 名門畫廊舉辦「沈哲哉油畫展」。	《雄獅美術》1983.03
	3.12 - 3.22 陶朋舍舉辦「曾秀璇陶藝展」。	《雄獅美術》1983.03
	3.16 - 3.31 明生畫廊舉辦「名家名畫展」。	明生畫廊、《雄獅美術》1983.03
	3.16 - 3.23 金爵藝術中心舉辦「趙無極、戴壁吟版畫展」。	《雄獅美術》1983.03
	3.17 - 4.3 爵士攝影藝廊舉辦「王信攝影展」。	《雄獅美術》1983.03
	3.19 - 3.31 龍門畫廊舉辦「趙二呆陶藝金石展」。	《雄獅美術》1983.03
	3.19 - 3.31 百家畫廊舉辦「曹金柱硯台特展」。	《雄獅美術》1983.03
	3.19 - 3.31 百家畫廊舉辦「賴玉光水墨畫展」。	《雄獅美術》1983.03
	3.25 - 4.5 尚雅畫廊舉辦「羅振賢國畫小品展」。	《雄獅美術》1983.03
	3.25 - 4.3 名門畫廊舉辦「李義弘水墨畫展」。	《雄獅美術》1983.03《雄獅美術》1983.04

年代	事件	資料來源
	3.25 - 3.31 金爵藝術中心舉辦「李轂摩水墨畫展」。	《雄獅美術》1983.03
	3.26 - 4.11 一品畫廊舉辦「劉耿一粉彩個展」。	《雄獅美術》1983.03、《雄獅美術》1983.04
	3.26 - 4.6 今天畫廊舉辦「戶口勉版畫展」。	《雄獅美術》1983.03
	3.26 - 4.6 今天畫廊舉辦「「天使之夢」戶口勉先生版畫展」。	《雄獅美術》1983.04
	4.1 - 4.30 長流畫廊舉辦「古今名家書展」。	《雄獅美術》1983.04
	4.1 - 4.16 太極藝廊舉辦「八人油畫聯展」。	李進興、《雄獅美術》1983.04
	4.1 - 4.10 阿波羅畫廊舉辦「焦士太油畫展」。	阿波羅畫廊、《雄獅美術》1983.04
	4.1 - 4.7 春之藝廊舉辦「台北設計家聯誼會第二次聯展」。	《雄獅美術》1983.04
	4.1 - 4.17 明生畫廊舉辦「時尚藝術展」。展出設計家艾爾泰的海報原作及義大利版畫家達拉科斯達的絹印版畫。	明生畫廊、《雄獅美術》1983.04
	4.1 - 4.30 百家畫廊舉辦「名家作品聯展」。	《雄獅美術》1983.04
1983	4.2 - 4.13 龍門畫廊舉辦「趙二呆陶藝金石文字展」。	龍門雅集
	4.2 - 4.12 千巨藝廊舉辦「林一吾水墨個展」。	《雄獅美術》1983.04
	4.2 - 4.10 金爵藝術中心舉辦「陳瑞福油畫展」。	《雄獅美術》1983.04
	4.2 - 4.8 新生畫廊舉辦「石鼎禪師書畫展」。	《雄獅美術》1983.04
	4.7 - 4.21 爵士攝影藝廊舉辦「董敏，淵遠流長藝展」。	《雄獅美術》1983.04
	4.8 - 4.22 今天畫廊舉辦「徐畢華水彩個展」。	《雄獅美術》1983.04
	4.9 - 4.20 春之藝廊舉辦「吳炫三油畫展」。	《雄獅美術》1983.04
	4.9 - 4.17 名門畫廊舉辦「陳銀輝油畫展」。	《雄獅美術》1983.04
	4.12 - 4.30 一品畫廊舉辦「張義雄油畫展」。	《雄獅美術》1983.04
	4.14 - 4.24 阿波羅畫廊舉辦「林顯模畫展（花與女人）」。	阿波羅畫廊、《雄獅美術》1983.04
	4.14 - 4.26 陶朋舍舉辦「顏炬榮陶藝展」。	《雄獅美術》1983.04

年代	事件	資料來源
1983	4.15 - 4.25 維茵藝廊舉辦「前輩美術家精品展」。	《雄獅美術》1983.04
	4.16 - 4.27 龍門畫廊舉辦「吹田文明版畫展」。	龍門雅集
	4.16 - 4.30 華明藝廊舉辦「第四屆聖藝美展」。	《雄獅美術》1983.04
	4.16 - 4.27 百家畫廊舉辦「雙溪石雕展」。	《雄獅美術》1983.04
	4.16 - 4.22 新生畫廊舉辦「自由影展」。	《雄獅美術》1983.04
	4.17 - 4.27 金爵藝術中心舉辦「顧重光油畫展」。	《雄獅美術》1983.04
	4.18 - 5.1 明生畫廊舉辦「彩墨意象展」，展出溥心畬、陳敬輝、郭雪湖、洪瑞麟、周雪峯、吳廷標、李文漢、李德、陳克言等作品。	明生畫廊、《雄獅美術》1983.04
	4.19 - 4.30 太極藝廊舉辦「太極藝廊珍藏楊三郎油畫個展」。	李進興、《雄獅美術》1983.04
	4.23 - 5.4 春之藝廊舉辦「矢柳剛版畫展」。	《雄獅美術》1983.04、《雄獅美術》1983.05
	4.23 - 4.30 千巨藝廊舉辦「王昭琳畫展」。	《雄獅美術》1983.04
	4.23 - 5.8 今天畫廊舉辦「視覺藝術群展 V10-83' TAIPEI」，參展會員有胡永、呂承祚、周棟國、凌明聲、張國雄、張照堂、張潭禮、莊靈、黃永松、葉歐良、謝震基、謝春德、李啟華、鄭森池和劉振祥等。	《雄獅美術》1983.04、《雄獅美術》1983.05
	4.23 - 4.29 新生畫廊舉辦「良友藝文書畫聯展」。	《雄獅美術》1983.04
	4.23 - 5.8 爵士攝影藝廊舉辦「視覺藝術群展 V10-83' TAIPEI」。	《雄獅美術》1983.04、《雄獅美術》1983.05
	4.30 - 5.12 金爵藝術中心舉辦「蔡明輝木雕展」。	《雄獅美術》1983.05
	4.30 - 5.6 新生畫廊舉辦「開南美工科畢業展」。展出重點大體上分為平面與立體設計。	《雄獅美術》1983.05
	5. 長流畫廊舉辦「張大千紀念展」，紀念張大千逝世，展出張大千歷年作品五十幅。	長流畫廊
	5.1 - 5.22 長流畫廊舉辦「張大千紀念展」。	《雄獅美術》1983.05
	5.1 - 5.30 阿波羅畫廊舉辦「名家聯展」。	《雄獅美術》1983.05

年代	事件	資料來源
	5.1 - 5.25 一品畫廊舉辦「陳瑞福油畫展」。	《雄獅美術》1983.05
	5.1 - 5.31 名門畫廊舉辦「小雅集畫展」。	《雄獅美術》1983.05
	5.1 - 5.31 維茵藝廊舉辦「前輩美術家精品展」。	《雄獅美術》1983.05
	5.2 - 5.16 明生畫廊舉辦「十九人版畫聯展」。	明生畫廊、《雄獅美術》1983.05
	5.5 - 5.15 春之藝廊舉辦「劉良佑作品發表會」。	《雄獅美術》1983.05
	5.7 - 5.18 龍門畫廊舉辦謝孝德「慶祝母親節禮品展」。	龍門雅集
	5.7 - 5.17 千巨藝廊舉辦「醉陶春季展」。	《雄獅美術》1983.05
	5.7 - 5.18 百家畫廊舉辦「簡嘉助水彩畫展」。	《雄獅美術》1983.05
	5.7 - 5.13 新生畫廊舉辦「劉碧霞皮雕藝術展」。	《雄獅美術》1983.05
	5.9 - 5.21 太極藝廊舉辦「曉雲法師禪畫個展」。	李進興、《雄獅美術》1983.05
	5.9 - 5.18 今天畫廊舉辦「十位女作家手藝展」。	《雄獅美術》1983.05
1983	5.11 - 5.29 爵士攝影藝廊舉辦「廖運修、劉瑞彰攝影聯展」。	《雄獅美術》1983.05
	5.14 - 5.25 金爵藝術中心舉辦「廖修平水彩版畫近作展」。	《雄獅美術》1983.05
	5.14 - 5.20 新生畫廊舉辦「國立藝專夜間部美工科畢業展」。	《雄獅美術》1983.05
	5.15 - 5.25 陶朋舍舉辦「林國承小品盆栽展」。	《雄獅美術》1983.05
	5.17 - 5.31 明生畫廊舉辦「美的藝術展」。	明生畫廊、《雄獅美術》1983.05
	5.20 - 6.5 春之藝廊舉辦「陳景容油畫展」。	《雄獅美術》1983.05
	5.21 - 5.30 龍門畫廊舉辦顧重光「寫實靜物系列展」。	龍門雅集
	5.21 - 5.29 百家畫廊舉辦「藤田修陶藝展」。	《雄獅美術》1983.05
	5.21 - 5.27 新生畫廊舉辦「實踐家專日間部美工科畢業展」。	《雄獅美術》1983.05
	5.23 - 5.31 太極藝廊舉辦「八人油畫聯展」。	李進興、《雄獅美術》1983.05
	5.24 - 5.31 長流畫廊舉辦「傅錫華畫展」。	《雄獅美術》1983.05

年代	事件	資料來源
	5.27 - 6.21 一品畫廊舉辦「戴壁吟個展」。	《雄獅美術》1983.05
	5.28 - 6.8 千巨藝廊舉辦「鄭富村陶藝個展」。	《雄獅美術》1983.06
	5.28 - 6.7 金爵藝術中心舉辦「黃義勇畫展」。	《雄獅美術》1983.06
	5.28 - 6.3 新生畫廊舉辦「國立藝專日間部美工科畢業展」。	《雄獅美術》1983.05、《雄獅美術》1983.06
	6.1 - 6.30 長流畫廊舉辦「古今名家書畫展」。	《雄獅美術》1983.06
	6.1 - 9 龍門畫廊參與中華民國美術教育學會舉辦，前往印尼及尼泊爾的寫生活動。	龍門雅集
	6.1 - 6.16 明生畫廊舉辦「雷奧諾爾菲妮畫展～青春期～」。	明生畫廊、《雄獅美術》1983.06
	6.1 - 6.12 今天畫廊舉辦「中國剪紙展」。	《雄獅美術》1983.06
1983	6.1 - 6.14 爵士攝影藝廊舉辦「游輝弘「夏日走過」攝影展」。	《雄獅美術》1983.06
	6.2 - 6.12 百家畫廊舉辦「陳福善畫展」。	《雄獅美術》1983.06
	6.4 - 6.10 新生畫廊舉辦「溫淑靜國畫師生展」。	《雄獅美術》1983.06
	6.7 - 6.15 太極藝廊舉辦「沈哲哉油畫個展」。	李進興、《雄獅美術》1983.06
	6.7 - 6.12 春之藝廊舉辦「王文平編年創作展」。	《雄獅美術》1983.06
	6.10 - 6.16 阿波羅畫廊舉辦「83年端午節特展——鍾馗大現」。	阿波羅畫廊、《雄獅美術》1983.06
	6.10 - 6.19 維茵藝廊舉辦「音樂家故居版畫小品展」。展出奧地利女畫家赫塔·朱鄂妮（Herta Czoernig）在一次世界大戰期間為貝多芬、沃爾夫、約翰史特勞斯、海頓、布魯克納、布拉姆斯、舒伯特及莫札特所製作之銅版畫小品。	《雄獅美術》1983.06
	6.11 - 6.21 龍門畫廊舉辦「陳明善水彩個展」。	龍門雅集
	6.11 - 6.21 金爵藝術中心舉辦「丁衍雍國畫展」。	《雄獅美術》1983.06

年代	事件	資料來源
	6.11 - 6.17 新生畫廊舉辦「新加坡桂承平指畫展」。	《雄獅美術》1983.06
	6.15 - 6.26 春之藝廊舉辦「莊普現代畫展」。	《雄獅美術》1983.06
	6.15 - 6.26 今天畫廊舉辦「荷花展」。	《雄獅美術》1983.06
	6.16 - 6.29 爵士攝影藝廊舉辦「麥燦文「抬頭望女人」攝影展」。	《雄獅美術》1983.06
	6.16 - 6.21 師大畫廊舉辦「南強商工美工科畢業巡迴展」。	《雄獅美術》1983.06
	6.17 - 6.30 明生畫廊舉辦「名家油畫展」。	明生畫廊、《雄獅美術》1983.06
	6.18 - 6.30 千巨藝廊舉辦「莊佳村個展」。	《雄獅美術》1983.06
	6.18 - 6.30 百家畫廊舉辦「麥顯揚雕塑展」。	《雄獅美術》1983.06
	6.20 - 6.30 太極藝廊舉辦「經紀畫家聯展」。	李進興、《雄獅美術》1983.06
	6.23 - 7.7 版畫家畫廊舉辦「名家現代水墨聯展」。	《雄獅美術》1983.07
1983	6.25 - 7.6 龍門畫廊舉辦「名家近作精品展」。	《雄獅美術》1983.06、《雄獅美術》1983.07
	7. 版畫家畫廊結束營業。	李錫奇
	7.1 - 7.31 長流畫廊舉辦「古今名家書畫展」。	《雄獅美術》1983.07
	7.1 - 15 明生畫廊舉辦「世界名作再製版畫展—四週年獻禮」。	明生畫廊、《雄獅美術》1983.07
	7.1 - 7.10 南畫廊舉辦丁雄泉「紅唇」畫展。	南畫廊、《雄獅美術》1983.07
	7.1 - 7.20 一品畫廊舉辦「七人現代畫展（胡坤榮、陳世明、陳幸婉、程延平、莊普、葉竹盛、賴純純）」。	《雄獅美術》1983.07
	7.1 - 7.14 爵士攝影藝廊舉辦「劉振祥攝影展」。	《雄獅美術》1983.07
	7.2 - 7.10 春之藝廊舉辦「古玉珍玩展」。	《雄獅美術》1983.07
	7.2 - 7.15 千巨藝廊舉辦趙千攝影個展「雲遊獵影之一：望安」。	《雄獅美術》1983.07
	7.2 - 7.13 百家畫廊舉辦「廖修平水彩版畫展示」。	《雄獅美術》1983.07

1983

年代	事件	資料來源
	7.6 - 7.17 阿波羅畫廊舉辦洪瑞麟水彩畫展「太陽、雲、海」。	阿波羅畫廊、《雄獅美術》1983.07
	7.8 - 7.20 今天畫廊舉辦「水彩畫會展」。	《雄獅美術》1983.07
	7.9 - 7.20 龍門畫廊舉辦「陳朝寶水墨陶雕」。	龍門雅集
	7.9 - 7.22 版畫家畫廊舉辦「葉港水墨個展」。	《雄獅美術》1983.07
	7.9 - 7.19 金爵藝術中心舉辦「鄭善禧作品展」。	《雄獅美術》1983.07
	7.13 - 7.24 春之藝廊舉辦「蔡榮祐陶藝展」。	《雄獅美術》1983.07
	7.16 - 7.31 明生畫廊舉辦「強·巴雷畫展」。	明生畫廊、《雄獅美術》1983.07
	7.16 - 7.31 百家畫廊舉辦「侯金水雕塑展」。	《雄獅美術》1983.07
	7.16 - 7.31 維茵藝廊舉辦「森川忠昭畫展」。	《雄獅美術》1983.07
	7.16 - 7.28 爵士攝影藝廊舉辦「石義道攝影展」。	《雄獅美術》1983.07
1983	7.19 - 7.31 阿波羅畫廊舉辦洪瑞麟油畫展「太陽、雲、海」。	《藝術家》1983.07
	7.21 - 7.30 一品畫廊舉辦「朱沈冬個展」。	《雄獅美術》1983.07
	7.21 - 7.31 今天畫廊舉辦「陳添成陶展」。	《雄獅美術》1983.07
	7.23 - 8.3 龍門畫廊舉辦「賴純純畫展」。	龍門雅集
	7.30 - 8.6 華明藝廊舉辦「藍使才水彩個展」。	《雄獅美術》1983.07
	7.30 - 8.10 千巨藝廊舉辦「李懷錦、劉孟屏陶藝聯展」。	《藝術家》1983.07
	8.1 - 8.19 明生畫廊舉辦「國外名家原作畫展—慶祝四周年獻禮四之三」。	明生畫廊、《雄獅美術》1983.07
	8.3 - 8.12 版畫家畫廊舉辦「席德進逝世周年紀念」。	《雄獅美術》1982.08
	8.6 - 8.17 龍門畫廊舉辦「葡乃夫書法」展覽。	龍門雅集
	8.10 - 8.14 春之藝廊舉辦「王萬春—ㄅㄆㄇ實驗作品展」。	《雄獅美術》1983.08
	8.11 - 8.21 阿波羅畫廊舉辦梁君午畫展「嚮往的夢幻」，梁君午為旅西班牙著名中國畫家。	阿波羅畫廊
	8.20 - 9.4 明生畫廊舉辦「卡辛約畫展—慶祝四周年獻禮四之四」。	《雄獅美術》1983.07

年代	事件	資料來源
	8.24 - 9.4 阿波羅畫廊舉辦「陳在南畫展」。	阿波羅畫廊
	9.3 - 9.14 龍門畫廊舉辦「張杰畫展」。	龍門雅集
	9.5 - 9.20 明生畫廊舉辦「國內名家聯展」。	明生畫廊
	9.6 - 9.11 阿波羅畫廊舉辦阿波羅畫廊五週年—「專屬畫家巡迴展」，參展藝術家為李石樵、李澤藩、洪瑞麟、葉火城、王守英、龍思良、許坤成、藍清輝、凌運凰、蕭學民、何恆雄、郭清治。	阿波羅畫廊
	9.17 - 9.28 龍門畫廊舉辦「水墨名家大展」。	龍門雅集
	9.22 - 9.30 明生畫廊舉辦「國內多元藝術展」。	明生畫廊
	9.23 - 10.2 春之藝廊舉辦「民俗藝術展」，參展藝術家有陳夏生、張木養。	《雄獅美術》1983.09
	10.1 - 10.27 龍門畫廊舉辦「名家新作發表」。	龍門雅集
	10.1 - 10.14 明生畫廊舉辦「綜合海報大展」。	明生畫廊
1983	10.1 洪平濤成立「敦煌藝術中心」，地址在台北市忠孝東路四段，亞東大樓 3 樓，經營主力為現代水墨。	敦煌藝術中心
	10.1 敦煌藝術中心舉辦成立首展「程岱勒個展」。	敦煌藝術中心
	10.1 敦煌藝術中心舉辦「周于棟展覽」。	敦煌藝術中心
	10.7 - 10.16 春之藝廊舉辦「匡仲英書畫展」。	《雄獅美術》1983.10
	10.15 - 10.31 明生畫廊舉辦約瑟夫·阿伯斯畫展「形體公式與思想表現」。	明生畫廊
	10.20 - 10.30 阿波羅畫廊舉辦「江漢東油畫展」。	阿波羅畫廊
	10.21 - 30 春之藝廊舉辦「董陽孜書展」。	《雄獅美術》1983.10
	10.29 - 11.9 龍門畫廊舉辦「陳庭詩畫展」。	龍門雅集
	11. 台北市立美術館開館，其中「中華海外藝術家聯展」之丁紹光作品「少女」由長流畫廊提供。	長流畫廊
	11.1 - 11.15 明生畫廊舉辦「約瑟夫·阿伯斯畫展」。	明生畫廊
	11.4 - 11.13 阿波羅畫廊舉辦 「王守英油畫展」。	阿波羅畫廊
	11.4 - 11.18 春之藝廊舉辦「林惺嶽畫展」。	《雄獅美術》1983.11

1983

年代	事件	資料來源
	11.12 - 11.23 龍門畫廊舉辦「陳宗仁攝影展」。	龍門雅集
	11.16 - 11.30 明生畫廊舉辦「約瑟夫·阿伯斯畫展」。	明生畫廊
	11.17 - 11.27 阿波羅畫廊舉辦「許坤成油畫個展」。	阿波羅畫廊
	11.25 - 12.4 春之藝廊舉辦「M. De Roo-Taen 編織展」。	《雄獅美術》1983.11
	12.1 - 12.15 明生畫廊舉辦「約瑟夫·阿伯斯畫展」。	明生畫廊
	12.9 - 12.18 春之藝廊舉辦「羅青畫展」。	《雄獅美術》1983.12
	12.10 - 12.20 龍門畫廊舉辦「何肇衢畫展」。	龍門雅集
	12.16 - 12.30 明生畫廊舉辦「西洋版畫展」。	明生畫廊
	12.17 - 12.31 南畫廊舉辦「戴榮才—回憶之美」。	南畫廊
1983	12.21 - 12.30 春之藝廊舉辦「海外中國藝術家版畫聯展」，展出文樓、王安娜、曲德義、朱一雄、汪澄、洪素麗、姚慧、姚慶章、草重、馬林、梅丁衍、梁巨廷、梅常、梅創基、張正仁、張義、廖修平、趙無極、盧伙生、駱笑平、龍田詩、鍾金鉤、蕭勤、戴榮才、韓志勳的作品。	《雄獅美術》1983.12
	12.22 - 1984.1.3 千巨藝廊舉辦「楊朝舜木雕展」。	《雄獅美術》1984.01
	12.23 - 1984.1.3 阿波羅畫廊舉辦「趙春翔畫展」。	阿波羅畫廊、《雄獅美術》1984.01
	12.24 - 1984.1.4 龍門畫廊舉辦「劉其偉畫展」。	龍門雅集
	12.24 - 1984.1.3 三采藝術中心舉辦「國際版畫週、西班牙畫家版畫展」。	《雄獅美術》1984.01
	12.24 - 1984.1.7 名人畫廊舉辦「王攀元畫展」。	《雄獅美術》1984.01
	12.28 - 1984.1.5 金爵藝術中心舉辦「郭東榮油畫展」。	《雄獅美術》1984.01
	12.29 - 1984.1.4 尚雅畫廊舉辦「詹前裕水墨個展」。	《雄獅美術》1984.01
	12.31 - 1984.1.9 中正藝廊舉辦「李淑英國畫展」。	《雄獅美術》1984.01
	12.31 - 1984.1.12 今天畫廊舉辦「劉木林水彩展」。	《雄獅美術》1984.01
	12.31 - 1984.1.15 爵士攝影藝廊舉辦「何藩—台北·吾愛」。	《雄獅美術》1984.01

年代	事件	資料來源
1984	1984 年，吳鴻祥成立「六六畫廊」。	〈台灣畫廊導覽〉，《中國文物世界》146 期（1997.10），頁 120-126。
	1984 年，「雅的藝術中心」搬遷至士林福國路。	雲河藝術
	1.1 - 1.11 春之藝廊舉辦「王修功第三次陶瓷展」。	《雄獅美術》1984.01
	1.4 - 1.12 明生畫廊舉辦「中外油畫作品展」。	《雄獅美術》1984.01
	1.6 - 1.15 阿波羅畫廊舉辦藍榮賢水彩畫展「花之系列」。	阿波羅畫廊、《雄獅美術》1984.01
	1.6 - 1.28 尚雅畫廊舉辦「歲末清倉聯展」。	《雄獅美術》1984.01
	1.7 - 1.15 龍門畫廊舉辦「龐禕攝影展」。	《雄獅美術》1984.01
	1.7 - 1.22 百家畫廊舉辦「法國現代畫聯展」。	《雄獅美術》1984.01
	1.7 - 1.18 金爵藝術中心舉辦「法國名家聯展」。	《雄獅美術》1984.01
	1.7 - 1.17 三采藝術中心舉辦「劉俊禎油畫展」。	《雄獅美術》1984.01
	1.7 - 1.18 金陵藝廊舉辦「陳其茂畫展」。	《雄獅美術》1984.01
	1.7 - 2.28 金陵藝廊舉辦「家飾小品展」。	《雄獅美術》1984.01
	1.8 - 1.14 名人畫廊舉辦「梁雲坡畫展」。	《雄獅美術》1984.01
	1.10 - 1.15 千巨藝廊舉辦「星期日畫會 28 屆聯展」。	《雄獅美術》1984.01
	1.13 - 1.15 春之藝廊舉辦「日僑學校美展」。	《雄獅美術》1984.01
	1.14 - 1.31 明生畫廊舉辦「中西廉美三度展」。	《雄獅美術》1984.01
	1.14 - 1.18 今天畫廊舉辦「韓國畫家聯展」。	《雄獅美術》1984.01
	1.14 - 1.22 敦煌藝術中心舉辦「畫家筆下的台北」。	《雄獅美術》1984.01
	1.15 - 1.29 南畫廊舉辦「歲末『廉』展」。	南畫廊
	1.15 - 1.25 陶朋舍舉辦「王盛辰陶藝展」。	《雄獅美術》1984.01

年代	事件	資料來源
	1.15 - 1.26 名人畫廊舉辦「吉祥‧如意大展」。	《雄獅美術》1984.01
	1.17 - 1.29 爵士攝影藝廊舉辦「林添幅攝影個展」。	《雄獅美術》1984.01
	1.18 - 1.25 龍門畫廊舉辦「迎接新歲甲子生肖特展」。	龍門雅集
	1.18 - 1.25 龍門畫廊舉辦「甲子年賀歲展」。	《雄獅美術》1984.01
	1.20 - 1.29 維茵藝廊舉辦「收藏家精品收藏展」。	《雄獅美術》1984.01
	1.21 - 1.31 今天畫廊舉辦「金芬華油畫展」。	《雄獅美術》1984.01
	1.21 - 1.31 金爵藝術中心舉辦「劉文三水彩展」。	《雄獅美術》1984.01
	1.23 敦煌藝術中心舉辦「藝術生活大展」。	《雄獅美術》1984.01
	1.25 - 1.29 中正藝廊舉辦「綠舍美術協會聯展」。	《雄獅美術》1984.01
	2.1 - 2.25 一品畫廊舉辦「海外中國畫家聯展」。	《雄獅美術》1984.02
	2.5 - 2.15 名人畫廊舉辦「吉祥如意展」。	《雄獅美術》1984.02
	2.6 - 2.29 明生畫廊舉辦「當代世界名家小品展」。	明生畫廊
1984	2.7 - 2.29 長流畫廊舉辦「新春書法展」。	《雄獅美術》1984.02
	2.7 - 2.15 千巨藝廊舉辦「新春吉祥水墨聯展」。	《雄獅美術》1984.02
	2.11 - 2.21 龍門畫廊舉辦「名家聯展」。	《雄獅美術》1984.02
	2.11 - 2.19 金爵藝術中心舉辦「黃啟龍國畫展」。	《雄獅美術》1984.02
	2.11 - 2.15 維茵藝廊舉辦「新春吉祥水墨聯展」。	《雄獅美術》1984.02
	2.11 - 2.19 維茵藝廊舉辦「廖繼春回顧展」。	《雄獅美術》1984.02
	2.11 - 2.23 爵士攝影藝廊舉辦「李登正攝影個展」。	《雄獅美術》1984.02
	2.12 首都藝術中心成立，負責人為蕭耀，地址位於台北市敦化南路二段 273 號 1 樓。	首都藝術中心
	2.12 - 2.26 三采藝術中心舉辦「鍾正山水墨畫展」。	《雄獅美術》1984.02
	2.14 - 2.26 春之藝廊舉辦「林壽宇極限世界的拓展與再現」。	《雄獅美術》1984.02
	2.15 - 2.29 阿波羅畫廊舉辦「名家聯展」。	《雄獅美術》1984.02
	2.18 - 2.28 尚雅畫廊舉辦「馬芳渝第 6 次個展」。	《雄獅美術》1984.02

年代	事件	資料來源
	2.18 - 2.23 千巨藝廊舉辦「青溪畫會聯展」。	《雄獅美術》1984.02
	2.18 - 2.29 今天畫廊舉辦「劉俠義賣展」。	《雄獅美術》1984.02
	2.18 - 2.26 敦煌藝術中心舉辦「程代勒個展」。	《雄獅美術》1984.02
	2.18 - 2.29 名人畫廊舉辦「傘的世界—龐禕和她的朋友們的創作展」。	《雄獅美術》1984.02
	2.24 - 3.4 維茵藝廊舉辦「楊雪梅回國首次個展」。	《雄獅美術》1984.02
	2.25 - 3.7 龍門畫廊舉辦「胡坤榮畫展」。	龍門雅集、 《雄獅美術》1984.02、 《雄獅美術》1984.03
	2.25 - 3.8 爵士攝影藝廊舉辦「林淑卿個展」。	《雄獅美術》1984.03
	2.25 - 3.8 爵士攝影藝廊舉辦「莊靈個展」。	《雄獅美術》1984.02
	3.1 - 3.17 明生畫廊舉辦「1984 冬季奧運海報展」。	《雄獅美術》1984.03
	3.1 - 3.11 金陵藝廊舉辦「法國現代版畫展」。	《雄獅美術》1984.03
1984	3.2 - 3.11 春之藝廊舉辦「楊元太陶藝展」。	《雄獅美術》1984.02、 《雄獅美術》1984.03
	3.2 - 3.22 千巨藝廊舉辦「陳思一、李翠婷畫展」。	《雄獅美術》1984.03
	3.3 - 3.30 尚雅畫廊舉辦「花的系列聯展」。	《雄獅美術》1984.03
	3.3 - 3.14 今天畫廊舉辦「陳忠藏水彩展」。	《雄獅美術》1984.03
	3.3 - 3.12 敦煌藝術中心舉辦「周于棟畫展」。	《雄獅美術》1984.03
	3.3 - 3.17 名人畫廊舉辦「Oscar Fonti and Marina Piatti 表演藝術展」。	《雄獅美術》1984.03
	3.9 - 3.18 維茵藝廊舉辦「反省與超越—吸收融合與轉於創作青年畫家邀請展」。	《雄獅美術》1984.03
	3.10 - 3.18 龍門畫廊舉辦「名家聯展」。	《雄獅美術》1984.03
	3.10 - 3.18 金爵藝術中心舉辦「李錫奇畫展」。	《雄獅美術》1984.03
	3.10 - 3.22 爵士攝影藝廊舉辦「莊靈個展」。	《雄獅美術》1984.03
	3.12 - 3.31 亞洲藝術中心舉辦「李朝進個展」。	《雄獅美術》1984.03

1984

年代	事件	資料來源
	3.15 - 4.4 藝術家畫廊舉辦「陶藝、編織、插花數位名家聯展」。	《雄獅美術》1984.03
	3.15 - 3.24 千巨藝廊舉辦「張又新（柱秀）畫展」。	《雄獅美術》1984.03
	3.16 - 3.25 春之藝廊舉辦「春之水彩邀請展」。	《雄獅美術》1984.03
	3.17 - 3.26 今天畫廊舉辦「作家聯展」。	《雄獅美術》1984.03
	3.17 - 4.1 三采藝術中心舉辦「賴傳鑑油畫展」。	《雄獅美術》1984.03
	3.19 - 3.31 明生畫廊舉辦「美的藝術展」。	《雄獅美術》1984.03
	3.21 - 4.1 新生畫廊舉辦「名家陶藝展」。	《雄獅美術》1984.04
	3.20 名人畫廊舉辦「名家精品展」。	《雄獅美術》1984.03
	3.21 - 3.30 龍門畫廊舉辦「第一屆中日藝術家聯誼展」。	《雄獅美術》1984.03
	3.23 - 4.1 維茵藝廊舉辦「日本東京藝大校友版畫聯展」。	《雄獅美術》1984.03
	3.24 - 4.1 金爵藝術中心舉辦「沈哲哉畫展」。	《雄獅美術》1984.03
1984	3.25 - 4.5 南畫廊舉辦「新氣象聯展」。	《雄獅美術》1984.04
	3.25 - 4.1 中正藝廊舉辦「裸體藝術觀摩展」。	《雄獅美術》1984.03
	3.28 - 4.6 名人畫廊舉辦「莊分南畫展」。	《雄獅美術》1984.04
	3.29 - 3.4 今天畫廊舉辦「李金玉民俗展」。	《雄獅美術》1984.03
	3.29 - 4.8 敦煌藝術中心舉辦「李穀摩畫展」。	《雄獅美術》1984.04
	3.31 - 4.13 藝術家畫廊舉辦「編織聯展」。	《雄獅美術》1984.04
	3.31 - 4.10 龍門畫廊舉辦「陳景容近作展」。	龍門雅集
	3.31 - 4.7 千巨藝廊舉辦「林宏沛畫展」。	《雄獅美術》1984.03
	4.2 - 4.14 明生畫廊舉辦「名家名作紀念展」。	明生畫廊
	4.2 - 4.5 三采藝術中心舉辦「教育中心績效成果展」。	《雄獅美術》1984.04
	4.3 - 4.8 新生畫廊舉辦「李雄風國畫展」。	《雄獅美術》1984.04
	4.7 - 15 南畫廊舉辦「郭文嵐雕刻展 1979-84」。	南畫廊
	4.7 - 4.15 南畫廊舉辦「郭文嵐雕刻展—金色曲線新作發表」。	《雄獅美術》1984.04

年代	事件	資料來源
	4.7 - 4.18 百家畫廊舉辦「邱錫勳柏油畫展」。	《雄獅美術》1984.04
	4.7 - 4.15 金爵藝術中心舉辦「李錫奇個展」。	《雄獅美術》1984.04
	4.7 - 4.17 三采藝術中心舉辦「邱錫勳柏油展」。	《雄獅美術》1984.04
	4.7 - 4.15 金陵藝廊舉辦「陳主明水彩展」。	《雄獅美術》1984.04
	4.7 - 4.17 名人畫廊舉辦「王雙寬畫展」。	《雄獅美術》1984.04
	4.10 - 4.15 新生畫廊舉辦「丘永沾國畫展」。	《雄獅美術》1984.04
	4.14 - 4.22 阿波羅畫廊舉辦「張振宇畫展」。	《雄獅美術》1984.04
	4.14 - 4.26 龍門畫廊舉辦「王王孫書法展」。	龍門雅集
	4.14 - 4.22 春之藝廊舉辦「徐乃強設計藝展」。	《雄獅美術》1984.04
	4.14 - 4.30 華明藝廊舉辦「第五屆聖藝美展台北首展」。	《雄獅美術》1984.04
	4.16 - 4.30 明生畫廊舉辦「綜合藝術展」。	明生畫廊
1984	4.16 - 4.23 中正藝廊舉辦「趙占鰲水墨個展」。	《雄獅美術》1984.04
	4.18 - 4.29 南畫廊舉辦「青年畫家新作展」。	《雄獅美術》1984.04
	4.18 - 4.27 名人畫廊舉辦「柯耀東畫展」。	《雄獅美術》1984.04
	4.19 - 4.24 師大畫廊舉辦「57 級師大展」。	《雄獅美術》1984.04
	4.21 - 5.1 三采藝術中心舉辦「陳正雄木刻展」。	《雄獅美術》1984.04
	4.26 - 5.11 藝術家畫廊舉辦「何若梅個展」。	《雄獅美術》1984.05
	4.26 - 5.2 師大畫廊舉辦「南強美工畢業展」。	《雄獅美術》1984.04
	5.1 - 5.31 太極藝廊舉辦「名家創作繪畫展」。	李進興、 《雄獅美術》1984.05
	5.1 - 5.17 明生畫廊舉辦「母親節特展」。	明生畫廊
	5.1 - 5.6 新生畫廊舉辦「台灣攝影協會展」。	《雄獅美術》1984.05
	5.4 - 5.20 名門畫廊舉辦「古茶壺展」。	《雄獅美術》1984.05
	5.4 - 5.13 維茵藝廊舉辦「呂雲麟先生收藏展」。	《雄獅美術》1984.05

年代	事件	資料來源
	5.5 - 5.16 龍門畫廊舉辦陳銀輝「印度‧尼泊爾寫生展」。	龍門雅集
	5.5 - 5.10 春之藝廊舉辦「陳英宗攝影特展」。	《雄獅美術》1984.05
	5.5 - 5.11 中正藝廊舉辦「林志偉現代畫展」。	《雄獅美術》1984.05
	5.5 - 5.16 百家畫廊舉辦「朱銘魚陶雕展」。	《雄獅美術》1984.05
	5.5 - 5.13 金爵藝術中心舉辦「劉耿一粉彩展」。	《雄獅美術》1984.05
	5.5 - 5.15 三采藝術中心舉辦「朱銘魚陶雕展」。	《雄獅美術》1984.05
	5.8 - 5.13 新生畫廊舉辦「馬壽華紀念展」。	《雄獅美術》1984.05
	5.12 - 5.25 藝術家畫廊舉辦「藝術家畫廊會員版畫聯展」。	《雄獅美術》1984.05
	5.13 - 5.18 中正藝廊舉辦「王仁志師生國畫聯展」。	《雄獅美術》1984.05
	5.15 - 5.23 新生畫廊舉辦「當代名家書畫聯展」。	《雄獅美術》1984.05
1984	5.16 - 6.30 明生畫廊舉辦「國外名家展」。	明生畫廊
	5.17 - 5.27 阿波羅畫廊舉辦「謝明昌畫展」	阿波羅畫廊
	5.17 - 5.31 南畫廊舉辦丁雄泉版畫展—「紅唇美女」。	南畫廊
	5.17 - 5.31 金陵藝廊舉辦「朱銘木雕展」。	《雄獅美術》1984.05
	5.18 - 6.3 春之藝廊舉辦「劉萬航首飾展」。	《雄獅美術》1984.05
	5.18 - 5.31 明生畫廊舉辦「雷諾伊‧尼曼運動海報展」。	明生畫廊
	5.19 - 5.30 龍門畫廊舉辦「丁雄泉畫展」。	龍門雅集
	5.19 - 5.23 中正藝廊舉辦「曹全柱碩臺展」。	《雄獅美術》1984.05
	5.19 - 5.30 百家畫廊舉辦「水禾田攝影展—雲岡石窟」。	《雄獅美術》1984.05
	5.19 - 5.27 金爵藝術中心舉辦「丁雄泉畫展」。	《雄獅美術》1984.05
	5.26 - 6.7 藝術家畫廊舉辦「安拙盧回顧展」。	《雄獅美術》1984.06
	5.26 - 6.3 新生畫廊舉辦「當代西畫名家聯展」。	《雄獅美術》1984.05
	5.31 - 6.13 藝術家畫廊舉辦「安拙盧回顧展」。	《雄獅美術》1984.05
	6. 長流畫廊舉辦「黃君璧作品展」，展出近作一百幅。	長流畫廊

年代	事件	資料來源
1984	6.1 - 6.14 明生畫廊舉辦「清夏美展」。	《雄獅美術》1984.06
	6.1 - 6.10 千巨藝廊舉辦「醉陶展」。	《雄獅美術》1984.06
	6.1 - 6.7 今天畫廊舉辦「連建興油畫展」。	《雄獅美術》1984.06
	6.1 - 6.14 爵士攝影藝廊舉辦「林菁鵠攝影展」。	《雄獅美術》1984.06
	6.2 - 6.13 龍門畫廊舉辦「名家聯展」。	《雄獅美術》1984.06
	6.2 - 6.12 尚雅畫廊舉辦「李沛水墨邀請展」。	《雄獅美術》1984.06
	6.2 - 6.14 百家畫廊舉辦「黃配江油畫展」。	《雄獅美術》1984.06
	6.2 - 6.10 金爵藝術中心舉辦「黃銘祝油畫展」。	《雄獅美術》1984.06
	6.2 - 6.12 三采藝術中心舉辦「藝術家俱樂迎夏聯展」。	《雄獅美術》1984.06
	6.2 - 6.17 金陵藝廊舉辦「藝術家版畫展」。	《雄獅美術》1984.06
	6.5 - 6.17 新生畫廊舉辦「歐信藝術中心展示會」。	《雄獅美術》1984.06
	6.6 - 6.15 名人畫廊舉辦「伍揖青工筆畫展」。	《雄獅美術》1984.06
	6.7 - 6.17 阿波羅畫廊舉辦「李義弘畫展」。	阿波羅畫廊、 《雄獅美術》1984.06
	6.8 - 6.17 春之藝廊舉辦「鍾正山水墨畫展」。	《雄獅美術》1984.06
	6.8 - 6.17 維茵藝廊舉辦「日本創生美術社聯展」。	《雄獅美術》1984.06
	6.9 - 6.21 藝術家畫廊舉辦「周于棟個展」。	《雄獅美術》1984.06
	6.9 - 6.14 今天畫廊舉辦「張舒白國畫展」。	《雄獅美術》1984.06
	6.9 - 6.17 敦煌藝術中心舉辦「李蕭錕個展」。	《雄獅美術》1984.06
	6.15 - 6.30 明生畫廊舉辦「國外名家聯展」。	《雄獅美術》1984.06
	6.16 - 6.27 龍門畫廊舉辦「李錫奇油畫展」。	《雄獅美術》1984.06
	6.16 - 6.24 南畫廊舉辦「李俊賢畫展」。	南畫廊、 《雄獅美術》1984.06
	6.16 - 6.26 尚雅畫廊舉辦「行吟緣」。	《雄獅美術》1984.06
	6.16 - 6.24 今天畫廊舉辦「曾宗浩水彩展」。	《雄獅美術》1984.06

年代	事件	資料來源
	6.16 - 6.24 金爵藝術中心舉辦「王再添畫展」。	《雄獅美術》1984.06
	6.16 - 6.30 三采藝術中心舉辦「春季教師觀摩展」。	《雄獅美術》1984.06
	6.16 - 6.28 爵士攝影藝廊舉辦「徐宏義攝影展」。	《雄獅美術》1984.06
	6.16 - 6.25 名人畫廊舉辦「名家聯展」。	《雄獅美術》1984.06
	6.18 - 6.30 敦煌藝術中心舉辦「水墨名家聯展」。	《雄獅美術》1984.06
	6.22 - 7.1 阿波羅畫廊舉辦「馮騰慶油畫展」。	阿波羅畫廊
	6.22 - 7.1 阿波羅畫廊舉辦「馮騰慶畫展」。	《雄獅美術》1984.06
	6.22 - 7.1 春之藝廊舉辦「陳世明畫展」。	《雄獅美術》1984.06
	6.23 - 7.6 藝術家畫廊舉辦「陳庭詩個展」。	《雄獅美術》1984.06
	6.23 - 7.6 藝術家畫廊舉辦「張庭詩版話、水墨、雕塑個展」。	《雄獅美術》1984.07
	6.23 - 7.1 千巨藝廊舉辦「王明榮陶藝展」。	《雄獅美術》1984.06
	6.23 - 7.5 金陵藝廊舉辦「周于棟水墨個展」。	《雄獅美術》1984.06
1984	6.23 - 7.19 金陵藝廊舉辦「許蕙美皮雕設計展」。	《雄獅美術》1984.07
	6.26 - 7.5 名人畫廊舉辦「陳慶榮國畫展」。	《雄獅美術》1984.07
	6.27 - 7.9 今天畫廊舉辦「陶藝聯展」。	《雄獅美術》1984.06 《雄獅美術》1984.07
	6.30 - .11 美術教育學會於龍門畫廊舉辦「1984 寫生展」。	龍門雅集
	6.30 - 7.11 龍門畫廊舉辦「中國美術教育協會—東南亞寫生展」。	《雄獅美術》1984.07
	6.30 - 7.8 金爵藝術中心舉辦「李春祈國畫展」。	《雄獅美術》1984.07
	6.30 - 7.12 爵士攝影藝廊舉辦「麥燦文師生聯展」。	《雄獅美術》1984.07
	7.1 - 7.19 新象藝廊舉辦「當代畫家聯展系列（一）」。	《雄獅美術》1984.07
	7.2 - 21 明生畫廊舉辦「5 週年獻禮 - 張萬傳畫展」。	明生畫廊、 《雄獅美術》1984.07
	7.5 - 15 南畫廊舉辦「吳鵬飛抽象畫展」	南畫廊、 《雄獅美術》1984.07
	7.6 - 16 春之藝廊舉辦「徐翠嶺現代陶藝個展」。	《雄獅美術》1984.07
	7.6 - 7.17 名人畫廊舉辦「李昆佛像收藏展」。	《雄獅美術》1984.07

1984

年代	事件	資料來源
1984	7.7 - 7.15 千巨藝廊舉辦「許麗華水彩畫展」。	《雄獅美術》1984.07
	7.7 - 7.22 維茵藝廊舉辦「三周年紀念台灣前輩畫家聯展—黃土水作品特展」。	《雄獅美術》1984.07
	7.14 - 7.27 藝術家畫廊舉辦「李錫奇個展」。	《雄獅美術》1984.07
	7.14 - 7.25 龍門畫廊舉辦「1984 水彩名家精品展」。	《雄獅美術》1984.07
	7.14 - 7.26 今天畫廊舉辦「許忠英水彩畫展」。	《雄獅美術》1984.07
	7.14 - 7.22 金爵藝術中心舉辦「王守英個展」。	《雄獅美術》1984.07
	7.14 - 7.26 爵士攝影藝廊舉辦「世新學生攝影聯展」。	《雄獅美術》1984.07
	7.18 - 7.29 南畫廊舉辦「名家聯展」。	《雄獅美術》1984.07
	7.18 - 7.27 名人畫廊舉辦「趙二呆水墨雕塑展」。	《雄獅美術》1984.07
	7.19 - 7.31 千巨藝廊舉辦「張壹皮革藝術展」。	《雄獅美術》1984.07
	7.20 - 7.29 阿波羅畫廊舉辦「龍思良畫展」。	阿波羅畫廊
	7.20 - 7.29 春之藝廊舉辦「當代美人畫展」。	《雄獅美術》1984.07
	7.21 - 7.31 三采藝術中心舉辦「徐翠嶺現代陶藝個展」。	《雄獅美術》1984.07
	7.21 - 7.29 金陵藝廊舉辦「吳鵬飛個展」。	《雄獅美術》1984.07
	7.23 - 18 明生畫廊舉辦「洛杉磯奧運海報展 EXHIBITION LOS ANGELES '84 OLYMPIC GAMES」。	明生畫廊、《雄獅美術》1984.07
	7.28 - 8.5 金爵藝術中心舉辦「名家聯展」。	《雄獅美術》1984.07
	7.28 - 8.9 爵士攝影藝廊舉辦「簡永彬攝影展」。	《雄獅美術》1984.07
	7.28 - 8.3 名人畫廊舉辦「劉文波國畫展」。	《雄獅美術》1984.07
	7.31 - 8.31 太極藝廊舉辦「太極藝廊珍藏名家油畫系列展」。	李進興
	8.1 - 8.31 太極藝廊舉辦「名家油畫聯展」。	《雄獅美術》1984.08
	8.1 - 8.15 南畫廊舉辦「美『畫』家庭特展之一」	南畫廊、《雄獅美術》1984.08
	8.1 - 8.9 今天畫廊舉辦「劉曉燈水彩」。	《雄獅美術》1984.08
	8.1 - 8.12 六六畫廊舉辦「名家書法收藏展」。	《雄獅美術》1984.08

1984

年代	事件	資料來源
	8.3 - 8.12 敦煌藝術中心舉辦「戴武光個展」。	《雄獅美術》1984.08
	8.4 - 8.13 名人畫廊舉辦「唐自常粉彩畫展」。	《雄獅美術》1984.08
	8.5 - 8.15 一品畫廊舉辦「徐翠嶺現代陶藝個展」。	《雄獅美術》1984.07
	8.10 - 9.14 新象藝廊舉辦「中國文字之美」。	《雄獅美術》1984.09
	8.11 - 8.24 藝術家畫廊舉辦「台北畫廊會員聯展」。	《雄獅美術》1984.08
	8.11 - 8.22 龍門畫廊舉辦「金嘉倫畫展」。	龍門雅集
	8.11 - 8.19 千巨藝廊舉辦「王愷工筆畫展」。	《雄獅美術》1984.08
	8.11 - 8.19 金爵藝術中心舉辦「陳庭詩個展」。	《雄獅美術》1984.08
	8.11 - 8.23 爵士攝影藝廊舉辦「唐致寧攝影展」。	《雄獅美術》1984.08
	8.14 - 8.26 六六畫廊舉辦「六六畫廊收藏展—企園老人畫展」。	《雄獅美術》1984.08
	8.15 - 8.24 名人畫廊舉辦「李俊輝國畫展」。	《雄獅美術》1984.08
1984	8.17 - 8.26 春之藝廊舉辦「異度空間」，參展藝術家有林壽宇、葉竹盛、莊普、程延平、陳幸婉、胡坤榮、裴在美、張永村、V. Delage。	《雄獅美術》1984.08
	8.17 - 8.26 春之藝廊舉辦「春之色空、色空之春、現代藝術展」。	《雄獅美術》1984.08
	8.17 - 9.8 春之藝廊舉辦「異度空間—空間的主題與色彩的變奏展」。	《雄獅美術》1984.09
	8.20 - 9.8 明生畫廊舉辦「安東妮妮畫展」。	明生畫廊、《雄獅美術》1984.08
	8.22 - 8.30 今天畫廊舉辦「王禮溥油畫展」。	《雄獅美術》1984.08
	8.23 - 9.2 新生畫廊舉辦「暑期兒童繪畫展」。	《雄獅美術》1984.09
	8.25 - 9.5 龍門畫廊舉辦「名家油畫聯展」。	龍門雅集
	8.25 - 9.5 龍門畫廊舉辦「'84 油畫名家夏日展」。	《雄獅美術》1984.08
	8.25 - 9.2 千巨藝廊舉辦「六人聯展」，參展藝術家有許宜家、葉勝哲、吳鵬飛、陳鳳美、許正昌、徐邦柏等人。	《雄獅美術》1984.08
	8.25 - 9.2 金爵藝術中心舉辦「滕田修陶藝展」。	《雄獅美術》1984.08
	8.25 - 9.9 三采藝術中心舉辦「李源德、林國治油畫展」。	《雄獅美術》1984.09

年代	事件	資料來源
1984	8.25 - 9.6 爵士攝影藝廊舉辦「榮總攝影社聯展」。	《雄獅美術》1984.08
	8.25 - 9.3 名人畫廊舉辦「王志誠水彩展」。	《雄獅美術》1984.08
	8.28 - 9.9 六六畫廊舉辦「郎靜山攝影展」。	《雄獅美術》1984.08
	9.1 - 9.30 南畫廊舉辦「美化裝飾家庭特展」。	《雄獅美術》1984.09
	9.1 - 9.7 中正藝廊舉辦「張德文國畫展」。	《雄獅美術》1984.09
	9.1 - 9.9 今天畫廊舉辦「張世傑水彩畫展」。	《雄獅美術》1984.09
	9.1 - 9.16 金陵藝廊舉辦「佛像造型藝術展」。	《雄獅美術》1984.09
	9.3 - 9.15 太極藝廊舉辦「藝術家自畫像展」。	李進興、《雄獅美術》1984.09
	9.5 - 9.16 新生畫廊舉辦「當代書法名家聯展」。	《雄獅美術》1984.09
	9.6 - 9.16 金爵藝術中心舉辦「張義雄油畫展」。	《雄獅美術》1984.09
	9.7 - 9.30 阿波羅畫廊舉辦「李石樵個展」。	阿波羅畫廊、《雄獅美術》1984.09
	9.7 - 9.16 敦煌藝術中心舉辦「陶晴山個展」。	《雄獅美術》1984.09
	9.8 - 9.21 藝術家畫廊舉辦「戴固個展」。	《雄獅美術》1984.09
	9.8 - 19 龍門畫廊舉辦張融「水彩單板作品發表」。	龍門雅集
	9.8 - 9.15 龍門畫廊舉辦「旅美畫家張龍水彩、單版作品發表」。	《雄獅美術》1984.09
	9.8 - 9.16 千巨藝廊舉辦「戶外畫家五人展」。	《雄獅美術》1984.09
	9.8 - 9.14 中正藝廊舉辦「陳百秋國畫展」。	《雄獅美術》1984.09
	9.10 - 29 明生畫廊舉辦「曼哈頓之氣息——莫廷生、夏、基普尼斯三人展」。	明生畫廊、《雄獅美術》1984.09
	9.11 - 9.23 六六畫廊舉辦「鄭孝胥、張謇、曾熙、溥心畬、王震、于右任、張大千、溥雪齋」展覽。	《雄獅美術》1984.09
	9.11 - 10.7 六六畫廊舉辦「古今書畫展」。	《雄獅美術》1984.10
	9.12 - 9.20 今天畫廊舉辦「陳俊州水彩畫展」。	《雄獅美術》1984.09
	9.14 - 9.23 春之藝廊舉辦「日本中林忠良版畫個展」。	《雄獅美術》1984.09
	9.15 - 9.20 中正藝廊舉辦「古今書畫暨古扇展」。	《雄獅美術》1984.09

年代	事件	資料來源
	9.15 - 9.18 新象藝廊舉辦「李小鏡攝影展─今日古運河」。	《雄獅美術》1984.09
	9.17 - 9.29 太極藝廊舉辦「精品畫展」。	李進興、《雄獅美術》1984.09
	9.18 - 6.23 新生畫廊舉辦「張篤孝牡丹特展」。	《雄獅美術》1984.09
	9.19 - 9.30 金陵藝廊舉辦「陳銘顯國畫展」。	《雄獅美術》1984.09
	9.19 - 9.30 金陵藝廊舉辦「槐容陶展」。	《雄獅美術》1984.09
	9.21 - 9.30 中正藝廊舉辦「陳俊州海之鄉西畫展」。	《雄獅美術》1984.09
	9.21 - 9.30 名人畫廊舉辦「陳永謨國畫展」。	《雄獅美術》1984.09
	9.22 - 10.3 龍門畫廊舉辦「名家作品聯展」。	《雄獅美術》1984.09
	9.22 - 9.30 千巨藝廊舉辦「實用陶藝邀請展」。	《雄獅美術》1984.09
	9.22 - 10.7 金爵藝術中心舉辦「國畫聯展」。	《雄獅美術》1984.10
	9.22 - 10.4 爵士攝影藝廊舉辦「顏新珠、廖嘉展攝影聯展」。	《雄獅美術》1984.10
1984	9.25 - 9.30 新生畫廊舉辦「蕭全鵬國畫展」。	《雄獅美術》1984.09
	9.28 - 10.9 春之藝廊舉辦「李仲生小品遺作展」。	《雄獅美術》1984.09
	9.29 - 10.5 今天畫廊舉辦「韓國畫家聯展」。	《雄獅美術》1984.09
	9.29 - 10.12 新象藝廊舉辦「拉姆銅版畫展」。	《雄獅美術》1984.09
	10. 長流畫廊舉辦「黃君璧、張大千、溥心畬三大師作品展」，其中有大千早年送給日本畫家「北山峰村」的書畫作品三十件，北山之妻「孝子女士」畫像亦一併展出。	長流畫廊
	10.1 - 10.31 太極藝廊舉辦「名家精品展」。	李進興、《雄獅美術》1984.10
	10.1 - 10.13 明生畫廊舉辦「名家複製畫展」。	明生畫廊、《雄獅美術》1984.10
	10.1 - 10.8 中正藝廊舉辦「劉俊禎油畫展」。	《雄獅美術》1984.10
	10.4 - 10.11 尚雅畫廊舉辦「黃祥華油畫個展」。	《雄獅美術》1984.10
	10.4 - 10.14 千巨藝廊舉辦「陶癡陶展」。	

年代	事件	資料來源
1984	10.4 - 10.14 千巨藝廊舉辦「蔡榮佑師生聯展」。	《雄獅美術》1984.10
	10.4 - 10.17 名人畫廊舉辦「王攀元水墨畫展」。	《藝術家》1984.10
	10.5 - 10.14 敦煌藝術中心舉辦「鄭正慶水墨人物畫展」。	《藝術家》1984.10
	10.6 - 10.14 龍門畫廊舉辦「王南雄水墨畫展」。	《藝術家》1984.10
	10.6 - 10.17 今天畫廊舉辦「薰陶陶展」。	《藝術家》1984.10
	10.6 - 10.16 三采藝術中心舉辦「市拿陶瓷展」。	《雄獅美術》1984.10
	10.6 - 10.18 爵士攝影藝廊舉辦「謝明順、林芙美、幻太奇（fantasy）攝影展」。	《藝術家》1984.10
	10.9 - 10.14 中正藝廊舉辦「楊年耀國畫展」。	《雄獅美術》1984.10
	10.9 - 10.21 六六畫廊舉辦「郭忠烈個展」。	《藝術家》1984.10
	10.10 - 10.21 南畫廊舉辦許自貴個展—「夢去旅行」	南畫廊、《藝術家》1984.10
	10.12 - 10.21 春之藝廊舉辦「丹麥當代名家畫展」，展出 Annelise Kalbak, Nes Lerpa, Bjarke Regn Svendsen, Peter Nyborg, Claus Bojesen, Solveig Lohne 的作品。	《藝術家》1984.10
	10.12 - 10.25 新象藝廊舉辦「香港現代水墨畫聯展」。	《藝術家》1984.10
	10.13 - 10.21 金爵藝術中心舉辦「油畫聯展」。	《雄獅美術》1984.10
	10.15 - 30 明生畫廊舉辦「巴黎之風采——卡多蘭、貝克納爾、夏洛瓦三人展」。	明生畫廊、《藝術家》1984.10
	10.16 - 10.25 龍門畫廊舉辦「程宗仁攝影展」。	《藝術家》1984.10
	10.17 - 10.28 阿波羅畫廊舉辦「阿波羅畫廊六週年紀念特展」	阿波羅畫廊
	10.17 - 10.28 阿波羅畫廊舉辦「江兆申國畫展」。	《藝術家》1984.10
	10.17 - 10.23 中正藝廊舉辦「陳國展版畫展」。	《雄獅美術》1984.10
	10.18 - 10.30 千巨藝廊舉辦「趙本芳國畫展」。	《藝術家》1984.10
	10.19 - 10.31 敦煌藝術中心舉辦「彭錦陽的人物世界」。	《藝術家》1984.10
	10.19 - 10.28 名人畫廊舉辦「林進忠國畫展」。	《藝術家》1984.10

年代	事件	資料來源
	10.20 - 10.31 今天畫廊舉辦「許曉丹油畫展」。	《藝術家》1984.10
	10.20 - 10.28 三采藝術中心舉辦「油畫聯展、版畫聯展」。	《雄獅美術》1984.10
	10.20 - 11.1 爵士攝影藝廊舉辦「陳敏明攝影展」。	《雄獅美術》1984.11
	10.21 - 10.31 尚雅畫廊舉辦「龍思良水彩展」。	《藝術家》1984.10
	10.23 - 11.4 六六畫廊舉辦「賴敬程畫展」。	《藝術家》1984.10
	10.25 - 11.4 春之藝廊舉辦「馬白水 84 年彩墨畫展」。	《藝術家》1984.10
	10.25 - 10.31 中正藝廊舉辦「米友泉書畫篆刻展」。	《雄獅美術》1984.10
	10.27 - 11.4 三采藝術中心舉辦「薰陶首展」。	《雄獅美術》1984.11
	10.30 - 11.11 新生畫廊舉辦「葉醉白畫馬展」。	《雄獅美術》1984.11
	10.30 - 11.8 名人畫廊舉辦「滬尾畫會聯展」。	《藝術家》1984.11
	10.31 - 11.9 海門藝廊舉辦「84 年西畫新作展」。	《藝術家》1984.11
1984	11.1 - 11.12 明生畫廊舉辦「鄭世璠、賴傳鑑、何肇衢、吳隆榮油畫聯展」。	明生畫廊、《藝術家》1984.11
	11.1 - 11.15 明生畫廊舉辦「名家水彩、油畫、雕塑展」。	《藝術家》1984.11
	11.1 - 11.30 南畫廊舉辦「一萬元買一張畫」。	南畫廊、《藝術家》1984.11
	11.2 - 11.22 千巨藝廊舉辦「鄭富村第二次陶藝展」。	《藝術家》1984.11
	11.3 - 11.14 龍門畫廊舉辦「莊喆、馬浩聯展」。	《藝術家》1984.11
	11.3 - 11.14 今天畫廊舉辦「趙小寶水彩畫展」。	《藝術家》1984.11
	11.3 - 11.17 爵士攝影藝廊舉辦「吳耀臺攝影展」。	《藝術家》1984.11
	11.4 - 11.11 中正藝廊舉辦「吳金原畫展」。	《藝術家》1984.11
	11.9 - 11.18 名人畫廊舉辦「林振洋水彩畫展」。	《藝術家》1984.11
	11.9 - 11.18 阿波羅畫廊舉辦陳家榮畫展「粉彩的世界」	阿波羅畫廊
	11.9 - 11.15 阿波羅畫廊舉辦「陳家榮畫展」。	《藝術家》1984.11
	11.9 - 11.25 春之藝廊舉辦「陳錦芳的新意象畫展」。	《藝術家》1984.11

年代	事件	資料來源
1984	11.9 - 11.18 敦煌藝術中心舉辦「吳學讓畫展」。	《藝術家》1984.11
	11.9 - 11.19 新象藝廊舉辦「楊慧龍水墨畫展」。	《雄獅美術》1984.11
	11.9 - 11.25 新象藝廊舉辦「香港現代水墨畫聯展」。	《雄獅美術》1984.11
	11.11 - 11.17 海門藝廊舉辦「黃志民、石麗蓉結婚畫展」。	《雄獅美術》1984.11
	11.13 - 11.21 中正藝廊舉辦「八閩美術會聯展」。	《雄獅美術》1984.11
	11.13 - 11.18 新生畫廊舉辦「劉文三個展」。	《雄獅美術》1984.11
	11.14 - 11.25 明生畫廊舉辦「現代中國畫試探」。	明生畫廊、《雄獅美術》1984.11
	11.16 - 12.12 明生畫廊舉辦「世界版畫大展」。	明生畫廊、《藝術家》1984.11
	11.17 - 11.30 藝術家畫廊舉辦「李文漢水墨展」。	《藝術家》1984.11
	11.17 - 11.28 龍門畫廊舉辦「林順雄水彩畫展」。	《藝術家》1984.11
	11.17 - 11.22 今天畫廊舉辦「韓國畫家聯展」。	《雄獅美術》1984.11
	11.17 - 11.29 爵士攝影藝廊舉辦「全會華攝影展」。	《藝術家》1984.11
	11.20 - 12.2 新生畫廊舉辦「廖石珍油畫展」。	《藝術家》1984.11
	11.20 - 11.26 海門藝廊舉辦「清雅藝展」。	《雄獅美術》1984.11
	11.20 - 11.30 新象藝廊舉辦「精銳水彩畫家聯展」。	《雄獅美術》1984.11
	11.22 - 11.25 藝術家畫廊舉辦「手工藝品義賣會」。	《雄獅美術》1984.11
	11.22 - 12.2 阿波羅畫廊舉辦「專屬畫家成立三週年特展」。	《藝術家》1984.11
	11.22 - 1985.1.6 春之藝廊舉辦「黃山天下奇—莊明景攝影展」。	《雄獅美術》1985.01
	11.24 - 12.6 今天畫廊舉辦「曲本樂油畫展」。	《雄獅美術》1984.11
	11.24 - 12.5 三采藝術中心舉辦「蘇峯南教授國畫個展」。	《雄獅美術》1984.11
	11.25 - 11.30 中正藝廊舉辦「簡錦益畫展」。	《雄獅美術》1984.11
	11.30 - 12.12 千巨藝廊舉辦「俞蘇攝影展」。	《藝術家》1984.12
	11.30 - 12.9 名人畫廊舉辦「楊維中畫展」。	《藝術家》1984.12

年代	事件	資料來源
1984	12. 南畫廊由「至明園」搬遷至忠孝東路（台北市忠孝東路四段 55 號 2 樓），並舉辦「南畫廊 1985 新血年籌備會」。	南畫廊
	12. 李賢文先生創辦雄獅畫廊於「台北市信義區敦化南路 1 段 205 號 10 樓」。	李賢文
	12.1 - 12.12 龍門畫廊舉辦劉其偉「非洲行一九八四新作展」。	龍門雅集
	12.1 - 12.12 龍門畫廊舉辦「劉其偉非洲之旅新作發表」。	《藝術家》1984.12
	12.1 - 12.9 春之藝廊舉辦「陳正雄油畫展」。	《藝術家》1984.12
	12.1 - 12.9 金爵藝術中心舉辦「周于棟水墨展」。	《藝術家》1984.12
	12.1 - 12.13 爵士攝影藝廊舉辦「謝震乾攝影展」。	《藝術家》1984.12
	12.1 - 12.23 金陵藝廊舉辦「陳景容畫展」。	《雄獅美術》1984.12
	12.1 - 12.8 海門藝廊舉辦「李純甫師生書法展」。	《藝術家》1984.12
	12.4 - 12.9 新生畫廊舉辦「孫柏堂國畫展」。	《雄獅美術》1984.12
	12.4 - 12.16 六六畫廊舉辦「葉若舟畫展」。	《藝術家》1984.12
	12.5 - 12.13 南畫廊舉辦「洪幸皮雕展」。	南畫廊、《藝術家》1984.12
	12.6 - 1985.1.5 千巨藝廊舉辦「藝術趕集」。	《雄獅美術》1985.01
	12.7 - 12.16 阿波羅畫廊舉辦許坤成畫展「浮動的系列」。	阿波羅畫廊、《藝術家》1984.12
	12.8 - 12.20 藝術家畫廊舉辦「蕭一木刻展」。	《藝術家》1984.12
	12.8 - 12.23 尚雅畫廊舉辦「楊雪梅邀請個展」。	《藝術家》1984.12
	12.8 - 12.19 今天畫廊舉辦「莊振山水彩畫展」。	《藝術家》1984.12
	12.8 - 12.25 百家畫廊舉辦「吳炫三奇珍異寶油畫展」。	《藝術家》1984.12
	12.9 - 12.16 海門藝廊舉辦「李牧石無名畫展」。	《藝術家》1984.12
	12.11 - 12.16 新生畫廊舉辦「董氏基金會戒菸專題國內外海報展」。	《雄獅美術》1984.12
	12.11 - 12.20 名人畫廊舉辦「王國柱木刻浮雕展」。	《藝術家》1984.12
	12.13 - 12.21 龍門畫廊舉辦「張杰水彩畫展」。	《藝術家》1984.12

年代	事件	資料來源
1984	12.13 - 12.29 明生畫廊舉辦「'85 藝術月曆大展」。	明生畫廊、 《藝術家》1984.12
	12.14 - 12.23 春之藝廊舉辦「海外名家版畫聯展」。	《藝術家》1984.12
	12.15 - 12.23 南畫廊舉辦「101 新圖式三人聯展」,參展畫家有盧怡仲、楊茂林、吳天章。	南畫廊、 《藝術家》1984.12
	12.15 - 12.23 金爵藝術中心舉辦「陳楚智油畫展」。	《藝術家》1984.12
	12.15 - 12.27 爵士攝影藝廊舉辦「張炳賢攝影展」。	《藝術家》1984.12
	12.18 - 12.23 新生畫廊舉辦「李既鳴西畫展」。	《雄獅美術》1984.12
	12.20 - 12.2 六六畫廊舉辦「陳陽熙彩墨畫展」。	《雄獅美術》1984.12
	12.21 - 12.30 阿波羅畫廊舉辦「洛貞畫展」。	阿波羅畫廊、 《藝術家》1984.12
	12.21 - 12.31 今天畫廊舉辦「陳良展國畫展」。	《藝術家》1984.12
	12.21 - 12.30 敦煌藝術中心舉辦「億載畫家成立十周年特展」。	《藝術家》1984.12
	12.21 - 12.30 名人畫廊舉辦「黃昭雄國畫展」。	《藝術家》1984.12
	12.22 - 1985.1.14 藝術家畫廊舉辦「郭少宗畫展」。	《藝術家》1984.12
	12.22 - 1985.1.3 龍門畫廊舉辦「楚戈水墨畫展」。	龍門雅集
	12.22 - 1985.1.3 龍門畫廊舉辦「楚戈水墨畫展」。	《藝術家》1985.01
	12.23 - 12.30 海門藝廊舉辦「未雨廬師生書畫展」。	《藝術家》1984.12
	12.25 - 12.30 新生畫廊舉辦「王王孫個展」。	《雄獅美術》1984.12
	12.25 春之藝廊舉辦「莊明景黃山攝影展」。	《藝術家》1984.12
	12.26 - 1985.1.3 金爵藝術中心舉辦「陳景容畫展」。	《藝術家》1985.01
	12.28 - 1985.1.23 雄獅畫廊舉辦「雄獅美術雙年展」,由戴壁吟、奚淞、莊普、馮盛光、陳世民、黃海鳴聯合參展。	李賢文、 《藝術家》1985.01
	12.29 - 1985.1.10 爵士攝影藝廊舉辦「吳東勝攝影展」。	《藝術家》1985.01
	12.31 太極畫廊結束營業。	李進興

年代	事件	資料來源
	1985 年起，敦煌藝術中心經營朱銘的雕塑，直到 2000 年，共 15 年。	敦煌藝術中心
	1985 年，「雅的藝術中心」搬遷至台北市忠孝東路羅馬大廈。	雲河藝術
	1. 長流畫廊舉辦「王農畫展」。	長流畫廊
	1. 長流畫廊舉辦「當代六家書畫展」，展出溥心畬、黃君璧、張大千、林玉山、丁衍庸、江兆申的作品。	長流畫廊
	1.1 - 1.9 南畫廊舉辦「劇烈再造」第一檔檔期展覽：「傅慶豐、楊智富、楊明國三人聯展」。	南畫廊、《藝術家》1985.01
	1.1 - 1.10 今天畫廊舉辦「名家聯展」。	《藝術家》1985.01
	1.1 - 1.6 新生畫廊舉辦「李既鳴水彩寫生」。	《藝術家》1985.01
1985	1.1 - 1.8 海門藝廊舉辦「天臘書畫展」。	《藝術家》1985.01
	1.1 - 1.13 六六畫廊舉辦「周澄畫展」。	《藝術家》1985.01
	1.1 - 1.10 名人畫廊舉辦「梁丹卉水墨畫展」。	《藝術家》1985.01
	1.2 - 1.13 阿波羅畫廊舉辦「夏勳油畫展」。	阿波羅畫廊、《藝術家》1985.01
	1.3 - 1.19 明生畫廊舉辦「孫明煌畫展」。	明生畫廊、《藝術家》1985.01
	1.5 - 1.16 龍門畫廊舉辦「陳景容油畫‧陶瓷畫展」。	龍門雅集
	1.5 - 1.17 百家畫廊舉辦「劉伯鑾畫展」。	《藝術家》1985.01
	1.5 - 1.13 金爵藝術中心舉辦「陳錦芳新意象展」。	《雄獅美術》1985.01
	1.7 - 1.30 尚雅畫廊舉辦「名家水墨聯展」。	《藝術家》1985.01
	1.8 - 1.16 春之藝廊舉辦「鄭善禧彩瓷展」。	《藝術家》1985.01
	1.8 - 1.13 新生畫廊舉辦「山石畫會聯展」。	《藝術家》1985.01
	1.11 - 1.20 名人畫廊舉辦「墨緣雅集國畫展」。	《藝術家》1985.01

年代	事件	資料來源
1985	1.12 - 1.20 南畫廊舉辦「劇烈再造」第二檔檔期展覽：「李明道、陳彥初聯展」。	南畫廊、《藝術家》1985.01
	1.12 - 1.24 爵士攝影藝廊舉辦「林志翰攝影展」。	《藝術家》1985.01
	1.16 - 1.31 名門畫廊舉辦「小雅集珍品展」。	《藝術家》1985.01
	1.18 - 1.20 春之藝廊舉辦「劉良佑古物收藏展」。	《藝術家》1985.01
	1.19 - 1.30 龍門畫廊舉辦「陳東元牛年特展」。	龍門雅集
	1.19 - 1.30 今天畫廊舉辦「任智榮水彩畫展」。	《藝術家》1985.01
	1.19 - 1.27 金爵藝術中心舉辦「林順雄畫展」。	《雄獅美術》1985.01
	1.21 - 1.30 明生畫廊舉辦「國內畫家精品展」。	明生畫廊、《藝術家》1985.01
	1.23 - 1.30 南畫廊舉辦「劇烈再造」第三檔檔期展覽：「李民中、梁平正、孫立銓三人聯展」。	南畫廊、《藝術家》1985.01
	1.25 - 2.3 春之藝廊舉辦「錫蘭畫家— Senana YAKE 畫展」。	《藝術家》1985.01
	1.25 - 2.17 雄獅畫廊舉辦「顏水龍個展」，主題為油畫、淡彩、陶藝、版畫。	李賢文、《藝術家》1985.02
	1.26 - 2.6 千巨藝廊舉辦「李建中現代畫展」。	《藝術家》1985.01
	1.26 - 2.3 百家畫廊舉辦「謝坤山油畫展」。	《藝術家》1985.02
	1.26 - 2.17 爵士攝影藝廊舉辦「王正良玉山之美、殘障之光」。	《藝術家》1985.02
	1.29 - 2.10 六六畫廊舉辦「王維安書畫展」。	《藝術家》1985.02
	1.30 - 2.10 新生畫廊舉辦「吳玉貞皮雕展」。	《藝術家》1985.02
	2. 長流畫廊舉辦「嶺南八家特展」，展出居巢、趙少昂、居廉、陳樹人、高劍文、高奇峰、楊善深、歐豪年等作品五十餘件。	長流畫廊
	2. 長流畫廊舉辦「人物畫特展」，包括：芥子園人物原稿，並出版《芥子園人物畫原稿》上、下冊。	長流畫廊
	2.1 - 2.18 明生畫廊舉辦「中西廉美四度展」。	明生畫廊、《藝術家》1985.01

年代	事件	資料來源
1985	2.1 - 2.8 南畫廊舉辦「劇烈再造」第四檔檔期展覽:「王仁傑、林重光聯展」。	南畫廊、《藝術家》1985.02
	2.1 - 2.28 名門畫廊舉辦「小雅集珍品展」。	《藝術家》1985.02
	2.1 - 2.19 敦煌藝術中心舉辦「水墨名家新作迎新展」。	《藝術家》1985.02
	2.1 - 2.14 新象藝廊舉辦「李斗植畫展」。	《藝術家》1985.02
	2.1 - 2.6 慈暉紀念畫廊舉辦「李牧石無名畫展」。	《藝術家》1985.02
	2.2 - 2.18 華明藝廊舉辦「李向榮、楊靜學、朱敬壎三人聯展」。	《藝術家》1985.02
	2.2 - 2.10 金爵藝術中心舉辦「陳瑞福油畫展」。	《藝術家》1985.02
	2.4 - 2.16 百家畫廊舉辦「名家聯展」。	《藝術家》1985.02
	2.8 - 2.17 春之藝廊舉辦「陳文彬、高正宏、陳正勳聯展」。	《藝術家》1985.02
	2.8 - 2.24 金陵藝廊舉辦「楚戈水墨畫、孫超結晶釉聯展」。	《藝術家》1985.02
	2.8 - 2.17 慈暉紀念畫廊舉辦「王太田個展」。	《藝術家》1985.02
	2.9 - 2.16 南畫廊舉辦「劇烈再造」第五檔檔期展覽:「許添丁、李興龍聯展」。	南畫廊、《藝術家》1985.02
	2.12 - 2.17 新生畫廊舉辦「春聯大展」。	《藝術家》1985.02
	2.12 - 2.17 六六畫廊舉辦「劉木林水彩畫展」。	《藝術家》1985.02
	2.16 - 2.28 新象藝廊舉辦「潘牛花藝展」。	《藝術家》1985.02
	2.20 - 2.28 慈暉紀念畫廊舉辦「當代名家作品聯展」。	《藝術家》1985.02
	2.26 - 3.16 明生畫廊舉辦「禧春畫展」。	明生畫廊、《藝術家》1985.02
	2.26 - 3.16 明生畫廊舉辦「禧春畫展」。	明生畫廊、《藝術家》1985.02、《藝術家》1985.03
	2.26 - 3.10 六六畫廊舉辦「高一峯遺作展」。	《藝術家》1985.02
	3.1 - 3.12 龍門畫廊舉辦「紐約三劍客—丁雄泉、陳昭宏、黃志超」。	《藝術家》1985.03

年代	事件	資料來源
1985	3.1 - 3.10 春之藝廊舉辦「梁柏林雕塑展」。	《藝術家》1985.03
	3.1 - 3.17 金陵藝廊舉辦「曾文忠水彩畫展」。	《藝術家》1985.03
	3.1 - 3.17 雄獅畫廊舉辦「陳昭宏個展」。	李賢文、《藝術家》1985.03
	3.1 - 3.2 名人畫廊舉辦「手繪花燈展」。	《藝術家》1985.03
	3.2 - 3.13 千巨藝廊舉辦「婦女節聯展—連寶猜、許清美、李重重」。	《藝術家》1985.03
	3.2 - 3.13 今天畫廊舉辦「王惠民陶藝展」。	《藝術家》1985.03
	3.2 - 3.14 百家畫廊舉辦「賴宏因收藏展」。	《藝術家》1985.03
	3.2 - 3.10 金爵藝術中心舉辦「曾得標焦彩畫展」。	《雄獅美術》1985.03
	3.2 - 3.14 爵士攝影藝廊舉辦「D-1985 王鳳儀商業攝影展」。	《雄獅美術》1985.03
	3.6 - 3.14 名人畫廊舉辦「丁衍庸畫展」。	《藝術家》1985.03
	3.8 - 3.17 敦煌藝術中心舉辦「蕭進興個展」。	《藝術家》1985.03
	3.9 - 3.14 新象藝廊舉辦「李錦綢個展」。	《藝術家》1985.03
	3.15 - 3.24 春之藝廊舉辦「莊普個展」。	《藝術家》1985.03
	3.15 - 3.23 海門藝廊舉辦「陳榮輝個展」。	《雄獅美術》1985.03
	3.15 - 3.25 名人畫廊舉辦「王信豐畫展」。	《藝術家》1985.03
	3.16 - 3.26 龍門畫廊舉辦「王美幸個展」。	《藝術家》1985.03
	3.16 - 3.24 南畫廊舉辦葉子奇個展—「生活傳奇」。	南畫廊、《藝術家》1985.03
	3.16 - 3.27 千巨藝廊舉辦「文化大學陶藝展」。	《藝術家》1985.03
	3.16 - 3.27 今天畫廊舉辦「鄭宏章油畫展」。	《藝術家》1985.03
	3.16 - 3.28 爵士攝影藝廊舉辦「林文彬個展」。	《雄獅美術》1985.03
	3.16 - 4.5 新象藝廊舉辦「85 年現代陶藝大展」。	《雄獅美術》1985.03
	3.17 - 3.31 百家畫廊舉辦「朱銘的牛雕展」。	《藝術家》1985.03

年代	事件	資料來源
	3.18 - 3.30 明生畫廊舉辦「名家聯展」。	明生畫廊、《藝術家》1985.03
	3.20 - 4.4 雄獅畫廊舉辦中華美術新貌—「85 曆展」,由顏水龍、洪瑞麟、陳其寬、江兆申、楊英風、邱煥堂、鄭善禧、歐豪年、廖修平、朱銘、戴壁吟、馮盛光聯合參展。	李賢文、《藝術家》1985.03
	3.21 - 4.7 金陵藝廊舉辦「李轂摩彩瓷展」。	《藝術家》1985.03
	3.25 - 4.4 慈暉紀念畫廊舉辦「全國美協慶祝美術節畫展」。	《藝術家》1985.04
	3.26 - 4.7 六六畫廊舉辦「陳榮輝畫展」。	《藝術家》1985.03
	3.26 - 4.4 名人畫廊舉辦「李春祈水墨展」。	《藝術家》1985.03
	3.27 - 4.4 南畫廊舉辦「陳甲上水彩個展」。	《藝術家》1985.03
1985	3.27 - 4.7 新生畫廊舉辦「壬戌畫會聯展—歐豪年師生連展」。	《藝術家》1985.03
	3.29 - 4.9 龍門畫廊舉辦「顧重光油畫展—水與菓」。	《藝術家》1985.03
	3.29 - 4.7 龍門畫廊舉辦「顧重光畫展」。	《藝術家》1985.04
	3.29 - 4.7 春之藝廊舉辦「陳景亮茶壺展」。	《藝術家》1985.03
	3.29 - 4.3 海門藝廊舉辦「張任生台灣山水風光攝影展」。	《雄獅美術》1985.04
	3.30 - 4.7 金爵藝術中心舉辦「陳銀輝個展」。	《雄獅美術》1985.04
	4. 長流畫廊舉辦「陳陽春,張杰,水彩畫展」。	長流畫廊
	4. 長流畫廊舉辦「汪亞塵遺作展」。	長流畫廊
	4.1 - 4.15 明生畫廊舉辦「裝飾藝術展」。	明生畫廊、《藝術家》1985.04
	4.1 - 4.15 明生畫廊舉辦「裝飾藝術展」。	明生畫廊、《藝術家》1985.04
	4.1 - 4.30 敦煌藝術中心舉辦「名家水墨聯展」。	《雄獅美術》1985.04
	4.3 - 4.14 今天畫廊舉辦「張舒白國畫展」。	《藝術家》1985.04
	4.3 - 4.21 百家畫廊舉辦「第三波畫會(原當代畫會)第二次專題展」。	《藝術家》1985.04

年代	事件	資料來源
1985	4.5 - 4.18 雄獅畫廊舉辦「波蘭畫家八人展」，由佛蘭斯柯維西亞克（Lech Frackowiak）、卡瓦雷洛維茲（Jacek Kawalerowicz）、波畢耶勒（Andrzej Popiel）、羅西亞克（Barbara Rosiak）、石馬特洛河（Jan Szmatloch）、滑西雷維斯卡（Malgorzata Wasylewska）、維斯吉德至波畢耶勒（Janina Wizgird Popiel）、查波羅斯基（Piotr Zaborowski）聯合參展。	李賢文、《藝術家》1985.04
	4.5 - 4.15 名人畫廊舉辦「施永銘水彩展」。	《藝術家》1985.04
	4.6 - 4.25 南畫廊舉辦「『畫入生活』配置特展」。	南畫廊、《藝術家》1985.04
	4.6 - 4.14 慈暉紀念畫廊舉辦「河南省鄉友書畫首次聯誼邀請展」。	《藝術家》1985.04
	4.8 - 4.30 龍門畫廊舉辦「名家聯展」。	《雄獅美術》1985.04
	4.10 - 4.21 新生畫廊舉辦「陳志良水墨展」。	《藝術家》1985.04
	4.12 - 4.21 春之藝廊舉辦「莊普個展」。	《藝術家》1985.04
	4.12 - 4.19 海門藝廊舉辦「青荷葉畫會展」。	《雄獅美術》1985.04
	4.13 - 4.25 爵士攝影藝廊舉辦「林文彬商業攝影展」。	《藝術家》1985.04
	4.16 - 4.30 明生畫廊舉辦「版畫小品展」。	明生畫廊、《藝術家》1985.04
	4.16 - 4.30 明生畫廊舉辦「版畫小品展」。	明生畫廊、《藝術家》1985.04
	4.16 - 4.22 慈暉紀念畫廊舉辦「陶壽伯師生展」。	《藝術家》1985.04
	4.17 - 4.26 名人畫廊舉辦「五人陶藝展」。	《藝術家》1985.04
	4.18 - 5.2 阿波羅畫廊舉辦「李吉政畫展」。	阿波羅畫廊、《藝術家》1985.04
	4.19 - 5.5 金陵藝廊舉辦「曾文宗水彩展」。	《雄獅美術》1985.04
	4.20 - 4.30 今天畫廊舉辦「李費蒙（牛哥）畫展」。	《藝術家》1985.04

1985

年代	事件	資料來源
	4.20 - 5.5 名門畫廊舉辦「程延平個展」。	《藝術家》1985.05
	4.20 - 5.2 舉辦「陳瑞康畫展」。	李賢文、 《藝術家》1985.04
	4.21 - 4.28 海門藝廊舉辦「小品展」。	《雄獅美術》1985.04
	4.23 - 5.5 六六畫廊舉辦「古今書畫展」。	《雄獅美術》1985.05
	4.23 - 4.30 慈暉紀念畫廊舉辦「翁大成畫展」。	《藝術家》1985.04
	4.24 - 5.5 新生畫廊舉辦「謝赫暄國畫展」。	《藝術家》1985.04
	4.26 - 5.10 春之藝廊舉辦「袁金塔個展」。	《藝術家》1985.04
1985	4.27 - 5.5 南畫廊舉辦「楊塗能個展：物體自白─蛋殼系列」。	南畫廊、 《藝術家》1985.05
	4.27 - 5.5 金爵藝術中心舉辦「東南畫會聯展」。	《雄獅美術》1985.04
	4.27 - 5.9 爵士攝影藝廊舉辦「大專學生攝影展」。	《雄獅美術》1985.04
	4.27 - 5.9 名人畫廊舉辦「李金玉國畫展」。	《藝術家》1985.04
	5.1 - 5.22 龍門畫廊舉辦「名家聯展」。	《藝術家》1985.05
	5.1 - 5.15 明生畫廊舉辦「當代版畫大展」。	明生畫廊、 《藝術家》1985.05
	5.1 - 5.15 明生畫廊舉辦「當代版畫大展」。	明生畫廊、 《藝術家》1985.05
	5.1 - 5.31 敦煌藝術中心舉辦「水墨名家聯展」。	《雄獅美術》1985.05
	5.1 - 5.12 慈暉紀念畫廊舉辦「邱定夫個展」。	《藝術家》1985.05
	5.4 - 5.31 華明藝廊舉辦「聖母像展示會」。	《雄獅美術》1985.05
	5.4 - 5.15 今天畫廊舉辦「邱錫勳柏油展」。	《藝術家》1985.05
	5.4 - 5.19 舉辦奚淞─「獻給母親」畫展。	李賢文
	5.4 - 5.19 雄獅畫廊舉辦「奚淞個展」。	《雄獅美術》1985.05
	5.7 - 5.19 六六畫廊舉辦「陳宏勉、林淑女聯展」。	《藝術家》1985.05

年代	事件	資料來源
	5.8 - 5.16 南畫廊舉辦「潘朝森油畫新作展」。	南畫廊、《藝術家》1985.05
	5.8 - 5.19 新生畫廊舉辦「顏正森木雕聯展」。	《藝術家》1985.05
	5.10 - 5.19 名人畫廊舉辦「馬芳渝粉彩展」。	《藝術家》1985.05
	5.11 - 5.23 百家畫廊舉辦「吳李玉哥畫展」。	《藝術家》1985.05
	5.11 - 5.23 爵士攝影藝廊舉辦「林文彬商業攝影個展」。	《藝術家》1985.05
	5.14 - 5.19 慈暉紀念畫廊舉辦「王子步將軍收藏展」。	《藝術家》1985.05
	5.15 - 6.2 春之藝廊舉辦「超度空間色彩‧結構‧空間—存在與變化」，參展藝術家有莊普、賴純純、胡坤榮、張永村。	《藝術家》1985.05
	5.16 - 5.31 明生畫廊舉辦「當代版畫大展（二）」。	明生畫廊、《藝術家》1985.05
	5.16 - 5.31 明生畫廊舉辦「當代版畫大展（二）」。	明生畫廊、《藝術家》1985.05
1985	5.17 - 5.26 阿波羅畫廊舉辦「周瑛畫展」。	阿波羅畫廊、《藝術家》1985.05
	5.18 - 5.26 南畫廊舉辦「原來抽象畫展」。	南畫廊、《藝術家》1985.05
	5.18 - 5.29 今天畫廊舉辦「楊以壽水彩畫展」。	《藝術家》1985.05
	5.18 - 5.26 三采藝術中心舉辦「張繼陶作陶展」。	《藝術家》1985.05
	5.21 - 6.2 六六畫廊舉辦「盧錫炯畫展」。	《雄獅美術》1985.05
	5.21 - 5.30 名人畫廊舉辦「吳超羣國畫展」。	《藝術家》1985.05
	5.21 - 5.31 慈暉紀念畫廊舉辦「中華民國老人會書畫聯展」。	《藝術家》1985.05
	5.22 - 5.29 雄獅畫廊舉辦「新人獎十年回顧展」，由翁清土、袁金塔、謝明錩、王文平、詹前裕、陳嘉仁、李健儀、林鉅、張永村、陸先銘、柯榮峰、李明則、梁平正、李振明、陳瑞文、王俊傑、王為河、黃宏德聯合參展。	李賢文、《藝術家》1985.05

年代	事件	資料來源
	5.25 - 6.5 龍門畫廊舉辦「吳昊的藝術 '85 油畫新作展」。	龍門雅集、《藝術家》1985.05
	5.25 - 6.2 金爵藝術中心舉辦「馮騰慶油畫個展」。	《藝術家》1985.06
	5.25 - 6.6 新象藝廊舉辦「當代中國版畫展」。	《藝術家》1985.06
	5.29 - 6.6 南畫廊舉辦「傅慶豐油畫首展」。	南畫廊、《藝術家》1985.05
	5.29 - 6.2 師大畫廊舉辦「開南商工美工科展」。	《雄獅美術》1985.06
	5.31 - 6.9 敦煌藝術中心舉辦「茲土有情—你的、我的、我們的台灣」。	《藝術家》1985.06
	5.31 - 6.10 海門藝廊舉辦「李純甫書法展」。	《藝術家》1985.06
	5.31 - 6.9 名人畫廊舉辦「曾文忠水彩展」。	《雄獅美術》1985.06
1985	6. 長流畫廊舉辦「溥心畬特展」。	長流畫廊
	6. 長流畫廊舉辦「米壽老人黃君璧書畫展」。	長流畫廊
	6.1 - 6.14 藝術家畫廊舉辦「于彭個展」。	《藝術家》1985.06
	6.1 - 6.16 長流畫廊舉辦「溥心畬書畫特展」。	《藝術家》1985.06
	6.1 - 6.17 明生畫廊舉辦「鄉間景物畫展」。	明生畫廊、《藝術家》1985.06
	6.1 - 6.12 千巨藝廊舉辦「簡源忠首次嵌畫介紹展」。	《藝術家》1985.06
	6.1 - 6.15 華明藝廊舉辦「劉河北師生聯展」。	《雄獅美術》1985.06
	6.1 - 6.12 今天畫廊舉辦「李涵英國畫展」。	《藝術家》1985.06
	6.1 - 6.30 今天畫廊舉辦「王百祿陶藝精品展」。	《藝術家》1985.06
	6.1 - 6.12 百家畫廊舉辦「劉培和畫展」。	《藝術家》1985.06
	6.1 - 6.16 雄獅畫廊舉辦「鄭善禧畫展」。	李賢文、《藝術家》1985.06
	6.4 - 6.16 六六畫廊舉辦「薛平南作品展」。	《藝術家》1985.06
	6.5 - 6.11 師大藝廊舉辦「師大 74 級畢業展」。	《雄獅美術》1985.06

年代	事件	資料來源
1985	6.6 - 6.16 阿波羅畫廊舉辦「席慕蓉畫展」。	阿波羅畫廊、《藝術家》1985.06
	6.7 - 6.23 春之藝廊舉辦「朱銘銅雕」。	《藝術家》1985.06
	6.8 - 6.30 龍門畫廊舉辦「名家聯展」。	《雄獅美術》1985.06
	6.8 - 6.16 南畫廊舉辦潘麗紅畫展一「玩偶的變奏」。	南畫廊、《藝術家》1985.06
	6.8 - 6.23 名門畫廊舉辦「黎志文雕塑展」。	《藝術家》1985.06
	6.8 - 6.16 金爵藝術中心舉辦「何肇衢油畫個展」。	《藝術家》1985.06
	6.11 - 6.20 名人畫廊舉辦「錢福淦畫展」。	《藝術家》1985.06
	6.13 - 6.13 師大畫廊舉辦「師大素描展」。	《雄獅美術》1985.06
	6.14 - 6.23 敦煌藝術中心舉辦「小魚個展」。	《藝術家》1985.06
	6.15 - 6.26 千巨藝廊舉辦「文化美術系陶藝展」。	《藝術家》1985.06
	6.15 - 6.20 新象藝廊舉辦「新思潮藝術聯盟赴韓交流展」。	《藝術家》1985.06
	6.18 - 6.30 長流畫廊舉辦「米壽老人黃君璧特展」。	《藝術家》1985.06
	6.19 - 6.27 南畫廊舉辦張心龍回國首展一「霓虹系列」。	南畫廊、《藝術家》1985.06
	6.19 - 6.27 南畫廊舉辦「張心龍紙漿版畫展」。	《藝術家》1985.06
	6.19 - 6.27 雄獅畫廊舉辦「黃銘昌巴黎作品個展」。	李賢文、《藝術家》1985.06
	6.20 - 6.30 阿波羅畫廊舉辦張建生畫展「無盡之美一釋之二」	阿波羅畫廊、《藝術家》1985.06
	6.21 - 6.30 維茵藝廊舉辦「王春香畫展」。	《藝術家》1985.06
	6.21 - 6.30 名人畫廊舉辦「黃肇南畫展」。	《藝術家》1985.06
	6.22 - 6.30 金爵藝術中心舉辦「羅青水墨展」。	《藝術家》1985.06
	6.22 - 7.4 爵士攝影藝廊舉辦「85 年大專學生攝影聯展」。	《藝術家》1985.07
	6.22 - 7.4 新象藝廊舉辦「1985 中國現代詩季」。	《雄獅美術》1985.06

年代	事件	資料來源
1985	6.28 - 7.14 春之藝廊舉辦「陳明善水彩展」。	《藝術家》1985.06、《藝術家》1985.07
	6.28 - 7.7 敦煌藝術中心舉辦「張凱傑工筆花鳥展」。	《藝術家》1985.07
	6.29 - 7.7 雄獅畫廊舉辦阮義忠—「北埔」攝影展。	李賢文、《藝術家》1985.07
	7.1 - 7.10 維茵藝廊舉辦「名家聯展」。	《雄獅美術》1985.07
	7.1 - 7.14 百家畫廊舉辦「名家精品展」。	《藝術家》1985.07
	7.1 - 7.15 明生畫廊舉辦「歐美名家海報複製畫展」。	明生畫廊、《藝術家》1985.07
	7.1 - 7.31 雅的藝術中心舉辦「音樂之美版畫展」。	雲河藝術、《藝術家》1985.07
	7.2 - 7.7 慈暉紀念畫廊舉辦「明倫畫會首展」。	《雄獅美術》1985.07
	7.2 - 7.10 名人畫廊舉辦「名家水彩聯展」。	《雄獅美術》1985.07
	7.2 - 7.14 六六畫廊舉辦「何道根畫展」。	《雄獅美術》1985.07
	7.2 - 7.18 長流畫廊舉辦「嶺南派畫展」。	《藝術家》1985.07
	7.3 - 7.7 龍門畫廊舉辦「趙二呆全美巡迴展臺北預展」。	龍門雅集
	7.5 - 7.17 金陵藝廊舉辦「故宮名畫複製畫集出版品特展」。	《雄獅美術》1985.07
	7.5 - 7.14 海門藝廊舉辦「藝術海報展」。	《雄獅美術》1985.07
	7.6 - 7.17 千巨藝廊舉辦「伊彬畫展」。	《藝術家》1985.07
	7.6 - 7.18 今天畫廊舉辦「水墨聯展」。	《藝術家》1985.07
	7.6 - 7.31 今天畫廊舉辦「曾明男陶器精品展」。	《雄獅美術》1985.07
	7.6 - 7.14 金爵藝術中心舉辦「葉竹盛個展」。	《雄獅美術》1985.07
	7.6 - 7.18 爵士攝影藝廊舉辦「麥燦文攝影個展」。	《藝術家》1985.07
	7.6 - 7.18 新象藝廊舉辦「現代水墨畫展」。	《雄獅美術》1985.07
	7.8 - 7.17 慈暉紀念畫廊舉辦「林永發國畫個展」。	《雄獅美術》1985.07

年代	事件	資料來源
1985	7.9 - 7.18 雄獅畫廊舉辦阮義忠—「八尺門」攝影展。	李賢文
	7.10 - 7.18 南畫廊舉辦「楊仁明個展」。	南畫廊、《藝術家》1985.07
	7.12 - 7.21 維茵藝廊舉辦「歐洲古典版畫展」。	《藝術家》1985.07
	7.12 - 7.21 名人畫廊舉辦「廖本生油畫展」。	《藝術家》1985.07
	7.16 - 7.31 明生畫廊舉辦「名家版畫展」。	明生畫廊、《藝術家》1985.07
	7.16 - 7.28 六六畫廊舉辦「古今書畫聯展」。	《雄獅美術》1985.07
	7.19 - 8.4 春之藝廊舉辦「楊元太陶雕」。	《藝術家》1985.07
	7.19 - 7.31 金陵藝廊舉辦「吳緝華教授國畫展」。	《藝術家》1985.07
	7.19 - 7.24 慈暉紀念畫廊舉辦「當代名家作品展」。	《雄獅美術》1985.07
	7.20 - 7.25 師大畫廊舉辦「屏東單鏡頭俱樂部20周年紀念影展」。	《雄獅美術》1985.07
	7.20 - 7.30 千巨藝廊舉辦「千荷展」。	《藝術家》1985.07
	7.20 - 7.31 長流畫廊舉辦「近百年中國名家書畫展」。	《藝術家》1985.07
	7.20 - 7.31 今天畫廊舉辦「生活藝術特展」。	《藝術家》1985.07
	7.20 - 7.31 雄獅畫廊舉辦「彩墨畫十人展」，由林玉山、吳平、陳其寬、楚戈、鄭善禧、江逸子、李義弘、李轂摩、羅青、許郭璜聯合參展。	李賢文、《藝術家》1985.07
	7.20 - 8.1 爵士攝影藝廊舉辦「陳炳煌柔—攝影個展」。	《藝術家》1985.07
	7.20 - 8.1 新象藝廊舉辦「高媛攝影展」。	《雄獅美術》1985.07
	7.20 - 8.4 華明藝廊舉辦「金爾莉紙藝瑞士預展」。	《藝術家》1985.07
	7.25 - 8.30 舉辦「當代名家十八人選作品集」。	雲河藝術
	7.25 - 7.31 慈暉紀念畫廊舉辦「梁進興國畫個展」。	《雄獅美術》1985.07
	7.27 - 8.1 師大畫廊舉辦「中華民國 Canon 俱樂北部支部展」。	《雄獅美術》1985.07

1985

年代	事件	資料來源
	7.27 - 7.28 海門藝廊舉辦「華夏學生勞作展」。	《雄獅美術》1985.07
	8. 長流畫廊舉辦「吳昌碩、齊白石、徐悲鴻特展」，展出三大師作品四十件。	長流畫廊
	8. 長流畫廊舉辦「陳瑞康畫展」。	長流畫廊
	8.1 - 8.31 阿波羅畫廊舉辦蕭學民畫展「當面為您寫實」。	阿波羅畫廊
	8.1 - 8.17 明生畫廊舉辦「水墨、刺繡展」。	明生畫廊、《藝術家》1985.08
	8.7 - 8.22 雄獅畫廊舉辦「裸女主題展」，由陳澄波、楊三郎、劉啟祥、洪瑞麟、賴傳艦、陳景容、蒲浩明、施並錫、謝棟樑聯合參展。	李賢文
	8.16 - 8.25 春之藝廊舉辦「畢安生紙布畫個展」。	《藝術家》1985.08
	8.24 - 9.4 龍門畫廊舉辦莊氏「門藝文展」。	龍門雅集
1985	8.24 - 8.31 雄獅畫廊舉辦「熊秉明的展覽會之觀念」。	李賢文
	8.30 李錫奇先生應環亞飯店董事長鄭綿綿之邀，於環亞飯店地下一樓成立「環亞藝術中心」。	李錫奇
	8.30 環亞藝術中心舉辦開幕展「中菲現代畫展」，共展出菲律賓的洪救國、陸士、黎加斯比、波德姆、馬藍、雅芭德、及歐拉索；國內則有：朱為白、吳昊、李祖原、李錫奇、林崇漢、周瑛、郭振昌、徐術修、黃潤色、楚戈、管執中、楊興生、詹學富等15位畫家作品。	李錫奇
	8.31 - 9.15 華明藝廊舉辦「翁參紙雕聖藝展」。	《雄獅美術》1985.07
	9. 長流畫廊舉辦「當代十二人展」，展出黃君璧、林玉山、江兆申、黃鷗波、傅狷夫、季康、歐豪年、李義弘作品。	長流畫廊
	9.4 - 9.12 南畫廊舉辦蔡智贏創作展一「賦格‧變奏」	南畫廊
	9.7 - 9.18 雄獅畫廊舉辦「台灣風景水彩畫聯展」，由李澤藩、林惺嶽、楊恩生、李焜培、翁清土聯合參展。	李賢文
	9.9 - 9.30 明生畫廊舉辦「布拉希里爾、傑遜、維吉三人展」。	明生畫廊

年代	事件	資料來源
	9.20 - 10.3 雄獅畫廊舉辦「劉耿一個展」。	李賢文
	9.25 - 10.3 南畫廊舉辦劉錦珍個展—「花與浮雲的聯想」。	南畫廊
	9.28 - 10.10 春之藝廊舉辦「國立台灣師範大學美術系五七級聯展」。	《藝術家》1985.09
	10. 長流畫廊舉辦「林玉山、黃君璧、張大千三大師精品展」。	長流畫廊
	10.1 - 10.31 明生畫廊舉辦「迷你畫、版畫展」。	明生畫廊
	10.5 - 10.16 龍門畫廊舉辦張杰「北美洲花之旅」。	龍門雅集
	10.5 - 10.31 雄獅畫廊舉辦「楊三郎個展」。	李賢文
	10.6 - 10.14 阿波羅畫廊舉辦「張德輝現代雕塑個展」	阿波羅畫廊
	10.12 - 10.20 春之藝廊舉辦「邱亞才、鄭在東、陳來興聯展」。	《藝術家》1985.10
	10.13 - 10.26 環亞藝術中心舉辦「霍剛油畫展」。	李錫奇
1985	10.16 - 10.25 南畫廊舉辦「徐光旅歐水彩展」，為徐光旅歐回國首展。	南畫廊
	10.19 - 10.31 龍門畫廊舉辦「夏碧泉版畫展」。	龍門雅集
	10.23 - 11.3 阿波羅畫廊舉辦「呂淑珍陶繪展」。	阿波羅畫廊
	10.25 - 11.3 春之藝廊舉辦「來自地裏的風景陶醉展」。	《藝術家》1985.10
	10.31 - 11.30 南畫廊舉辦兩極對畫之一「張大千原作版畫展」對趙無極，為南畫廊五週年慶收藏特展。	南畫廊
	11. 長流畫廊舉辦「楊善深書畫展」。	長流畫廊
	11.1 - 11.30 明生畫廊舉辦「名畫收藏展」。	明生畫廊
	11.2 - 11.13 龍門畫廊舉辦「劉平衡個展」。	龍門雅集
	11.2 - 11.17 雄獅畫廊舉辦「許郭璜水墨畫展」。	李賢文
	11.9 - 11.27 環亞藝術中心舉辦「程觀儉首次歸國展」。	李錫奇
	11.16 - 11.25 龍門畫廊舉辦「龍門慶十年」展覽。	龍門雅集

年代	事件	資料來源
	11.20 - 12.5 雄獅畫廊舉辦「許深州膠彩畫展」。	李賢文
	11.30 - 12.11 劉其偉、劉任峙、龍門畫廊合力舉辦「沙巴內陸行腳速寫攝影聯展」。	龍門雅集
	12. 長流畫廊遭竊，在一個星期後破案，廿六件失物全部找回。	長流畫廊
	12. 長流畫廊舉辦「黃君璧畫展」。	長流畫廊
	12.2 - 12.11 明生畫廊舉辦「名畫收藏展（第三期）」。	明生畫廊
	12.4 - 12.15 南畫廊舉辦「張榮凱巴黎回響個展」。	南畫廊
	12.7 - 12.19 雄獅畫廊舉辦「歐洲名家版畫展」，有米羅、畢卡索、達利、馬諦斯、畢費、柯爾達、哈同、阿列辛斯基、尤特里羅、哥雅……等人作品展出。	李賢文
1985	12.7 - 1986.1.2 環亞藝術中心舉辦「泰國現代畫展」。	李錫奇
	12.16 - 1986.1.15 明生畫廊舉辦「世界藝術．曆大展」。	明生畫廊
	12.16 - 1986.1.15 明生畫廊舉辦「世界藝術．曆大展」。	《雄獅美術》1986.01
	12.17 - 12.30 阿波羅畫廊舉辦「江漢東版畫展」。	阿波羅畫廊
	12.17 - 12.30 阿波羅畫廊舉辦「文建會國際版畫大展活動」。	阿波羅畫廊
	12.20 - 12.31 南畫廊舉辦「美國加州名家版畫展」。	南畫廊
	12.21 - 12.31 龍門畫廊舉辦「王藍水彩畫展」。	龍門雅集
	12.21 - 1986.1.9 雄獅畫廊舉辦「張義版畫．雕塑個展」。	李賢文、《雄獅美術》1986.01
	12.28 - 1986.1.9 今天畫廊舉辦「鄭香龍水彩畫展」。	《雄獅美術》1986.01
	12.29 - 1986.1.9 六六畫廊舉辦「童叟精品展」。	《雄獅美術》1986.01

1985

年代	事件	資料來源
	1.3 - 1.13 名人畫廊舉辦「林進忠畫展」。	《藝術家》1986.01
	1.4 - 1.15 南畫廊舉辦「蔡忠良水彩個展」。	《藝術家》1986.01
	1.4 - 1.12 金爵藝術中心舉辦「籐田修陶藝展」。	《藝術家》1986.01
	1.4 - 1.30 環亞藝術中心舉辦「鄭璟娟現代作品展」。	李錫奇
	1.8 - 1.13 師大畫廊舉辦「師大美術系國畫展」。	《藝術家》1986.01
	1.10 - 1.16 海門藝廊舉辦「86 西畫聯展」。	《藝術家》1986.01
	1.10 - 1.23 六六畫廊舉辦「王北岳書法篆刻展」。	《藝術家》1986.01
	1.11 - 1.23 今天畫廊舉辦「周相露攝影展」。	《藝術家》1986.01
1986	1.11 - 2.7 雄獅畫廊舉辦「雄獅畫廊週年特展」，由顏水龍、楊三郎、沈耀初、鄭善禧、張義、劉耿一、李義弘、戴壁吟、奚淞、馮盛光聯合參展。	李賢文、《藝術家》1986.01
	1.11 - 1.19 皇冠藝文中心舉辦「楊朝舜木雕展」。	《藝術家》1986.01
	1.14 - 1.23 名人畫廊舉辦「王攀元水彩畫展」。	《藝術家》1986.01
	1.15 - 1.21 千巨藝廊舉辦「千巨藝術推廣中心師生展」。	《藝術家》1986.01
	1.16 - 1.31 好望角畫廊舉辦「鳶飛魚躍展」。	《藝術家》1986.01
	1.16 - 2.2 阿波羅畫廊舉辦「迎春小品展」。	《藝術家》1986.01
	1.16 - 1.31 明生畫廊舉辦「歐洲水彩油畫作品展」。	明生畫廊、《藝術家》1986.01
	1.16 - 1.21 師大畫廊舉辦「師大美術系西畫展」。	《藝術家》1986.01
	1.17 - 2.2 春之藝廊舉辦「王修功陶展」。	《藝術家》1986.01、《藝術家》1986.02
	1.18 - 1.29 龍門畫廊舉辦林順雄「虎年新作展」。	龍門雅集
	1.18 - 1.29 南畫廊舉辦「文霽水彩個展」。	《藝術家》1986.01
	1.21 - 2.16 金陵藝廊舉辦「邱忠均年俗版畫展」。	《藝術家》1986.02

年代	事件	資料來源
	1.23 - 1.29 海門藝廊舉辦「清雅藝展」。	《藝術家》1986.01
	1.24 - 1.30 今天畫廊舉辦「張煥彩水彩個展」。	《藝術家》1986.01
	1.24 - 2.6 六六畫廊舉辦「劉河北畫展」。	《藝術家》1986.01
	1.24 - 2.7 名人畫廊舉辦「新春名家展」。	《藝術家》1986.02
	1.25 - 2.7 金陵藝廊舉辦「法國安善敦版畫展」。	《藝術家》1986.01
	1.25 - 2.5 皇冠藝文中心舉辦「歲末年俗民藝展」。	《藝術家》1986.02
	1.31 - 2.6 南畫廊舉辦「年前特賣」。	《藝術家》1986.02
	1.31 - 2.6 今天畫廊舉辦「陳弓水墨畫展」。	《藝術家》1986.02
	2. 六六畫廊舉辦「梅峯禪法畫展」。	《藝術家》1986.40
	2.1 - 2.8 好望角畫廊舉辦「迎春接福展」。	《藝術家》1986.02
1986	2.1 - 2.7 明生畫廊舉辦「小品畫展」。	明生畫廊、《藝術家》1986.02
	2.1 - 2.28 千巨藝廊舉辦「千巨收藏展」。	《藝術家》1986.02
	2.1 - 2.6 百家畫廊舉辦「百家新春聯展」。	《藝術家》1986.02
	2.1 - 2.28 舉辦「維士巴修、布拉吉立雙人展」。	雲河藝術
	2.12 - 2.24 好望角畫廊舉辦「迎春接福展」。	《藝術家》1986.02
	2.12 - 2.27 金陵藝廊舉辦「王北岳書法金石展」。	《藝術家》1986.02
	2.12 - 2.19 六六畫廊舉辦「黃俊明首次油畫個展」。	《藝術家》1986.02
	2.13 - 2.28 明生畫廊舉辦「女與花迎春展」。	明生畫廊、《藝術家》1986.02
	2.14 - 2.23 名人畫廊舉辦「名人花燈展」。	《藝術家》1986.02
	2.15 - 2.28 阿波羅畫廊舉辦「新春小品展」。	《藝術家》1986.02
	2.15 - 2.26 今天畫廊舉辦「蕭一木刻個展」。	《藝術家》1986.02
	2.15 - 3.2 金爵藝術中心舉辦「林天瑞油畫展」。	《藝術家》1986.02

年代	事件	資料來源
	2.15 - 3.14 環亞藝術中心舉辦「中國水墨畫大展——從傳統到現代」。	李錫奇
	2.18 - 2.27 南畫廊舉辦「丁雄泉黑白畫」。	《藝術家》1986.02
	2.18 - 2.27 金陵藝廊舉辦「王爕國劇臉譜小品展」。	《藝術家》1986.02
	2.20 - 2.28 百家畫廊舉辦「百家新春聯展」。	《藝術家》1986.02
	2.22 - 3.9 春之藝廊舉辦「張永村個展」。	《藝術家》1986.02
	2.22 - 3.9 雄獅畫廊舉辦「徐翠嶺陶藝個展」。	李賢文
	2.22 - 3.2 皇冠藝文中心舉辦「迎春聯展」。	《藝術家》1986.02
	3.1 - 3.7 華明藝廊舉辦「第 6 屆聖藝美展」。	《藝術家》1986.03
	3.1 - 3.31 好望角畫廊舉辦「當代名家書畫聯展」。	《藝術家》1986.03
	3.1 - 3.31 明生畫廊舉辦「當代名家版畫展」。	明生畫廊、《藝術家》1986.03
1986	3.1 - 3.30 今天畫廊舉辦「每 . 精品展」。	《藝術家》1986.03
	3.1 - 3.31 六六畫廊舉辦「精品展」。	《藝術家》1986.03
	3.6 - 3.16 阿波羅畫廊舉辦「呂義濱個展」。	阿波羅畫廊、《藝術家》1986.03
	3.7 - 3.13 今天畫廊舉辦「于彭水染絹版畫展」。	《藝術家》1986.03
	3.8 - 3.13 師大畫廊舉辦「梅嶺師生美展」。	《藝術家》1986.03
	3.8 - 4.15 環亞藝術中心舉辦「中國水墨畫大展」。	李錫奇
	3.15 - 3.30 長流畫廊舉辦「港臺四大師畫展—林玉山、黃君璧、楊善深、趙少昂書畫展」。	長流畫廊、《藝術家》1986.03
	3.15 - 3.30 春之藝廊舉辦「吳榮賜首次木雕個展」。	《藝術家》1986.03
	3.15 - 3.31 金藝畫廊舉辦「方圓之外特展」。	《藝術家》1986.03
	3.15 - 3.26 今天畫廊舉辦「梁奕焚蠟染展」。	《藝術家》1986.03
	3.15 - 4.6 雄獅畫廊舉辦「戴壁吟個展」。	李賢文

年代	事件	資料來源
	3.22 - 3.30 皇冠藝文中心舉辦「臺北市戶外畫家大展」。	《藝術家》1986.03
	3.23 - 3.29 華明藝廊舉辦「中日油畫聯展」。	《藝術家》1986.03
	3.29 - 4.9 龍門畫廊舉辦「陳景容畫展」。	龍門雅集
	4. 長流畫廊舉辦「張大千逝世三週年紀念展」。	長流畫廊
	4.1 - 4.13 長流畫廊舉辦「張大千逝世三周年紀念展」。	《藝術家》1986.04
	4.1 - 4.30 明生畫廊舉辦「水彩、水墨畫展」。	明生畫廊、《藝術家》1986.04
	4.5 - 4.13 春之藝廊舉辦「徐乃強個展」。	《藝術家》1986.05
	4.12 - 4.23 南畫廊舉辦曾崇詠個展—「繪之影」。	南畫廊
	4.12 - 4.30 雄獅畫廊舉辦「馮盛光陶藝個展」。	李賢文
	4.17 - 4.20 環亞藝術中心舉辦「崇她社義賣會」。	李錫奇
	4.26 - 5.7 龍門畫廊舉辦「黃銘哲個展」。	龍門雅集
1986	4.26 - 5.8 環亞藝術中心舉辦「香港青年畫家聯展」。	李錫奇
	4.30 - 5.11 阿波羅畫廊舉辦「洪瑞麟畫展」。	阿波羅畫廊
	5. 長流畫廊舉辦「溥心畬九十誕辰紀念展」，展出八十餘幅作品。	長流畫廊
	5.1 - 5.31 明生畫廊舉辦「國內名家油畫展」。	明生畫廊、《藝術家》1986.05
	5.3 - 5.14 雄獅畫廊舉辦「吳李玉哥‧吳兆賢母子聯展」。	李賢文
	5.10 - 5.21 龍門畫廊舉辦「陳銀輝油畫展」。	龍門雅集
	5.10 - 5.22 環亞藝術中心舉辦「韓湘寧畫展」。	李錫奇
	5.17 - 6.1 雄獅畫廊舉辦張照堂—「逆旅」攝影展。	李賢文
	5.24 - 6.4 龍門畫廊舉辦「馬浩陶瓷雕塑展」。	龍門雅集
	5.30 - 6.8 春之藝廊舉辦「謝春德攝影展」。	《藝術家》1986.05
	6.1 - 6.30 明生畫廊舉辦「世界名家版畫展」。	明生畫廊、《藝術家》1986.06

年代	事件	資料來源
	6.7 - 6.18 龍門畫廊舉辦「莊喆抽象畫展」。	龍門雅集
	6.7 - 6.18 南畫廊舉辦張杰個展—「木棉花系列」。	南畫廊
	6.7 - 6.29 雄獅畫廊舉辦「林惺嶽個展」。	李賢文
	6.7 - 6.20 環亞藝術中心舉辦「中國視覺詩第二次展」。	李錫奇
	6.19 - 6.29 阿波羅畫廊舉辦蔣瑞坑畫展「九份之美」	阿波羅畫廊
	6.27 - 7.13 金陵藝廊舉辦「金陵藝術中心五周年特展—顏水龍歐美行蹤、風景寫生展」。	《藝術家》1986.07
	7. 長流畫廊舉辦「熱門畫展」，展出十大熱門作家作品：林玉山、黃君璧、江兆申、歐豪年、李義弘、楊善深、趙少昂、鄭善禧、張大千、溥心畬。	長流畫廊
	7. 長流畫廊舉辦「海上名家書畫展」。	長流畫廊
	7.1 - 7.17 長流畫廊舉辦「熱門畫展」。	《藝術家》1986.07
1986	7.1 - 7.31 明生畫廊舉辦「名家版畫近作展」。	明生畫廊
	7.1 - 7.6 華明藝廊舉辦「陸鷺第十三次書畫展」。	《藝術家》1986.07
	7.1 - 7.31 新生畫廊舉辦「名家書畫展」。	《藝術家》1986.07
	7.1 - 7.10 敦煌藝術中心舉辦「名家、水墨聯展」。	《藝術家》1986.07
	7.1 - 7.31 雅的藝術中心舉辦「國際名家插畫展」。	《藝術家》1986.07
	7.1 - 7.16 大家藝術中心舉辦「收藏家交流展示會」，在一館展出張大千等精品、二館展出廖繼春等精品。	《藝術家》1986.07
	7.1 - 7.31 大家藝術中心舉辦「阿巴第畫展」於三館。	《藝術家》1986.07
	7.4 - 7.24 好望角畫廊舉辦「鳶飛魚躍專題特展」。	《藝術家》1986.07
	7.5 - 7.15 龍門畫廊舉辦「吳梅舫彩墨畫展」。	《藝術家》1986.07
	7.5 - 7.20 春之藝廊舉辦「賴純純個展」。	《藝術家》1986.07
	7.5 - 7.31 維茵藝廊舉辦「歐洲名畫臨摹展」。	《藝術家》1986.07
	7.5 - 7.31 六六畫廊舉辦「新生代水墨名家展」。	《藝術家》1986.07

年代	事件	資料來源
	7.5 - 8.30 台灣民藝文物之家舉辦「刺繡京品特展」。	《藝術家》1986.07
	7.11 - 7.27 敦煌藝術中心舉辦「陶藝、木雕、石雕、竹雕、玉雕藝術造型展」。	《藝術家》1986.07
	7.12 - 8.1 環亞藝術中心舉辦「1986 現代七人展」，參加藝術家有袁金塔、郭少宗、張正仁、楊茂林、 吳鵬飛、吳天章、劉秀蘭等。	李錫奇、《藝術家》1986.07
	7.14 - 7.20 金陵藝廊舉辦「滾動畫會 創作展之二」。	《藝術家》1986.07
	7.15 - 7.16 雄獅畫廊舉辦「第十一屆雄獅美術新人獎聯展」，此展由林志堅、朱俊仁、石軒、蔡獻友聯合參展。	李賢文、《藝術家》1986.07
	7.16 - 7.26 陶朋舍舉辦「琉璃展」。	《藝術家》1986.07
	7.19 - 7.31 長流畫廊舉辦「海上派畫展」。	《藝術家》1986.07
	7.19 - 8.31 雄獅畫廊舉辦「雄獅代理畫家聯展」，由張義、劉耿一、白敬周、戴壁吟、奚淞、馮盛光聯合參展。	李賢文、《藝術家》1986.07
1986	7.19 - 7.31 大家藝術中心舉辦「當代水墨油畫聯展」，在一館展出陳其寬、楚戈、李重重、羅青、袁金塔作品，二館展出葉火城、鄭世璠、張炳堂、顏雲連、孫明煌作品。	《藝術家》1986.07
	7.20 - 7.31 今天畫廊舉辦「謝正雄陶藝展」。	《藝術家》1986.07
	7.21 - 7.31 金陵藝廊舉辦「楚戈水墨彩瓷展」。	《藝術家》1986.07
	7.23 - 7.31 春之藝廊舉辦「彩墨寫古蹟」。	《藝術家》1986.07
	7.23 - 8.1 春之藝廊舉辦「丘美珍、李沃源、蕭進發彩墨展」。	《藝術家》1986.07
	7.25 - 8.3 春之藝廊舉辦「彩墨寫古蹟」，展出李沃源、蕭進發、丘美珍作品。	《藝術家》1986.07
	7.30 - 8.10 新生畫廊舉辦「黃磊生荷花特展」。	《藝術家》1986.08
	8.1 - 8.31 好望角畫廊舉辦「當代名家書畫聯展」。	《藝術家》1986.08
	8.1 - 8.31 明生畫廊舉辦「明生畫廊收藏展」。	明生畫廊
	8.1 - 8.31 今天畫廊舉辦「蔡榮祐陶藝精品展」。	《藝術家》1986.08

年代	事件	資料來源
1986	8.1 - 8.31 雅的藝術中心舉辦「世界抽象十八人選展」。	《藝術家》1986.08
	8.1 - 8.31 六六畫廊舉辦「黃昭泰水墨創作展」。	《藝術家》1986.07
	8.1 - 8.31 台灣民藝文物之家舉辦「精品刺繡展」。	《藝術家》1986.08
	8.1 - 8.8 寒舍畫廊舉辦「傅小石水墨畫展」。	《藝術家》1986.08
	8.1 - 8.31 寒舍畫廊舉辦「現代陶藝聯展」。	《藝術家》1986.08
	8.2 - 8.15 長流畫廊舉辦「鳥語花香特展」。	《藝術家》1986.08
	8.2 - 8.15 阿波羅畫廊舉辦「席德進逝世五周年紀念展」。	阿波羅畫廊、《藝術家》1986.08
	8.2 - 8.10 春之藝廊舉辦「86 年放眼中國攝影展」。	《藝術家》1986.08
	8.2 - 8.31 百家畫廊舉辦「追念席德進五周年畫展」。	《藝術家》1986.08
	8.3 - 8.15 大家藝術中心舉辦「收藏家交流展示會」，於一館展出沈耀初、丁衍庸、楊善深作品，二館展出郭柏川、陳德旺、廖德政、洪瑞麟、張炳南作品。	《藝術家》1986.08
	8.8 - 8.14 敦煌藝術中心舉辦「名家水墨詩堂特展」。	《藝術家》1986.08
	8.9 - 8.28 環亞藝術中心舉辦「七等生攝影展：重回沙河」。	李錫奇、《藝術家》1986.08
	8.9 - 8.22 寒舍畫廊舉辦「中國古玉特展」。	《藝術家》1986.08
	8.12 - 8.17 新生畫廊舉辦「方井藝術會聯展」。	《藝術家》1986.08
	8.16 - 8.31 長流畫廊舉辦「菁英水墨畫展」。	《藝術家》1986.08
	8.16 - 8.27 今天畫廊舉辦「袁炎雲油畫個展」。	《藝術家》1986.08
	8.16 - 8.30 大家藝術中心舉辦「雕塑展」，於一館展出當代水墨聯展，二館展出楊英風、蒲添生、闕明德、何明績、何恒雄、朱銘、謝棟樑、郭清治、李再鈐、蒲誥明。	《藝術家》1986.08
	8.19 - 8.24 新生畫廊舉辦「三友畫會聯展」。	《藝術家》1986.08
	8.23 - 8.31 春之藝廊舉辦「楊元太陶塑」。	《藝術家》1986.08
	8.27 - 9.5 龍門畫廊舉辦「李銘盛‧攝‧畫家」。	《藝術家》1986.09

年代	事件	資料來源
1986	8.27 - 8.31 永漢文化會場舉辦「沈國仁、陳銀輝、陳景容、吳隆榮四人聯展」。	《藝術家》1986.08
	8.28 - 9.7 今天畫廊舉辦「江憲正水墨畫展」。	《藝術家》1986.09
	8.29 - 9.14 敦煌藝術中心舉辦「韓言松個展—12歲畫家」。	《藝術家》1986.09
	8.29 - 9.19 寒舍畫廊舉辦「吳木生古鐘展」。	《藝術家》1986.09
	8.30 - 9.18 環亞藝術中心舉辦「森田雄二版畫展」。	李錫奇、《藝術家》1986.09
	9. 長流畫廊舉辦「嶺南派大師特展」。	長流畫廊
	9.1 - 9.31 明生畫廊舉辦「七週年特展:夏洛瓦畫展」。	明生畫廊、《藝術家》1986.09
	9.1 - 9.30 百家畫廊舉辦「當代名家書畫聯展」。	《藝術家》1986.09
	9.1 - 9.30 陶朋舍舉辦「陶藝及民俗藝品展」。	《藝術家》1986.09
	9.1 - 9.30 維茵藝廊舉辦「中外名家作品展」。	《藝術家》1986.09
	9.1 - 9.15 雅的藝術中心舉辦「世界名家石版、絹版海報展」。	《藝術家》1986.09
	9.1 - 9.30 六六畫廊舉辦「名家水墨畫展」。	《藝術家》1986.09
	9.1 - 9.30 怡心廬舉辦「甘榮首次油畫個展」。	《藝術家》1986.09
	9.1 - 9.10 慈暉紀念畫廊舉辦「唐傑回顧展」。	《藝術家》1986.09
	9.2 - 9.14 長流畫廊舉辦「嶺南畫派展」。	《藝術家》1986.09
	9.3 - 9.7 春之藝廊舉辦「文星詩頁回顧展」。	《藝術家》1986.09
	9.3 - 9.21 百家畫廊舉辦「水禾田攝影展」。	《藝術家》1986.09
	9.3 - 9.16 永漢文化會場舉辦「王萬香、吳永欽、邱亞才、廖石珍精品連展」。	《藝術家》1986.09
	9.5 - 9.14 敦煌藝術中心舉辦「陳永模水墨個展」。	《藝術家》1986.09
	9.5 - 9.14 水石間民藝之家舉辦「台灣民俗藝術特展」。	《藝術家》1986.09

年代	事件	資料來源
1986	9.6 - 9.28 雄獅畫廊舉辦「李再鈴雕塑近作展」。	李賢文、《藝術家》1986.09
	9.9 - 9.14 新生畫廊舉辦「黃碩瑜國畫展」。	《藝術家》1986.09
	9.12 - 9.21 春之藝廊舉辦「陳朝寶水墨展」。	《藝術家》1986.09
	9.13 - 9.24 南畫廊舉辦孔來福水彩展—「古厝系列」。	南畫廊、《藝術家》1986.09
	9.13 - 9.30 華明藝廊舉辦「國畫、人物畫聯展」。	《藝術家》1986.09
	9.13 - 9.30 慈暉紀念畫廊舉辦「碧江惠會聯展」。	《藝術家》1986.09
	9.14 - 11.16 台灣民藝文物之家舉辦「傳統戲偶造型展」。	《藝術家》1986.09
	9.16 - 9.28 長流畫廊舉辦「張大千、黃君璧、林玉山三大師畫展」。	《藝術家》1986.09
	9.16 - 9.21 新生畫廊舉辦「孫雲生國畫展」。	《藝術家》1986.09
	9.16 - 9.30 雅的藝術中心舉辦「貝克諾爾粉彩個展」。	《藝術家》1986.09
	9.20 - 9.30 龍門畫廊舉辦「何肇衢油畫展」。	龍門雅集
	9.20 - 9.30 今天畫廊舉辦「黃瑞元木雕展」。	《藝術家》1986.09
	9.20 - 10.15 百家畫廊舉辦「名家精品展」。	《藝術家》1986.10
	9.20 - 10.2 環亞藝術中心舉辦「李小鏡攝影展」。	李錫奇、《藝術家》1986.09
	9.21 - 9.30 慈暉紀念畫廊舉辦「孫立群國畫個展」。	《藝術家》1986.09
	9.23 - 9.28 新生畫廊舉辦「匡仲英國畫展」。	《藝術家》1986.09
	9.26 - 10.5 春之藝廊舉辦「天母陶藝工作室醉陶展」。	《藝術家》1986.09
	9.27 - 10.8 南畫廊舉辦「後現代「靜」「物」—連德誠油畫個展」。	南畫廊、《藝術家》1986.10
	9.27 - 10.5 名門畫廊舉辦「陳志良水墨展」。	《藝術家》1986.10
	9.27 - 10.12 皇冠藝文中心舉辦「趙二呆新傳—天人和一」。	《藝術家》1986.10
	9.29 - 9.30 寒舍畫廊舉辦「潘燕九茶道專展」。	《藝術家》1986.09

年代	事件	資料來源
1986	10. 長流畫廊舉辦「黃君璧畫展」，展出近作八十幅。	長流畫廊
	10. 長流畫廊舉辦「楊善深畫展」。	長流畫廊
	10.1 - 10.30 好望角畫廊舉辦「當代名家書畫聯展」。	《藝術家》1986.10
	10.1 - 10.19 阿波羅畫廊舉辦「名家聯展」。	《藝術家》1986.10
	10.1 - 10.30 明生畫廊舉辦「名家畫展」，展出米羅、雷諾瓦、畢卡索、杜布菲、卡辛約維吉、賈曼、愛斯皮利等國外藝術家作品。	《藝術家》1986.10
	10.1 - 10.31 陶朋舍舉辦「陶藝展」。	《藝術家》1986.10
	10.1 - 10.31 維茵藝廊舉辦「中外名家作品展」。	《藝術家》1986.10
	10.1 - 10.10 雅的藝術中心舉辦「貝克諾爾‧夏洛凡‧巴拉笛精品展」。	《藝術家》1986.10
	10.1 - 10.31 六六畫廊舉辦「陳名顯、黃昭泰、黃才松、陳榮輝水墨聯展」。	《藝術家》1986.10
	10.1 - 10.31 水石間民藝之家舉辦「古台灣民藝土甕展」。	《藝術家》1986.10
	10.1 - 10.31 怡心廬舉辦「名家精緻複製小品」。	《藝術家》1986.10
	10.1 - 10.10 金陵藝術中心舉辦「陳清治雅石展」。	《藝術家》1986.10
	10.1 李松峯創立「愛立根畫廊」，地址在「台北市忠孝東路四段153 號 5 樓」。	愛力根畫廊
	10.1 - 10.30 愛力根畫廊舉辦「開幕首展─藝術的邀請」，展出達利（S. Dali）、畢費（B. Buffet）、布拉吉立（A. Brasikie）、巴拉笛（J.P. Valadie）、夏洛瓦（B. Charoy）…等人作品。	愛力根畫廊
	10.3 - 10.12 阿波羅畫廊舉辦八週年特展「花之作品聯合大展」，展出王守英、王美幸、李澤藩、李石樵、李焜培、何肇衢、呂意濱、沈哲哉、林顯模、洪瑞麟、夏勳、席幕蓉、許坤成、馮騰慶、葉火城、陳進、潘朝森、顏雲連、藍清輝、葉榮賢等藝術家作品。	阿波羅畫廊
	10.3 - 10.22 雄獅畫廊舉辦「楊三郎個展」。	李賢文、《藝術家》1986.10

年代	事件	資料來源
	10.3 - 10.22 寒舍畫廊舉辦「溥心畬九秩冥誕遺墨展」。	《藝術家》1986.10
	10.4 - 10.15 龍門畫廊舉辦「陳庭詩版畫‧水墨‧雕塑個展」。	《藝術家》1986.10
	10.4 - 10.15 龍門畫廊舉辦「陳庭詩彩墨、雕塑展」。	龍門雅集
	10.4 - 10.15 今天畫廊舉辦「王愷水墨畫展」。	《藝術家》1986.10
	10.4 - 10.31 今天畫廊舉辦「邱清貴石雕展」。	《藝術家》1986.10
	10.4 - 10.12 環亞藝術中心舉辦「美夢成真專題畫展」。	李錫奇、《藝術家》1986.10
	10.4 - 10.12 舉辦「現代畫中比聯展—郭來富‧龍雅格」。	《藝術家》1986.10
	10.5 - 10.11 慈暉紀念畫廊舉辦「夏玉符國畫個展」。	《藝術家》1986.10
	10.10 - 10.19 春之藝廊舉辦「趙珊水墨展」。	《藝術家》1986.10
	10.10 - 11.10 寒舍畫廊舉辦「古今名壺展」。	《藝術家》1986.11
	10.11 - 10.19 名門畫廊舉辦「劉其偉畫展」。	《藝術家》1986.10
1986	10.11 - 10.17 長流畫廊舉辦「國畫大師黃君璧近作展」。	《藝術家》1986.10
	10.11 - 10.20 雅的藝術中心舉辦「傑遜‧維士巴修精品展」。	《藝術家》1986.10
	10.12 - 10.31 金陵藝術中心舉辦「鄭善禧彩瓷展」。	《藝術家》1986.10
	10.12 - 10.21 慈暉紀念畫廊舉辦「王太田國畫敬老基金義賣展」。	《藝術家》1986.10
	10.14 - 10.23 新生畫廊舉辦「高振益雕塑個展」。	《藝術家》1986.10
	10.17 - 10.26 永漢文化會場舉辦「林葆家、鄭善禧、陳景容、蘇茂生陶瓷聯展」。	《藝術家》1986.10
	10.18 - 10.31 長流畫廊舉辦「楊善深書畫展」。	《藝術家》1986.10
	10.18 - 10.28 龍門畫廊舉辦「名家精品展」。	《藝術家》1986.10
	10.18 - 10.29 今天畫廊舉辦「林凌葫蘆藝術特展」。	《藝術家》1986.10
	10.18 - 11.16 環亞藝術中心舉辦「李錫奇個展」。	李錫奇、《藝術家》1986.10
	10.18 - 11.2 皇冠藝文中心舉辦「林肖雲畫展」。	《藝術家》1986.10

年代	事件	資料來源
	10.21 - 10.31 雅的藝術中心舉辦「一九八七進口 · 曆特展」。	《藝術家》1986.10
	10.23 - 11.2 阿波羅畫廊舉辦「李義弘畫展—喜馬拉雅山、印度系列」。	《藝術家》1986.10
	10.23 - 11.2 敦煌藝術中心舉辦「李義弘畫展」。	《藝術家》1986.10
	10.23 - 11.5 寒舍畫廊舉辦「水彩畫家陳陽春特展—台灣風情畫」。	《藝術家》1986.10
	10.23 - 11.24 寒舍畫廊舉辦「陳陽春畫展」。	《藝術家》1986.11
	10.24 - 11.9 春之藝廊舉辦「黎志文個展」。	《藝術家》1986.10
	10.25 - 11.2 名門畫廊舉辦「小雅集國畫展」。	《藝術家》1986.11
	10.25 - 11.3 新生畫廊舉辦「趙明強水彩個展」。	《藝術家》1986.10
1986	10.25 - 11.16 雄獅畫廊舉辦「余承堯水墨個展」。	李賢文、《藝術家》1986.10
	10.25 - 10.31 慈暉紀念畫廊舉辦「河南鄉友書畫會紀念蔣公百年誕辰特展」。	《藝術家》1986.10
	10.31 - 11.12 龍門畫廊舉辦「吳昊油畫展」。	龍門雅集、《藝術家》1986.10
	10.31 - 11.12 今天畫廊舉辦「陶痴陶展」。	《藝術家》1986.11
	11.1 - 11.14 長流畫廊舉辦「當代名家國畫展」。	《藝術家》1986.11
	11.1 - 11.14 長流畫廊舉辦「當代名家國畫展」。	《藝術家》1986.11
	11.1 - 11.30 好望角畫廊舉辦「靈山秀水特展」。	《藝術家》1986.11
	11.1 - 11.29 明生畫廊舉辦「刺繡與名家畫作聯展」。	明生畫廊、《藝術家》1986.11
	11.1 - 11.30 南畫廊舉辦「名家聯展」。	《藝術家》1986.11

年代	事件	資料來源
	11.1 - 11.16 百家畫廊舉辦「朱銘新人間系列雕塑展」。	《藝術家》1986.11
	11.1 - 11.30 維茵藝廊舉辦「台灣前輩美術家作品展」。	《藝術家》1986.11
	11.1 - 11.30 維茵藝廊舉辦「台灣前輩美術家作品展」。	《藝術家》1986.11
	11.1 - 11.30 雅的藝術中心舉辦「花之頌」，展出藝術家有安東尼尼、阿巴第、畢費、卡多蘭、賈曼、傑遜、維吉。	《藝術家》1986.11
	11.1 - 11.20 爵士攝影藝廊舉辦「古蒙仁攝影展」。	《藝術家》1986.11
	11.1 - 11.30 六六畫廊舉辦「張淑貞花鳥個展」。	《藝術家》1986.11
	11.1 - 11.30 水石間民藝之家舉辦「繡展」。	《藝術家》1986.11
	11.1 - 11.16 永漢文化會場舉辦「畢安生紙布畫展三」。	《藝術家》1986.11
	11.1 - 11.30 忘塵軒舉辦「仕女圖展」。	《藝術家》1986.11
1986	11.1 - 11.30 金陵藝術中心舉辦「名間精展」，展出鄭善禧、楚戈、朱銘、孫超等作品。	《藝術家》1986.11
	11.1 - 11.8 慈暉紀念畫廊舉辦「劉鶩隆國畫個展」。	《藝術家》1986.11
	11.4 - 11.21 阿波羅畫廊舉辦「李石樵畫展」。	《藝術家》1986.11
	11.5 - 11.16 新生畫廊舉辦「楊雲‧張賢伉儷國畫聯展」。	《藝術家》1986.11
	11.6 - 11.24 寒舍畫廊舉辦「邱錫勳柏油畫展」。	《藝術家》1986.11
	11.7 - 11.16 怡欣廬舉辦「林佩璿‧張心如‧馮一帆三代聯展」。	《藝術家》1986.11
	11.8 - 11.30 今天畫廊舉辦「定期精品展—徐正竹藝展」。	《藝術家》1986.11
	11.8 - 11.16 名門畫廊舉辦「陳銀輝油畫展」。	《藝術家》1986.11
	11.8 - 12.8 環亞藝術中心舉辦「李奇茂個展」。	李錫奇
	11.8 - 11.16 皇冠藝文中心舉辦「周相露攝影‧張榮凱水彩—最後的丹爐」。	《藝術家》1986.11

年代	事件	資料來源
1986	11.12 - 11.18 慈暉紀念畫廊舉辦「黃昭雄紀念國父誕辰畫展」。	《藝術家》1986.11
	11.14 - 11.30 春之藝廊舉辦「楊豐誠堆黍藝術」。	《藝術家》1986.11
	11.14 - 11.23 名人畫廊舉辦「梁丹貝畫展」。	《藝術家》1986.11
	11.15 - 11.30 長流畫廊舉辦「古今名家書畫展」。	《藝術家》1986.11
	11.15 - 11.30 長流畫廊舉辦「古今名家書畫展」。	《藝術家》1986.11
	11.15 - 11.26 龍門畫廊舉辦「謝孝德大地寫意展」。	龍門雅集、 《藝術家》1986.11
	11.15 - 11.26 今天畫廊舉辦「陳一石水墨畫展」。	《藝術家》1986.11
	11.18 - 11.20 新生畫廊舉辦「新聞界書畫展」。	《藝術家》1986.11
	11.19 - 11.30 陶朋舍舉辦「劉瑋仁陶展」。	《藝術家》1986.11
	11.20 - 11.29 舉辦「馬來西亞畫家六人聯展」。	《藝術家》1986.11
	11.20 - 12.7 雄獅畫廊舉辦「朱銘雕塑近作展」。	李賢文、 《藝術家》1986.11
	11.21 - 12.7 敦煌藝術中心舉辦「敦煌三周年十二名家精華特展」。	《藝術家》1986.11
	11.21 - 11.30 永漢文化會場舉辦「宜園畫展（何肇衢師生展）」。	《藝術家》1986.11
	11.21 - 11.30 怡欣廬舉辦「江志豪畢卡索研究展」。	《藝術家》1986.11
	11.22 - 12.2 阿波羅畫廊舉辦「許坤成畫展」。	阿波羅畫廊、 《藝術家》1986.11
	11.22 - 11.30 名門畫廊舉辦「小魚篆刻國畫展」。	《藝術家》1986.11
	11.22 - 11.30 新生畫廊舉辦「忻古藝集聯展」。	《藝術家》1986.11
	11.22 - 12.4 爵士攝影藝廊舉辦「陳輝龍攝影展—照像簿子」。	《藝術家》1986.11
	11.22 - 11.30 皇冠藝文中心舉辦「王攀元水彩畫展」。	《藝術家》1986.11
	11.22 - 11.30 慈暉紀念畫廊舉辦「當代水彩名家聯展」。	《藝術家》1986.11
	11.29 - 12.18 龍門畫廊舉辦劉其偉新作展「中國二十四節氣」。	龍門雅集

198

年代	事件	資料來源
	11.29 - 12.11 龍門畫廊舉辦「顧重光版畫展」。	《藝術家》1986.11
	12. 長流畫廊舉辦「中西名畫精品展」。	長流畫廊
	12. 文建會舉辦「明清時代台灣書畫展」，長流畫廊應邀提供陳邦選、林嘉、二件作品參展。	長流畫廊
	12.1 - 12.31 明生畫廊舉辦「1987 世界藝術月曆大展」。	明生畫廊
	12.3 - 1987.1.7 環亞藝術中心舉辦「中華民國現代版畫 80 年代大展」。	《藝術家》1987.01
	12.5 - 12.21 春之藝廊舉辦「陳正雄畫展」。	《藝術家》1986.12
	12.11 - 12.28 雄獅畫廊舉辦「劉耿一個展」。	李賢文、《藝術家》1986.12
	12.12 - 12.28 阿波羅畫廊舉辦「李澤藩作品收藏展」	阿波羅畫廊
	12.13 - 12.28 環亞藝術中心舉辦「八〇年代當代版畫展」。	李錫奇、《藝術家》1986.12
1986	12.13 - 12.28 愛力根畫廊舉辦「白丰中個展—水墨畫的新結構主義」。	愛力根畫廊
	12.20 - 1987.1.2 龍門畫廊舉辦「林順雄水彩畫展—十二生肖系列之八」。	《藝術家》1987.01
	12.20 - 12.28 南畫廊舉辦梁奕焚—「臘染之美」創作 / 實用雙系列個展。	南畫廊
	12.20 - 1987.1.4 皇冠藝文中心舉辦「古中國民俗家俬展」。	《藝術家》1987.01
	12.20 - 1987.1.15 勝大莊文物百貨公司舉辦「"線的頌歌"—傅益瑤水墨畫展」。	《藝術家》1987.01
	12.21 - 1987.1.10 雅的藝術中心舉辦「巴黎塞納河畔風光」。	《藝術家》1987.01
	12.25 - 1987.1.10 春之藝廊舉辦「莊明景攝影展」。	《藝術家》1987.01
	12.27 - 1987.1.7 今天畫廊舉辦「甘豐裕水彩畫展」。	《藝術家》1987.01
	12.31 - 1987.1.11 新生畫廊舉辦「周澄書法篆刻展」。	《藝術家》1987.01

1986

年代	事件	資料來源
1987	1987 年，劉煥獻離開阿波羅畫廊另創東之畫廊，阿波羅畫廊由張金星獨立主持。	阿波羅畫廊
	1987 年，洪平濤開設「敦煌學苑」，敦煌藝術中心舉辦藝術講座長達 8 年。	敦煌藝術中心
	1987 年，「雅德藝術中心」搬遷至台北市忠孝東路九如大廈。	雲河藝術
	1987 年，歐賢政成立印象畫廊於台北市東區羅馬大廈。	印象畫廊
	1.1 - 1.27 長流畫廊舉辦「中西名作酬賓特展」。	《藝術家》1987.01
	1.1 - 1.20 阿波羅畫廊舉辦「當代名家聯展」。	《藝術家》1987.01
	1.1 - 1.11 南畫廊舉辦「王惠明陶藝—變型組合專題展」。	《藝術家》1987.01
	1.1 - 1.22 今天畫廊舉辦「徐正竹雕藝術展」。	《藝術家》1987.01
	1.1 - 1.15 金爵藝術中心舉辦「蕭學民個展」。	《藝術家》1987.01
	1.1 - 1.31 維茵藝廊舉辦「名家作品展」。	《藝術家》1987.01
	1.1 - 1.28 雅的藝術中心舉辦「巴黎畫家版畫小品聯展」。	《藝術家》1987.01
	1.1 - 1.25 雄獅畫廊舉辦「陳德旺紀念展」。	李賢文、《藝術家》1987.01
	1.1 - 1.31 六六畫廊舉辦「名人畫展」。	《藝術家》1987.01
	1.1 - 2.28 台灣民藝文物之家舉辦「認識國劇大展」。	《藝術家》1987.01 《藝術家》1987.02
	1.1 - 1.31 怡心廬舉辦「精緻小品展」。	《藝術家》1987.01
	1.1 - 1.31 勝大莊文物百貨公司舉辦「清代骨董傢俱特展」。	《藝術家》1987.01
	1.1 - 1.14 寒舍舉辦「傳統戲偶造型展」。	《藝術家》1987.01
	1.1 - 1.14 寒舍舉辦「古董珠寶展」。	《藝術家》1987.01
	1.1 - 1.29 寒舍舉辦「中國古典家具大展」。	《藝術家》1987.01
	1.1 - 1.31 寒舍舉辦「清朝暨明初名家書畫展」。	《藝術家》1987.01
	1.1 - 1.8 愛力根畫廊舉辦「林淑敏師生押花展」。	《藝術家》1987.01

年代	事件	資料來源
	1.1 - 1.9 慈暉紀念畫廊舉辦「林謀秀收藏與近作聯展」。	《藝術家》1987.01
	1.2 - 1.15 敦煌藝術中心舉辦「中國版畫小品四人展」。	《藝術家》1987.01
	1.3 - 1.15 龍門畫廊舉辦「楊恩生靜物展」。	《藝術家》1987.01
	1.3 - 1.12 華明藝廊舉辦「黃歌川蠟染個展」。	《藝術家》1987.01
	1.3 - 1.11 名門畫廊舉辦「江漢東版畫、油畫展」。	《藝術家》1987.01
	1.3 - 1.15 爵士攝影藝廊舉辦「黃文宗商業攝影展—Made in Taiwan」。	《藝術家》1987.01
	1.5 - 1.27 明生畫廊舉辦「中西廉美五度展」。	明生畫廊、《藝術家》1987.01
	1.6 - 1.15 春之藝廊舉辦「陶情天地—何瑤如首飾展」。	《藝術家》1987.01
	1.6 - 1.27 勝大莊文物百貨公司舉辦「張大千、溥心畬書畫聯展」。	《藝術家》1987.01
	1.10 - 1.22 今天畫廊舉辦「楊朝舜木刻展」。	《藝術家》1987.01
	1.10 - 1.18 陶朋舍舉辦「高淑惠陶藝展」。	《藝術家》1987.01
1987	1.10 - 1.22 環亞藝術中心舉辦「郭振昌個展」。	李錫奇、《藝術家》1987.01
	1.10 - 1.18 皇冠藝文中心舉辦「萬象吉祥小品展」。	《藝術家》1987.01
	1.10 - 1.30 愛力根畫廊舉辦「雷諾瓦列畢菲石版海報展」。	《藝術家》1987.01
	1.10 - 1.17 慈暉紀念畫廊舉辦「慈暉書畫聯展」。	《藝術家》1987.01
	1.11 - 1.28 雅的藝術中心舉辦「法國大皇宮 FIAC1986 展之一—丹麥畫家三人展」。	《藝術家》1987.01
	1.12 - 1.18 忘塵軒舉辦「生田淑子皮革藝術師生聯展」。	《藝術家》1987.01
	1.14 - 1.25 新生畫廊舉辦「陳吉慶國畫展」。	《藝術家》1987.01
	1.15 - 1.21 春之藝廊舉辦「彩甕非甕—王修功從陶外一章」。	《藝術家》1987.01
	1.15 - 1.25 南畫廊舉辦丁雄泉版畫新作展—「'86 紅唇系列」。	南畫廊、《藝術家》1987.01
	1.15 - 2.28 怡心盧舉辦「民俗幽情」。	《雄獅美術》1987.02
	1.16 - 1.2 龍門畫廊舉辦「程忠仁攝影展」。	《藝術家》1987.01

年代	事件	資料來源
1987	1.16 - 1.25 春之藝廊舉辦「林燕陶藝展」。	《藝術家》1987.01
	1.16 - 2.15 敦煌藝術中心舉辦「趙少昂、楊善深台北近作邀請展」。	《藝術家》1987.01、《藝術家》1987.02
	1.16 - 1.26 水石間民藝之家舉辦「銀飾展」。	《雄獅美術》1987.01
	1.17 - 1.25 龍門畫廊舉辦「程綜仁攝影作品展」。	龍門雅集
	1.17 - 1.25 名門畫廊舉辦「小雅集西畫展」。	《藝術家》1987.01
	1.17 - 1.25 名門畫廊舉辦「林順雄水彩畫展—十二生肖系列之八」。	《藝術家》1987.01
	1.17 - 1.27 爵士攝影藝廊舉辦「李府翰攝影展」。	《藝術家》1987.01
	1.17 - 3.3 大家藝術中心舉辦「醉春陶藝展」。	《藝術家》1987.02
	1.17 - 2.10 新世界畫廊舉辦「陳錦芳「自由女神」聯作展」。	《藝術家》1987.01
	1.19 - 1.25 慈暉紀念畫廊舉辦「鐸聲畫會聯展」。	《藝術家》1987.01
	1.20 - 2.15 敦煌藝術中心舉辦「名家彩瓷生活展」。	《藝術家》1987.01、《藝術家》1987.02
	1.23 - 2.22 神來畫廊舉辦「華陽藝院師友書畫展」。	《藝術家》1987.02
	1.23 - 2.22 神來畫廊舉辦「楊英風師生聯展」。	《藝術家》1987.02
	1.24 - 2.12 環亞藝術中心舉辦「當代藝術風貌展」。	李錫奇、《藝術家》1987.02
	1.31 - 2.15 勝大莊文物百貨公司舉辦「中國近代十大畫家特展」。	《藝術家》1987.01
	2.1 - 2.28 陶朋舍舉辦「陶藝展」。	《藝術家》1987.02
	2.1 - 2.28 六六畫廊舉辦「陳龍輝、黃才松、黃昭泰三人水墨展」。	《藝術家》1987.02
	2.1 - 2.28 忘塵軒舉辦「楊朝舜木雕展」。	《藝術家》1987.02
	2.1 - 2.15 勝大莊文物百貨公司舉辦「張大千新春收藏特展」。	《藝術家》1987.02
	2.1 - 2.28 勝大莊文物百貨公司舉辦「勝大莊收藏國際名畫大展」。	《雄獅美術》1987.02
	2.1 - 2.28 勝大莊文物百貨公司舉辦「中國古董傢俱大展」。	《藝術家》1987.02

年代	事件	資料來源
1987	2.1 - 2.14 寒舍舉辦「中國傳統布袋戲偶展」。	《藝術家》1987.02
	2.1 - 2.28 寒舍舉辦「清宮御用家具展」。	《藝術家》1987.02
	2.2 - 2.15 阿波羅畫廊舉辦「李石樵、李澤藩、洪瑞麟、葉火城畫展」	阿波羅畫廊
	2.2 - 2.28 明生畫廊舉辦「歐洲名家畫展」。	明生畫廊、《藝術家》1987.02
	2.3 - 2.11 新生畫廊舉辦「林光灝、林葆華父女聯展」。	《藝術家》1987.02
	2.3 - 2.8 雅的藝術中心舉辦「巴黎畫家的夢」。	《藝術家》1987.02
	2.3 - 2.12 名人畫廊舉辦「花燈展」。	《藝術家》1987.02
	2.4 - 2.15 長流畫廊舉辦「當代精英水墨畫展—江明賢、李義弘、周澄、陳陽春、陳瑞康、黃昭雄、蕭進興、蘇峰男等8人水墨創作」。	《藝術家》1987.02
	2.4 - 2.10 慈暉紀念畫廊舉辦「金鐸畫會聯展」。	《藝術家》1987.02
	2.6 - 2.16 華明藝廊舉辦「李敬持國畫展」。	《藝術家》1987.02
	2.7 - 2.15 春之藝廊舉辦「藝術海報展」。	《藝術家》1987.02
	2.7 - 2.18 今天畫廊舉辦「曹金柱、侯順利、廖天照—石有洞天展」。	《藝術家》1987.02
	2.7 - 2.26 雄獅畫廊舉辦「雄獅畫廊二週年特展」，由顏水龍、楊三郎、李澤藩、沈耀初、鄭善禧、張義、李義弘、戴壁吟、蔣勳、羅青聯合參展。	李賢文
	2.9 - 2.28 維茵藝廊舉辦「名家作品聯展」。	《藝術家》1987.02
	2.10 - 2.28 愛力根畫廊舉辦「法國畫家巴拉笛（J.P. Valadie）作品展」。	《藝術家》1987.02
	2.10 - 2.18 龍門畫廊舉辦「名家精品展」。	《藝術家》1987.02
	2.10 - 2.22 南畫廊舉辦蔡篤志石刻畫展—「原始造型系列」。	南畫廊、《藝術家》1987.02
	2.10 - 2.15 雅的藝術中心舉辦「巴黎生活雅趣」。	《藝術家》1987.02
	2.12 - 2.18 慈暉紀念畫廊舉辦「喻樂靜教授書畫個展」。	《藝術家》1987.02

年代	事件	資料來源
	2.12 - 2.20 新世界畫廊舉辦「林布蘭銅版真跡展」。	《藝術家》1987.02
	2.13 - 2.22 水石間民藝之家舉辦「台灣民俗藝術展」。	《藝術家》1987.02
	2.14 - 2.25 阿波羅畫廊舉辦「王友俊畫展」。	《藝術家》1987.02
	2.14 - 2.28 華明藝廊舉辦「劉俊娜油畫展」。	《藝術家》1987.02
	2.14 - 2.26 爵士攝影藝廊舉辦「全會華攝影展」。	《藝術家》1987.02
	2.14 - 2.26 環亞藝術中心舉辦「森下慶三個展」與「桑原泰雄個展」。	李錫奇、《藝術家》1987.02
	2.14 - 2.22 皇冠藝文中心舉辦「樓柏安現代水墨畫展」。	《藝術家》1987.02
	2.16 - 2.28 勝大莊文物百貨公司舉辦「傅心畬新春收藏特展」。	《藝術家》1987.02
	2.17 - 2.28 長流畫廊舉辦「台港四大師畫展—林玉山、黃君璧、楊善深、趙少昂」。	《藝術家》1987.02
	2.17 - 3.1 雅的藝術中心舉辦「巴黎風情畫」。	《藝術家》1987.02
1987	2.17 - 3.8 永漢文化會場舉辦「王攀元、劉其偉、李焜培、李德等人聯展」。	《藝術家》1987.02、《藝術家》1987.03
	2.19 - 2.28 慈暉紀念畫廊舉辦「當代名家書畫聯展」。	《藝術家》1987.02
	2.20 - 3.1 春之藝廊舉辦「春之三人展」，參展藝術家有林鴻文、王為河、黃宏德。	《藝術家》1987.02
	2.21 - 3.4 龍門畫廊舉辦「無名氏書法展」。	《藝術家》1987.02、《藝術家》1987.03
	2.21 - 3.5 今天畫廊舉辦「八青年春季陶展」。	《藝術家》1987.02
	2.21 - 3.12 新世界畫廊舉辦「陳錦芳『鄉藝意象』聯作展」。	《藝術家》1987.02
	2.24 - 3.4 新生畫廊舉辦「周文攝影展」。	《藝術家》1987.03
	2.25 - 3.3 忘塵軒舉辦「廖繼英油畫展」。	《藝術家》1987.03
	2.28 - 3.11 南畫廊舉辦「張金得‧張景欽父子油畫雙人展」，慶祝 3.25 日美術節。	南畫廊、《藝術家》1987.02、《藝術家》1987.03

年代	事件	資料來源
	2.28 - 3.11 南畫廊舉辦「郭文嵐金銅雕 84 ～ 87 新作展」。	《藝術家》1987.03
	2.28 - 3.12 爵士攝影藝廊舉辦「劉燕燕攝影展」。	《藝術家》1987.02
	2.28 - 3.15 雄獅畫廊舉辦「阮義忠『人與土地』攝影展」。	《藝術家》1987.03
	2.28 - 3.15 皇冠藝文中心舉辦「新傳統水墨畫大展」。	《藝術家》1987.03
	3.1 - 3.15 雅的藝術中心舉辦「巴黎采韻—畫家筆下的女人」。	《藝術家》1987.03
	3.1 - 3.31 水石間民藝之家舉辦「台灣民俗藝術展」。	《雄獅美術》1987.03
	3.1 - 3.31 忘塵軒舉辦「陶藝展」。	《藝術家》1987.03
	3.1 - 3.31 勝大莊文物百貨公司舉辦「溥心畬書畫特展」。	《藝術家》1987.03
	3.1 - 3.32 勝大莊文物百貨公司舉辦「中國古董家具大展」。	《藝術家》1987.03
	3.1 - 3.33 勝大莊文物百貨公司舉辦「勝大莊珍藏國際名畫特展」。	《藝術家》1987.03
1987	3.1 - 3.18 愛力根畫廊舉辦「法國著名銅版畫家聯展」，展出達利（S. Dali）、阿巴笛（A. Avati）、安東尼尼（A. Antonini）、費尼（L. Fini）、特墨（P. Y. Tremois）、畢費（B. Buffet）、巴拉笛（J.P. Valadie）、維士巴修（C. Weisbuch）作品。	愛力根畫廊、《藝術家》1987.03
	3.1 - 3.7 慈暉紀念畫廊舉辦「梁中銘教授畫展」。	《藝術家》1987.03
	3.1 - 3.31 飛元藝術中心舉辦「布頓水彩個展」。	《藝術家》1987.03
	3.2 - 3.31 明生畫廊舉辦「明生畫廊收藏展」。	明生畫廊、《藝術家》1987.03
	3.3 - 3.15 長流畫廊舉辦「當代 20 名家書畫展」。	《藝術家》1987.03
	3.3 - 3.12 陶朋舍舉辦「新生代陶展」。	《藝術家》1987.03
	3.4 - 3.17 忘塵軒舉辦「政戰學校藝術系畢業展」。	《藝術家》1987.03
	3.6 - 3.19 高格畫廊舉辦「沈哲哉・王守英・曾得標等高格畫廊經紀畫家聯展」。	《藝術家》1987.03
	3.7 - 3.22 龍門畫廊舉辦「東方水墨大展」。	龍門雅集
	3.7 - 3.15 龍門畫廊舉辦「東方水墨展之一」。	《藝術家》1987.03
	3.7 - 3.18 今天畫廊舉辦「劉作泥陶藝展」。	《藝術家》1987.03

年代	事件	資料來源
	3.7 - 3.15 新生畫廊舉辦「詹德秀畫展」。	《藝術家》1987.03
	3.7 - 3.22 環亞藝術中心舉辦「比利時畫家弗朗·密納爾畫展」。	李錫奇、《藝術家》1987.03
	3.7 - 3.23 大家藝術中心舉辦「張大千一紀念特展」。	《藝術家》1987.03
	3.7 - 3.24 大家藝術中心舉辦「名家陶瓷 8 人展」。	《藝術家》1987.03
	3.7 - 3.25 大家藝術中心舉辦「歐洲版畫展」。	《藝術家》1987.03
	3.7 - 4.30 台灣民藝文物之家舉辦「思古懷幽童帽展暨軟玉溫香肚兜展」。	《藝術家》1987.03、《藝術家》1987.04
	3.8 - 3.14 慈暉紀念畫廊舉辦「耕墨畫會聯展」。	《藝術家》1987.03
	3.11 - 3.15 春之藝廊舉辦「徐畢華水彩畫展」。	《藝術家》1987.03
	3.11 - 3.29 永漢文化會場舉辦「名家聯展」。	《藝術家》1987.03
	3.11 - 3.17 忘塵軒舉辦「耿塾東攝影展」。	《藝術家》1987.03
	3.13 - 3.27 敦煌藝術中心舉辦「吳學讓畫展」。	《藝術家》1987.03
1987	3.14 - 3.26 爵士攝影藝廊舉辦「韓國李在吉攝影展」。	《藝術家》1987.03
	3.14 - 4.12 大家藝術中心舉辦「楊維中畫展」。	《藝術家》1987.03
	3.14 - 4.15 新世界畫廊舉辦「西洋名家版畫展」。	《藝術家》1987.03、《藝術家》1987.04
	3.15 - 3.24 慈暉紀念畫廊舉辦「宋建業畫展」。	《藝術家》1987.03
	3.17 - 3.29 長流畫廊舉辦「民初 60 家書畫展」。	《藝術家》1987.03
	3.17 - 3.25 龍門畫廊舉辦「東方水墨展之二」。	《藝術家》1987.03
	3.17 - 3.22 新生畫廊舉辦「李天來攝影展」。	《藝術家》1987.03
	3.17 - 3.31 雅的藝術中心舉辦「綠之頌一畫家筆下的春天」。	《藝術家》1987.03
	3.18 - 3.29 阿波羅畫廊舉辦「郭雪湖近 20 年作品展」。	《藝術家》1987.03、《藝術家》1987.04
	3.18 - 3.24 忘塵軒舉辦「宋贋攝影展」。	《藝術家》1987.03
	3.19 - 3.31 雄獅畫廊舉辦「董日福首次個展」。	李賢文、《藝術家》1987.03

年代	事件	資料來源
1987	3.20 - 3.29 春之藝廊舉辦「徐畢華水彩個展」。	《藝術家》1987.03
	3.20 - 3.31 皇冠藝文中心舉辦「名家名品推介展」。	《藝術家》1987.03
	3.20 - 3.29 新世界畫廊舉辦「陳錦芳「鄉藝意象」連作展」。	《藝術家》1987.03
	3.21 - 4.5 春之藝廊舉辦「貧窮詩劇場—趙天福個人詩發表會」。	《藝術家》1987.03
	3.21 - 4.5 南畫廊在台北頂好廣場主辦第一次的戶外雕塑展。	南畫廊
	3.21 - 4.5 南畫廊於台北東區頂好廣場舉辦「郭文嵐金銅雕 85 ～ 87 新作展」。展出近 20 件純銅作品，24 日後作品移至南畫廊繼續展至 4 月 5 日。	南畫廊、《藝術家》1987.04
	3.21 - 3.31 今天畫廊舉辦「曹金柱煙景系列展」。	《藝術家》1987.03
	3.21 - 4.2 金陵藝術中心舉辦「朱銘『人間系列』雕塑展」。	《雄獅美術》1987.04
	3.21 - 4.6 愛力根畫廊舉辦「黃楫個展—詩質與幻想的超現實主義風格」。	愛力根畫廊、《藝術家》1987.03
	3.21 - 4.5 高格畫廊舉辦「葉火城油畫展」。	《藝術家》1987.03
	3.24 - 3.29 新生畫廊舉辦「朱玖瑩書法展」。	《藝術家》1987.03
	3.25 - 3.31 忘塵軒舉辦「王愷和畫法展」。	《藝術家》1987.03
	3.25 - 3.31 慈暉紀念畫廊舉辦「當代名家畫展」。	《藝術家》1987.03
	3.28 - 4.9 爵士攝影藝廊舉辦「出走 1987—汪鳳儀攝影展」。	《藝術家》1987.03、《藝術家》1987.04
	3.28 - 4.12 大家藝術中心舉辦「戴武光個展」。	《藝術家》1987.03、《藝術家》1987.04
	3.31 - 4.5 新生畫廊舉辦「王壯為書法展」。	《雄獅美術》1987.04
	4.1 - 4.19 長流畫廊舉辦「紀念張大千逝世四週年四大師特展」，展出張大千、溥心畬、黃君璧、林玉山作品六十件。	長流畫廊、《藝術家》1987.04
	4.1 - 4.19 長流畫廊舉辦「張大千‧溥心畬‧黃君璧‧林玉山四大師書畫展」。	《藝術家》1987.04
	4.1 - 4.30 龍門畫廊舉辦「名家聯展」。	《藝術家》1987.04
	4.1 - 4.30 阿波羅畫廊舉辦「名家聯展」。	《藝術家》1987.04

1987

年代	事件	資料來源
1987	4.1 - 4.30 明生畫廊舉辦「超迷你版畫大展」。	明生畫廊
	4.1 - 4.30 雅的藝術中心台北總公司舉辦「國際名家珍藏版特展」。	《藝術家》1987.04
	4.1 - 4.30 雅的藝術中心台北總公司舉辦「巨匠名作石版海報展」。	《藝術家》1987.04
	4.1 - 4.30 雅的藝術中心台南分公司舉辦「歐洲名家版畫展」。	《藝術家》1987.04
	4.1 - 4.30 雅的藝術中心台南分公司舉辦「世界名家版畫冊展」。	《藝術家》1987.04
	4.1 - 4.11 忘塵軒舉辦「兒童陶藝展」。	《藝術家》1987.04
	4.1 - 4.16 勝大莊文物百貨公司舉辦「中國近代十大名家書畫特展」。	《藝術家》1987.04
	4.1 - 4.30 寒舍畫廊舉辦「明清古董家具展・古玉展」。	《藝術家》1987.04
	4.2 - 4.10 慈暉紀念畫廊舉辦「中國殘障協會聾啞畫家義展」。	《藝術家》1987.04
	4.3 - 4.12 春之藝廊舉辦「楊世芝畫展—光影間」，展出楊世芝返國後 4 年內的新作，及部分旅美期間的作品。	《藝術家》1987.04
	4.3 - 4.30 陶朋舍舉辦「陶展」。	《藝術家》1987.04
	4.3 - 4.12 敦煌藝術中心舉辦「林湖奎畫展」。	《藝術家》1987.04
	4.3 - 4.12 敦煌藝術中心舉辦「游曉昊陶藝展」。	《藝術家》1987.04
	4.3 - 4.12 雄獅畫廊舉辦「蔡志忠漫畫特展：讓老子・孔子・莊子跟孩子在一起」。	李賢文、《雄獅美術》1987.04
	4.3 - 4.19 皇冠藝文中心舉辦「童年童語童趣—鄭善禧彩墨童畫」。	《藝術家》1987.04
	4.3 - 4.30 飛元藝術中心舉辦「當代藝壇巨匠佛立斯版畫展」。展出法國畫家佛立斯（Roger Forisser）的版畫作品。	《藝術家》1987.04
	4.4 - 4.18 永漢文化會場舉辦「沈哲哉畫展」。	《藝術家》1987.04
	4.4 - 4.21 金陵藝術中心舉辦「中國象棋造型展」。	《藝術家》1987.04
	4.7 - 4.15 新生畫廊舉辦「薛惠山國畫展」。	《藝術家》1987.04

年代	事件	資料來源
	4.8 - 4.22 環亞藝術中心舉辦「李茂宗陶藝展」。	李錫奇、 《藝術家》1987.04
	4.8 - 4.30 愛力根畫廊舉辦「歐洲風景聯展」。展出一系列中外名家畫筆下的歐洲風景作品,參展者包括國內畫家何肇衢、及法國具象派畢費、賈曼、伊列魯,瑞士畫家戴佩如特等。	《雄獅美術》1987.04
	4.11 - 4.30 南畫廊舉辦王再添油畫展一「生命之花系列」。	南畫廊、 《藝術家》1987.04
	4.11 - 4.19 維茵藝廊舉辦「陳藏興首次油畫個展」。	《藝術家》1987.04
	4.11 - 4.23 爵士攝影藝廊舉辦「鄧興專業攝影展」。	《藝術家》1987.04
	4.11 - 4.26 高格畫廊舉辦「夏洛瓦美女特展」。	《藝術家》1987.04
	4.12 - 4.30 忘塵軒舉辦「陶藝展」。	《藝術家》1987.04
	4.12 - 4.21 慈暉紀念畫廊舉辦「慈暉書畫會吉禽類畫展」。	《藝術家》1987.04
	4.14 - 5.1 阿波羅畫廊舉辦「名家聯作展」。	《藝術家》1987.04
1987	4.17 - 5.3 春之藝廊舉辦「梁丹丰水彩個展一美國國家公園・阿拉斯加之行」。	《藝術家》1987.04、 《藝術家》1987.05
	4.18 - 4.29 今天畫廊舉辦「邱建清的木柴燒陶藝展」。	《藝術家》1987.04
	4.18 - 4.26 新生畫廊舉辦「原田歷鄭展」。	《藝術家》1987.04
	4.18 - 4.29 雄獅畫廊舉辦「李梅樹・吳耀忠師生紀念展」。	李賢文、 《藝術家》1987.04
	4.18 - 4.22 大家藝術中心舉辦「李元玉畫展」。	《藝術家》1987.04
	4.18 - 4.12 水石間民藝之家舉辦「木雕展」。	《藝術家》1987.04
	4.18 - 4.30 勝大莊文物百貨公司舉辦「葉醉白先生天馬龍書展」。	《藝術家》1987.04
	4.21 - 4.30 長流畫廊舉辦「當代名家書展」。	《藝術家》1987.04
	4.21 - 4.30 皇冠藝文中心舉辦「名家名品推薦展」。	《藝術家》1987.04
	4.22 - 5.4 金陵藝術中心舉辦「高富村『排灣原始藝術』雕塑展」。	《藝術家》1987.04
	4.25 - 5.10 華明藝廊舉辦「第 7 屆聖藝美展」。	《藝術家》1987.05

年代	事件	資料來源
	4.25 - 5.7 爵士攝影藝廊舉辦「1987 大專學生攝影聯展」。	《藝術家》1987.04、《藝術家》1987.05
	4.25 - 4.29 慈暉紀念畫廊舉辦「鄭百泊教授師生展」。	《藝術家》1987.04
	4.28 - 4.30 新世界畫廊舉辦「黃混生醫師個展」。	《藝術家》1987.04
	4.30 - 5.7 新生畫廊舉辦「王蛟國畫展」。	《藝術家》1987.05
	5. 長流畫廊舉辦「古今山水特展」，包括宋、元、明、清到民初及現代作品百餘幅。	長流畫廊
	5. 長流畫廊舉辦「古今花鳥特展」。	長流畫廊
	5.1 - 5.13 龍門畫廊舉辦「87 張杰新作展」。	《藝術家》1987.05
	5.1 - 5.30 明生畫廊舉辦「名家畫展」。	明生畫廊、《藝術家》1987.05
	5.1 - 5.13 敦煌藝術中心舉辦「楚戈、席慕蓉、蔣勳 三人畫展」。	《藝術家》1987.05
1987	5.1 - 5.9 雅的藝術中心台北總公司舉辦「摩洛版畫工作室石版海報展」。	《藝術家》1987.05
	5.1 - 5.9 雅的藝術中心台南分公司舉辦「摩洛版畫工作室石版海報展」。	《藝術家》1987.05
	5.1 - 5.31 水石間民藝之家舉辦「樹石盆栽展」。	《雄獅美術》1987.05
	5.1 - 5.10 永漢文化會場舉辦「東方長嘯—陳勤抽象書法草書馬展」。	《藝術家》1987.05
	5.1 - 5.17 皇冠藝文中心舉辦「書房外的天空—作家藝展」。	《藝術家》1987.05
	5.1 - 5.31 勝大莊文物百貨公司舉辦「國際水墨畫珍藏特展」。	《藝術家》1987.05
	5.1 - 5.31 勝大莊文物百貨公司舉辦「中國古董家具及木刻精雕大展」。	《藝術家》1987.05
	5.1 - 5.10 勝大莊文物百貨公司舉辦「古代文房器具展售會」。	《藝術家》1987.05
	5.1 - 5.31 寒舍畫廊舉辦「歐洲古董家具展」。展出內容包括沙發、扶椅、白日榻、宮廷談椅、電話桌、花架、酒櫥、屏風等，囊括古典家具各時期重要風格。	《雄獅美術》1987.05

年代	事件	資料來源
	5.1 - 5.31 寒舍畫廊舉辦「古玉展」。	《雄獅美術》1987.05
	5.1 - 5.31 寒舍畫廊舉辦「明清民初名家書畫展」。	《雄獅美術》1987.05
	5.1 - 5.14 愛力根畫廊舉辦「名家聯展」。	《藝術家》1987.05
	5.1 - 5.7 慈暉紀念畫廊舉辦「慈暉書法金門敬軍寫生畫展」。	《藝術家》1987.05
	5.1 - 5.31 飛元藝術中心舉辦「歐洲版畫展」。	《藝術家》1987.05
	5.2 - 5.14 長流畫廊舉辦「古今山水特展」。	《藝術家》1987.05
	5.2 - 5.31 阿波羅畫廊舉辦「名家聯展」。	《藝術家》1987.05
	5.2 - 5.17 南畫廊舉辦「為母親畫象—動態：現場人物畫象 靜態：送給媽媽名家精緻小畫展」。此活動分靜態與動態兩部分，動態展由徐光、李健儀、陳陽春等幾位畫家現場為母親畫像，有油畫、水彩、素描。靜態展以母親喜愛的花卉、風景、為題材，展出畫家有顏水龍、陳輝東、顧重光、劉文煒、顏雲連、何肇衢、王再添、施並錫等 10 多位畫家新作。	南畫廊、《藝術家》1987.05
1987	5.2 - 5.13 今天畫廊舉辦「台灣文物特展」。	《藝術家》1987.05
	5.2 - 5.14 維茵藝廊舉辦「名家作品展」。	《藝術家》1987.05
	5.2 - 5.27 雄獅畫廊舉辦「第二屆雄獅美術雙年展」，由李義弘、靳埭強、靳杰強、羅青聯合參展。	李賢文、《藝術家》1987.05
	5.2 - 5.12 愛力根畫廊舉辦「母親節獻禮—名家花卉靜物特展」，展出畢費（B. Buffet）、何肇衢、卡多蘭（B. Cathelin）、藍榮賢、阿巴笛（A. Avati）、布拉吉立（A. Brasilier）、維吉（A. Vigud）作品。	愛力根畫廊
	5.2 - 5.24 高格畫廊舉辦「高格畫廊經紀畫家沈哲哉、王升英、曾得標作品展」。	《藝術家》1987.05
	5.2 - 5.31 新世界畫廊舉辦「陳錦芳版畫展」。	《藝術家》1987.05
	5.7 - 5.9 春之藝廊舉辦「文化美術系：五月泥陶藝展」。	《雄獅美術》1987.05
	5.7 - 5.31 春之藝廊舉辦「中外藝術圖書大展」。提供 250 多家出版單位的藝術專業書籍，共 4000 多種圖書，20 餘類別。展出期間以八折售價優待。	《藝術家》1987.05

年代	事件	資料來源
	5.8 - 5.27 今天畫廊舉辦「戴竹谿明壺精品展」。	《藝術家》1987.05
	5.8 - 5.15 慈暉紀念畫廊舉辦「楊襄雲教授遺作展」。	《藝術家》1987.05
	5.9 - 5.28 新生畫廊舉辦「劉珍讀奇木使用展」。	《藝術家》1987.05
	5.9 - 5.21 爵士攝影藝廊舉辦「邱錫麟一人間攝影展」。	《藝術家》1987.05
	5.9 - 5.20 大家藝術中心舉辦「張建生油畫展」。	《藝術家》1987.05
	5.9 - 5.20 大家藝術中心舉辦「劉國輝國畫展」。	《藝術家》1987.05
	5.10 春之藝廊舉辦「藝術市集」。結合繪畫、雕塑、陶藝、飾品設計、礦石收藏的藝術市集活動，將展出多位年輕創作者的裝飾性作品。為國內畫廊首次舉辦短期多類型市集性的藝術活動。	《雄獅美術》1987.05
	5.10 - 5.31 雅的藝術中心台北總公司舉辦「超現實大師一達利個展」。	《藝術家》1987.05
1987	5.10 - 5.31 雅的藝術中心台南分公司舉辦「超現實大師達利個展」。	《藝術家》1987.05
	5.10 - 6.10 雅的藝術中心台北總公司舉辦「超現實大師達利個展」。	《藝術家》1987.06
	5.10 - 6.30 雅的藝術中心台南分公司舉辦「超現實大師達利個展」。	《藝術家》1987.06
	5.10 - 6.28 台灣民藝文物之家舉辦「巧手話傳奇一吳志強的泥塑世界」。	《藝術家》1987.05 《藝術家》1987.06
	5.10 - 5.24 勝大莊文物百貨公司舉辦「葉醉白天馬龍書展」。	《雄獅美術》1987.05
	5.14 - 5.31 龍門畫廊舉辦「名家精品展」。	《藝術家》1987.05
	5.15 - 5.24 春之藝廊舉辦「陳月霞植物之美攝影展」。	《藝術家》1987.05
	5.15 - 5.24 敦煌藝術中心舉辦「程代勒個展」。	《藝術家》1987.05
	5.16 - 5.31 長流畫廊舉辦「古今花鳥特展」。	《藝術家》1987.05
	5.16 - 5.31 華明藝廊舉辦「樂亦萍油畫個展」。	《藝術家》1987.05
	5.16 - 5.27 今天畫廊舉辦「朱意萍水彩畫展」。	《藝術家》1987.05

年代	事件	資料來源
	5.16 - 5.24 維茵藝廊舉辦「劉勝雄·蘇瑞娟·張美華三人聯展」。	《藝術家》1987.05
	5.16 - 5.31 永漢文化會場舉辦「名家聯展」。	《藝術家》1987.05
	5.16 - 6.30 寒舍畫廊舉辦「寒舍週年特展」。	《藝術家》1987.06
	5.16 - 5.31 愛力根畫廊舉辦「張萬傳個展—厚實強韌的野獸派風格」。展出《魚》、《風景》、《裸女》等 50 多幅作品。	愛力根畫廊、《藝術家》1987.05
	5.17 - 5.23 慈暉紀念畫廊舉辦「中國老人自強協會書畫聯展」。	《藝術家》1987.05
	5.20 - 5.31 皇冠藝文中心舉辦「皇冠風格畫家推介展」。	《藝術家》1987.05
	5.23 - 6.4 爵士攝影藝廊舉辦「王信一景與物攝影展」。	《藝術家》1987.05、《藝術家》1987.06
	5.24 - 5.30 慈暉紀念畫廊舉辦「當代名家聯展」。	《藝術家》1987.05
	5.29 - 6.7 春之藝廊舉辦「沈國仁水彩個展」。	《藝術家》1987.05、《藝術家》1987.06
1987	5.29 - 5.31 敦煌藝術中心舉辦「四秀接觸一向陽、簡尚仁、李蕭錕、周于棟歌書畫展」。	《藝術家》1987.05
	5.30 - 6.14 南畫廊舉辦陳泰元油畫展—「歌頌自然 30 年」。	南畫廊、《藝術家》1987.05、《藝術家》1987.06
	5.30 - 6.10 今天畫廊舉辦「中國傳奇木刻展」。	《藝術家》1987.06
	5.30 - 6.7 新生畫廊舉辦「徐賓遠女士墨竹展」。	《藝術家》1987.06
	5.30 - 6.14 雄獅畫廊舉辦「鄭善禧彩瓷展」。	李賢文、《藝術家》1987.06
	5.30 - 6.14 高格畫廊舉辦「楊三郎油畫展」。	《藝術家》1987.05
	6. 環亞藝術中心結束營業。	李錫奇
	6.1 - 6.30 水石間民藝之家舉辦「台灣民藝雕刻·古甕展」。	《雄獅美術》1987.06
	6.1 - 6.30 忘塵軒舉辦「邱錫勳水墨展」。	《藝術家》1987.06
	6.1 - 6.30 勝大莊文物百貨公司舉辦「中國古董傢俱暨明清木刻精雕大展」。	《藝術家》1987.06

1987

年代	事件	資料來源
	6.1 - 6.30 勝大莊文物百貨公司舉辦「國際水墨畫珍藏特展」。	《藝術家》1987.06
	6.1 - 6.11 愛力根畫廊舉辦「名家聯展」。	《藝術家》1987.06
	6.1 - 6.30 洞天畫廊舉辦「中國古董傢俱特展」。	《藝術家》1987.06
	6.1 - 6.30 洞天畫廊舉辦「明清木雕精品展」。	《藝術家》1987.06
	6.1 - 6.30 洞天畫廊舉辦「傅益瑤水墨畫珍藏展」。	《藝術家》1987.06
	6.1 - 6.30 飛元藝術中心舉辦「版畫聯展」。	《藝術家》1987.06
	6.2 - 6.14 長流畫廊舉辦「中國現代水墨畫展」。	長流畫廊、《藝術家》1987.06
	6.2 - 6.30 明生畫廊舉辦「名家抽象版畫展」。	明生畫廊、《藝術家》1987.06
	6.2 - 6.9 慈暉紀念畫廊舉辦「當代名家聯展」。	《藝術家》1987.06
	6.2 - 6.30 新世界畫廊舉辦「陳錦芳新意象派畫展」。	《藝術家》1987.06
	6.4 - 6.14 敦煌藝術中心舉辦「楊文霓陶藝個展」。	《藝術家》1987.06
1987	6.5 - 6.20 阿波羅畫廊舉辦「冉茂芹人像畫活動預約」。	《藝術家》1987.06
	6.5 - 6.28 永漢文化會場舉辦「廖石珍油畫展・巴黎手記一紀念大姊」。	《藝術家》1987.06
	6.5 - 6.25 寒舍畫廊舉辦「鄭正慶中國人物水墨畫展」。	《藝術家》1987.06
	6.5 - 6.18 神來畫廊舉辦「鄭浩千個展」。	《藝術家》1987.06
	6.6 - 6.17 龍門畫廊舉辦「黃明哲畫展」。	《藝術家》1987.06
	6.6 - 6.24 今天畫廊舉辦「林善瑛陶藝精品展」。	《藝術家》1987.06
	6.6 - 6.15 陶朋舍舉辦「燈的造型展」。	《藝術家》1987.06
	6.6 - 6.18 爵士攝影藝廊舉辦「陳坤濱一紅外線下攝影展」。	《藝術家》1987.06
	6.6 - 6.15 大家藝術中心舉辦「陳錫銓油畫展」。	《藝術家》1987.06
	6.6 - 6.30 大家藝術中心舉辦「歐洲名家版畫展」。	《藝術家》1987.06
	6.6 - 6.14 皇冠藝文中心舉辦「人物畫大展」。	《藝術家》1987.06

年代	事件	資料來源
	6.9 - 6.15 新生畫廊舉辦「王靜芝書畫展」。	《藝術家》1987.06
	6.11 - 6.30 雅的藝術中心台北總公司舉辦「歐洲名家聯展」。	《藝術家》1987.06
	6.11 - 6.17 慈暉紀念畫廊舉辦「四大名家中藝畫展」。	《藝術家》1987.06
	6.12 - 6.21 春之藝廊舉辦「陳明善水彩畫展」。	《藝術家》1987.06
	6.13 - 6.24 今天畫廊舉辦「徐正雅石收藏」。	《藝術家》1987.06
	6.16 - 6.28 長流畫廊舉辦「當代名師書畫展」。	《藝術家》1987.06
	6.17 - 6.24 雄獅畫廊舉辦「雄獅兒童美術班十周年展」。美術班創辦於 1977 年 4 月,由美育家鄭明進擔任班主任。	李賢文、《雄獅美術》1987.06
	6.17 - 21 愛力根畫廊舉辦「雷龍之旅 - 喜馬拉雅山下」攝影展,展出「采風攝影會」李義弘、蔡克信、郭清治、郭叔雄、呂淑珍、陳玲蘭、王寶鳳、李超然等 8 人在不丹、錫金、喀什米爾等南亞地區的攝影作品。	愛力根畫廊、《藝術家》1987.06
	6.18 - 6.30 高格畫廊舉辦「高格畫廊經紀畫家聯展」。	《藝術家》1987.06
1987	6.19 - 6.27 慈暉紀念畫廊舉辦「河南省詩畫鄉友第 4 期聯誼展」。	《藝術家》1987.06
	6.20 - 6.30 阿波羅畫廊舉辦「膠彩畫大展」,參展藝術家為林玉山、陳進、郭雪湖、林之助、蔡草如、許深州、謝峰生、曾得標、謝榮磻、施華堂、陳定洋、陳石柱、呂浮生、郭禎祥、劉耕谷、郭香美	阿波羅畫廊
	6.20 - 6.30 龍門畫廊舉辦「龐均畫展」。	《藝術家》1987.06
	6.20 - 6.30 阿波羅畫廊舉辦「膠彩畫大展」。	《藝術家》1987.06
	6.20 - 6.30 南畫廊舉辦「美國新具象畫健將一比爾‧威爾遜油畫個展」。	南畫廊、《藝術家》1987.06
	6.20 - 7.2 爵士攝影藝廊舉辦「姚　奇攝影展」。	《藝術家》1987.06、《藝術家》1987.07
	6.20 - 6.30 皇冠藝文中心舉辦「巴黎‧巴黎～韓舞麟歐遊寫生展」。	《藝術家》1987.06
	6.26 - 7.5 春之藝廊舉辦「李安成水墨展」。	《藝術家》1987.06

年代	事件	資料來源
	6.26 - 7.17 寒舍畫廊舉辦「近代名家翎毛走獸水墨畫展」。	《雄獅美術》1987.06、《雄獅美術》1987.07
	6.27 - 7.12 今天畫廊舉辦「陳國能陶藝展」。	《藝術家》1987.07
	6.27 - 7.14 雄獅畫廊舉辦「當代水墨畫小品展」。	李賢文、《藝術家》1987.07
	6.30 - 7.9 新生畫廊舉辦「胡念祖國畫展」。	《藝術家》1987.07
	7.1 - 7.9 長流畫廊舉辦「旅美畫家—胡念祖山水畫展」。	《藝術家》1987.07
	7.1 - 7.31 龍門畫廊舉辦「龍門夏日精品大展」。	《藝術家》1987.07
	7.1 - 7.30 阿波羅畫廊舉辦「染茂芹人像畫活動」。	《藝術家》1987.07
	7.1 - 7.31 維茵藝廊舉辦「7月份名家聯展」。	《藝術家》1987.07
	7.1 - 7.10 雅的藝術中心台北總公司舉辦「歐洲名家87新作展」。	《藝術家》1987.07
	7.1 - 7.10 雅的藝術中心台北總公司舉辦「巴拉笛·夏洛瓦作品」。	《藝術家》1987.07
	7.1 - 7.15 雅的藝術中心台南分公司舉辦「古典花卉作品展」。	《藝術家》1987.07
1987	7.1 - 7.31 大家藝術中心一館舉辦「歐洲版畫展」。	《藝術家》1987.07
	7.1 - 7.31 大家藝術中心二館舉辦「名家精品聯展」，共展出楊三郎、張義雄、顧重光、楊永福等藝術家作品。	《藝術家》1987.07
	7.1 - 7.31 今天畫廊舉辦「台灣民藝·傢俱刺繡小品展」。	《藝術家》1987.07
	7.1 - 7.31 忘塵軒舉辦「龔鵬程書法生活特展」。	《藝術家》1987.07
	7.1 - 7.31 怡心廬舉辦「世界各地民俗文物展」。	《藝術家》1987.07
	7.1 - 7.31 勝大莊美術館舉辦「明清木雕精品展」。	《藝術家》1987.07
	7.1 - 7.31 勝大莊美術館舉辦「清宮龍座及古董家具展」。	《藝術家》1987.07
	7.1 - 7.31 勝大莊美術館舉辦「國際水墨畫珍藏特展」。	《藝術家》1987.07
	7.1 - 7.31 勝大莊美術館舉辦「海上名家水墨畫珍藏特展」。	《藝術家》1987.07
	7.1 - 7.5 慈暉紀念畫廊舉辦「風奇蒼國畫展」。	《藝術家》1987.07
	7.1 - 7.31 洞天畫廊舉辦「黃楊木刻精雕展」。	《藝術家》1987.07

年代	事件	資料來源
1987	7.1 - 7.31 洞天畫廊舉辦「清宮龍座及古董傢俱展」。	《藝術家》1987.07
	7.1 - 7.31 洞天畫廊舉辦「張大千書畫珍藏特展」。	《藝術家》1987.07
	7.1 - 7.31 明生畫廊舉辦「米羅石版原作海報展」。	明生畫廊、《藝術家》1987.07
	7.2 - 7.19 敦煌藝術中心舉辦「山水·季節畫展」。展出趙少昂、楊善深、江兆深、胡念祖、歐豪年、周澄、李義弘、 璨琳、蔣勳…等 13 位畫家作品。	《藝術家》1987.07
	7.4 - 7.15 今天畫廊舉辦「台灣民俗藝術特展」。	《藝術家》1987.07
	7.4 - 7.16 爵士攝影藝廊舉辦「曹逸、路唯一、張三芳 3 人聯展」。	《藝術家》1987.07
	7.4 - 7.16 永漢文化會場舉辦「精品聯展」。	《藝術家》1987.07
	7.4 - 7.10 高格畫廊舉辦「許忠英畫展—夏荷組曲」。	《藝術家》1987.07
	7.4 - 7.15 南畫廊舉辦「林勝正首次油畫展」	南畫廊、《藝術家》1987.07
	7.5 - 8.30 台灣民藝文物之家舉辦「古典銀飾的禮讚」。	《藝術家》1987.07
	7.7 - 7.12 慈暉紀念畫廊舉辦「77 紀念畫展」。	《藝術家》1987.07
	7.9 - 7.23 愛力根畫廊舉辦法國畫家馬佳其（Didier Majewski）個展「西方愉悦的色彩與東方含蓄的詩情詩境」，該展與台北市立美術館（展期 9.11 - 26）同時展出。	愛力根畫廊、《藝術家》1987.07
	7.10 - 7.19 春之藝廊舉辦「胡坤榮個展」。	《藝術家》1987.07
	7.11 - 7.30 長流畫廊舉辦「中國古今名家書畫展」。	《藝術家》1987.07
	7.11 - 8.16 龍門畫廊舉辦「龍門夏日精品展」。	《藝術家》1987.08
	7.11 - 7.26 華明藝廊舉辦「舒曾祉水墨小品展」。	《藝術家》1987.07
	7.11 - 7.19 新生畫廊舉辦「江俊燊攝影展」。	《藝術家》1987.07
	7.11 - 7.20 雅的藝術中心台北總公司舉辦「畢費·賈曼作品」。	《藝術家》1987.07
	7.11 - 7.19 皇冠藝文中心舉辦「李惠芳油畫首展」。	《藝術家》1987.07
	7.11 - 7.31 新世界畫廊舉辦「陳錦芳新意象派個展」。	《藝術家》1987.07

年代	事件	資料來源
	7.14 - 7.23 慈暉紀念畫廊舉辦「許海欽國畫展」。	《藝術家》1987.07
	7.15 - 7.31 雅的藝術中心台南分公司舉辦「歐洲風景作品展」。	《藝術家》1987.07
	7.18 - 7.29 今天畫廊舉辦「李博溢雅石收藏展」。	《藝術家》1987.07
	7.18 - 7.26 永漢文化會場舉辦謝以文彩墨畫展「地球村之旅—山水之歌」。	《藝術家》1987.07
	7.18 - 7.23 高格畫廊舉辦「韓國畫家文坤油畫展」。	《藝術家》1987.07
	7.18 - 7.29 南畫廊舉辦「顏水龍淡彩畫展」。	南畫廊、《藝術家》1987.07
	7.18 - 7.29 雄獅畫廊舉辦「第十二屆雄獅美術新人獎」。	李賢文、《雄獅美術》1987.07
	7.21 - 7.30 新生畫廊舉辦「陳梅香師生國畫展」。	《藝術家》1987.07
	7.21 - 7.31 雅的藝術中心台北總公司舉辦「拉德·希列魯作品」。	《藝術家》1987.07
1987	7.24 - 8.2 春之藝廊舉辦「董陽孜書法個展」。	《藝術家》1987.07、《藝術家》1987.08
	7.24 - 7.30 慈暉紀念畫廊舉辦「江源國畫展」。	《藝術家》1987.07
	7.25 - 8.2 皇冠藝文中心舉辦「漫畫大展」。	《藝術家》1987.07
	7.25 - 8.2 高格畫廊舉辦「藝術象棋大展」。	《藝術家》1987.07
	8. 長流畫廊舉辦「古今對聯書法展」。	長流畫廊
	8. 春之藝廊結束營業。	侯王淑昭
	8.1 - 8.30 飛元藝術中心舉辦「歐洲名家版畫展」。	《藝術家》1987.08
	8.1 - 8.13 長流畫廊舉辦「當代山水特展」。	《藝術家》1987.08
	8.1 - 8.31 好望角畫廊舉辦「四景四韻特展」。	《藝術家》1987.08
	8.1 - 8.9 南畫廊舉辦「顏水龍淡彩畫展」。	《藝術家》1987.08
	8.1 - 8.12 今天畫廊舉辦「夏季陶邀請展」。	《藝術家》1987.08
	8.1 - 8.9 新生畫廊舉辦「房若訊國畫展」。	《藝術家》1987.08

年代	事件	資料來源
	8.1 - 8.31 維茵藝廊舉辦「名家聯展」。	《藝術家》1987.08
	8.1 - 8.9 敦煌藝術中心舉辦「精緻茶藝文畫展」。	《藝術家》1987.08
	8.1 - 8.10 雅的藝術中心台北總公司舉辦「夏洛瓦作品展」。	《藝術家》1987.08
	8.1 - 8.31 雅的藝術中心台南分公司舉辦「巴黎藝術卡片展」。	《藝術家》1987.08
	8.1 - 8.13 爵士攝影藝廊舉辦「陳明勳攝影展」。	《藝術家》1987.08
	8.1 - 8.31 水石間民藝之家舉辦「台灣民藝・家具刺繡小品展」。	《雄獅美術》1987.08
	8.1 - 8.31 台灣民藝文物之家舉辦「古典銀飾禮讚」。	《藝術家》1987.08
	8.1 - 8.30 永漢文化會場舉辦「名家精名聯展」。	《藝術家》1987.08
	8.1 - 8.31 忘塵軒舉辦「許忠英水彩畫展」。	《藝術家》1987.08
	8.1 - 8.31 怡心廬舉辦「世界各地民俗文物展」。	《藝術家》1987.08
	8.1 - 8.31 勝大莊美術館舉辦「彩陶之美特展」。	《藝術家》1987.08
1987	8.1 - 8.31 勝大莊美術館舉辦「國際水墨畫珍藏特展」。	《藝術家》1987.08
	8.1 - 8.31 勝大莊美術館舉辦「木雕人物及擺飾展」。	《藝術家》1987.08
	8.1 - 8.31 勝大莊美術館舉辦「明清古董家具展」。	《藝術家》1987.08
	8.1 - 8.16 愛力根畫廊舉辦「名家油畫系列」。展出張萬傳、顏雲連、何肇衢、黃楫 4 位畫家作品。	《藝術家》1987.08
	8.1 - 8.7 慈暉紀念畫廊舉辦「當代名家書畫聯展」。	《藝術家》1987.08
	8.1 - 8.30 天母藝術雅集舉辦「歐洲版畫展」。	《藝術家》1987.08
	8.1 - 8.31 洞天畫廊舉辦「傅益瑤水墨特展」。	《藝術家》1987.08
	8.1 - 8.31 洞天畫廊舉辦「古木雕精品展」。	《藝術家》1987.08
	8.1 - 8.31 洞天畫廊舉辦「明清古董家具展」。	《藝術家》1987.08
	8.1 - 8.20 神來畫廊舉辦「當代名家聯展」。	《藝術家》1987.08
	8.1 - 8.30 新世界畫廊舉辦「世界名家版畫展」。	《藝術家》1987.08

年代	事件	資料來源
	8.1 - 8.31 明生畫廊舉辦「少女、花與靜物展」。	明生畫廊、《藝術家》1987.08
	8.1 - 8.12 雄獅畫廊舉辦「南台灣三人展」，參展藝術家為羅青雲、林智信、洪素麗。	李賢文、《藝術家》1987.08
	8.5 - 8.10 皇冠藝文中心舉辦「夏日小品展」。	《藝術家》1987.08
	8.7 - 8.16 春之藝廊舉辦「楊元太陶塑展」。	《藝術家》1987.08
	8.8 - 8.13 慈暉紀念畫廊舉辦「五友書畫聯展」。	《藝術家》1987.08
	8.8 - 8.30 高格畫廊舉辦「世界名家油畫版畫展」。	《藝術家》1987.08
	8.10 - 8.30 敦煌藝術中心舉辦「水墨名家聯展」。	《藝術家》1987.08
	8.11 - 8.30 新生畫廊舉辦「劉珍讀奇木造型展」。	《藝術家》1987.08
	8.11 - 8.20 雅的藝術中心台北總公司舉辦「蘇富比拍賣版畫作品之石版海報展」。	《藝術家》1987.08
1987	8.14 - 8.23 阿波羅畫廊舉辦「張振宇油畫展」。	阿波羅畫廊、《藝術家》1987.08
	8.14 - 8.22 慈暉紀念畫廊舉辦「慈暉畫會蔬果專題展」。	《藝術家》1987.08
	8.15 - 8.30 長流畫廊舉辦「古今對聯書法特展」。	《藝術家》1987.08
	8.15 - 8.26 今天畫廊舉辦「趙小寶水彩畫展」。	《藝術家》1987.08
	8.15 - 8.27 爵士攝影藝廊舉辦「影像新銳攝影展」。	《藝術家》1987.08
	8.15 - 8.23 皇冠藝文中心舉辦「熊宜中水墨畫展」。	《藝術家》1987.08
	8.15 - 8.30 雄獅畫廊舉辦「韓國新生代水墨畫展」，由朴鍾琦、郭錫孫、金美順、李先雨、洪起享、成善玉、成宗學、金湘澈、鄭銀淑、朴仁鉉、尹蓮源、金相喆、徐錫元、林淳、文鳳宣、車大榮、李喆良、崔翰東、金謹中、吳允煥、洪石蒼、申山沃、宋秀南、李象範、卞寬植、洪勇善等聯合參展。	李賢文、《雄獅美術》1987.08
	8.18 - 8.30 愛力根畫廊舉辦「歐洲版畫展」。展出阿巴迪、畢費、夏洛瓦、達利、傑遜、戴佩如特、賈曼、巴拉笛等名家作品。	《藝術家》1987.08

年代	事件	資料來源
1987	8.20 - 8.27 南畫廊舉辦「經紀畫家作品展」。	《藝術家》1987.08
	8.21 - 8.30 春之藝廊舉辦「陳家榮畫展」。	《藝術家》1987.08
	8.21 - 8.31 雅的藝術中心台北總公司舉辦「當代名家石版畫冊展」。	《藝術家》1987.08
	8.21 - 9.3 神來畫廊舉辦「凍結時間—楊孟哲攝影展」。	《藝術家》1987.08
	8.22 - 9.6 大家藝術中心舉辦「13 歲小畫家韓言松畫展」。	《藝術家》1987.08
	8.22 - 9.6 西湖藝廊舉辦「武玉貞皮雕特展」。	《藝術家》1987.09
	8.23 - 8.30 慈暉紀念畫廊舉辦「鄭國強畫展」。	《藝術家》1987.08
	8.27 - 9.6 阿波羅畫廊舉辦「吳漢宗水墨畫展」。為畫家吳漢宗首次個展，展出 20 餘幅作品。	阿波羅畫廊、《藝術家》1987.08
	8.29 - 9.7 龍門畫廊舉辦「鄭宇煌水墨個展」。	《藝術家》1987.08
	8.29 - 9.6 今天畫廊舉辦「江憲正水墨畫展」。	《藝術家》1987.09
	8.29 - 9.10 爵士攝影藝廊舉辦「葉清芳攝影展」。	《藝術家》1987.08
	8.29 - 9.10 爵士攝影藝廊舉辦「葉清芳攝影個展」。	《藝術家》1987.09
	8.29 - 9.9 南畫廊舉辦「曾俊雄油畫個展」。	南畫廊、《藝術家》1987.08、《藝術家》1987.09
	9. 長流畫廊舉辦「楊善深精品展」。	長流畫廊、《藝術家》1987.09
	9. 長流畫廊舉辦「海上畫派特展」。	長流畫廊、《藝術家》1987.09
	9. 李錫奇、朱為白、徐術修共創「三原色藝術中心」，地址位於台北市復興南路一段 239 號 4 樓。	李錫奇
	9.1 - 9.13 長流畫廊舉辦「楊善琛精品展」。	《藝術家》1987.09
	9.1 - 9.30 好望角畫廊舉辦「當代名家聯展」。	《雄獅美術》1987.09
	9.1 - 9.30 龍門畫廊舉辦「名家聯展」。	《藝術家》1987.09

1987

年代	事件	資料來源
	9.1 - 9.30 華明藝廊舉辦「輔大藝術宗教藝術展」。	《雄獅美術》1987.09
	9.1 - 9.10 新生畫廊舉辦「張駿銘荷花攝影展」。展出 60 餘幅荷花作品。	《藝術家》1987.09
	9.1 - 9.30 維茵藝廊舉辦「名家聯展」。	《藝術家》1987.09
	9.1 - 9.15 雅的藝術中心台北總公司舉辦「清新雅靜銅版小品展」。	《藝術家》1987.09
	9.1 - 9.15 雅的藝術中心台南分公司舉辦「清新雅靜銅版小品展」。	《藝術家》1987.09
	9.1 - 9.30 水石間民藝之家舉辦「台灣民藝‧家具特展」。	《藝術家》1987.09
	9.1 - 9.30 忘塵軒舉辦「許文融水墨展」。	《藝術家》1987.09
	9.1 - 9.30 忘塵軒舉辦「鍾美麗水注展」。	《藝術家》1987.09
	9.1 - 9.30 怡心廬舉辦「非洲貿易珠及巴拉圭皮件展」。	《藝術家》1987.09
1987	9.1 - 9.30 勝大莊美術館舉辦「中國古董傢俱及木雕精品展」。	《藝術家》1987.09
	9.1 - 9.30 勝大莊美術館舉辦「國際水墨畫珍藏聯展」。	《藝術家》1987.09
	9.1 - 9.30 勝大莊美術館舉辦「中國近代十大名家書畫特展」。	《藝術家》1987.09
	9.1 - 9.30 寒舍畫廊舉辦「近代水墨人物畫展」。此次人物畫特展展出王震、鄭正慶、程十髮、黃冑、傅曉石、林墉、方增先、周思聰…等人作品。	《藝術家》1987.09
	9.1 - 9.14 慈暉紀念畫廊舉辦「九九聯美畫展」。	《藝術家》1987.09
	9.1 - 9.30 天母藝術雅集舉辦「歐洲版畫展」。	《藝術家》1987.09
	9.1 - 9.30 洞天畫廊舉辦「明清古董傢俱及古木雕真品展」。	《藝術家》1987.09
	9.1 - 9.30 洞天畫廊舉辦「溥心畬書畫珍藏特展」。	《藝術家》1987.09
	9.1 - 9.19 神來畫廊舉辦「當代名家聯展」。	《藝術家》1987.09
	9.1 - 9.27 長流畫廊舉辦「海上畫派特展」。	《藝術家》1987.09

年代	事件	資料來源
	9.1 - 9.30 新世界畫廊舉辦「中西展」。	《藝術家》1987.09
	9.1 - 9.30 明生畫廊舉辦「傑克斯·德貝爾版畫展」。	明生畫廊、《藝術家》1987.09
	9.5 - 9.27 今天畫廊舉辦「朱連興木雕精品展」。	《藝術家》1987.09
	9.5 - 9.13 皇冠藝文中心舉辦「清秋小品展」。	《藝術家》1987.09
	9.5 - 9.20 雄獅畫廊舉辦楊成愿首次油畫個展—「化石與空間系列」。	李賢文、《雄獅美術》1987.09
	9.6 - 9.30 台灣民藝文物之家舉辦「蘭嶼之美特展」。	《藝術家》1987.09
	9.8 - 9.14 西湖藝廊舉辦「中山女中陳素民老師國畫書法個人特展」。	《雄獅美術》1987.09
	9.11 - 9.20 阿波羅畫廊舉辦「顏聖哲水墨畫展」。	阿波羅畫廊、《藝術家》1987.09
	9.12 - 9.25 藝術家畫廊舉辦「陳庭詩水墨雕塑展」。	《藝術家》1987.09
1987	9.12 - 9.27 今天畫廊舉辦「台灣民藝特展」。	《藝術家》1987.09
	9.12 - 9.20 新生畫廊舉辦「包容國畫展」。	《藝術家》1987.09
	9.12 - 9.24 爵士攝影藝廊舉辦「日本藤井秀樹攝影展」。	《藝術家》1987.09
	9.12 - 9.21 大家藝術中心 舉辦「畫家筆中的長春祠」。	《藝術家》1987.09
	9.12 - 9.23 南畫廊舉辦「張炳堂油畫展」。	南畫廊、《藝術家》1987.09
	9.16 - 9.30 雅的藝術中心台北總公司舉辦「浪漫詩意石版小品展」。	《藝術家》1987.09
	9.16 - 9.22 慈暉紀念畫廊舉辦「當代西畫教授聯展」。	《藝術家》1987.09
	9.18 - 9.27 皇冠藝文中心舉辦「胡德馨蠟染版畫展」。	《藝術家》1987.09
	9.19 - 9.30 永漢文化會場舉辦「素人畫家李永沱個展」。	《藝術家》1987.09
	9.20 - 10.4 神來畫廊舉辦「胡凱評水墨個展」。	《藝術家》1987.09
	9.20 三原色藝術中心舉辦「開幕聯展」。	李錫奇

1987

年代	事件	資料來源
1987	9.21 - 10.6 愛力根畫廊舉辦「藍榮賢個展—太陽的耀昇」。	愛力根畫廊、《藝術家》1987.09
	9.22 - 10.1 新生畫廊舉辦「陳定山 92 祝壽展」。	《藝術家》1987.09
	9.24 - 9.30 慈暉紀念畫廊舉辦「慈暉紀念畫廊暨慈暉書畫會成立 3 周年慶祝教師節特展」。	《藝術家》1987.09
	9.25 - 10.8 阿波羅畫廊舉辦「郭清治現代雕刻展」。	阿波羅畫廊、《藝術家》1987.10
	9.25 - 10.11 高格畫廊舉辦「劉啟祥油畫展」。	《藝術家》1987.09
	9.26 - 10.7 南畫廊舉辦「後現代繪畫—連德誠個展」。	《藝術家》1987.09、《藝術家》1987.10
	9.26 - 10.7 南畫廊舉辦「連德誠『拼圖系列』新作展」，展出油畫作品共計 30 幅。	《藝術家》1987.09、《藝術家》1987.10
	9.26 - 9.30 雅的藝術中心台南分公司舉辦「浪漫詩意石版小展」。	《藝術家》1987.09
	9.26 - 10.8 爵士攝影藝廊舉辦「蔡啟祥攝影展」。	《藝術家》1987.10
	9.26 - 10.5 大家藝術中心 舉辦「簡建興水彩畫展」。	《藝術家》1987.09
	9.26 - 10.8 西湖藝廊舉辦「郭燕嶠畫展」。	《雄獅美術》1987.10
	9.26 - 10.15 金品藝廊舉辦「中國當代名家山水聯展」。	《藝術家》1987.10
	9.26 - 10.18 雄獅畫廊舉辦「余承堯水墨個展」。	李賢文、《雄獅美術》1987.09
	10. 長流畫廊舉辦「黃君璧書畫展」。	長流畫廊
	10.1 - 10.30 飛元藝術中心舉辦「歐洲名家版畫聯展」。	《藝術家》1987.10
	10.1 - 10.11 長流畫廊舉辦「慶祝黃君璧 90 誕辰書畫展」。	《藝術家》1987.10
	10.1 - 10.31 好望角畫廊舉辦「當代名家書畫聯展」。	《藝術家》1987.10
	10.1 - 10.31 敦煌藝術中心舉辦「水墨名家聯展」。	《藝術家》1987.10
	10.1 - 10.23 雅的藝術中心台北總公司舉辦「法國藝術圖書大展」。	《藝術家》1987.10

年代	事件	資料來源
	10.1 - 10.23 雅的藝術中心台南分公司舉辦「法國藝術圖書大展」。	《藝術家》1987.10
	10.1 - 10.31 台灣民藝文物之家舉辦「蘭嶼之美特展」。	《藝術家》1987.10
	10.1 - 10.30 忘塵軒舉辦「侯順利石雕展」。	《藝術家》1987.10
	10.1 - 10.31 怡心廬舉辦「非洲貿易珠及巴拉圭皮件展」。	《藝術家》1987.10
	10.1 - 10.31 勝大莊美術館舉辦「中國古董傢俱及木雕精品展」。	《藝術家》1987.10
	10.1 - 10.31 勝大莊美術館舉辦「國際水墨畫藏聯展」。	《藝術家》1987.10
	10.1 - 10.31 勝大莊美術館舉辦「中國近代十大名家書畫特展」。	《藝術家》1987.10
	10.1 - 10.31 寒舍畫廊舉辦「三山五嶽・古今風情一水墨畫特展」。	《藝術家》1987.10
	10.1 - 10.7 慈暉紀念畫廊舉辦「飛雲畫展」。	《藝術家》1987.10
	10.1 - 10.31 天母藝術雅集舉辦「素人藝術家的石雕木刻展」。	《藝術家》1987.10
	10.1 - 10.31 洞天畫廊舉辦「明清古董傢俱及古木雕珍品展」。	《藝術家》1987.10
1987	10.1 - 10.30 神來畫廊舉辦「當代名家聯展」。	《藝術家》1987.10
	10.1 - 10.30 明生畫廊舉辦「名家新作展」。	明生畫廊、《藝術家》1987.10
	10.3 - 10.31 華明藝廊舉辦「現代書法聯展」。	《藝術家》1987.10
	10.3 - 10.14 今天畫廊舉辦「張禮權書畫篆刻展」，為張禮權首次個展，展出 30 幅水墨近作以及書法、金石作品。	《藝術家》1987.10
	10.3 - 10.11 新生畫廊舉辦「楊震夷國畫展」。	《藝術家》1987.10
	10.3 - 10.31 維茵藝廊舉辦「台灣前輩畫家精品展」。	《藝術家》1987.10
	10.3 - 10.18 永漢文化會場舉辦「許武勇畫展」。	《藝術家》1987.10
	10.3 - 10.18 皇冠藝文中心舉辦「大地展一張韻明水墨畫展」。	《藝術家》1987.10
	10.3 - 10.16 黎明畫廊舉辦「周榮源水彩畫展」。	《藝術家》1987.10
	10.4 - 10.13 龍門畫廊舉辦「朱德群油畫展」。	《藝術家》1987.10
	10.4 - 10.16 三原色藝術中心舉辦「朱德群畫展」。	《藝術家》1987.10

年代	事件	資料來源
1987	10.4 - 10.13 龍門畫廊舉辦「朱德群油畫展」。	龍門雅集
	10.4 - 10.16 三原色藝術中心舉辦「朱德群畫展」。	李錫奇
	10.4 - 10.16 永漢文化會場舉辦「李錦綢畫展」。	《藝術家》1987.10
	10.8 - 10.31 今天畫廊舉辦「盧月鉛皮雕精品展」。	《藝術家》1987.10
	10.8 - 10.31 愛力根畫廊舉辦「代理畫家聯展」。	《藝術家》1987.10
	10.8 - 10.14 慈暉紀念畫廊舉辦「東亞藝術研究會聯展」。	《藝術家》1987.10
	10.9 - 10.18 水石間民藝之家舉辦「台灣民俗藝術特展」。	《雄獅美術》1987.10
	10.9 - 10.19 西湖藝廊舉辦「包容國畫展」。	《雄獅美術》1987.10
	10.9 劉煥獻、劉麗容創辦東之畫廊，地址位於台北市忠孝東路四段 218-4 號阿波羅大廈 B 棟 8 樓。	東之畫廊、《藝術家》1987.09
	10.9 - 11.8 東之畫廊舉辦「東之藝術巨匠展」，為東之畫廊於台北市東區開幕首展，有中、日名家油畫作品約 30 幅。參展畫家有梅原龍三郎、鹽月桃甫、石川欽一郎、立石鐵臣、田中善之祝、川島理一郎、桑田喜好、陳澄波、陳植棋、郭柏川。	東之畫廊、《藝術家》1987.10
	10.10 - 10.23 藝術家畫廊舉辦「周于棟繪畫陶雕展」。	《藝術家》1987.10
	10.10 - 10.25 阿波羅畫廊舉辦「許坤成油畫展」。	《藝術家》1987.10
	10.10 - 10.21 南畫廊舉辦「文霽（中）朴明禮（韓）雙人展」。	《藝術家》1987.10
	10.10 - 10.18 大家藝術中心舉辦「歐巴帝版畫展」。	《藝術家》1987.10
	10.10 - 10.25 丹青畫廊舉辦「吳錦源 1987 回顧展」。	《藝術家》1987.10
	10.11 - 10.22 爵士攝影藝廊舉辦「吳樹昌攝影展」。	《藝術家》1987.10
	10.13 - 10.31 長流畫廊舉辦「當代明家水墨畫展」。	《藝術家》1987.10
	10.13 - 10.22 新生畫廊舉辦「溥心畬遺作展」。	《藝術家》1987.10
	10.15 - 10.28 雄獅畫廊舉辦「台陽三元老聯展」。	《藝術家》1987.10
	10.16 - 10.22 慈暉紀念畫廊舉辦「張壽陽壽陽畫展」。	《藝術家》1987.10
	10.17 - 10.28 今天畫廊舉辦「林凌葫蘆藝術展」。	《藝術家》1987.10

年代	事件	資料來源
	10.17 - 11.6 黎明畫廊舉辦「慶祝光輝 10 月當代名家畫展」。	《藝術家》1987.10
	10.20 - 10.30 西湖藝廊舉辦「潘燕九國畫展」。	《雄獅美術》1987.10
	10.21 - 11.1 雄獅畫廊舉辦「台陽三畫伯聯展」，展出顏水龍、楊三郎、劉啟祥作品。	李賢文
	10.23 - 11.12 寒舍畫廊舉辦「土耳其手織地毯展」。	《藝術家》1987.11
	10.23 - 10.29 慈暉紀念畫廊舉辦「許凱夫出國前畫展」。	《藝術家》1987.10
	10.23 - 11.13 神來畫廊舉辦「胡凱評水墨個展—十二生肖特展」。	《藝術家》1987.11
	10.24 - 11.11 龍門畫廊舉辦「賴傳鑑油畫展」。	《藝術家》1987.11
	10.24 - 10.31 新生畫廊舉辦「陳丹誠國畫展」。	《藝術家》1987.10
	10.24 - 11.1 新生畫廊舉辦「陳丹誠國畫展」。	《藝術家》1987.11
	10.24 - 11.8 雅的藝術中心台北總公司舉辦「法國畫家雷蒙普萊個展」。	《藝術家》1987.10、《藝術家》1987.11
1987	10.24 - 11.8 雅的藝術中心台南分公司舉辦「法國畫家雷蒙普萊個展」。	《藝術家》1987.10
	10.24 - 11.5 爵士攝影藝廊舉辦「郭力昕攝影展」。	《藝術家》1987.10、《藝術家》1987.11
	10.24 - 11.18 大家藝術中心舉辦「石嵩水墨畫展」，為石嵩首次個展。	《藝術家》1987.10
	10.24 - 11.8 永漢文化會場舉辦「李錦綢畫展」。	《藝術家》1987.11
	10.24 - 10.31 皇冠藝文中心舉辦「閣格畫家特展」。	《藝術家》1987.10
	10.24 - 11.11 龍門畫廊舉辦「賴傳鑒油畫展」。	龍門雅集
	10.31 - 11.13 藝術家畫廊舉辦「黃朝湖水墨展」。	《藝術家》1987.11
	10.31 - 11.12 今天畫廊舉辦「王興道水墨畫展」。	《藝術家》1987.11
	11.1 - 11.30 飛元藝術中心舉辦「歐洲名家版畫聯展」。	《雄獅美術》1987.11
	11.1 - 11.13 長流畫廊舉辦「中國近代大師書畫展」。	《藝術家》1987.11

年代	事件	資料來源
	11.1 - 11.23 阿波羅畫廊舉辦「李澤藩、李吉政、胡笳、蕭如松水彩聯展」。	《藝術家》1987.11
	11.1 - 11.15 華明藝廊舉辦「現代書法聯展」。	《藝術家》1987.11
	11.1 - 11.12 今天畫廊舉辦「木化奇石精品展」。	《藝術家》1987.11
	11.1 - 11.30 維茵藝廊舉辦「前輩畫家精品展」。	《藝術家》1987.11
	11.1 - 11.30 雅的藝術中心台南分公司舉辦「雅的版畫聯展」。	《藝術家》1987.11
	11.1 - 12.20 雅的藝術中心台南分公司舉辦「聖誕藝術卡片展」。	《藝術家》1987.11
	11.1 - 11.30 忘塵軒舉辦「張釉心國畫展」。	《藝術家》1987.11
	11.1 - 11.30 怡心廬舉辦「世界民俗文物及尼泊爾首飾特展」。	《藝術家》1987.11
	11.1 - 11.30 勝大莊美術館舉辦「中國近代名人書畫展」。	《藝術家》1987.11
1987	11.1 - 11.30 勝大莊美術館舉辦「建德國際藝術公司『中國古董文物國際拍賣大會』預展」。	《藝術家》1987.11
	11.1 - 11.30 寒舍畫廊舉辦「近代名家水墨畫特展」。	《藝術家》1987.11
	11.1 - 11.12 愛力根畫廊舉辦「代理畫家聯展」。	《藝術家》1987.11
	11.1 - 11.30 洞天畫廊舉辦「中國古董傢俱展」。	《藝術家》1987.11
	11.1 - 11.30 洞天畫廊舉辦「明清木雕精品展」。	《藝術家》1987.11
	11.1 - 11.30 洞天畫廊舉辦「國際水墨畫珍藏特展」。	《藝術家》1987.11
	11.1 - 11.30 新世界畫廊舉辦「陳錦芳油畫版畫展」。	《藝術家》1987.11
	11.1 - 11.30 明生畫廊舉辦「世界巨匠版畫展」。	明生畫廊、《藝術家》1987.11
	11.3 - 11.12 新生畫廊舉辦「白冉影展」。	《藝術家》1987.11
	11.4 - 11.15 敦煌藝術中心舉辦「江南遊一胡宇基三度遊江南作品展」。	《藝術家》1987.11
	11.5 - 11.12 高格畫廊舉辦「吳炫三一古文明系列」。	《藝術家》1987.11

年代	事件	資料來源
	11.5 - 11.15 雄獅畫廊舉辦「王攀元水墨畫展」。	李賢文、《藝術家》1987.11
	11.6 - 11.15 好望角畫廊舉辦「黃雲溪個展」。	《藝術家》1987.11
	11.6 - 11.15 皇冠藝文中心舉辦謝江松個展「中央山脈之頌」，展出 40 餘幅作品。	《藝術家》1987.10、《藝術家》1987.11
	11.7 - 11.29 現代畫廊舉辦「詹升興陶藝展」。	《藝術家》1987.11
	11.7 - 11.19 爵士攝影藝廊舉辦「陳曙光攝影展」。	《藝術家》1987.11
	11.7 - 11.29 丹青畫廊舉辦「王太田、劉鳳祥國畫聯展」。	《藝術家》1987.11
	11.7 - 11.19 金品藝廊舉辦「祝祥書畫篆刻展」。	《藝術家》1987.11
	11.7 - 11.20 黎明畫廊舉辦「宋建業水彩畫展」。	《藝術家》1987.11
	11.7 - 11.19 三原色藝術中心舉辦「大陸水墨畫觀摩展」。	李錫奇
	11.9 - 11.22 雅的藝術中心台北總公司舉辦「雅的版畫聯展」。	《藝術家》1987.11
1987	11.10 - 11.16 慈暉紀念畫廊舉辦「孫柏堂國畫個展」。	《藝術家》1987.11
	11.11 - 11.22 南畫廊舉辦「孔來福『古蹟』個展」。	《藝術家》1987.11
	11.11 - 11.22 南畫廊舉辦「洪麗娜『新古典』配飾創作展」。	《藝術家》1987.11
	11.11 - 11.29 東之畫廊舉辦「前輩畫家三少年特展─陳進、林玉山、郭雪湖」。	東之畫廊、《藝術家》1987.11
	11.14 - 11.25 龍門畫廊舉辦「名家聯展」。	《藝術家》1987.11
	11.14 - 11.25 今天畫廊舉辦「劉作泥陶藝展」。	《藝術家》1987.11
	11.14 - 11.22 新生畫廊舉辦「劉哲雄國畫展」。	《藝術家》1987.11
	11.14 - 11.28 大家藝術中心舉辦「陳銀輝油畫展」。	《藝術家》1987.11
	11.14 - 11.22 水石間民藝之家舉辦「古甕展」。	《藝術家》1987.11
	11.14 - 11.30 永漢文化會場舉辦「王萬春畫展─劇場風景」。	《藝術家》1987.11
	11.14 - 11.30 神來畫廊舉辦「當代名家聯展」。	《藝術家》1987.11
	11.14 - 11.22 高格畫廊舉辦「王守英個展」。	《藝術家》1987.11

年代	事件	資料來源
	11.14 - 11.29 愛力根畫廊舉辦「顏雲連油畫個展」。	愛力根畫廊、《藝術家》1987.11
	11.15 - 11.29 長流畫廊舉辦「黃君璧書畫展」。	《藝術家》1987.11
	11.15 - 11.30 雅的藝術中心台南分公司舉辦「法國石版畫冊圖書展」。	《藝術家》1987.11
	11.18 - 11.25 慈暉紀念畫廊舉辦「當代名家書畫聯展」。	《藝術家》1987.11
	11.18 - 12.2 雄獅畫廊舉辦「戴榮才新作個展」。	李賢文
	11.19 - 12.3 金品藝廊舉辦「陳海虹個展」。	《藝術家》1987.12
	11.20 - 11.30 好望角畫廊舉辦「當代名家書畫展」。	《藝術家》1987.11
	11.20 - 11.30 皇冠藝文中心舉辦「林肖雲彩墨畫展」。	《藝術家》1987.11
	11.21 - 11.29 華明藝廊舉辦「視聽教具特展」。	《藝術家》1987.11
	11.21 - 12.3 爵士攝影藝廊舉辦「楊基生攝影回顧展」。	《藝術家》1987.11
1987	11.21 - 12.4 黎明畫廊舉辦「張篤孝畫展」。	《藝術家》1987.11
	11.21 - 12.3 爵士攝影藝廊舉辦「楊基生・鄭寶華・陳和平三人攝影展」。	《藝術家》1987.12
	11.21 - 12.6 黎明畫廊舉辦「張篤孝畫展」。	《藝術家》1987.12
	11.21 - 11.30 三原色藝術中心舉辦「大陸木刻版畫展」。	李錫奇
	11.22 - 12.31 寒舍畫廊舉辦「清乾隆國寶銅猴頭像特展」。	《藝術家》1987.12
	11.23 - 12.11 雅的藝術中心台北總公司舉辦「聖誕藝術卡片展」。	《藝術家》1987.11
	11.24 - 12.3 新生畫廊舉辦「方懷白國畫展」。	《藝術家》1987.11、《藝術家》1987.12
	11.25 - 11.29 南畫廊舉辦「88 年世界名畫」。	《藝術家》1987.11
	11.25 - 11.29 南畫廊舉辦「100 種月曆大展」。	《藝術家》1987.11
	11.25 - 12.10 陶朋舍舉辦「曾鴻儒陶藝展」。	《藝術家》1987.11
	11.25 - 12.15 南畫廊舉辦「88 年世界各畫月曆」。	《藝術家》1987.12

年代	事件	資料來源
	11.27 - 12.6 阿波羅畫廊舉辦「江明賢水墨個展」	阿波羅畫廊
	11.27 - 12.3 慈暉紀念畫廊舉辦「羅卓仁國畫個展」。	《藝術家》1987.11
	11.28 - 12.9 今天畫廊舉辦「洪翎鵬水彩畫展」。	《藝術家》1987.11、《藝術家》1987.12
	11.28 - 12.15 龍門畫廊舉辦「陳景容新作發表展」。	龍門雅集
	11.28 - 12.9 今天畫廊舉辦「洪翔鵬水彩畫展」。	《藝術家》1987.12
	12. 長流畫廊舉辦「紫砂壺名品展及當代水墨名作展」。	長流畫廊
	12. 長流畫廊舉辦「石灣陶名品展及廿世紀中國水墨名家書畫展」。	長流畫廊
	12.1 - 12.31 阿波羅畫廊舉辦「冉茂芹肖像畫活動」。	《藝術家》1987.12
	12.1 - 12.31 飛元藝術中心舉辦「歐洲名家版畫聯展」。	《雄獅美術》1987.12
	12.1 - 12.13 長流畫廊舉辦「砂壺名品展及當代水墨名作展」。	《藝術家》1987.12
1987	12.1 - 12.12 明生畫廊舉辦「'88 世界藝術·曆大展」。	明生畫廊、《藝術家》1987.12
	12.1 - 12.31 維茵畫廊舉辦「名家作品展」。	《藝術家》1987.12
	12.1 - 12.11 雅的藝術中心台北總公司舉辦「聖誕藝術卡片展」。	《藝術家》1987.12
	12.1 - 12.31 怡心廬舉辦「世界民俗文物及尼泊爾首飾特展」。	《雄獅美術》1987.12
	12.1 - 12.31 勝大莊美術館舉辦「國際水墨畫珍藏特展」。	《藝術家》1987.12
	12.1 - 12.31 勝大莊美術館舉辦「明清木雕精品展」。	《藝術家》1987.12
	12.1 - 12.31 勝大莊美術館舉辦「明清古董傢俱特展」。	《藝術家》1987.12
	12.1 - 12.10 西湖藝廊舉辦「金仲原書法展」。	《藝術家》1987.12
	12.1 - 12.31 洞天畫廊舉辦「明清刺繡珍品展」。	《藝術家》1987.12
	12.1 - 12.31 洞天畫廊舉辦「古木雕大展」。	《藝術家》1987.12
	12.1 - 12.31 洞天畫廊舉辦「清宮龍座及古董傢俱」。	《藝術家》1987.12
	12.1 - 12.31 神來畫廊舉辦「當代名家聯展」。	《藝術家》1987.12

年代	事件	資料來源
	12.1 - 12.31 神來畫廊舉辦「第一代陶師生聯展」。	《藝術家》1987.12
	12.1 - 12.13 高格畫廊舉辦「大陸名家書畫特展」。	《藝術家》1987.12
	12.1 - 12.31 高格畫廊舉辦「世界名家版畫特展」。	《藝術家》1987.12
	12.1 - 12.31 新世界畫廊舉辦「林智信、倪朝龍、陳錦芳三人版畫展」。	《藝術家》1987.12
	12.1 - 12.31 新世界畫廊舉辦「世界名家版畫展」。	《藝術家》1987.12
	12.2 - 12.8 敦煌藝術中心於舉辦「伍揖青工筆花鳥展」。	《藝術家》1987.12
	12.2 - 12.14 三原色藝術中心舉辦「大陸現代畫展」。	《藝術家》1987.12
	12.5 - 12.18 三原色藝術中心舉辦「大陸現代畫展」，參展藝術家有木心、艾未未、袁運生、陳丹書、張容圖、嚴力、刑菲等七人。	李錫奇
	12.3 - 12.13 南畫廊舉辦「劉文輝油畫個展」。	南畫廊、《藝術家》1987.12
1987	12.4 - 12.15 東之畫廊舉辦「文建會國際版畫大展‧浮世繪的表情美」	東之畫廊、《藝術家》1987.12
	12.4 - 12.10 慈暉紀念畫廊舉辦「漢墨畫會國畫聯展」。	《藝術家》1987.12
	12.5 - 12.25 好望角畫廊舉辦「鳥獸天倫展」。	《藝術家》1987.12
	12.5 - 12.13 華明藝廊舉辦「周麗娟個展」。	《藝術家》1987.12
	12.5 - 12.20 現代畫廊舉辦「清代民俗故事人物青石雕刻精品展」。	《藝術家》1987.12
	12.5 - 12.13 新生畫廊舉辦「徐正治國畫展」。	《藝術家》1987.12
	12.5 - 12.7 爵士攝影藝廊舉辦「洪裕正逝世週年紀念攝影展」。	《藝術家》1987.12
	12.5 - 12.20 雄獅畫廊舉辦「司徒立個展」。	李賢文
	12.5 - 12.14 大家藝術中心舉辦「TAIPIES 達比斯版畫展」。	《藝術家》1987.12
	12.5 - 12.20 永漢文化會場舉辦「邱秉恆個展」。	《藝術家》1987.12
	12.5 - 12.17 愛力根畫廊舉辦「藝壇巨匠油畫雕塑展」，	

年代	事件	資料來源
	展出達利（S. Dali）、畢費（B. Buffet）、特墨（P. Y. Tremois）、傑克維雍（J.VILLON）、維士巴修（C. Weisbuch）、布拉吉立（A. Brasilier）作品。	愛力根畫廊、《藝術家》1987.12
	12.5 - 12.26 丹青畫廊舉辦「蕭進發、李沃源、李元慶水墨畫聯展」。	《藝術家》1987.12
	12.5 - 12.13 金品藝廊舉辦「八閩畫會聯展」。	《雄獅美術》1987.12
	12.7 - 1988.1.16 明生畫廊舉辦「國際名家版畫聯展」。	明生畫廊、《藝術家》1987.12
	12.8 - 12.13 黎明畫廊舉辦「黎明畫會師生展」。	《藝術家》1987.12
	12.11 - 12.23 阿波羅畫廊舉辦「藍清輝畫展」	阿波羅畫廊
	12.11 - 12.27 敦煌藝術中心於舉辦「中國文學裏的畫境」。	《藝術家》1987.12
	12.11 - 12.20 西湖藝廊舉辦「王濂書畫展」。	《藝術家》1987.12
	12.12 - 12.23 今天畫廊舉辦「楊朝舜木刻展」。	《藝術家》1987.12
1987	12.12 - 12.27 雅的藝術中心台北總公司舉辦「20世紀巨匠名作展」。	《藝術家》1987.12
	12.12 - 12.27 雅的藝術中心台北總公司舉辦「當代法國名家版畫聯展」。	《藝術家》1987.12
	12.12 - 1988.1.3 皇冠藝文中心舉辦「嶺南派源流大展」。	《藝術家》1987.12
	12.12 - 12.17 慈暉紀念畫廊舉辦「當代書畫名家聯展」。	《藝術家》1987.12
	12.12 - 12.24 三原色藝術中心舉辦「黃冑個展」。	《藝術家》1987.12
	12.14 - 16 明生畫廊舉辦「碎布併花手工藝展」。	明生畫廊、《藝術家》1987.12
	12.14 - 12.31 華明藝廊舉辦「陳枝芳油畫展」。	《藝術家》1987.12
	12.15 - 12.31 長流畫廊舉辦「石灣陶藝名品展及廿世紀中國水墨名家作品展」。	《藝術家》1987.12
	12.15 - 12.24 新生畫廊舉辦「許正賜國畫展」。	《藝術家》1987.12

年代	事件	資料來源
	12.15－12.31 黎明畫廊舉辦「慶祝行憲紀念名家水彩畫展」。	《藝術家》1987.12
	12.16－12.29 高格畫廊舉辦「古今名家書畫展」。	《藝術家》1987.12
	12.17－12.27 東之畫廊舉辦「文建會國際版畫大展・江漢東之版畫世界」。	東之畫廊、《藝術家》1987.12
	12.17－12.30 金陵藝術中心舉辦「楊國台版畫展」。	《藝術家》1987.12
	12.17－12.30 金品藝廊舉辦「奔雨畫會聯展」。	《雄獅美術》1987.12
	12.18－12.30 六六畫廊舉辦「名家書畫展」。	《藝術家》1984.12
	12.18－12.24 慈暉紀念畫廊舉辦「陳雪英女士國畫展」。	《藝術家》1987.12
	12.19－12.30 龍門畫廊舉辦「姜寶林水墨畫展」。	龍門雅集
	12.19－12.30 南畫廊舉辦「林智信『鄉土』版畫展」。	南畫廊、《藝術家》1987.12
1987	12.19－12.31 爵士攝影藝廊舉辦「鐘永和攝影展」。	《藝術家》1987.12
	12.19－12.30 大家藝術中心舉辦「吳承硯畫展」。	《藝術家》1987.12
	12.19－1988.1.8 寒舍畫廊舉辦「洪瑞麟精品畫展——礦工與裸女」。	《藝術家》1988.01
	12.19－12.31 三原色藝術中心舉辦「黃冑畫展」。	李錫奇
	12.21－12.30 西湖藝廊舉辦「名家書畫精品展」。	《藝術家》1987.12
	12.24－1988.1.5 雄獅畫廊舉辦「于兆漪個展」。	李賢文
	12.25－1988.1.6 今天畫廊舉辦「沈禎水墨畫展」。	《藝術家》1987.12
	12.25－12.31 慈暉紀念畫廊舉辦「南山小集書法聯展」。	《藝術家》1987.12
	12.26－1988.1.3 阿波羅畫廊舉辦「朱寶雍的觀念陶藝作品」	阿波羅畫廊、《藝術家》1987.12
	12.26－1.3 新生畫廊舉辦「張杰彩荷畫展」。	《藝術家》1988.01
	12.26－1988.1.10 永漢文化會場舉辦「李美枝個展」。	《藝術家》1987.12

年代	事件	資料來源
1988	1988 年，漢雅軒畫廊在紐約第 66 街成立分公司。	中華民國畫廊協會《1999 畫廊年鑑》台北：敦皇藝術股份有限公司出版 1999 年八月。
	1988 年，亞洲藝術中心由「台北市民生東路」遷移台北市建國南路二段 177 號。	亞洲藝術中心
	1988 年，亞洲藝術中心舉辦「楊興生個展」。	亞洲藝術中心
	1988 年，「雅的藝術中心」更名為「雅德藝術中心」，改為黃河獨資。	雲河藝術
	1.1 - 1.12 東之畫廊舉辦「范康龍木雕展」。	東之畫廊
	1.1 - 1.30 莫內畫廊舉辦「名家精品聯展」。	《雄獅美術》1988.01
	1.1 - 1.17 龍門畫廊舉辦林順雄水墨畫展「十二生肖系列之九」。	龍門雅集
	1.1 南畫廊率先舉行「進口名畫月曆展」，推展美術全民化運動，掀開名畫進入家庭生活的風氣。。	南畫廊
	1.1 - 1.14 敦煌藝術中心舉辦「水墨名家聯展」。	《藝術家》1988.01
	1.1 - 1.30 雅的藝術中心台北總公司舉辦「國際名家『花之語』油畫、版畫系列」。	《藝術家》1988.01
	1.1 - 1.31 勝大莊美術館舉辦「中國近代十大名家書畫特展」。	《藝術家》1988.01
	1.1 - 1.31 勝大莊美術館舉辦「清宮龍座及古董家具展」。	《藝術家》1988.01
	1.1 - 1.31 勝大莊美術館舉辦「彩陶之美特展」。	《藝術家》1988.01
	1.1 - 1.7 慈暉紀念畫廊舉辦「張德正國畫展」。	《藝術家》1988.01
	1.1 - 1.31 洞天畫廊舉辦「明清木雕精品展」。	《藝術家》1988.01
	1.1 - 1.31 洞天畫廊舉辦「海上名家水墨畫特展」。	《藝術家》1988.01
	1.1 - 1.15 神來畫廊舉辦「國畫聯展」。	《藝術家》1988.01
	1.1 - 2.15 神來畫廊舉辦「雕塑陶器聯展」。	《藝術家》1988.01

1988

年代	事件	資料來源
	1.1 - 1.15 黎明畫廊舉辦「王祿松新詩水彩畫展」。	《藝術家》1988.01
	1.1 - 1.31 高格畫廊舉辦「迎新精品展」。	《雄獅美術》1988.01
	1.1 - 1.31 新世界畫廊舉辦「陳錦芳油畫、版畫展」。	《藝術家》1988.01
	1.2 - 1.13 南畫廊舉辦「熊美儀水彩花卉個展」。	《藝術家》1988.01
	1.2 - 1.13 南畫廊舉辦「徐光民藝品新裝作品展」。	《藝術家》1988.01
	1.2 - 1.15 三原色藝術中心舉辦「費明杰個展」。	李錫奇、《藝術家》1988.01
	1.3 - 1.14 爵士攝影藝廊舉辦「張敬德建築攝影展」。	《藝術家》1988.01
	1.5 - 1.17 飛元藝術中心舉辦「畢費版畫展」。	《藝術家》1988.01
	1.5 - 1.14 新生畫廊舉辦「姚冬聲國畫展」。	《藝術家》1988.01
	1.5 - 1.31 愛力根畫廊舉辦「年有餘——張萬傳作品精選」。	《藝術家》1988.01
	1.5 - 1.31 愛力根畫廊舉辦「新春中外名家聯展」。	《藝術家》1988.01
1988	1.8 - 1.16 阿波羅畫廊舉辦「余元康個展」	阿波羅畫廊
	1.8 - 1.24 雄獅畫廊舉辦雄獅畫廊三週年特展—「楊善深大陸寫生展」。	李賢文
	1.8 - 1.16 慈暉紀念畫廊舉辦「蕭全鵬拓墨山水展」。	《藝術家》1988.01
	1.9 - 1.17 皇冠藝文中心舉辦「樓柏安書畫展——唐宋情懷」。	《藝術家》1988.01
	1.10 - 2.29 寒舍畫廊舉辦「名家精品聯合觀摩展」。	《藝術家》1988.01
	1.10 - 2.29 寒舍畫廊舉辦「水墨聯展」。	《藝術家》1988.01
	1.15 - 1.28 敦煌藝術中心舉辦「蕭進興個展」。	《藝術家》1988.01
	1.15 - 1.31 金陵藝術中心舉辦「朱寶雍陶藝展」。	《藝術家》1988.01
	1.16 - 1.27 南畫廊舉辦「迎龍年——暢銷畫家聯展」。	《藝術家》1988.01
	1.16 - 1.24 新生畫廊舉辦「王仁志蘭花專題展」。	《藝術家》1988.01
	1.16 - 1.28 爵士攝影藝廊舉辦「林小堤『消失的地平線』澎湖攝影展」。	《藝術家》1988.01

年代	事件	資料來源
1988	1.16 - 2.14 愛力根畫廊舉辦「年年有餘——張萬傳作品精選展」。	《藝術家》1988.02
	1.16 - 2.15 神來畫廊舉辦「當代國畫名家聯展」。	《藝術家》1988.03
	1.16 - 1.31 黎明畫廊舉辦「耿殿棟花木攝影展」。	《藝術家》1988.01
	1.16 - 1.31 三原色藝術中心舉辦謝孝德「反污染清泉系列畫展」。	李錫奇、《藝術家》1988.01
	1.17 - 1.27 慈暉紀念畫廊舉辦「詹明涼嶺南國畫展」。	《藝術家》1988.01
	1.18 - 2.13 明生畫廊舉辦「世界名畫廉美展（一）」。	明生畫廊、《藝術家》1988.01
	1.22 - 2.7 維茵畫廊舉辦「張藹維肖像畫個展」。	《藝術家》1988.01
	1.22 - 2.7 龍門畫廊舉辦「丁雄泉畫展」。	龍門雅集
	1.23 - 2.6 華明藝廊舉辦「石玉祖宗教剪紙特展」。	《藝術家》1988.02
	1.23 - 1.31 皇冠藝文中心舉辦「胡永凱彩墨畫展」。	《藝術家》1988.02
	1.26 - 2.4 新生畫廊舉辦「李奇茂人物國畫展」。	《藝術家》1988.01
	1.26 - 2.4 新生畫廊舉辦「明·清·民台灣名家書法收藏展」。	《藝術家》1988.02
	1.27 - 3.8 龍門畫廊舉辦「名家聯展」。	《藝術家》1988.02
	1.28 - 2.4 雄獅畫廊舉辦「雄獅畫廊精品展」。	李賢文
	1.29 - 2.4 慈暉紀念畫廊舉辦「古今書畫收藏展」。	《藝術家》1988.01
	1.29 - 2.4 慈暉紀念畫廊舉辦「古今書畫收藏展」。	《藝術家》1988.02
	1.30 - 2.10 東之畫廊舉辦東之藝術新人展「鄧亦農油畫展—台北新綠」。	東之畫廊、《藝術家》1988.02
	1.30 - 2.12 大家藝術中心舉辦「張炳煌書法展」。	《藝術家》1988.02
	1.30 - 2.15 金品藝廊舉辦「西藏佛教藝術」。	《藝術家》1988.02
	1.30 - 2.15 金品藝廊舉辦「唐卡（卷軸畫）大展」。	《藝術家》1988.02
	2. 長流畫廊舉辦「名家春聯特展」。	長流畫廊
	2. 長流畫廊舉辦「石灣陶藝展」。	長流畫廊

1988

年代	事件	資料來源
	2. 長流畫廊舉辦「大陸水墨名家作品展」。	長流畫廊
	2. 台灣開放大陸探親，敦煌藝術中心開始經營大陸的現代水墨。	敦煌藝術中心
	2.1 - 2.15 阿波羅畫廊舉辦「名家精品聯展」。	《藝術家》1988.02
	2.1 - 2.14 水石間民藝之家舉辦「歲末民藝回饋展」。	《雄獅美術》1988.02
	2.1 - 2.15 飛元藝術中心舉辦「歲末酬賓特展」。	《藝術家》1988.02
	2.1 - 2.29 好望角畫廊舉辦「物道興旺特展」。	《藝術家》1988.02
	2.1 - 2.15 雅的藝術中心台北總公司舉辦「新春一家一畫特賣活動展」。	《藝術家》1988.02
	2.1 - 2.15 雅的藝術中心台南分公司舉辦「新春一家一畫特賣活動展」。	《藝術家》1988.02
	2.1 - 2.15 雅的藝術中心高雄分公司舉辦「新春一家一畫特賣活動展」。	《藝術家》1988.02
1988	2.1 - 2.14 爵士攝影藝廊舉辦「林豐松七七懷念影展『人生如流水』」。	《藝術家》1988.02
	2.1 - 2.29 勝大莊美術館舉辦「喜慶刺袖珍品展」。	《藝術家》1988.02
	2.1 - 2.29 勝大莊美術館舉辦「古木雕大展」。	《藝術家》1988.02
	2.1 - 2.29 勝大莊美術館舉辦「國際水墨畫珍藏特展」。	《藝術家》1988.02
	2.1 - 2.15 丹青畫廊舉辦「名家書畫聯展」。	《藝術家》1988.02
	2.1 - 2.4 西湖藝廊舉辦「趙恒仁國畫展」。	《藝術家》1988.02
	2.1 - 2.29 洞天畫廊舉辦「喜慶刺繡珍品展」。	《藝術家》1988.02
	2.1 - 2.29 洞天畫廊舉辦「古木雕大展」。	《藝術家》1988.02
	2.2 - 2.14 長流畫廊舉辦「名家春聯特展暨石灣陶陶藝展」。	《藝術家》1988.02
	2.2 - 2.14 南畫廊舉辦「1988 零號集錦」，參展畫家有郭禎祥、孔來福、薛平南、顧重光、張韻明、劉洋哲。	南畫廊、《藝術家》1988.02
	2.2 - 2.12 皇冠藝文中心舉辦「名家小品展」。	《藝術家》1988.02

年代	事件	資料來源
	2.2 - 2.14 新世界畫廊舉辦「黃混生・鄭世璠・陳錦芳聯展」。	《藝術家》1988.02
	2.2 - 2.15 黎明畫廊舉辦「迎新春『富貴花』特展」。	《藝術家》1988.02
	2.3 - 2.15 敦煌藝術中心舉辦「龍騰迎春話吉祥」。	《藝術家》1988.02
	2.4 - 2.14 高格畫廊舉辦「陳瑞福畫展」。	《藝術家》1988.02
	2.5 - 2.14 今天畫廊舉辦「台灣民俗文物展」。	《藝術家》1988.02
	2.5 - 2.14 今天畫廊舉辦「徐正竹雕藝術展」。	《藝術家》1988.02
	2.5 - 2.10 西湖藝廊舉辦「林光灝書法展」。	《藝術家》1988.02
	2.6 - 2.14 三原色藝術中心舉辦「黃志超畫展」。	《藝術家》1988.02
	2.6 - 2.14 新生畫廊舉辦「何瑜工筆國畫展」。	《藝術家》1988.02
	2.6 - 2.14 永漢文化會場舉辦「洪文堯・吳菊夫婦陶藝展」。	《藝術家》1988.02
	2.6 - 2.12 慈暉紀念畫廊舉辦「慈暉書畫迎春展」。	《藝術家》1988.02
1988	2.6 - 2.15 三原色藝術中心舉辦「黃志超畫展」。	李錫奇
	2.7 - 2.14 華明藝廊舉辦「王舒歸國水彩邀請展」。	《藝術家》1988.02
	2.8 - 2.15 維茵畫廊舉辦「名家精品展」。	《藝術家》1988.02
	2.16 - 3.15 神來畫廊舉辦「雕塑陶藝聯展」。	《藝術家》1988.03
	2.16 - 3.15 神來畫廊舉辦「當代國畫精品」。	《藝術家》1988.03
	2.19 - 3.6 雄獅畫廊舉辦「陳英德油繪年畫展」。	李賢文
	2.20 - 2.26 金品藝廊舉辦「新春聯展」。	《藝術家》1988.02
	2.21 - 3.6 長流畫廊舉辦「大陸水墨名作展」。	《藝術家》1988.02
	2.21 - 2.29 雅的藝術中心台北總公司舉辦「歐洲版畫特展」。	《藝術家》1988.02
	2.21 - 2.29 雅的藝術中心台南分公司舉辦「歐洲版畫特展」。	《藝術家》1988.02
	2.21 - 2.29 雅的藝術中心高雄分公司舉辦「歐洲版畫特展」。	《藝術家》1988.02
	2.21 - 2.29 丹青畫廊舉辦「古畫展」。	《藝術家》1988.02

年代	事件	資料來源
	2.22 - 2.29 明生畫廊舉辦「迷你版畫特展」。	明生畫廊、《藝術家》1988.02
	2.7 - 2.14 華明藝廊舉辦「耶穌的 印郵票專題展」。	《藝術家》1988.02
	2.22 - 3.27 慈暉紀念畫廊舉辦「新意水墨書聯展」。	《藝術家》1988.02
	2.22 - 3.3 三原色藝術中心舉辦「當代畫家聯展」。	《藝術家》1988.03
	2.23 - 2.29 三原色藝術中心舉辦「當代畫家聯展」。	《藝術家》1988.02
	2.23 - 3.3 新世界畫廊舉辦「許坤曾古典古雕新作精品展」。	《藝術家》1988.03
	2.23 - 3.3 新生畫廊舉辦「許 曾木雕展」。	《藝術家》1988.02
	2.23 - 2.29 黎明畫廊舉辦「中山畫會聯展」。	《藝術家》1988.02
	2.23 - 3.3 三原色藝術中心舉辦「當代畫家聯展」。	李錫奇
	2.24 - 2.29 阿波羅畫廊舉辦「名家精品聯展」。	《藝術家》1988.02
	2.24 - 3.24 敦煌藝術中心舉辦「水墨名家聯展」。	《藝術家》1988.02
1988	2.24 - 2.29 新世界畫廊舉辦「黃混生‧鄭世璠‧陳錦芳聯展」。	《藝術家》1988.02
	2.27 - 3.8 伊甸園殘障福利基金會於龍門畫廊舉辦「劉其偉義賣展」。	龍門雅集
	2.27 - 3.9 南畫廊舉辦「林天從油畫展」。	南畫廊、《藝術家》1988.02
	2.27 - 3.9 南畫廊展出「翰士（金泊）作品展」。	《藝術家》1988.02
	2.27 - 3.9 南畫廊舉辦「林天從油畫個展」。	《藝術家》1988.03
	2.27 - 3.9 今天畫廊舉辦「王惠民陶藝展」。	《藝術家》1988.02
	2.27 - 3.10 爵士攝影藝廊舉辦「蘇金如攝影個展」。	《藝術家》1988.02
	2.27 - 3.12 大家藝術中心舉辦「趙無極畫展」。	《藝術家》1988.03
	3.1 - 3.20 雅的藝術中心台北總公司舉辦「歐洲新秀版畫聯展」。	《藝術家》1988.03
	3.1 - 3.20 雅的藝術中心台南分公司舉辦「歐洲新秀版畫聯展」。	《藝術家》1988.03
	3.1 - 3.31 雅的藝術中心高雄分公司舉辦「朱沈冬個展」。	《藝術家》1988.03

年代	事件	資料來源
1988	3.1 - 3.31 雅的藝術中心高雄分公司舉辦「夏洛瓦‧巴拉笛聯展」。	《藝術家》1988.03
	3.1 - 3.31 寒舍畫廊舉辦「名家精品展」。	《藝術家》1988.03
	3.1 - 3.8 黎明畫廊舉辦「朝陽畫會年展」。	《藝術家》1988.03
	3.1 - 3.15 飛元藝術中心舉辦「名家版畫聯展」。	《藝術家》1988.03
	3.1 - 31 明生畫廊舉辦「名家藝術海報大展」。	明生畫廊、《藝術家》1988.03
	3.1 - 3.31 維茵畫廊舉辦「名家作品展」。	《藝術家》1988.03
	3.1 - 3.10 西湖藝廊舉辦「曾璽師生書畫展」。	《雄獅美術》1988.03
	3.2 - 3.31 莫內畫廊舉辦「許深州‧馮騰慶精品聯展」。	《藝術家》1988.03
	3.4 - 3.10 慈暉紀念畫廊舉辦「漫畫學會聯展」。	《藝術家》1988.03
	3.5 - 3.23 今天畫廊舉辦「黃瑞元木雕展」。	《藝術家》1988.03
	3.5 - 3.13 永漢文化會場舉辦「精品聯展」。	《藝術家》1988.03
	3.5 - 3.23 勝大莊文物百貨公司舉辦「李志仁先生書法展」。	《藝術家》1988.03
	3.5 - 3.23 今天畫廊舉辦「許曉丹油畫展」。	《藝術家》1988.03
	3.5 - 3.17 金品藝廊舉辦「宋建業水彩畫個展」。	《藝術家》1988.03
	3.5 - 3.13 新世界畫廊舉辦「徐光花藝展」。	《藝術家》1988.03
	3.5 - 3.20 愛力根畫廊舉辦「法國畫家巴拉笛（J.P. Valadie）作品展」。	愛力根畫廊、《藝術家》1988.03
	3.5 - 3.23 今天畫廊舉辦「楊豐誠堆漆展」。	《藝術家》1988.03
	3.6 - 3.31 好望角畫廊舉辦「當代名家水墨畫展」。	《藝術家》1988.03
	3.8 - 3.31 長流畫廊舉辦「中國水墨名家聯展」。	《藝術家》1988.03
	3.9 - 3.18 黎明畫廊舉辦「陳可秋書畫展」。	《藝術家》1988.03
	3.12 - 3.20 阿波羅畫廊舉辦「畫歷四十年／蕭如松首次個展：自然的玄美系列」	阿波羅畫廊、《藝術家》1988.03

1988

年代	事件	資料來源
1988	3.12 - 3.24 爵士攝影藝廊舉辦「阮義忠暗房工作室攝影展」。	《藝術家》1988.03
	3.12 - 3.29 東之畫廊舉辦「陳澄波油畫紀念展」。	東之畫廊、《藝術家》1988.03
	3.12 - 3.23 龍門畫廊舉辦「李朝進畫展」。	龍門雅集
	3.12 - 3.23 南畫廊舉辦「翰士‧魯迪『金十銀』繪畫‧雕塑展」。	《藝術家》1988.03
	3.12 - 3.27 雄獅畫廊舉辦「祥龍開春三人展」，三人分別為霍榮齡、霍鵬程、楊國台。	李賢文
	3.12 - 3.20 皇冠藝文中心舉辦「關渡人書畫展」。	《藝術家》1988.03
	3.12 - 3.18 慈暉紀念畫廊舉辦「河南書畫聯展」。	《藝術家》1988.03
	3.12 - 3.20 西湖藝廊舉辦「王超波‧王明珠‧許麗姬國畫師生聯展」。	《藝術家》1988.03
	3.15 - 3.24 新世界畫廊舉辦「郎靜山攝影展」。	《藝術家》1988.03
	3.16 - 3.31 飛元藝術中心舉辦「布頓水彩版畫展」。	《藝術家》1988.03
	3.19 - 4.10 永漢文化會場舉辦「沈哲哉畫展」。	《藝術家》1988.03
	3.19 - 3.25 黎明畫廊舉辦「林秋美畫展」。	《藝術家》1988.03
	3.19 - 3.30 大家藝術中心舉辦「蔡正一畫展」。	《藝術家》1988.03
	3.20 - 3.30 慈暉紀念畫廊舉辦「東方藝會書畫篆刻聯展」。	《藝術家》1988.03
	3.21 - 3.31 雅的藝術中心台北總公司舉辦「國際名家雕塑展」。	《藝術家》1988.03
	3.22 - 3.31 阿波羅畫廊舉辦「蕭如松個展‧系列二〈靜物的造形系列〉」。	《藝術家》1988.03
	3.24 - 3.31 西湖藝廊舉辦「段清新‧陳慶麟書法聯展」。	《雄獅美術》1988.03
	3.26 - 4.7 爵士攝影藝廊舉辦「呂良遠歸國攝影首展」。	《藝術家》1988.03
	3.26 - 4.9 勝大莊文物百貨公司舉辦「中國歷史人物造型特展」。	《藝術家》1988.03
	3.26 - 4.1 黎明畫廊舉辦「碧溪畫會年展」。	《藝術家》1988.03
	3.26 - 4.13 龍門畫廊舉辦「白丰中 '88 畫展」。	龍門雅集

年代	事件	資料來源
	3.26 - 4.3 新生畫廊舉辦「彩色童年插畫展」。	《藝術家》1988.04
	3.26 - 4.14 大地藝廊舉辦「大地地理雜誌創刊特展」。	《藝術家》1988.04
	3.29 - 4.10 皇冠藝文中心舉辦「造型象棋週年大展」。	《藝術家》1988.04
	3.29 李憶含於台北市忠孝東路成立「師大藝術中心」。	《雄獅美術》1988.03
	4. 省立美術館開館（今國立台灣美術館）舉行「中國美術發展展覽」長流畫廊應邀提供林風眠、李苦禪、呂鐵州等八件作品參展。	長流畫廊
	4. 長流畫廊舉辦「張大千紀念展」，紀念張大千逝世五週年，展出張氏作品六十幅。	長流畫廊
	4. 長流畫廊舉辦「嶺南五家聯展」，展出趙少昂、楊善深、歐豪年、黃磊生、胡宇基。	長流畫廊
	4.1 - 4.7 師大畫廊舉辦「東海大學美術系畢業展」。	《藝術家》1988.04
	4.1 - 4.7 師大畫廊舉辦「台北市金華國中美術班成果展」。	《藝術家》1988.04
1988	4.1 - 4.7 師大藝術中心舉辦「台北市金華國中美術班成果展」。	《雄獅美術》1988.04
	4.1 - 4.7 慈暉紀念畫廊舉辦「鄭重光彩墨畫展」。	《藝術家》1988.04
	4.1 - 4.9 勝大莊美術館舉辦「中國歷代人物造形特展」。	《藝術家》1988.04
	4.1 - 4.10 敦煌藝術中心舉辦「山川感興——許郭璜近作展」。	《藝術家》1988.04
	4.1 - 4.12 雄獅畫廊舉辦「雄獅代理畫家聯展」，由余承堯、楊三郎、劉啟祥、楊善深、鄭善禧、張義、劉耿一、戴壁吟、楊成愿、戴榮才、司徒立、靳杰強聯合參展。	李賢文
	4.1 - 4.12 雄獅畫廊舉辦謝春德—「家園」攝影展。	李賢文
	4.1 - 4.15 飛元藝術中心舉辦「布頓畫展」。	《藝術家》1988.04
	4.1 - 4.15 三原色藝術中心舉辦「布頓畫展」。	《藝術家》1988.04
	4.1 - 4.17 長流畫廊舉辦「張大千逝世五週年紀念展」。	《藝術家》1988.04
	4.1 - 4.20 雅的藝術中心台南分公司舉辦「開幕一週年慶特賣展」。	《藝術家》1988.04
	4.1 - 4.30 丹青畫廊舉辦「名家書畫聯展」。	《藝術家》1988.04

1988

年代	事件	資料來源
1988	4.1 - 4.30 藝術家畫廊舉辦「畫家聯展」。	《雄獅美術》1988.04
	4.1 - 4.30 好望角畫廊舉辦「當代名家水墨畫展」。	《藝術家》1988.04
	4.1 - 4.30 明生畫廊舉辦「歐洲十人版畫展」。	明生畫廊
	4.1 - 4.30 維茵畫廊舉辦「名家油畫」。	《藝術家》1988.04
	4.1 - 4.30 雅的藝術中心台北總公司舉辦「歐洲小品聯展」。	《藝術家》1988.04
	4.1 - 4.30 雅的藝術中心高雄分公司舉辦「歐洲小品聯展」。	《藝術家》1988.04
	4.1 - 4.30 師大畫廊舉辦「袁金塔、簡建興、鄭漢褘、李振明、張繼文、李憶含六位青年畫家展」。	《藝術家》1988.04
	4.1 - 4.30 勝大莊美術館舉辦「中國近代十大名家書畫特展」。	《藝術家》1988.04
	4.1 - 4.30 水石間民藝之家舉辦「台灣民藝展」。	《藝術家》1988.04
	4.1 - 4.30 寒舍畫廊舉辦「名家精品展」。	《藝術家》1988.04
	4.1 - 4.30 愛力根畫廊舉辦「夏洛瓦油畫展」。	愛力根畫廊、《藝術家》1988.04
	4.1 - 4.30 金品藝術舉辦「4月份名家聯展」。	《藝術家》1988.04
	4.1 - 4.30 新世界畫廊舉辦「陳錦芳版畫展」。	《藝術家》1988.04
	4.1 - 4.30 新世界畫廊舉辦「名家版畫聯展」。	《藝術家》1988.04
	4.1 - 4.30 師大藝術中心舉辦「袁金塔、簡建興、鄭漢褘、李振明、張繼文、李憶含六位青年畫家展」。	《藝術家》1988.04
	4.1 - 4.30 莫內畫廊舉辦「許深州、馮騰慶精品聯展」。	《藝術家》1988.04
	4.2 - 4.4 華明藝廊舉辦「化腐朽為神奇三輯——蛋殼美化與創作展」。	《藝術家》1988.04
	4.2 - 4.12 東之畫廊舉辦冉茂芹油畫展「南臺灣山地之旅」。	東之畫廊、《藝術家》1988.04
	4.2 - 4.12 大家藝術中心舉辦「張大千遺作展」。	《藝術家》1988.04
	4.2 - 4.12 西湖藝廊舉辦「先總統蔣公資料畫展」。	《藝術家》1988.04

年代	事件	資料來源
1988	4.2 - 4.13 南畫廊舉辦「林天瑞油畫展」。	南畫廊、《藝術家》1988.04
	4.2 - 4.15 黎明畫廊舉辦「十對伉儷畫家聯展」。	《藝術家》1988.04
	4.5 - 4.14 新生畫廊舉辦「劉抗年國畫展」。	《藝術家》1988.04
	4.5 - 4.30 神來畫廊舉辦「趙少昂師生畫展」。	《藝術家》1988.04
	4.5 - 4.30 神來畫廊舉辦「雕塑陶器聯展」。	《藝術家》1988.04
	4.8 - 4.17 阿波羅畫廊舉辦「台灣中堅畫家油畫邀請展」，參展藝術家為劉煜、廖德政、蔣瑞坑、陳銀輝。	阿波羅畫廊、《藝術家》1988.04
	4.9 - 4.7 師大畫廊舉辦「師大陶瓷工藝社師生陶瓷作品 30 年回顧展」。	《藝術家》1988.04
	4.9 - 4.7 師大藝術中心舉辦「師大陶瓷工藝社師生陶瓷作品 30 年回顧展」。	《藝術家》1988.04
	4.9 - 4.12 爵士攝影藝廊舉辦「汪鳳儀攝影展」。	《藝術家》1988.04
	4.9 - 4.19 慈暉紀念畫廊舉辦「中南半島藝術文物收藏展」。	《藝術家》1988.04
	4.9 - 4.20 今天畫廊舉辦「劉依泥陶藝展」。	《藝術家》1988.04
	4.9 - 4.21 三原色藝術中心舉辦「石虎個展」。	李錫奇
	4.10 - 4.24 華明藝廊舉辦「第八屆聖藝美展」。	《藝術家》1988.04
	4.15 - 4.30 飛元藝術中心舉辦「名家版畫展」。	《藝術家》1988.04
	4.16 - 4.22 黎明畫廊舉辦「西風畫會年展」。	《藝術家》1988.04
	4.16 - 4.24 新生畫廊舉辦「秋錫麟攝影展」。	《藝術家》1988.04
	4.16 - 4.26 龍門畫廊舉辦「名家聯展」。	《藝術家》1988.04
	4.16 - 4.26 雄獅畫廊舉辦「謝春德『家園』攝影展」。	《雄獅美術》1988.04
	4.16 - 4.26 大家藝術中心舉辦「線條之美──畢費畫展」。	《藝術家》1988.04

年代	事件	資料來源
1988	4.16 - 4.27 東之畫廊舉辦林顯模畫展「油畫之愛」。	東之畫廊、《藝術家》1988.04
	4.16 - 4.27 大地藝廊舉辦「大陸攝影家羅小龍邊疆之旅攝影展」。	《藝術家》1988.04
	4.16 - 4.30 三原色藝術中心舉辦「名家版畫聯展」。	李錫奇、《藝術家》1988.04
	4.16 - 4.30 西湖藝廊舉辦「劉詩堯夫人畫像展」。	《藝術家》1988.04
	4.19 - 4.30 長流畫廊舉辦「嶺南五傑書畫展」。	《藝術家》1988.04
	4.21 - 5.1 慈暉紀念畫廊舉辦「古今名人書畫收藏家」。	《藝術家》1988.04
	4.22 - 5.1 敦煌藝術中心舉辦「曹金柱瀑布石硯展」。	《藝術家》1988.04
	4.22 - 5.5 三原色藝術中心舉辦「劉萬年畫展」。	李錫奇
	4.23 - 5.4 今天畫廊舉辦「秋華海木雕展」。	《藝術家》1988.04
	4.23 - 5.5 爵士攝影藝廊舉辦「黃美英攝影展」。	《藝術家》1988.04
	4.23 - 5.1 皇冠藝文中心舉辦「黃銘祝個展」。	《藝術家》1988.04
	4.23 - 5.15 三原色藝術中心舉辦「劉萬年畫展」。	《藝術家》1988.05
	4.23 - 5.1 高格畫廊舉辦「曾得標膠彩畫展」。	《藝術家》1988.04
	4.23 - 5.6 黎明畫廊舉辦「許文融國畫展」。	《藝術家》1988.04
	4.24 - 5.3 勝大莊美術館舉辦「古今名壺特展」。	《藝術家》1988.05
	4.26 - 5.5 新生畫廊舉辦「徐祥國畫展」。	《藝術家》1988.04
	4.28 - 5.8 南畫廊舉辦「零號集錦—買小畫盡大孝活動」（第二檔），作品類型有油畫、水墨、淡彩、配飾。	南畫廊、《藝術家》1988.05
	4.30 - 5.17 龍門畫廊舉辦「水墨畫個展」。	《藝術家》1988.04
	4.30 - 5.11 雄獅畫廊舉辦第十三屆雄獅美術新人獎—「魯宓個展」。	李賢文、《藝術家》1988.05
	4.30 - 5.14 師大藝術中心舉辦「現代『仕女夏之裸』特展」，展出王愷、袁金塔、鄭善禧、簡建興、沈以正、陳慶榮等藝術家作品。	《藝術家》1988.05

年代	事件	資料來源
1988	5. 長流畫廊舉辦「中國當代名師畫展」，展出江兆申、林玉山、黃君璧、歐豪年作品。	長流畫廊
	5. 長流畫廊舉辦「石灣陶藝展」。	長流畫廊
	5.1 - 5.31 好望角畫廊舉辦「名畫家水墨聯展」。	《藝術家》1988.05
	5.1 - 5.31 雅的藝術中心台南分公司舉辦「布列依、甘德納、巴拉笛三人展」。	《藝術家》1988.05
	5.1 - 5.31 雅的藝術中心高雄分公司舉辦「卡舒桑、羅茵、波費拉三人展」。	《藝術家》1988.05
	5.1 - 5.5 爵士攝影藝廊舉辦「張美陵攝影個展」。	《藝術家》1988.05
	5.1 - 5.7 師大畫廊舉辦「南強商工美工科畢業展」。	《藝術家》1988.05
	5.1 - 5.31 永漢文化會場舉辦「五月份名家聯展」。	《藝術家》1988.05
	5.1 - 5.30 忘塵軒舉辦「何雲姿兒童畫展」。	《雄獅美術》1988.05
	5.1 - 6.10 愛力根畫廊舉辦「代理畫家聯展」。	《藝術家》1988.05
	5.1 - 5.31 丹青畫廊舉辦「名家書畫聯展」。	《雄獅美術》1988.05
	5.1 - 5.12 金品藝廊舉辦「合十書畫聯展」。	《藝術家》1988.05
	5.1 - 5.7 師大畫廊舉辦「南強商工美工科畢業展」。	《藝術家》1988.05
	5.1 - 5.31 莫內畫廊舉辦「馮騰慶先生與許深州先生聯展」。	《藝術家》1988.05
	5.2 - 5.31 明生畫廊舉辦「名家石版畫展」。	明生畫廊
	5.2 - 6.16 敦煌藝術中心舉辦「敦煌藝術中心收藏展」。	《藝術家》1988.05
	5.3 - 5.16 維茵畫廊舉辦「吳山明人物水墨畫展」。	《藝術家》1988.05
	5.5 - 5.15 陶朋舍舉辦「林國承盆栽展」。	《雄獅美術》1988.05
	5.6 - 5.16 飛元藝術中心舉辦「Secunda 個展」。	《藝術家》1988.05
	5.6 - 5.11 今天畫廊舉辦「李建中現代畫欣賞會」。	《藝術家》1988.05
	5.6 - 5.31 今天畫廊舉辦「戴竹谿茗壺精品展」。	《藝術家》1988.05

年代	事件	資料來源
	5.7 - 5.15 阿波羅畫廊舉辦「趙橋人體素描展」。	《藝術家》1988.05
	5.7 - 5.29 東之畫廊舉辦「東之藝術素描大展」。	東之畫廊、《藝術家》1988.05
	5.7 - 5.22 龍門畫廊舉辦「周京新水墨展」、「徐冰木刻版畫展」。	龍門雅集
	5.7 - 5.22 龍門畫廊舉辦「中國大陸系列展」展覽。	《藝術家》1988.05
	5.7 - 5.22 龍門畫廊舉辦「國京新水墨個展」。	《藝術家》1988.05
	5.7 - 5.15 新生畫廊舉辦「陳宏勉、林淑女作品聯展」。	《藝術家》1988.05
	5.7 - 5.19 爵士攝影藝廊舉辦「陳敏明攝影展」。	《藝術家》1988.05
	5.7 - 7.31 大家藝術中心舉辦「當代名畫欣賞聯誼會」。	《藝術家》1988.05、《藝術家》1988.06、《藝術家》1988.07
	5.7 - 5.22 愛力根畫廊舉辦「法國畫家吉尼斯（Rene Genis）作品展」。	愛力根畫廊
1988	5.7 - 5.19 三原色藝術中心舉辦「司徒強・卓有瑞伉儷聯展」。	李錫奇
	5.7 - 5.20 黎明畫廊舉辦「樂亦萍油畫展」。	《藝術家》1988.05
	5.10 - 5.31 華明藝廊舉辦「王肅達宗教人物畫展」。	《藝術家》1988.05
	5.10 - 5.31 雅的藝術中心台北總公司舉辦「巨匠雕塑聯展」。	《藝術家》1988.05
	5.10 - 5.18 皇冠藝文中心舉辦「名家精品展」。	《藝術家》1988.05
	5.12 - 5.19 今天畫廊舉辦「九份之美・許忠英水彩畫展」。	《藝術家》1988.05
	5.13 - 5.18 師大畫廊舉辦「北市士林高商廣告設計科畢業展」。	《藝術家》1988.05
	5.14 - 5.25 南畫廊舉辦翰士・魯迪「金加銀繪畫、雕塑展」。	南畫廊、《藝術家》1988.05
	5.14 - 5.31 雄獅畫廊舉辦「雄獅收藏品聯展」。	李賢文
	5.14 - 5.26 金品藝廊舉辦「劉雲洁個展」。	《藝術家》1988.05
	5.14 - 5.29 黎明畫廊舉辦「大陸水墨名家畫展」。	《藝術家》1988.05
	5.15 - 5.27 勝大莊美術館舉辦「清代屏飾大展」。	《藝術家》1988.05

年代	事件	資料來源
	5.17 - 5.31 飛元藝術中心舉辦「名家版畫聯展」。	《藝術家》1988.05
	5.17 - 5.26 新生畫廊舉辦「王蚊個展」。	《藝術家》1988.05
	5.20 - 5.26 師大畫廊舉辦「淡江大學建築系畢業展」。	《藝術家》1988.05
	5.20 - 5.26 師大畫廊舉辦「淡江大學建築系畢業展」。	《藝術家》1988.05
	5.21 - 5.29 阿波羅畫廊舉辦「三門水墨聯展（寶島春頌）」。	《藝術家》1988.05
	5.21 - 5.31 龍門畫廊舉辦「徐冰木刻版畫展」。	《藝術家》1988.05
	5.21 - 5.31 今天畫廊舉辦「楊齊爐水墨畫展」。	《藝術家》1988.05
	5.21 - 6.2 爵士攝影藝廊舉辦「蔡維文攝影展」。	《藝術家》1988.05
	5.21 - 5.29 皇冠藝文中心舉辦「中國震撼——謝明錩畫展」。	《藝術家》1988.05
	5.21 - 6.2 三原色藝術中心舉辦「朱為白個展」。	《藝術家》1988.05
	5.21 - 5.31 黎明畫廊舉辦「當代名家精品展」。	《藝術家》1988.05
	5.21 - 6.2 三原色藝術中心舉辦「朱為白布上作品展」。	李錫奇
1988	5.28 - 6.8 南畫廊舉辦「油畫聯展」。	《藝術家》1988.06
	5.28 - 6.5 新生畫廊舉辦「石景輝水墨畫展」。	《藝術家》1988.05
	5.28 - 6.2 師大畫廊舉辦「輔仁大學應用美術系畢業展」。	《藝術家》1988.05
	6. - 7.31 丹青畫廊舉辦「近代名家展」。	《藝術家》1988.06、《藝術家》1988.07
	6.1 - 6.15 飛元藝術中心舉辦「歐洲名家版畫聯展」。	《藝術家》1988.06
	6.1 - 6.12 長流畫廊舉辦「古今名家書畫展」。	《藝術家》1988.05
	6.1 - 6.30 長流畫廊舉辦「石灣陶藝特展」。	《藝術家》1988.06
	6.1 - 6.24 龍門畫廊舉辦「名家聯展」。	《藝術家》1988.06
	6.1 - 6.30 明生畫廊舉辦「女與花版畫展」。	明生畫廊
	6.1 - 6.30 雅的藝術中心台北總公司舉辦「歐洲名家版畫展」。	《藝術家》1988.06
	6.1 - 6.5 慈暉紀念畫廊舉辦「當代名家國畫聯展」。	《藝術家》1988.06

1988

年代	事件	資料來源
	6.1 - 6.30 天母藝術雅集舉辦「歐洲版畫精品展」。	《雄獅美術》1988.06
	6.1 - 6.10 西湖藝廊舉辦「李沛教授書畫展」。	《藝術家》1988.05
	6.1 - 6.30 金品藝廊舉辦「名家聯展」。	《藝術家》1988.06
	6.1 - 6.17 黎明畫廊舉辦「黎明畫廊週年慶「荷畫專題展」」。	《藝術家》1988.06
	6.3 - 6.12 阿波羅畫廊舉辦洪瑞麟水彩小品展「遊歷風景寫生」	阿波羅畫廊、《藝術家》1988.06
	6.3 - 6.26 東之畫廊舉辦「前輩十二名家巨作展」。	東之畫廊、《藝術家》1988.06
	6.3 - 6.26 維茵畫廊舉辦「藝術巨匠繪畫展」。	《藝術家》1988.06
	6.3 - 6.23 莫內畫廊舉辦「馮騰慶先生油畫個展」。	《藝術家》1988.06
	6.4 - 6.19 華明藝廊舉辦「高蘊石先生書法展」。	《藝術家》1988.06
	6.4 - 6.15 今天畫廊舉辦「朱銘、邱錫勳、蕭長正，三人行水墨畫展」。	《藝術家》1988.06
1988	6.4 - 6.29 今天畫廊舉辦「廖天照石壺精品展」。	《藝術家》1988.06
	6.4 - 6.16 爵士攝影藝廊舉辦「世界攝影名家海報展」。	《藝術家》1988.06
	6.4 - 6.9 師大畫廊舉辦「師大美術系畢業美展」。	《藝術家》1988.06
	6.4 - 6.15 雄獅畫廊舉辦「張義雕刻聯展」。	李賢文
	6.4 - 6.12 皇冠藝文中心舉辦「趙玉文彩墨畫展」。	《藝術家》1988.06
	6.4 - 6.14 三原色藝術中心舉辦「大陸畫家周昭華水墨展」。	《藝術家》1988.06
	6.4 - 6.18 師大藝術中心舉辦「名家水墨『夏荷專題』特展」。	《藝術家》1988.06
	6.4 - 6.9 師大畫廊舉辦「師大美術系畢業美展」。	《藝術家》1988.06
	6.4 - 6.14 三原色藝術中心舉辦「大陸畫家周韶華水墨展」。	李錫奇
	6.5 - 6.15 勝大莊美術館舉辦「清代官窯及古玉大展」。	《藝術家》1988.06
	6.6 - 6.25 水石間民藝之家舉辦「台灣民藝家具刺繡展」。	《藝術家》1988.06
	6.7 - 6.16 新生畫廊舉辦「王國明攝影展」。	《藝術家》1988.06

年代	事件	資料來源
	6.8 - 6.16 慈暉紀念畫廊舉辦「河南獅友第五期書畫聯展」。	《藝術家》1988.06
	6.11 - 6.26 現代畫廊舉辦「法國畫家維士巴修個展」。	現代畫廊
	6.11 - 6.16 師大畫廊舉辦「師大美術系學生素描展」。	《藝術家》1988.06
	6.11 - 6.26 愛力根畫廊舉辦「法國巴黎畫派畫家巴赫東（Guy Bardone）個展」。	愛力根畫廊、《藝術家》1988.06
	6.11 - 6.26 高格畫廊舉辦「江懿亨油畫寫生展「廟堂與青山」」。	《藝術家》1988.06
	6.11 - 6.16 師大畫廊舉辦「師大美術系學生素描展」。	《藝術家》1988.06
	6.14 - 6.30 長流畫廊舉辦「當代中國水墨名作展」。	《藝術家》1988.06
	6.16 - 6.30 飛元藝術中心舉辦「法國名家水彩油畫展」。	《藝術家》1988.06
	6.16 - 6.30 三原色藝術中心舉辦「李奇茂鍾馗個展」。	李錫奇、《藝術家》1988.06
	6.17 - 6.26 敦煌藝術中心舉辦「鍾馗百態雕刻畫展」。	《藝術家》1988.06
1988	6.18 - 6.29 南畫廊舉辦「張炳南油畫展」，為張炳南從畫 40 週年紀念特展。	南畫廊、《藝術家》1988.06
	6.18 - 6.29 今天畫廊舉辦「台灣文物特展」。	《藝術家》1988.06
	6.18 - 6.26 新生畫廊舉辦「李天來攝影展」。	《藝術家》1988.06
	6.18 - 7.14 爵士攝影藝廊舉辦「1988 工商百人攝影展」。	《藝術家》1988.06
	6.18 - 6.23 師大畫廊舉辦「南山商工美工科畢業美展」。	《藝術家》1988.06
	6.18 - 7.3 雄獅畫廊舉辦「鄭善禧彩瓷書法個展」。	李賢文
	6.18 - 6.29 慈暉紀念畫廊舉辦「當代名家國畫聯展」。	《藝術家》1988.06
	6.18 - 6.24 黎明畫廊舉辦「馬莉雪新中國畫展」。	《藝術家》1988.06
	6.18 - 6.23 師大畫廊舉辦「南山商工美工科畢業美展」。	《藝術家》1988.06
	6.19 - 6.30 勝大莊美術館舉辦「程十髮師生聯展」。	《藝術家》1988.06
	6.25 - 7.31 龍門畫廊舉辦「龍門畫廊經紀畫家聯合大展」。	《藝術家》1988.06
	6.25 - 7.1 黎明畫廊舉辦「永和長青學苑師生書法展」。	《藝術家》1988.06

1988

年代	事件	資料來源
	6.28 - 7.17 新生畫廊舉辦「劉珍讀奇木造形特展」。	《藝術家》1988.06
	6.28 - 6.30 愛力根畫廊舉辦「代理畫家聯展」。	《藝術家》1988.06
	7. 長流畫廊舉辦「古今名家及雞血石特展」。	長流畫廊
	7.1 - 7.31 阿波羅畫廊舉辦「名家聯展」。	《藝術家》1988.07
	7.1 - 7.15 飛元藝術中心舉辦「法國名家拉玻德版畫展」。	《藝術家》1988.07
	7.1 - 8.31 明生畫廊舉辦「當代法國名家近作展」。	《藝術家》1988.07、《藝術家》1988.08
	7.1 - 7.15 陶朋舍舉辦「王盛辰陶塑展」。	《藝術家》1988.07
	7.1 - 7.20 皇冠藝文中心舉辦「名家精品展」。	《藝術家》1988.07
	7.1 - 7.6 寒舍畫廊舉辦「中國古董文物展」。	《雄獅美術》1988.07
	7.1 - 7.30 寒舍畫廊舉辦「中國書畫精品展」。	《雄獅美術》1988.07
	7.1 - 7.15 愛力根畫廊舉辦「代理畫家聯展」。	《藝術家》1988.07
1988	7.1 - 7.10 慈暉紀念畫廊舉辦「張鈞文國畫花鳥展」。	《藝術家》1988.07
	7.1 - 7.31 金品藝廊舉辦「劉文西人物畫個展」。	《藝術家》1988.07
	7.1 - 7.31 莫內畫廊舉辦「馮騰慶油畫展」。	《藝術家》1988.07
	7.1 - 7.31 德元藝廊舉行「大陸中青畫派水墨系列展」。	《藝術家》1988.07
	7.2 - 7.31 長流畫廊舉辦「雞血石特展」。	《藝術家》1988.07
	7.2 - 7.15 長流畫廊舉辦「古今名畫展」。	《藝術家》1988.07
	7.2 - 7.13 南畫廊舉辦「名家油畫聯展」。	《藝術家》1988.07
	7.2 - 7.13 今天畫廊舉辦「台灣雅石系列展」。	《藝術家》1988.07
	7.2 - 7.17 現代畫廊舉辦「美術史的回顧——陳德旺、洪瑞麟、張萬傳、桑田喜好四人聯展」。	現代畫廊、《藝術家》1988.07
	7.2 - 7.14 三原色藝術中心舉辦「當代畫家聯展」。	《藝術家》1988.07
	7.2 - 7.8 黎明畫廊舉辦「李中定陳寶王伉儷書畫展」。	《藝術家》1988.07

年代	事件	資料來源
	7.2 - 7.14 三原色藝術中心舉辦「當代畫家聯展」。	李錫奇
	7.3 - 8.10 南畫廊舉辦「林本良攝影展」。	《藝術家》1988.07
	7.8 - 7.17 維茵畫廊舉辦「樓柏安書法展」。	《藝術家》1988.07
	7.9 - 7.24 雄獅畫廊舉辦「彼得·鄒高斯基油畫個展」。	李賢文
	7.9 - 7.15 黎明畫廊舉辦「趙啟亮水彩畫展」。	《藝術家》1988.07
	7.10 - 7.15 黎明文化中心舉行「古今名家書畫展」。	《藝術家》1988.07
	7.10 - 7.31 雅的藝術中心台北總公司舉辦「傑遜·賈曼·特墨三人聯展」。	《藝術家》1988.07
	7.10 - 7.31 天母藝術雅集舉辦「大陸當代畫家聯展」。	《雄獅美術》1988.07
	7.10 - 7.31 神來畫廊舉辦「張西村院派工筆花鳥國畫首展」。	《雄獅美術》1988.07
	7.10 - 7.31 神來畫廊舉辦「雕塑陶藝聯展」。	《雄獅美術》1988.07
1988	7.11 - 7.23 水石間民藝之家舉辦「台灣民藝家具刺繡展」。	《雄獅美術》1988.07
	7.12 - 7.20 慈暉紀念畫廊舉辦「張文德國畫蘆雁展」。	《藝術家》1988.07
	7.13 - 7.14 今天畫廊舉辦「東京亞細亞美展」。	《藝術家》1988.07
	7.15 - 7.31 東之畫廊舉辦「張杰畫桂林—水彩畫特展」。	東之畫廊、《藝術家》1988.07
	7.15 - 9.15 現代畫廊舉辦「Trèmois sculpture / lithographie」。	現代畫廊
	7.15 - 7.24 敦煌藝術中心舉辦「88 年水墨新人展～應屆大專美術系傑出水墨聯展」。	《藝術家》1988.07
	7.16 - 7.27 今天畫廊舉辦「韓國畫家朴先生·朴海丰雙人水彩展」。	《藝術家》1988.07
	7.16 - 7.28 爵士攝影藝廊舉辦「李信儒攝影展」。	《藝術家》1988.07
	7.16 - 7.28 三原色藝術中心舉辦「大陸畫家蘇春光作品展」。	《藝術家》1988.07
	7.16 - 7.28 三原色藝術中心舉辦「大陸青年水墨畫家舒春光作品展」。	李錫奇

年代	事件	資料來源
	7.16 - 7.29 黎明畫廊舉辦「曲本樂油畫展」。	《藝術家》1988.07
	7.16 - 7.30 華明藝廊舉辦「張敬的木雕世界邀請展」。	《藝術家》1988.07
	7.16 - 7.31 飛元藝術中心舉辦「法國名家享利油畫展」。	《藝術家》1988.07
	7.16 - 31 愛力根畫廊舉辦「德國超現實主義大師─萬得里奇（Paul Wunderlich）雕塑個展」。	愛力根畫廊、《藝術家》1988.07
	7.17 - 7.30 長流畫廊舉辦「當代水墨菁英特展」。	《藝術家》1988.07
	7.17 - 7.28 新生畫廊舉辦「姚文聰錦繡山河攝影展」。	《藝術家》1988.07
	7.22 - 8.4 慈暉紀念畫廊舉辦「當代名家國畫聯展」。	《藝術家》1988.07、《藝術家》1988.08
	7.23 - 7.30 現代畫廊舉辦「畢費版畫展」。	《藝術家》1988.07
	7.23 - 7.31 皇冠藝文中心舉辦「洪東標水彩個展」。	《藝術家》1988.07
	7.30 - 8.7 新生畫廊舉辦「楊敏郎泥畫展」。	《藝術家》1988.07
1988	7.30 - 8.11 爵士攝影藝廊舉辦「全會華攝影展」。	《藝術家》1988.07
	7.30 - 8.14 雄獅畫廊舉辦阮義忠攝影展「台北謠言」。	李賢文
	7.30 - 8.25 金品藝廊舉辦「劉寶聲個展」。	《藝術家》1988.08
	7.30 - 8.14 黎明畫廊舉辦「方延杰父子畫展」。	《藝術家》1988.07
	8. 長流畫廊舉辦「古墨、金石特展」，展出明程君房古墨、康熙御墨、左宗棠禮墨等三百條新舊石章、田黃、雞血、青田、壽山石等共六百餘方。	長流畫廊
	8.1 - 8.31 敦煌藝術中心舉辦「水墨名家聯展」。	《雄獅美術》1988.08
	8.1 - 8.31 寒舍畫廊舉辦「中國書畫名品展」。	《藝術家》1988.08
	8.1 - 8.31 愛力根畫廊舉辦「代理畫家聯展」。	《藝術家》1988.08
	8.1 - 8.31 丹青畫廊舉辦「8月份近代名家聯展」。	《藝術家》1988.06、《藝術家》1988.08

1988

年代	事件	資料來源
1988	8.1 - 8.31 神來畫廊舉辦「中國美術學會保存當代各名家作品展」。	《藝術家》1988.08
	8.1 - 8.31 神來畫廊舉辦「雕塑、陶獎聯展」。	《藝術家》1988.08
	8.1 - 8.31 莫內畫廊舉辦「馮騰慶油畫展」。	《藝術家》1988.08
	8.1 - 8.31 莫內畫廊舉辦「許深州膠彩畫展」。	《藝術家》1988.08
	8.1 - 8.31 德元藝廊舉行「名家書畫聯展」。	《藝術家》1988.08
	8.2 - 8.17 飛元藝術中心舉辦「哥雅夢想系列銅版畫展」。	《藝術家》1988.08
	8.2 - 8.14 長流畫廊舉辦「中國民初書畫展」。	《藝術家》1988.08
	8.2 - 8.31 長流畫廊舉辦「古墨及金石印材特展」。	《藝術家》1988.08
	8.4 - 8.25 雅的藝術中心台北總公司舉辦「羊毛毯特展」。	《藝術家》1988.08
	8.5 - 8.20 陶朋舍舉辦「范姜明道陶展」。	《藝術家》1988.08
	8.6 - 8.17 今天畫廊舉辦「趙占鰲水墨畫展」。	《藝術家》1988.08
	8.6 - 8.18 三原色藝術中心舉辦「侯平治攝影展」。	《藝術家》1988.08
	8.6 - 8.18 三原色藝術中心舉辦「侯平治拉薩行攝影展」。	李錫奇
	8.6 - 8.19 師大藝術中心舉辦「名家水墨——麻雀專題特展」。	《藝術家》1988.08
	8.6 - 8.31 龍門畫廊舉辦「夏日精品展」。	《藝術家》1988.08
	8.7 - 8.15 慈暉紀念畫廊舉辦「司徒坤教授國畫展」。	《藝術家》1988.08
	8.12 - 8.18 名人畫廊舉辦「張光賓首度高雄書畫展」。	《藝術家》1988.08
	8.13 - 8.24 南畫廊舉辦「林旺寬寫實水彩展」。	南畫廊、《藝術家》1988.08
	8.13 - 8.25 爵士攝影藝廊舉辦「廖培欽攝影展」。	《藝術家》1988.08
	8.16 - 8.31 長流畫廊舉辦「水墨名畫展」。	《藝術家》1988.08
	8.16 - 8.21 黎明畫廊舉辦「宋膺師生攝影展」。	《藝術家》1988.08
	8.17 - 9.11 飛元藝術中心舉辦「法國畫家伏卡賀油畫展」。	《藝術家》1988.08

年代	事件	資料來源
	8.18 - 8.25 慈暉紀念畫廊舉辦「張雲駒教授畫展」。	《藝術家》1988.08
	8.19 - 8.28 阿波羅畫廊舉辦「人體雕塑聯展」,參展藝術家為許禮憲、高振益、許維忠。	阿波羅畫廊
	8.19 - 8.28 東之畫廊舉辦「許禮憲・高振益・許維忠三人雕塑聯展」。	東之畫廊、《藝術家》1988.08
	8.19 - 8.31 名人畫廊舉辦「胡登峰江南遊攝影展」。	《藝術家》1988.08
	8.20 - 8.31 大家藝術中心舉辦「何建德陶瓷展」。	《藝術家》1988.08
	8.20 - 8.31 三原色藝術中心舉辦「胡登峰攝影展」。	《藝術家》1988.08
	8.20 - 9.11 東之畫廊舉辦「李澤藩水彩作品展」。	東之畫廊、《藝術家》1988.08、《藝術家》1988.09
	8.20 - 8.31 師大藝術中心舉辦「名家水墨精品展」。	《藝術家》1988.08
	8.20 - 8.31 三原色藝術中心舉辦「胡登峰江南行攝影展」。	李錫奇
1988	8.22 - 9.2 黎明畫廊舉辦「蘇州桃花塢版畫展」。	《藝術家》1988.08
	8.25 - 9.30 雅的藝術中心台北總公司舉辦「柏費拉油畫、版畫個展」。	《藝術家》1988.08
	8.26 - 9.1 慈暉紀念畫廊舉辦「吳定夫教授畫展」。	《藝術家》1988.08
	8.27 - 9.2 金品藝廊舉辦「名家聯展」。	《藝術家》1988.08
	8.27 - 9.7 南畫廊舉辦「翁登科畫展」。	《藝術家》1988.09
	8.27 - 9.8 爵士攝影藝廊舉辦「李登正攝影展」。	《藝術家》1988.08
	9.1 - 9.9 黎明畫廊舉辦「宋膺師生攝影展」。	《藝術家》1988.09
	9.1 - 9.11 敦煌藝術中心舉辦「陳朝寶傳統的蛻變」。	《藝術家》1988.09
	9.1 - 9.15 黎明文化中心舉行「劉大勇國畫個展」。	《雄獅美術》1988.09
	9.1 - 9.30 明生畫廊舉辦「九週年特展(一)貝納・卡多蘭畫展」。	明生畫廊、《藝術家》1988.09
	9.1 - 9.30 現代畫廊舉辦「法國大師畢費・特畢雙人展」。	《藝術家》1988.09

年代	事件	資料來源
1988	9.1 - 9.30 勝大莊美術館舉辦「古董文物特展」。	《藝術家》1988.09
	9.1 - 9.30 寒舍畫廊舉辦「當代書畫精品展」。	《藝術家》1988.09
	9.1 - 9.30 愛力根畫廊舉辦「代理畫家聯展」。	《藝術家》1988.09
	9.1 - 9.30 天母藝術雅集舉辦「大陸中年水墨畫家聯展」。	《藝術家》1988.09
	9.1 - 9.30 莫內畫廊舉辦「馮騰慶先生油畫新作展」。	《藝術家》1988.09
	9.1 - 9.30 莫內畫廊舉辦「許深州先生膠彩畫展」。	《藝術家》1988.09
	9.2 - 9.11 亞洲藝術中心舉辦「變化與抽象86年～88年系列──張永村」。	《藝術家》1988.09
	9.2 - 9.14 雄獅畫廊舉辦賈又福水墨個展─「太行山系列」。	李賢文、《藝術家》1988.09
	9.2 - 9.30 神來畫廊舉辦「麥麗萍水墨個展」。	《藝術家》1988.09
	9.3 - 9.30 長流畫廊舉辦「中國古家具展」。	《藝術家》1988.09
	9.3 - 9.15 長流畫廊舉辦「當代名家書畫展」。	《藝術家》1988.09
	9.3 - 9.14 今天畫廊舉辦「陳主民水彩畫展」。	《藝術家》1988.09
	9.3 - 9.28 今天畫廊舉辦「木雕精品展」。	《藝術家》1988.09
	9.3 - 9.12 大家藝術中心舉辦「簡福賻油畫展」。	《藝術家》1988.09
	9.3 - 9.11 高格畫廊舉辦「大陸水墨畫家聯展」。	《藝術家》1988.09
	9.5 - 9.18 丹青畫廊舉辦「黃君璧・于右任書法聯展」。	《藝術家》1988.09
	9.6 - 9.12 慈暉紀念畫廊舉辦「飛雲畫友聯展」。	《藝術家》1988.09
	9.9 - 10.10 金陵藝術中心舉辦「朱銘畫展」。	《藝術家》1988.09
	9.10 - 9.18 阿波羅畫廊舉辦「木村要雄西畫展」。	《藝術家》1988.09
	9.10 - 9.30 龍門畫廊舉辦「江蘇省美術館水印木刻版畫展」。	《藝術家》1988.09
	9.10 - 9.21 南畫廊舉辦「劉國東畫展」。	南畫廊、《藝術家》1988.09
	9.10 - 9.18 新生畫廊舉辦「石青畫會國畫展」。	《藝術家》1988.09

年代	事件	資料來源
1988	9.10 - 9.18 維茵畫廊舉辦「周滄米水墨畫展」。	《藝術家》1988.09
	9.10 - 9.16 黎明畫廊舉辦「馮少強國畫展」。	《藝術家》1988.09
	9.10 - 9.22 爵士攝影藝廊舉辦「大陸攝影家吳鋼一戲劇攝影展」。	《藝術家》1988.09
	9.10 - 9.22 三原色藝術中心舉辦「木刻版畫聯展」。	《藝術家》1988.09
	9.10 - 9.22 三原色藝術中心舉辦「大陸五位元老木刻家木刻版畫聯展」，展出李樺、力群、彥涵、王琦、古元等人作品。	李錫奇
	9.10 - 9.25 印象畫廊舉辦「歐洲名家油畫版畫展」。	《藝術家》1988.09
	9.11 - 9.18 高格畫廊舉辦「劉銘侮交趾陶展」。	《藝術家》1988.09
	9.12 - 9.24 水石間民藝之家舉辦「台灣民藝文物展」。	《藝術家》1988.09
	9.13 - 9.30 飛元藝術中心舉辦「歐洲名家作品展覽」。	《藝術家》1988.09
	9.14 - 9.23 慈暉紀念畫廊舉辦「大陸名家聯展」。	《藝術家》1988.09
	9.16 - 9.30 黎明文化中心舉行「劉成功・何木火國畫聯展」。	《藝術家》1988.09
	9.16 - 9.25 亞洲藝術中心舉辦「趙準旺水墨畫展」。	《藝術家》1988.09
	9.16 - 9.28 東之畫廊舉辦「張秋台水彩畫展」。	東之畫廊、《藝術家》1988.09
	9.17 - 9.30 長流畫廊舉辦「近代水墨名畫特展」。	《藝術家》1988.09
	9.17 - 9.28 今天畫廊舉辦「王仁志水墨畫展」。	《藝術家》1988.09
	9.17 - 9.29 雄獅畫廊舉辦「趙少昂近作欣賞會」。	李賢文、《藝術家》1988.09
	9.17 - 9.27 大家藝術中心舉辦「王為銑油畫展」。	《藝術家》1988.09
	9.17 - 9.24 皇冠藝文中心舉辦「林燕版畫暨木刻展」。	《藝術家》1988.09
	9.17 - 9.28 高格畫廊舉辦「黃錦華個展」。	《藝術家》1988.09
	9.17 - 9.23 黎明畫廊舉辦「孫康水彩畫展」。	《藝術家》1988.09
	9.19 - 10.2 丹青畫廊舉辦「大陸廣州青年胡明德畫展」。	《藝術家》1988.09
	9.20 - 9.30 阿波羅畫廊舉辦「懷思西畫名家遺作展」。	《藝術家》1988.09

年代	事件	資料來源
	9.23 - 10.10 敦煌藝術中心舉辦「小魚技法展」。	《藝術家》1988.09
	9.23 - 10.12 高格畫廊舉辦「沈哲哉油畫展」。	《藝術家》1988.09
	9.24 - 10.4 阿波羅畫廊舉辦十周年紀念活動「懷念名家遺作展」，展出呂鐵州、倪蔣懷、陳澄波、陳敬輝、郭柏川、廖繼春、藍蔭鼎、李梅樹、金潤作、陳德旺等人作品。	阿波羅畫廊
	9.24 - 10.5 南畫廊舉辦「秋吟雅集五人展」。	《藝術家》1988.09
	9.24 - 9.30 慈暉紀念畫廊舉辦「慶祝畫廊創辦四週年蕭紀書國畫欣賞展」。	《藝術家》1988.09
	9.24 - 10.6 三原色藝術中心舉辦「關玉良水墨畫展」。	《藝術家》1988.09
	9.24 - 9.30 黎明畫廊舉辦「甯廷榮書畫展」。	《藝術家》1988.09
1988	9.24 - 10.6 三原色藝術中心舉辦「黑龍江青年畫家關玉良水墨畫展」。	李錫奇
	9.28 - 10.9 隔山畫廊舉辦「上海耆宿書畫展」。	《藝術家》1988.10
	10.1 - 10.14 飛元藝術中心舉辦「名家作品聯展」。	《藝術家》1988.10
	10.1 - 10.16 長流畫廊舉辦「中國近代名畫特展」。	《藝術家》1988.10
	10.1 - 10.30 長流畫廊舉辦「石灣陶・石雕及印石特展」。	《藝術家》1988.10
	10.1 - 10.29 明生畫廊舉辦「阿姆斯特・達拉柯斯達作品展」。	明生畫廊、《藝術家》1988.10
	10.1 - 10.12 今天畫廊舉辦「張繼陶陶藝展」。	《藝術家》1988.10
	10.1 - 10.28 現代畫廊舉辦「何肇衢油畫展」。	現代畫廊、《藝術家》1988.10
	10.1 - 10.9 新生畫廊舉辦「張藹維肖像油畫展」。	《藝術家》1988.10
	10.1 - 10.31 維茵畫廊舉辦「夏卡爾油畫版畫個展」。	《藝術家》1988.10
	10.1 - 10.15 雅的藝術中心台北總公司舉辦「向布立風頌致敬展」。	《藝術家》1988.10

1988

年代	事件	資料來源
	10.1 - 10.12 雄獅畫廊舉辦「葉淺予水墨個展」。	李賢文、《藝術家》1988.10
	10.1 - 10.31 雄獅畫廊舉辦張子隆雕刻展「生命的彩」。	《藝術家》1988.10
	10.1 - 10.13 名人畫廊舉辦「張永村現代畫展」。	《藝術家》1988.10
	10.1 - 10.9 皇冠藝文中心舉辦「『十全十美』──當代水墨、油畫名家聯展」。	《藝術家》1988.10
	10.1 - 10.31 勝大莊美術館舉辦「仰韶文化彩陶特展」。	《藝術家》1988.10
	10.1 - 10.31 勝大莊美術館舉辦「清代官窯精品展」。	《藝術家》1988.10
	10.1 - 10.31 寒舍畫廊舉辦「大陸當代水墨名家聯展」。	《藝術家》1988.10
	10.1 - 10.31 愛力根畫廊舉辦「代理畫家聯展」。	《藝術家》1988.10
	10.1 - 10.10 慈暉紀念畫廊舉辦「東亞藝術研究會『中、日、韓、澳、美』聯展」。	《藝術家》1988.10
1988	10.1 - 10.31 丹青畫廊舉辦「台灣文獻名家聯展」。	《雄獅美術》1988.10
	10.1 - 11.30 天母藝術雅集舉辦「大陸中堅水墨畫展」。	《雄獅美術》1988.10、《雄獅美術》1988.11
	10.1 - 10.7 金品藝廊舉辦「祝祥師生展」。	《藝術家》1988.10
	10.1 - 10.31 洞天畫廊舉辦「歷代古董文物展」。	《雄獅美術》1988.10
	10.1 - 10.7 黎明畫廊舉辦「香港華僑余元康、熊美儀水彩展」。	《藝術家》1988.10
	10.1 - 10.15 師大藝術中心舉辦「東方靈思──『神州與仙島』」。	《藝術家》1988.10
	10.1 - 10.31 莫內畫廊舉辦「馮騰慶先生油畫、許深州先生膠彩畫聯展」。	《藝術家》1988.10
	10.1 - 10.31 德元藝廊舉行「大陸名家水墨特展」。	《藝術家》1988.10
	10.2 - 10.15 黎明文化中心舉行「林維璋・趙誠・黃江汶水彩畫聯展」。	《藝術家》1988.10
	10.3 - 10.25 今天畫廊舉辦「邱清貴石雕精品展」。	《藝術家》1988.10
	10.5 - 10.25 阿波羅畫廊舉辦「李石樵回顧精品展」。	《藝術家》1988.10

1988

年代	事件	資料來源
1988	10.5 - 10.25 亞洲藝術中心舉辦「楊三郎近作小品油畫展」。	《藝術家》1988.10
	10.7 - 10.17 大家藝術中心舉辦「劉培和水彩畫展」。	《藝術家》1988.10
	10.7 - 10.17 大家藝術中心舉辦「大陸水墨聯展」。	《藝術家》1988.10
	10.8 - 10.17 阿波羅畫廊舉辦「阿波羅畫廊十週年紀念特展：李石樵回顧展」。	阿波羅畫廊
	10.8 - 10.30 東之畫廊舉辦李石樵畫展「真善美的世界」。	東之畫廊、《藝術家》1988.10
	10.8 - 10.31 龍門畫廊舉辦「楊熾宏油畫個展」。	《藝術家》1988.10
	10.8 - 11.2 南畫廊舉辦「當代油畫推薦展」，慶祝南畫廊成立八週年。	南畫廊
	10.8 - 11.2 南畫廊舉辦「當代油畫推薦展」。	《藝術家》1988.10
	10.8 - 10.20 爵士攝影藝廊舉辦「胡福財攝影展」。	《藝術家》1988.10
	10.8 - 10.20 三原色藝術中心舉辦「吳華崙水墨畫展」。	《藝術家》1988.10
	10.8 - 10.18 印象畫廊舉辦「全國交趾陶大師作品聯展」。	《藝術家》1988.10
	10.8 - 10.21 金品藝廊舉辦「名家收藏展」。	《藝術家》1988.10
	10.8 - 10.21 黎明畫廊舉辦「香港嶺南精英李牧畫展」。	《藝術家》1988.10
	10.8 - 10.20 三原色藝術中心舉辦「吳華崙水墨畫展」。	李錫奇
	10.10 - 10.31 隔山畫廊舉辦「長安畫派源流展」。	《藝術家》1988.10
	10.11 - 10.20 新生畫廊舉辦「侯順利藝石展」。	《藝術家》1988.10
	10.15 - 10.31 飛元藝術中心舉辦「阿巴悌美柔汀銅版畫展」。	《藝術家》1988.10
	10.15 - 10.26 今天畫廊舉辦「唐近豪現代畫展」。	《藝術家》1988.10
	10.15 - 10.30 永漢文化會場舉辦「鄭在東·候聰慧·侯俊明三人展」。	《藝術家》1988.10
	10.15 - 10.20 名人畫廊舉辦「徐曉丹油畫展」。	《藝術家》1988.10

年代	事件	資料來源
1988	10.15 - 11.6 金陵藝術中心舉辦「程十髮畫展」。	《藝術家》1988.10
	10.16 - 10.22 黎明文化中心舉行「國軍文藝金像獎巡迴展」。	《藝術家》1988.10
	10.17 - 10.22 水石間民藝之家舉辦「台灣民藝傢俱刺繡展」。	《藝術家》1988.10
	10.18 - 10.30 長流畫廊舉辦「大陸水墨名畫展」。	《藝術家》1988.10
	10.18 - 10.31 雅的藝術中心台北總公司舉辦「法國當代藝術家雕塑聯展」。	《藝術家》1988.10
	10.19 - 10.31 印象畫廊舉辦「代理畫家聯展」。	《藝術家》1988.10
	10.20 - 10.29 陶朋舍舉辦「詹錦川錦繡文物展」。	《藝術家》1988.10
	10.21 - 10.31 敦煌藝術中心舉辦「蘇州畫家楊明義個展」。	《藝術家》1988.10
	10.21 - 10.31 大家藝術中心舉辦「陳明善水彩畫展」。	《藝術家》1988.10
	10.21 - 10.31 大家藝術中心舉辦「梁培龍水墨畫展」。	《藝術家》1988.10
	10.21 - 10.29 慈暉紀念畫廊舉辦「大陸北京當代工筆畫大師林凡個展」。	《藝術家》1988.10
	10.21 - 10.31 三原色藝術中心舉辦「黃丕謨木刻版畫展」。	《藝術家》1988.10
	10.22 - 10.30 新生畫廊舉辦「李奇茂近作展」。	《藝術家》1988.10
	10.22 - 11.3 爵士攝影藝廊舉辦「陳坤濱攝影展」。	《藝術家》1988.10
	10.22 - 10.31 名人畫廊舉辦「曹金柱瀑布石硯展」。	《藝術家》1988.10
	10.22 - 10.31 名人畫廊舉辦「清末民初書法展」。	《藝術家》1988.10
	10.22 - 10.30 皇冠藝文中心舉辦「戎情群像──呂淑珍攝影展」。	《藝術家》1988.10
	10.22 - 10.30 勝大莊美術館舉辦「秦朝兵馬俑展」。	《藝術家》1988.10
	10.22 - 10.30 勝大莊美術館舉辦「清代名家書法展」。	《藝術家》1988.10
	10.22 - 10.28 金品藝廊舉辦「名家聯展」。	《藝術家》1988.10
	10.22 - 10.3 高格畫廊舉辦「林惺嶽個展」。	《藝術家》1988.10
	10.22 - 10.28 黎明畫廊舉辦「何志強水彩畫展」。	《藝術家》1988.10

年代	事件	資料來源
	10.22 - 11.3 三原色藝術中心舉辦「黃丕謨木刻版畫展」。	李錫奇
	10.27 - 11.3 阿波羅畫廊舉辦「顧炳星畫展」。	《藝術家》1988.10
	10.29 - 11.4 黎明文化中心舉行「新加坡畫家沈雁畫展」。	《藝術家》1988.11
	10.29 - 11.9 今天畫廊舉辦「林振洋、孔蘭福、施並錫、潘朝生四人美展」。	《藝術家》1988.11
	10.29 - 11.8 亞洲藝術中心舉辦「八大油畫家聯展」。	《藝術家》1988.11
	10.29 - 11.10 現代畫廊舉辦「張永村現代畫展」。	《藝術家》1988.10
	10.29 - 11.18 金品藝廊舉辦「李高松收藏展」。	《藝術家》1988.11
	10.29 - 11.4 黎明畫廊舉辦「老、中、青名家畫展」。	《藝術家》1988.10
	11. 長流畫廊舉辦「楊善深書畫展」。	長流畫廊
1988	11.1 - 11.30 飛元藝術中心舉辦「歐洲名家精品展」。	《藝術家》1988.11
	11.1 - 11.13 長流畫廊舉辦「楊善深書畫展」。	《藝術家》1988.11
	11.1 - 11.30 長流畫廊舉辦「古傢俱展覽」。	《藝術家》1988.11
	11.1 - 11.30 明生畫廊舉辦「89 世界藝術月曆大展」。	明生畫廊、《藝術家》1988.11
	11.1 - 11.10 新生畫廊舉辦「融融畫會聯展」。	《藝術家》1988.11
	11.1 - 11.19 雅的藝術中心台北總公司舉辦「1989 世界名家新作展」。	《藝術家》1988.11
	11.1 - 11.30 水石間民藝之家舉辦「台灣民藝傢俱刺繡展」。	《雄獅美術》1988.11
	11.1 - 11.30 勝大莊美術館舉辦「高古陶瓷展」。	《藝術家》1988.11
	11.1 - 11.30 勝大莊美術館舉辦「歷代名家書畫展」。	《藝術家》1988.11
	11.1 - 11.30 勝大莊美術館舉辦「清代宮廷官窯展」。	《藝術家》1988.11
	11.1 - 11.30 洞天畫廊舉辦「高古陶瓷展」。	《藝術家》1988.11
	11.1 - 11.30 洞天畫廊舉辦「歷代名家書畫展」。	《藝術家》1988.11
	11.1 - 11.30 洞天畫廊舉辦「清代宮廷官窯展」。	《藝術家》1988.11

年代	事件	資料來源
	11.1 - 11.16 神來畫廊舉辦「大陸油畫家陳舫枝教授首次在台個展」。	《藝術家》1988.11
	11.1 - 11.30 莫內畫廊舉辦「馮騰慶先生油畫展」。	《藝術家》1988.11
	11.1 - 11.30 隔山畫廊舉辦「當代大陸書法精英展」。	《藝術家》1988.11
	11.1 - 11.30 德元藝廊舉行「中國當代水墨特展」。	《藝術家》1988.11
	11.3 - 11.9 大家藝術中心舉辦「石景宜水墨收藏展」。	《藝術家》1988.11
	11.4 - 11.16 雄獅畫廊舉辦「劉耿一油畫個展」。	李賢文、《藝術家》1988.11
	11.5 - 11.17 阿波羅畫廊舉辦「夏勳油畫展」。	《藝術家》1988.11
	11.5 - 11.27 東之畫廊舉辦李梅樹油畫展「楓葉之美」。	東之畫廊、《藝術家》1988.11
	11.5 - 11.18 黎明文化中心舉行「大陸畫家陳世中花鳥畫展」。	《藝術家》1988.11
1988	11.5 - 11.22 龍門畫廊舉辦「楊力舟、王迎春水墨聯展」。	龍門雅集、《藝術家》1988.11
	11.5 - 11.23 今天畫廊舉辦「朱坤培陶藝精品展」。	《藝術家》1988.11
	11.5 - 11.14 雅的藝術中心高雄分公司舉辦「張杰回顧展」。	《藝術家》1988.11
	11.5 - 11.17 爵士攝影藝廊舉辦「黃鴻祥攝影展」。	《藝術家》1988.11
	11.5 - 11.16 名人畫廊舉辦「范曾畫展」。	《藝術家》1988.11
	11.5 - 11.13 皇冠藝文中心舉辦「張韻明水墨個展——大陸風光系列」。	《藝術家》1988.11
	11.5 - 11.13 印象畫廊舉辦「變形蟲視覺展」。	《藝術家》1988.11
	11.6 - 11.20 敦煌藝術中心舉辦李義弘畫展「大樹之歌」。	《藝術家》1988.11
	11.6 - 11.17 師大藝術中心舉辦「吳越書畫名家作品特展」。	《藝術家》1988.11
	11.8 - 11.30 愛力根畫廊舉辦「代理畫家聯展」。	《藝術家》1988.11
	11.10 - 11.20 陶朋舍舉辦劉偉仁個展「生釉系列」。	《藝術家》1988.11

年代	事件	資料來源
1988	11.11 - 11.22 亞洲藝術中心舉辦「陳銘顯大陸之旅畫展」。	《藝術家》1988.11
	11.12 - 11.23 今天畫廊舉辦「曹金柱、戴竹谿、呂禮臻茶具特展」。	《藝術家》1988.11
	11.12 - 12.11 現代畫廊舉辦「李元亨作品收藏展」。	《藝術家》1988.11
	11.12 - 11.20 新生畫廊舉辦「彭鴻、陳秉鐶書畫聯展」。	《藝術家》1988.11
	11.12 - 11.25 寒舍畫廊舉辦「江明賢畫展」。	《藝術家》1988.11
	11.12 - 11.20 高格畫廊舉辦「陳銀輝油畫展」。	《藝術家》1988.11
	11.13 - 11.28 大家藝術中心舉辦「梁培榮水墨個展」。	《藝術家》1988.11
	11.15 - 11.30 雅的藝術中心高雄分公司舉辦「法國名家版畫展」。	《藝術家》1988.11
	11.15 - 11.30 雅的藝術中心高雄分公司舉辦「國內名家陶藝展」。	《藝術家》1988.11
	11.18 - 11.27 維茵畫廊舉辦「劉國輝水墨畫展」。	《藝術家》1988.11
	11.19 - 11.27 阿波羅畫廊舉辦「曾孝德首次油畫個展」。	阿波羅畫廊、《藝術家》1988.11
	11.19 - 11.25 黎明文化中心舉行「大陸水墨畫家四人展」。	《藝術家》1988.11
	11.19 - 11.30 南畫廊舉辦「89 世界名畫月曆大展」。	《藝術家》1988.11
	11.19 - 11.30 現代畫廊舉辦「從新疆到西藏獨行花里畫遊大陸河山畫展」。	《藝術家》1988.11
	11.19 - 12.1 爵士攝影藝廊舉辦「林文彬攝影展」。	《藝術家》1988.11
	11.19 - 12.4 雄獅畫廊舉辦「王無邪水墨個展」。	李賢文、《藝術家》1988.12
	11.19 - 11.28 名人畫廊舉辦「史國良畫展」。	《藝術家》1988.11
	11.19 - 11.27 皇冠藝文中心舉辦「吳炫三油畫個展——南太平洋的傳說」。	《藝術家》1988.11
	11.19 - 11.30 三原色藝術中心舉辦「姚慶章畫展」。	《藝術家》1988.11
	11.19 - 11.25 金品藝廊舉辦「黃歌川蠟染畫展」。	《藝術家》1988.11

年代	事件	資料來源
	11.19 - 11.30 師大藝術中心舉辦「李憶含現代水墨展」。	《藝術家》1988.11
	11.19 - 11.30 三原色藝術中心舉辦姚慶章畫展「第一自然系列」。	李錫奇
	11.20 - 11.30 雅的藝術中心台北總公司舉辦「維士巴修個展」。	《藝術家》1988.11
	11.22 - 12.1 新生畫廊舉辦「自由影展」。	《藝術家》1988.11
	11.25 - 12.8 今天畫廊舉辦「王愷水墨畫展」。	《藝術家》1988.11
	11.26 - 12.2 黎明文化中心舉行「黎明畫會聯展」。	《藝術家》1988.11
	11.26 - 12.14 龍門畫廊舉辦「龐緯個展」。	龍門雅集、《藝術家》1988.12
	12.1 - 12.31 飛元藝術中心舉辦「歐洲名家油畫展」。	《藝術家》1988.12
	12.1 - 12.15 黎明文化中心舉辦「張性荃教授書畫展（附展奇石玉器）」。	《藝術家》1988.12
	12.1 - 12.18 長流畫廊舉辦「當代名畫展」。	《藝術家》1988.12
1988	12.1 - 12.31 明生畫廊舉辦「安東妮妮銅版畫展」。	明生畫廊、《藝術家》1988.12
	12.1 - 12.11 雅的藝術中心台北總公司舉辦「維士巴修油畫版畫展」。	《藝術家》1988.12
	12.1 - 12.31 雅的藝術中心台南分公司舉辦「歐洲版畫名家——巴拉笛版畫展」。	《藝術家》1988.12
	12.1 - 12.7 師大畫廊舉辦「電腦繪圖藝術展」。	《藝術家》1988.12
	12.1 - 12.31 高格畫廊舉辦「精品展」。	《藝術家》1988.12
	12.1 - 12.31 莫內畫廊舉辦「馮騰慶先生油畫展」。	《藝術家》1988.12
	12.1 - 12.31 莫內畫廊舉辦「許深州先生膠彩畫展」。	《藝術家》1988.12
	12.1 - 12.30 德元藝廊舉行「大陸當代水墨人物特展」。	《藝術家》1988.12
	12.2 - 12.14 亞洲藝術中心舉辦「洪瑞麟畫展」。	《藝術家》1988.12
	12.3 - 12.14 東之畫廊舉辦黃崑瑝畫展「外光系列」。	東之畫廊、《藝術家》1988.12

年代	事件	資料來源
	12.3 - 12.9 黎明文化中心舉行「插花展覽」。	《藝術家》1988.12
	12.3 - 12.14 南畫廊舉辦「許哲嘉、李龍噴畫展」。	《藝術家》1988.12
	12.3 - 12.14 現代畫廊舉辦「洪瑞麟油畫展」。	現代畫廊、《藝術家》1988.12
	12.3 - 12.15 爵士攝影藝廊舉辦「吳東河攝影展」。	《藝術家》1988.12
	12.3 - 12.13 大家藝術中心舉辦「張金水油畫展」。	《藝術家》1988.12
	12.3 - 12.15 名人畫廊舉辦「董日福大陸河山畫展」。	《藝術家》1988.12
	12.3 - 12.11 皇冠藝文中心舉辦「趙秀煥彩墨畫展」。	《藝術家》1988.12
	12.3 - 12.18 愛力根畫廊舉辦「法國藝壇之珍珠—安東尼尼（A. Antonini）個展」。	愛力根畫廊、《藝術家》1988.12
	12.3 - 12.15 三原色藝術中心舉辦「曲德義書展」。	《藝術家》1988.12
	12.3 - 12.16 師大藝術中心舉辦「現代水墨百花頌」。	《藝術家》1988.12
1988	12.3 - 12.15 三原色藝術中心舉辦「曲德義首次個展」。	李錫奇
	12.7 - 12.21 敦煌藝術中心舉辦「台灣當代水墨畫家六人展」。	《藝術家》1988.12
	12.8 - 12.21 雄獅畫廊舉辦「聶鷗水墨個展」。	李賢文、《藝術家》1988.12
	12.9 - 12.20 亞洲藝術中心舉辦「沈國仁水彩畫展」。	《藝術家》1988.12
	12.9 - 12.15 師大畫廊舉辦「歐洲繪畫原作及複製品欣賞展」。	《藝術家》1988.12
	12.9 - 12.31 神來畫廊舉辦「大陸水墨畫家殷俊中山水花鳥展」。	《藝術家》1988.12
	12.10 - 12.25 阿波羅畫廊舉辦「蕭學民人物肖像畫展」。	阿波羅畫廊、《藝術家》1988.12
	12.10 - 12.16 黎明文化中心舉行「漢墨畫會聯展」。	《藝術家》1988.12
	12.10 - 12.25 漢雅軒舉辦「余承堯近作展」。	《藝術家》1988.12
	12.10 - 12.26 寒舍畫廊舉辦「楊善深畫展」。	《藝術家》1988.12
	12.12 - 12.17 水石間民藝之家舉辦「台灣民藝特展」。	《藝術家》1988.12

年代	事件	資料來源
	12.13 - 12.22 新生畫廊舉辦「宋正儀書畫展」。	《藝術家》1988.12
	12.13 - 12.18 雅的藝術中心台北總公司舉辦「歐洲名家花卉展」。	《藝術家》1988.12
	12.15 - 12.31 隔山畫廊舉辦「陳忠志教授水墨畫展」。	《藝術家》1988.12
	12.16 - 12.31 黎明文化中心舉行「現代山水花鳥國畫展（附展奇石玉器）」。	《藝術家》1988.12
	12.16 - 12.31 龍門畫廊舉辦「劉其偉個展」。	《藝術家》1988.12
	12.17 - 12.28 東之畫廊舉辦蒲添生雕塑展「迎向陽光運動系列」。	東之畫廊、《藝術家》1988.12
	12.17 - 12.23 黎明文化中心舉行「徐谷菴書畫展」。	《藝術家》1988.12
	12.17 - 12.28 南畫廊舉辦「張耀熙台北首次油畫個展」。	《藝術家》1988.12
1988	12.17 - 12.31 亞洲藝術中心舉辦「巴里島風情畫——楊興生油畫展」。	《藝術家》1988.12
	12.17 - 12.31 現代畫廊舉辦「楊興生油畫展」。	現代畫廊
	12.17 - 12.31 現代畫廊舉辦「峇里島風情畫——楊典生油畫展」。	《藝術家》1988.12
	12.17 - 12.29 爵士攝影藝廊舉辦「「失速氛圍」—陳輝龍攝影展」。	《藝術家》1988.12
	12.17 - 12.31 大家藝術中心舉辦「王攀元畫展」。	《藝術家》1988.12
	12.17 - 12.30 名人畫廊舉辦「楊興生澎湖之旅畫展」。	《藝術家》1988.12
	12.17 - 1989.1.15 皇冠藝文中心舉辦「朱寶誠陶藝展」。	《藝術家》1988.12
	12.17 - 12.29 三原色藝術中心舉辦「蘇俊吉畫展」。	《藝術家》1988.12
	12.17 - 12.31 印象畫廊舉辦「吉夫·安東尼奧雕塑展暨米羅·亨利摩爾大師聯展」。	《藝術家》1988.12

年代	事件	資料來源
	12.17 - 12.27 師大藝術中心舉辦「王志淳現代彩墨展」。	《藝術家》1988.12
	12.17 - 12.28 南畫廊舉辦「張耀熙台北首次油畫展」。	南畫廊
	12.17 - 12.29 三原色藝術中心舉辦「蘇俊吉畫展」。	李錫奇
	12.19 - 12.31 愛力根畫廊舉辦「代理畫家聯展」。	《藝術家》1988.12
	12.20 - 12.31 長流畫廊舉辦「大陸十大名家特展」，展出展出李可染、林風眠、吳冠中、吳作人、陸儼少、劉海粟、朱屺瞻、程十髮、黃冑、范曾的作品。	《藝術家》1988.12
	12.20 - 12.31 雅的藝術中心台北總公司舉辦「年度酬賓特展」。	《藝術家》1988.12
	12.23 - 1989.1.11 大地藝廊舉辦「張義雄在巴黎」。	《藝術家》1989.01
	12.23 - 1989.1.1 敦煌藝術中心舉辦「陳永模水墨個展」。	《藝術家》1988.12
	12.23 - 12.28 師大畫廊舉辦「師大美術系 57 級系友展」。	《藝術家》1988.12
1988	12.24 - 12.30 黎明文化中心舉行「王詩漁師生聯展」。	《藝術家》1988.12
	12.24 - 1989.1.5 今天畫廊舉辦「沈禎人物水墨畫展」。	《藝術家》1989.01
	12.24 - 1989.1.3 亞洲藝術中心舉辦「向花問情系列──劉文三水彩畫展」。	《藝術家》1988.12
	12.24 - 1989.1.1 新生畫廊舉辦「林耀國畫展」。	《藝術家》1988.12
	12.24 - 1989.1.8 雄獅畫廊舉辦「靳杰強水墨個展」。	李賢文、《藝術家》1989.01
	12.28 - 1989.1.8 阿波羅畫廊舉辦陳楚智油畫個展「花與靜物系列」	阿波羅畫廊、《藝術家》1989.01
	12.30 - 1989.1.4 師大畫廊舉辦「文化大學美術系展」。	《藝術家》1988.12
	12.31 - 1989.1.12 爵士攝影藝廊舉辦「高媛攝影展」。	《藝術家》1988.12
	12.31 - 1989.1.12 三原色藝術中心舉辦「杜十三書型行動藝術展」。	《藝術家》1989.01

年代	事件	資料來源
	1989 年，敦煌藝術中心開始出版《敦煌藝訊》。	敦煌藝術中心
	1989 年，印象畫廊由台北市東區羅馬大廈搬遷至阿波羅大廈。	印象畫廊
	1989 年，印象畫廊舉辦「楊三郎個展」。	印象畫廊
	1. 長流畫廊舉辦「李可染、程十髮、黃冑三人展」。	長流畫廊
	1.1 - 1.4 師大畫廊舉辦「文化大學師生聯展」。	《藝術家》1989.01
	1.1 - 1.12 東之畫廊舉辦「黃土水雕刻之美」。	東之畫廊、《藝術家》1989.01
	1.1 - 1.12 三原色藝術中心舉辦「杜十三書型行動藝術展」。	李錫奇
	1.1 - 1.13 愛力根畫廊舉辦「代理畫家聯展」。	《藝術家》1989.01
	1.1 - 1.13 龍門畫廊舉辦「林順雄十二生肖系列之十：蛇」。	《藝術家》1989.01
	1.1 - 1.15 漢雅軒舉辦「余承堯畫展」。	《藝術家》1989.01
1989	1.1 - 1.15 日現代畫廊舉辦「陳其茂個展」。	現代畫廊、《藝術家》1989.01
	1.1 - 1.15 雅的藝術中心台南分公司舉辦「歐洲版名家展」。	《藝術家》1989.01
	1.1 - 1.15 皇冠藝文中心舉辦「韓美林個展」。	《藝術家》1989.01
	1.1 - 1.15 德元藝廊舉行「中國近代名家書畫特展」。	《藝術家》1989.01
	1.1 - 1.16 長流畫廊舉辦「國際水墨名家特展」。	《藝術家》1989.01
	1.1 - 1.21 雅的藝術中心台北總公司舉辦「布拉吉立駿馬迎春特展」。	《藝術家》1989.01
	1.1 - 1.30 勝大莊美術館舉辦「高古陶瓷大展」。	《藝術家》1989.01
	1.1 - 1.31 維茵畫廊舉辦「名家精品展」。	《藝術家》1989.01
	1.1 - 1.31 天母藝術雅集舉辦「大陸中堅水墨畫家聯展」。	《藝術家》1989.01
	1.1 - 1.31 莫內畫廊舉辦「蘇州版畫特展」。	《藝術家》1989.01
	1.1 - 1.31 莫內畫廊舉辦「馮騰慶先生油畫展」。	《藝術家》1989.01

年代	事件	資料來源
	1.3 - 1.12 新生畫廊舉辦「陳慶榮國畫展」。	《藝術家》1989.01
	1.4 - 2.4 明生畫廊舉辦「明生畫廊收藏展」。	明生畫廊
	1.4 - 1.22 南畫廊舉辦「1989 零號集錦」-3，參展畫家有王黃麗惠、孔來福、沈哲哉、張炳堂、渡邊麗子、張國東、顧崇光等 10 人。	南畫廊
	1.4 - 1.22 南畫廊舉辦「買小畫過大節第三次零號集錦」。	《藝術家》1989.01
	1.5 - 1.25 勝大莊美術館舉辦「清代佛像木刻展」。	《藝術家》1989.01
	1.6 - 1.18 今天畫廊舉辦「迎春年禮精品展」。	《藝術家》1989.01
	1.6 - 1.15 亞洲藝術中心舉辦「胡復金油畫展」。	亞洲藝術中心
	1.6 - 1.12 師大畫廊舉辦「師大美術系教授畫展「油畫、水彩、版畫、設計、雕刻」」。	《藝術家》1989.01
	1.7 - 1.20 飛元藝術中心舉辦「雷貝爾水彩畫展」。	《藝術家》1989.01
1989	1.10 - 1.31 阿波羅畫廊舉辦「名家精品展」。	《藝術家》1989.01
	1.12 雄獅第二畫廊開幕，地點在雄獅畫廊隔壁。	李賢文
	1.12 - 2.2 雄獅畫廊舉辦「雄獅畫廊四週年聯展」暨「雄獅第二畫廊開幕展」，由余承堯、顏水龍、趙少昂、楊三郎、葉淺予、劉啟祥、王攀元、楊善深、李山、鄭善禧、王無邪、張義、白敬周、劉耿一、李義弘、賈又福、靳杰強、戴壁吟、奚淞、戴榮才、楊成愿、聶鷗、司徒立、彼得、鄒高斯基聯合參展。	李賢文
	1.13 - 1.22 敦煌藝術中心舉辦「李曜宗石膽壺展」。	《藝術家》1989.01
	1.13 - 1.31 雄獅畫廊舉辦「雄獅畫廊收藏展」。	《藝術家》1989.01
	1.14 - 1.25 東之畫廊舉辦冉茂芹「湘西寫生展」。	東之畫廊、《藝術家》1989.01
	1.14 - 2.16 大地藝廊舉辦「傳統與現代生活特展」。	《藝術家》1989.02
	1.14 - 2.2 龍門畫廊舉辦「吳昊油畫展」。	《藝術家》1989.01
	1.14 - 1.22 新生畫廊舉辦「周宜方國畫展」。	《藝術家》1989.01

年代	事件	資料來源
	1.14 - 1.26 爵士攝影藝廊舉辦「謝豪生攝影──走向世界」。	《藝術家》1989.01
	1.14 - 1.20 師大畫廊舉辦「師大美術系教授畫展「國畫、書法、篆刻」」。	《藝術家》1989.01
	1.14 - 1.31 永漢文化會場舉辦「蕭一木刻、林鉅圖畫展」。	《藝術家》1989.01
	1.14 - 1.29 愛力根畫廊舉辦「張萬傳個展—台灣美術史上的在野巨匠」。	愛力根畫廊、《藝術家》1989.01
	1.14 - 2.3 三原色藝術中心舉辦「民俗版畫展」。	《藝術家》1989.01
	1.14 - 1.27 金品藝廊舉辦「錢君匋書畫展」。	《藝術家》1989.01
	1.14 - 2.3 三原色藝術中心舉辦「從傳統到現代──中國民俗版畫展」。	李錫奇
	1.16 - 1.31 雅的藝術中心台南分公司舉辦「法國名家畫冊展」。	《藝術家》1989.01
	1.16 - 1.31 雅的藝術中心台南分公司舉辦「當代名家陶藝展」。	《藝術家》1989.01
	1.16 - 1.28 水石間民藝之家舉辦「歲末民藝收藏展」。	《藝術家》1989.02
1989	1.17 - 1.29 長流畫廊舉辦「李可染、程十髮、黃冑三人展」。	《藝術家》1989.01
	1.17 - 1.31 亞洲藝術中心舉辦「北京現代畫聯展」。	亞洲藝術中心
	1.17 - 1.30 德元藝廊舉行「大陸畫家王維寶水墨特展」。	《藝術家》1989.01
	1.18 - 1.31 漢雅軒舉辦「歷代名家書畫展」。	《藝術家》1989.01
	1.18 - 1.31 現代畫廊舉辦「葉火城個展」。	現代畫廊、《藝術家》1989.01
	1.20 - 2.2 亞洲藝術中心舉辦「葉火城油畫展」。	亞洲藝術中心
	1.20 - 1.30 陶朋舍舉辦「陳松江陶藝展」。	《藝術家》1989.01
	1.20 - 2.2 敦煌藝術中心舉辦「觀音展」。	《藝術家》1989.01
	1.21 - 1.31 今天畫廊舉辦「林晉水墨畫展」。	《藝術家》1989.01
	1.22 - 2.4 雅的藝術中心台北總公司舉辦「阿爾泰雕塑展」。	《藝術家》1989.01
	1.22 - 1.31 皇冠藝文中心舉辦「韓舞麟、李蕙芳油畫聯展」。	《藝術家》1989.01

年代	事件	資料來源
1989	1.24 - 2.2 新生畫廊舉辦「莊伯顯國畫展」。	《藝術家》1989.01
	1.25 - 2.20 寒舍畫廊舉辦「劉澤綿、劉藕生石灣陶原作展」。	《藝術家》1989.02
	1.28 - 2.17 黎明文化中心舉行「國畫名家 ——「富貴花迎春展」」。	《藝術家》1989.02
	1.28 - 2.3 南畫廊舉辦「年前特別活動」。	《藝術家》1989.01
	1.28 - 2.1 金品藝廊舉辦「王豪收藏展」。	《藝術家》1989.02
	2.1 - 2.5 飛元藝術中心舉辦「歲末迎春籌賓展」。	《藝術家》1989.02
	2.1 - 2.28 勝大莊美術館舉辦「張大千精品展」。	《藝術家》1989.03
	2.1 - 2.15 勝大莊美術館舉辦「歐洲皇室珠寶展」。	《藝術家》1989.03
	2.1 - 2.28 寒舍畫廊舉辦「宮廷官窯展」。	《藝術家》1989.02
	2.1 - 2.28 愛力根畫廊舉辦「代理畫家聯展」。	《藝術家》1989.02
	2.1 - 2.28 莫內畫廊舉辦「許深州先生膠彩畫展」。	《藝術家》1989.02
	2.1 - 2.28 莫內畫廊舉辦「馮騰慶先生油畫精品展」。	《藝術家》1989.02
	2.5 - 2.25 龍門畫廊舉辦「徐畢華水彩畫展」。	《藝術家》1989.02
	2.8 - 2.19 師大藝術中心舉辦「西安名家精品聯展」。	《藝術家》1989.02
	2.10 - 2.26 長流畫廊舉辦「水墨名家迎春特展」。	《藝術家》1989.02
	2.10 - 3.5 金陵藝術中心舉辦「楚戈水墨畫展——花季」。	《藝術家》1989.02
	2.10 - 2.28 隔山畫廊舉辦「隔山新春特展」。	《藝術家》1989.02
	2.11 - 2.28 現代畫廊舉辦「李克全——當代人體畫展」。	現代畫廊、《藝術家》1989.02
	2.11 - 2.28 雅的藝術中心台北總公司舉辦「迎春特賣展」。	《藝術家》1989.02
	2.11 - 2.28 金品藝廊舉辦「名家聯展」。	《藝術家》1989.02
	2.13 - 2.28 維茵畫廊舉辦「名家精品展」。	《藝術家》1989.02
	2.14 - 2.28 飛元藝術中心舉辦「名家作品聯展」。	《藝術家》1989.02

年代	事件	資料來源
1989	2.14 - 2.23 新生畫廊舉辦「歐豪年國畫展」。	《藝術家》1989.02
	2.15 - 3.9 阿波羅畫廊舉辦「名家精品水彩展」。	《藝術家》1989.02
	2.16 - 2.28 明生畫廊舉辦「禧春畫展」。	明生畫廊、 《藝術家》1989.02
	2.16 - 2.28 印象畫廊舉辦「印象八九收藏展」。	《藝術家》1989.02
	2.17 - 2.27 亞洲藝術中心舉辦「王春香油畫展」。	《藝術家》1989.02
	2.17 - 2.26 敦煌藝術中心舉辦「劉偉雄畫展」。	《藝術家》1989.02
	2.17 - 3.5 神來畫廊舉辦「陳丹誠國畫展」。	《藝術家》1989.02
	2.18 - 2.28 東之畫廊舉辦「鄧亦農風景畫展」。	東之畫廊、 《藝術家》1989.02
	2.18 - 3.9 大地藝廊舉辦「中國民間藝術采風系列之三——福建木偶藝術展」。	《藝術家》1989.02
	2.18 - 2.24 黎明文化中心舉行「許分草水彩畫展」。	《藝術家》1989.02
	2.18 - 3.8 漢雅軒舉辦「文字世界展」。	《藝術家》1989.02
	2.18 - 3.2 爵士攝影藝廊舉辦「侯平治攝影展——曼哈頓天空」。	《藝術家》1989.02
	2.18 - 3.5 雄獅畫廊舉辦周邦玲陶藝個展「簡易三犬之夜韻律動作」。	李賢文、 《藝術家》1989.02
	2.18 - 3.5 皇冠藝文中心舉辦「鄭善禧水墨個展」。	《藝術家》1989.02
	2.18 - 3.9 三原色藝術中心舉辦「張玲麟作品展」，展出攝影及水墨作品。	李錫奇
	2.20 - 2.28 大家藝術中心舉辦「西畫家聯展」。	《藝術家》1989.02
	2.20 - 2.25 水石間民藝之家舉辦「台灣民藝家具展」。	《藝術家》1989.02
	2.20 - 2.28 師大藝術中心舉辦「名家精品展」。	《藝術家》1989.02
	2.25 - 3.8 大地藝廊舉辦「中國心、大地行、大地報導攝影展」。	《藝術家》1989.03
	2.25 - 3.10 黎明文化中心舉行「近代名家書畫展」。	《藝術家》1989.02

年代	事件	資料來源
1989	2.25 - 3.5 新生畫廊舉辦「營志超奇木特展」。	《藝術家》1989.02
	3.1 - 3.17 飛元藝術中心舉辦「巴拉笛銅版畫展」。	《藝術家》1989.03
	3.1 - 3.16 長流畫廊舉辦「當代名家水墨特展」。	長流畫廊
	3.1 - 3.31 明生畫廊舉辦「風景人物畫展」，參展者有：卡辛約，傑遜，夏洛瓦達拉，柯斯達，斯基歐拉，佛力希爾，拉波爾特，維寇，齊藤三郎。	《藝術家》1989.03
	3.1 - 3.15 勝大莊美術館舉辦「中國古董雕刻展」。	《藝術家》1989.03
	3.1 - 3.31 勝大莊美術館舉辦「古董鎏金佛像展」。	《藝術家》1989.03
	3.1 - 3.31 勝大莊美術館舉辦「當代名家水墨特展」。	《藝術家》1989.03
	3.1 - 3.31 寒舍畫廊舉辦「珍藏字畫展」。	《藝術家》1989.03
	3.3 - 3.12 亞洲藝術中心舉辦「王維寶水墨畫展」。	《藝術家》1989.03
	3.2 - 3.14 師大藝術中心舉辦「大陸水墨人物特展」。	《藝術家》1989.03
	3.4 - 3.14 大家藝術中心舉辦「廖本生畫展」。	《藝術家》1989.03
	3.4 - 3.14 大家藝術中心舉辦「佐藤公聰畫・陶展」。	《藝術家》1989.03
	3.4 - 3.15 東之畫廊舉辦羅美棧油畫個展「彩繪人生・七十首展」	東之畫廊、《藝術家》1989.03
	3.4 - 3.16 爵士攝影藝廊舉辦「阮義忠暗房工作室學員第三次聯展」。	《藝術家》1989.03
	3.4 - 3.19 現代畫廊舉辦「王為銑油畫展」。	現代畫廊、《藝術家》1989.03
	3.6 - 3.18 水石間民藝之家舉辦「台灣古甕特展」。	《雄獅美術》1989.03
	3.7 - 3.16 新生畫廊舉辦「薛慧山國畫展」。	《藝術家》1989.03
	3.7 - 3.31 神來畫廊舉辦「殷郡中國畫個展」。	《藝術家》1989.03
	3.10 - 3.19 阿波羅畫廊舉辦「席慕蓉油畫展——蓮荷深處」。	《藝術家》1989.03
	3.10 - 3.19 敦煌藝術中心舉辦「陳志良個展」。	《藝術家》1989.03

年代	事件	資料來源
	3.10 - 3.26 雄獅畫廊舉辦「陳英傑雕塑展」。	《藝術家》1989.03
	3.11 - 3.26 大地藝廊舉辦「黃河、黃土、黃種人展」。	《藝術家》1989.03
	3.11 - 3.17 黎明文化中心舉行「董竹林名畫收藏展」。	《藝術家》1989.03
	3.11 - 4.5 雅的藝術中心台北總公司舉辦「向 20 世紀大師致敬——畢卡索、達利，Erte 雕塑版畫展」。	《藝術家》1989.03、《藝術家》1989.04
	3.11 - 3.19 皇冠藝文中心舉辦「胡永凱彩墨個展」。	《藝術家》1989.03
	3.15 - 3.26 隔山畫廊舉辦「隔山畫派展」。	《藝術家》1989.03
	3.15 - 3.31 勝大莊美術館舉辦「明清畫畫精品大展」。	《藝術家》1989.03
	3.15 - 3.31 勝大莊美術館舉辦「勝大莊精品文物特賣」。	《藝術家》1989.03
	3.17 - 3.27 亞洲藝術中心舉辦「大陸畫家李仁康水墨畫展」。	《藝術家》1989.03
	3.18 - 3.30 東之畫廊舉辦「林顯宗油畫個展」。	東之畫廊、《藝術家》1989.03
1989	3.18 - 3.31 飛元藝術中心舉辦「名家作品聯展」。	《藝術家》1989.03
	3.18 - 3.24 黎明文化中心舉行「鄭正慶馬祖學生展」。	《藝術家》1989.03
	3.18 - 3.30 長流畫廊舉辦「嶺南名家書畫展」。	長流畫廊
	3.18 - 4.5 龍門畫廊舉辦「龐均油畫展」。	《藝術家》1989.03、《藝術家》1989.04
	3.18 - 4.15 漢雅軒舉辦「星星十年特展」。	《藝術家》1989.03、《藝術家》1989.04
	3.18 - 3.26 新生畫廊舉辦「許正賜國畫展」。	《藝術家》1989.03
	3.21 - 4.9 現代畫廊舉辦「老一輩畫家——楊啟東作品展」。	《藝術家》1989.03
	3.24 - 4.2 阿波羅畫廊舉辦「郭東榮油畫展」。	阿波羅畫廊、《藝術家》1989.03、《藝術家》1989.04
	3.24 - 4.23 新世界畫廊舉辦「陳錦芳博士新意象派系列展」。	《藝術家》1989.04
	3.24 - 4.23 新世界畫廊舉辦「非洲原始藝術展」。	《藝術家》1989.04

年代	事件	資料來源
	3.25 - 4.2 阿波羅畫廊舉辦「席慕蓉油畫展」。	阿波羅畫廊
	3.25 - 3.31 黎明文化中心舉行「國畫名家新春特展」。	《藝術家》1989.03
	3.25 - 4.5 敦煌藝術中心舉辦「1989 醉陶展」。	《藝術家》1989.03、《藝術家》1989.04
	3.25 - 3.31 師大畫廊舉辦「墨華畫會書法展」。	《藝術家》1989.03
	3.25 - 4.6 三原色藝術中心舉辦「顧重光畫展」。	《藝術家》1989.03
	3.25 - 4.5 印象畫廊舉辦「蘇嘉南油畫展」。	《藝術家》1989.03
	3.25 - 4.6 三原色藝術中心舉辦「顧重光油畫展」。	李錫奇
	3.28 - 4.6 新生畫廊舉辦「磐石畫會聯展」。	《藝術家》1989.03、《藝術家》1989.04
	3.30 - 4.18 爵士攝影藝廊舉辦「造境——謝明順攝影展」。	《藝術家》1989.03
	4.1 - 4.7 金品藝廊舉辦「謝以文彩墨畫展」。	《藝術家》1989.04
1989	4.1 - 4.11 大家藝術中心舉辦「畢費版畫展」。	《藝術家》1989.04
	4.1 - 4.13 爵士攝影藝廊舉辦「林小堤攝影展」。	《藝術家》1989.04
	4.1 - 4.14 神來畫廊舉辦「名家聯展」。	《藝術家》1989.04
	4.1 - 4.16 長流畫廊舉辦「近百年水墨大師作品展」。	《藝術家》1989.04
	4.1 - 4.16 黎明文化中心舉行「申石仰、申二伽父子畫展」。	《藝術家》1989.04
	4.1 - 4.16 雄獅畫廊舉辦「韓湘寧近作展」。	李賢文、《藝術家》1989.04
	4.1 - 4.16 寒舍畫廊舉辦「蒙古兒童版畫展」。	《藝術家》1989.04
	4.1 - 4.17 長流畫廊舉辦「近代書法展」。	《藝術家》1989.04
	4.1 - 4.18 飛元藝術中心舉辦「歐洲名家油畫展」。	《藝術家》1989.04
	4.1 - 4.29 明生畫廊舉辦「國際名家版畫展」。	《藝術家》1989.04
	4.1 - 4.30 永漢文化會場舉辦「憨秋仔伯雕刻展」。	《藝術家》1989.04

年代	事件	資料來源
	4.1 - 4.30 莫內畫廊舉辦「許深州、顏雲連、馮騰慶、林聯合、孫明煌聯展」。	《藝術家》1989.04
	4.5 - 4.30 阿波羅畫廊舉辦「名家聯展」。	《藝術家》1989.04
	4.5 - 4.30 敦煌藝術中心舉辦「敦煌收藏展」。	《藝術家》1989.05
	4.8 - 4.13 師大畫廊舉辦「智光商工第一屆畢業美展」。	《藝術家》1989.04
	4.8 - 4.16 皇冠藝文中心舉辦「童心童畫—名家聯展」。	《藝術家》1989.04
	4.8 - 4.15 水石間民藝之家舉辦「台灣古甕特展」。	《雄獅美術》1989.04
	4.8 - 4.20 三原色藝術中心舉辦「大陸青年版畫家大展」。	李錫奇
	4.8 - 4.27 金品藝廊舉辦「名家聯展」。	《藝術家》1989.04
	4.8 - 4.30 愛力根畫廊舉辦「純淨的藝術—法國畫家巴赫東（Guy Bardone）、吉尼斯（Rene Genis）油畫展」。	愛力根畫廊、《藝術家》1989.04
	4.11 - 4.21 東之畫廊舉辦席德進畫展「遍歷作品新發表」（遺作）。	東之畫廊、《藝術家》1989.04
1989	4.15 - 4.20 師大畫廊舉辦「南強商工美工科、廣設科畢業展」。	《藝術家》1989.04
	4.15 - 4.26 南畫廊舉辦楊啟東油畫個展—「狂與美」。	南畫廊
	4.15 - 4.27 爵士攝影藝廊舉辦「林聲攝影展」。	《藝術家》1989.04
	4.15 - 4.30 現代畫廊舉辦「張秋台水彩畫展」。	現代畫廊
	4.15 - 4.30 大家藝術中心舉辦「李重重水墨展」。	《藝術家》1989.04
	4.15 - 4.30 印象畫廊舉辦「李元亨邀請展」。	《藝術家》1989.04
	4.18 - 4.23 黎明文化中心舉行「張性荃國畫展」。	《藝術家》1989.04
	4.18 - 4.27 新生畫廊舉辦「春聲畫會聯展」。	《藝術家》1989.04
	4.18 - 4.30 亞洲藝術中心舉辦「林天從油畫展」。	《藝術家》1989.04
	4.19 - 4.30 飛元藝術中心舉辦「名家版畫展」。	《藝術家》1989.04
	4.20 - 5.2 雄獅畫廊舉辦「李山水墨個展」。	李賢文、《藝術家》1989.04
	4.20 - 5.30 勝大莊美術館舉辦「張大千紀念展」。	《藝術家》1989.04

年代	事件	資料來源
	4.21 - 4.30 亞洲藝術中心舉辦「李仁康山水近作展」。	亞洲藝術中心
	4.22 - 4.30 皇冠藝文中心舉辦「吳祖光書法、新鳳霞水墨聯展」。	《藝術家》1989.04
	4.22 - 5.4 三原色藝術中心舉辦「香港畫家朱楚珠個展」。	李錫奇、 《藝術家》1989.04
	4.22 - 5.14 漢雅軒舉辦「代理藝術家聯展」。	《藝術家》1989.05
	4.22 - 5.30 東之畫廊舉辦「林聖揚畫展」。	東之畫廊、 《藝術家》1989.04
	4.25 - 5.3 黎明文化中心舉行「王爾昌、文琳、蕭仁徵三人新國畫展」。	《藝術家》1989.04
	4.29 - 5.4 師大畫廊舉辦「輔大應用美術系畢業展」。	《藝術家》1989.04
	4.29 - 5.4 師大畫廊舉辦「祐德美展」。	《藝術家》1989.05
	4.29 - 5.5 金品藝廊舉辦「壬戌畫會聯展」。	《藝術家》1989.05
	4.29 - 5.7 新生畫廊舉辦「梁雲坡國畫展」。	《藝術家》1989.04、 《藝術家》1989.05
1989	4.29 - 5.10 南畫廊舉辦張炳南油畫展—「蘇杭之美」。	南畫廊
	4.29 - 5.10 南畫廊舉辦「張炳南油畫展」。	《藝術家》1989.05
	4.29 - 5.11 爵士攝影藝廊舉辦「徐榮宏攝影個展」。	《藝術家》1989.05
	4.29 - 5.14 龍門畫廊舉辦「曾富美個展」。	《藝術家》1989.04
	4.29 - 5.14 龍門畫廊舉辦「大陸油畫家聯展」。	《藝術家》1989.05
	4.29 - 5.16 新生畫廊舉辦「許坤曾木雕精品展」。	《藝術家》1989.04
	5. 長流畫廊舉辦「大陸彩墨名畫展」，展出鄧林、李可染、林風眠、唐雲、白雪石、謝稚柳、吳冠中、劉海粟、關山、朱屺瞻、程十髮、黃冑、黎雄才等。	長流畫廊
	5.1 - 5.10 黎明文化中心舉行「王濂師生國畫展」。	《藝術家》1989.06
	5.1 - 5.18 長流畫廊舉辦「大陸彩墨名畫展」。	《藝術家》1989.05
	5.1 - 5.31 明生畫廊舉辦「世界名家版畫展」。	《藝術家》1989.05

年代	事件	資料來源
	5.1 - 5.31 敦煌藝術中心舉辦「當代水墨畫家作品展」。	《藝術家》1989.05
	5.1 - 5.31 雅的藝術中心台北總公司舉辦「歐洲版畫聯展」。	《藝術家》1989.05
	5.1 - 5.14 永漢文化會場舉辦「王萬春個展」。	《藝術家》1989.05
	5.1 - 5.19 名人畫廊舉辦「范曾真「假」畫特展」。	《藝術家》1989.05
	5.1 - 5.14 皇冠藝文中心舉辦「名家聯展」。	《藝術家》1989.05
	5.1 - 5.30 勝大莊美術館舉辦「唐朝陶俑展」。	《藝術家》1989.05
	5.1 - 5.30 勝大莊美術館舉辦「乾隆官窯展」。	《藝術家》1989.05
	5.1 - 5.21 飛元藝術中心舉辦「代理畫家油畫版畫聯展」。	《藝術家》1989.05
	5.1 - 5.31 神來畫廊舉辦「國內外近代知名畫家聯展」。	《藝術家》1989.05
	5.1 - 5.15 隔山畫廊舉辦「隔山孟夏特展」。	《藝術家》1989.05
1989	5.4 - 5.16 現代畫廊舉辦「陳景容畫展」。	現代畫廊、《藝術家》1989.05
	5.4 - 5.14 師大藝術中心舉辦「西安名家精品特展」。	《藝術家》1989.05
	5.5 - 5.14 阿波羅畫廊舉辦「戴武光水墨畫展」	阿波羅畫廊
	5.5 - 5.21 雄獅畫廊舉辦「母與子女性工筆畫展」，此展由朱理存、張延、武漫宜、金亭亭聯合參展。	李賢文、《藝術家》1989.05
	5.6 - 5.18 阿波羅畫廊舉辦「石川欽一郎師生聯展」。	《藝術家》1989.05
	5.6 - 5.31 大地藝廊舉辦「化石展」。	《藝術家》1989.05
	5.6 - 5.17 黎明文化中心舉行「黎明美術班教授畫展」。	《藝術家》1989.05
	5.6 - 5.17 今天畫廊舉辦「蕭代陶藝展」。	《藝術家》1989.05
	5.6 - 5.30 寒舍畫廊舉辦「文人雅集——文房四寶展」。	《藝術家》1989.05
	5.6 - 5.18 三原色藝術中心舉辦「王瑾油畫展」。	李錫奇、《藝術家》1989.04
	5.9 - 5.18 新生畫廊舉辦「78 年度苗栗木雕藝術精選集」。	《藝術家》1989.05

年代	事件	資料來源
1989	5.11 - 5.21 愛力根畫廊舉辦「黃金的傳奇—藝壇大師黃金寶飾展」，展出達利（S. Dali）、畢卡索（P. Picasso）、萬得里奇（Paul Wunderlich）、沃第（A. Volti）、奇里訶（G. de Chirico）、林飛龍（W. Lam）、拉蘭（F. Lalanne）、特墨（P. Y. Tremois）、阿曼（Arman）、德洛涅（S. Delaunay）作品。	愛力根畫廊、《藝術家》1989.05
	5.13 - 5.24 南畫廊舉辦「渡邊麗子油畫個展」。	南畫廊
	5.13 - 5.24 南畫廊舉辦「日本女畫家渡邊子油畫展」。	《藝術家》1989.05
	5.13 - 5.25 爵士攝影藝廊舉辦「劉燕燕攝影個展」。	《藝術家》1989.05
	5.13 - 5.31 印象畫廊舉辦「當代名家大展」。	《藝術家》1989.05
	5.16 - 6.5 隔山畫廊舉辦「上海朵雲軒藏畫展」。	《藝術家》1989.05
	5.18 - 5.31 黎明文化中心舉行「鄭正慶馬祖風情畫展」。	《藝術家》1989.05
	5.18 - 5.31 現代畫廊舉辦「蔡蕙香畫展」。	現代畫廊、《藝術家》1989.05
	5.18 - 5.28 師大藝術中心舉辦「王西京書畫特展」。	《藝術家》1989.05
	5.20 - 6.4 阿波羅畫廊舉辦「石川欽一郎暨門生展」，參展藝術家為倪蔣懷、陳澄波、藍蔭鼎李梅樹、楊啟東、李澤藩、李石樵、葉火城、張萬傳、陳德旺、洪瑞麟	阿波羅畫廊
	5.20 - 5.29 阿波羅畫廊舉辦「戴武光水墨畫展」。	《藝術家》1989.05
	5.20 - 5.30 東之畫廊舉辦李欽賢水彩畫展「豐饒的山與海」。	東之畫廊、《藝術家》1989.05
	5.20 - 5.31 長流畫廊舉辦「古今名家書畫展」。	《藝術家》1989.05
	5.20 - 5.31 龍門畫廊舉辦「陳幸婉個展」。	《藝術家》1989.05
	5.20 - 6.11 漢雅軒舉辦「沈耀初畫展」。	《藝術家》1989.05、《藝術家》1989.06
	5.20 - 5.28 新生畫廊舉辦「李天來師生攝影聯展」。	《藝術家》1989.05

年代	事件	資料來源
1989	5.20 - 5.27 水石間民藝之家舉辦「台灣民藝傢俱特展」。	《雄獅美術》1989.05
	5.20 - 5.28 皇冠藝文中心舉辦「周舟個展」。	《藝術家》1989.05
	5.20 - 5.30 勝大莊美術館舉辦「國際名流書法展」。	《藝術家》1989.05
	5.20 - 5.31 寒舍畫廊舉辦「古玉特展」。	《藝術家》1989.05
	5.20 - 5.31 三原色藝術中心舉辦「李祖原水墨畫展」。	李錫奇
	5.20 誠品畫廊成立,地址於台北市敦化南路一段 245 號 B2 樓,時任經理為何春寰。	誠品畫廊
	5.20 - 6.4 永漢文化會場舉辦「沈哲哉油畫個展」。	《藝術家》1989.05
	5.20 - 6.11 誠品畫廊舉辦「欣賞系列之一:李德」。	誠品畫廊
	5.23 - 5.31 飛元藝術中心舉辦「安德‧維吉油畫個展」。	《藝術家》1989.05
	5.26 - 6.1 師大畫廊舉辦「南山商工美工科畢業展」。	《藝術家》1989.06
	5.27 - 6.7 南畫廊舉辦「彭瓊華絲畫展」。	南畫廊、《藝術家》1989.06
	5.27 - 6.7 爵士攝影藝廊舉辦「郭向新攝影個展」。	《藝術家》1989.06
	5.27 - 6.11 雄獅畫廊舉辦「曾善慶、楊燕屏水墨雙個展」。	李賢文、《藝術家》1989.05
	5.27 - 6.11 大家藝術中心舉辦「陳景容個展」。	《藝術家》1989.06
	5.30 - 6.8 新生畫廊舉辦「陳惠美皮雕展」。	《藝術家》1989.05
	5.30 - 6.8 新生畫廊舉辦「陳慧美皮雕展」。	《藝術家》1989.06
	6.1 - 6.7 黎明畫廊舉辦「鄭香龍水彩畫展」。	《藝術家》1989.06
	6.1 - 6.11 師大藝術中心舉辦「鍾馗百態展」。	《藝術家》1989.06
	6.1 - 6.15 長流畫廊舉辦「近代十大名家書畫展」。	長流畫廊
	6.1 - 6.15 長流畫廊舉辦「水墨大師名作展」。	《藝術家》1989.06
	6.1 - 6.15 名人畫廊舉辦「姜寶林水墨畫展」。	《藝術家》1989.06
	6.1 - 6.15 莫內畫廊舉辦「馮騰慶油畫展」。	《藝術家》1989.06

年代	事件	資料來源
	6.1 - 6.15 隔山畫廊舉辦「上海朵雲軒藏畫展」。	《藝術家》1989.06
	6.1 - 6.18 飛元藝術中心舉辦「法國畫家安德・維吉油畫個展」。	《藝術家》1989.06
	6.1 - 6.30 明生畫廊舉辦「名家新作展」。	明生畫廊
	6.1 - 6.30 雅的藝術中心台北總公司舉辦「歐洲版畫名家展」。	《藝術家》1989.06
	6.1 - 6.30 勝大莊美術館舉辦「彩陶大展」。	《藝術家》1989.06
	6.1 - 6.30 愛力根畫廊舉辦「陳香吟油畫展」。	《藝術家》1989.06
	6.1 - 6.30 印象畫廊舉辦「楊三郎油畫展」。	《藝術家》1989.06
	6.1 - 6.30 神來畫廊舉辦「名家聯展」，展出趙少昂、李大任、王王孫等藝術家作品。	《藝術家》1989.06
	6.1 - 6.30 神來畫廊舉辦「楊英風雕塑、陶藝作品展」。	《藝術家》1989.06
	6.1 - 6.30 新世界畫廊舉辦「國際名家版畫及非洲原始藝術特展」。	《藝術家》1989.06
1989	6.3 - 6.14 東之畫廊舉辦東之畫廊舉辦歐大利・舒克（Otari Shiok）畫展「紫色的世界」	東之畫廊、《藝術家》1989.06
	6.3 - 6.14 龍門畫廊舉辦「路青銅版畫展」。	《藝術家》1989.06
	6.3 - 6.14 今天畫廊舉辦「許忠英水彩畫展」。	《藝術家》1989.06
	6.3 - 6.17 日現代畫廊舉辦「曾茂煌油畫展」。	現代畫廊、《藝術家》1989.06
	6.3 - 6.8 師大畫廊舉辦「師大美術系 78 級畢業展」。	《藝術家》1989.06
	6.3 - 6.9 三原色藝術中心舉辦「大陸現代畫藝術季——韓書力」。	李錫奇
	6.7 - 6.28 今天畫廊舉辦「王德生陶藝展」。	《藝術家》1989.06、《藝術家》1989.07
	6.8 - 6.14 黎明畫廊舉辦「大陸名畫家牡丹、墨竹特展」。	《藝術家》1989.06
	6.10 - 6.16 三原色藝術中心舉辦「大陸現代藝術季——江中潮」。	李錫奇
	6.10 - 6.18 阿波羅畫廊舉辦「呂基正油畫展」。	阿波羅畫廊、《藝術家》1989.06

年代	事件	資料來源
	6.10 - 6.18 新生畫廊舉辦「1989 木雕創作 8 人展」。	《藝術家》1989.06
	6.10 - 6.18 高格畫廊舉辦「張義雄油畫展」。	《藝術家》1989.06
	6.10 - 6.22 爵士攝影藝廊舉辦「姚乃卿等六人聯展」。	《藝術家》1989.06
	6.10 - 6.22 師大畫廊舉辦「復興商工美工科畢業展（1）」。	《藝術家》1989.06
	6.10 - 6.25 永漢文化會場舉辦「潘小雪個展」。	《藝術家》1989.06
	6.10 - 6.28 今天畫廊舉辦「廖天照石雕精品展」。	《藝術家》1989.06
	6.12 - 6.24 水石間民藝之家舉辦「台灣民藝木雕特展」。	《雄獅美術》1989.06
	6.15 - 6.21 黎明畫廊舉辦「黃昭雄國畫展」。	《藝術家》1989.06
	6.15 - 6.24 皇冠藝文中心舉辦「水墨縱橫篇特展」。	《藝術家》1989.06
	6.15 - 6.25 師大藝術中心舉辦「現代人水墨四人行聯展」。	《藝術家》1989.06
	6.15 - 6.25 皇冠藝文中心舉辦「年青版畫家精品展」。	《藝術家》1989.06
1989	6.15 - 6.28 雄獅畫廊舉辦謝里法作品展「山上一棵樹」。	李賢文、《藝術家》1989.06
	6.16 - 6.22 師大畫廊舉辦「復興商工美工科畢業展（II）」。	《藝術家》1989.06
	6.16 - 6.22 隔山畫廊舉辦「關保民東京畫展‧台北預展」。	《藝術家》1989.06
	6.16 - 6.28 亞洲藝術中心舉辦「黃玉成油畫展」。	《藝術家》1989.06
	6.16 - 6.30 名人畫廊舉辦「黃勁挺篆陶展」。	《藝術家》1989.06
	6.17 - 6.23 三原色藝術中心舉辦「大陸現代畫藝術季——段秀蒼」。	李錫奇
	6.17 - 6.30 東之畫廊舉辦陳輝東畫展「從加州到巴黎」。	東之畫廊、《藝術家》1989.06
	6.17 - 6.30 長流畫廊舉辦「當代彩墨名品聯展」。	《藝術家》1989.06
	6.17 - 6.30 龍門畫廊舉辦「曹力油畫展」。	龍門雅集
	6.17 - 6.30 龍門畫廊舉辦「曹力個展」。	《藝術家》1989.06
	6.17 - 6.30 莫內畫廊舉辦「許深州、孫明煌聯展」。	《藝術家》1989.06

年代	事件	資料來源
	6.17 - 7.2 大家藝術中心舉辦「楊永福油畫展」。	《藝術家》1989.06
	6.17 - 7.9 漢雅軒舉辦「于彭個展」。	《藝術家》1989.06、《藝術家》1989.07
	6.17 - 7.9 誠品畫廊舉辦「欣賞系列之二：林壽宇、蕭勤」。	誠品畫廊
	6.20 - 6.30 現代畫廊舉辦「歐洲十九世紀古典銅版畫展」。	《藝術家》1989.06
	6.20 - 6.30 飛元藝術中心舉辦「代理畫家聯展」。	《藝術家》1989.06
	6.20 - 6.31 勝大莊美術館舉辦「國際書畫創作展」。	《藝術家》1989.06
	6.20 - 7.9 新生畫廊舉辦「名家聯展」。	《藝術家》1989.07
	6.22 - 6.28 黎明畫廊舉辦「墨緣畫會年展」。	《藝術家》1989.06
	6.23 - 7.2 敦煌藝術中心舉辦「膠彩三人展」。	《藝術家》1989.06
	6.24 - 7.5 南畫廊舉辦「顏雍宗油畫展」。	南畫廊、《藝術家》1989.06、《藝術家》1989.07
1989	6.24 - 7.6 大地藝廊舉辦「大地彩繪新人展—— 1989 五院校美術展」。	《藝術家》1989.07
	6.24 - 7.6 爵士攝影藝廊舉辦「蔡慶祥——「意境」攝影首展」。	《藝術家》1989.06、《藝術家》1989.07
	6.24 - 7.9 高格畫廊舉辦「江一亨寫生油畫展」。	《藝術家》1989.06
	6.29 - 7.12 黎明文化中心舉行「方延杰教授畫展」。	《藝術家》1989.07
	7.1 - 7.9 皇冠藝文中心舉辦「藝術學院三人展」。	《藝術家》1989.07
	7.1 - 7.9 勝大莊美術館舉辦「世界之美」。	《藝術家》1989.07
	7.1 - 7.13 三原色藝術中心舉辦「鍾大富版畫展」。	李錫奇
	7.1 - 7.14 名人畫廊舉辦「精選大陸名家作品展」。	《藝術家》1989.07
	7.1 - 7.15 德元藝廊舉行「古今書畫特展」。	《藝術家》1989.07
	7.1 - 7.16 長流畫廊舉辦「古今名家書畫展」。	《藝術家》1989.07
	7.1 - 7.16 雄獅畫廊舉辦呂勝中個展「生命——瞬間與永恆」。	李賢文、《藝術家》1989.07

年代	事件	資料來源
1989	7.1 - 7.16 飛元藝術中心舉辦「代理畫家油畫、版畫展」。	《藝術家》1989.07
	7.1 - 7.20 雅的藝術中心台北總公司舉辦「波費亞、普萊油畫雙人展」。	《藝術家》1989.07
	7.1 - 7.23 永漢文化會場舉辦「鼓浪嶼漁民畫展」。	《藝術家》1989.07
	7.1 - 7.30 新世界畫廊舉辦「暑期非洲藝術特展」。	《藝術家》1989.07
	7.1 - 7.31 水石間民藝之家舉辦「古甕特展」。	《雄獅美術》1989.07
	7.1 - 7.31 明生畫廊舉辦「當代名匠版畫展」。	《藝術家》1989.07
	7.1 - 7.31 莫內畫廊舉辦「馮騰慶、顏雲連、許深洲聯展」。	《藝術家》1989.07
	7.2 - 7.10 勝大莊美術館舉辦「勝大莊書畫師生聯展」。	《藝術家》1989.07
	7.8 - 7.30 阿波羅畫廊舉辦「首獎水彩畫家邀請展」，參展藝術家為陳在南、蕭如松、藍清輝。	阿波羅畫廊
	7.8 - 7.19 東之畫廊舉辦李薦宏畫展「秋林楓聲異國冬景」。	東之畫廊、《藝術家》1989.07
	7.8 - 7.21 龍門畫廊舉辦「金芬華油畫展」。	《藝術家》1989.07
	7.8 - 7.19 南畫廊舉辦「名家油畫聯展」。	《藝術家》1989.07
	7.8 - 7.20 現代畫廊舉辦「安德・維吉油畫個展」。	現代畫廊、《藝術家》1989.07
	7.8 - 8.10 敦煌藝術中心舉辦「綠色鄉土、綠色台灣——洪素麗版畫展」。	《藝術家》1989.07、《藝術家》1989.08
	7.8 - 7.20 爵士攝影藝廊舉辦「李燦文師生聯展」。	《藝術家》1989.07
	7.8 - 7.30 大家藝術中心舉辦「名家精品名展」。	《藝術家》1989.07
	7.8 - 8.6 寒舍畫廊舉辦「元人秋獵圖特展」。	《藝術家》1989.07
	7.8 - 7.23 隔山畫廊舉辦「傅小石、傅二石兄弟聯展」。	《藝術家》1989.07

年代	事件	資料來源
1989	7.11 - 7.20 新生畫廊舉辦「房若訊師生聯展」。	《藝術家》1989.07
	7.13 - 7.19 黎明文化中心舉行「近代名畫收藏展」。	《藝術家》1989.07
	7.15 - 7.20 愛力根畫廊舉辦「何肇衢油畫個展」。該展覽與歷史博物館（展期 7.16 - 8.2）同時展出。	愛力根畫廊、《藝術家》1989.07
	7.15 - 7.23 皇冠藝文中心舉辦「名家扇面特展」。	《藝術家》1989.07
	7.15 - 7.27 三原色藝術中心舉辦「郭振昌畫展」。	李錫奇
	7.15 - 7.30 高格畫廊舉辦「陳明善水彩個展」。	《藝術家》1989.07
	7.15 - 7.31 印象畫廊舉辦「施並錫油畫個展」。	《藝術家》1989.07
	7.15 - 8.6 漢雅軒舉辦「墨玄展」。	《藝術家》1989.07
	7.15 - 8.6 誠品畫廊舉辦「欣賞系列之三：顏頂生、陳正勳」。	誠品畫廊
	7.17 - 7.31 德元藝廊舉行「大陸水墨菁英特展」。	《藝術家》1989.07
	7.18 - 7.30 長流畫廊舉辦「彩墨名師精作展」。	《藝術家》1989.07
	7.18 - 7.30 飛元藝術中心舉辦「曼達・佛琴妮油畫作品展」。	《藝術家》1989.07
	7.20 - 7.26 黎明文化中心舉行「西湖藝展」。	《藝術家》1989.07
	7.20 - 8.2 黎明文化中心舉行「中外名畫家水墨展」。	《藝術家》1989.07
	7.20 - 7.27 漢雅軒舉辦「徐玉茹油畫展」。	《藝術家》1989.07
	7.21 - 8.2 雄獅畫廊舉辦第十四屆雄獅美術新人獎「張富峻個展」。	李賢文、《藝術家》1989.07
	7.22 - 8.2 東之畫廊舉辦曾現澄水彩畫展「水田之歌」。	東之畫廊、《藝術家》1989.07
	7.22 - 8.2 南畫廊舉辦許自貴個展「深海世界」，是畫家許自貴由紐約回國的首次作品發表。	南畫廊、《藝術家》1989.07、《藝術家》1989.08
	7.22 - 8.10 現代畫廊舉辦「拉波德、維士巴修版畫聯展」。	《藝術家》1989.07
	7.22 - 7.30 新生畫廊舉辦「鄭麗華國畫展」。	《藝術家》1989.07

年代	事件	資料來源
	7.22 - 8.3 爵士攝影藝廊舉辦「留日寫真科同學會聯展」。	《藝術家》1989.08
	7.22 - 8.12 雄獅畫廊舉辦「侯錦郎油畫個展」。	李賢文、《藝術家》1989.08
	7.22 - 8.2 皇冠藝文中心舉辦「許自貴個展」。	《藝術家》1989.08
	7.25 - 7.31 龍門畫廊舉辦「名家精品聯展」。	《藝術家》1989.07
	7.28 林復南在南畫廊原址（台北市忠孝東路四段 55 號 2 樓）樓上成立「南畫廊收藏家中心」。	南畫廊
	7.28 - 8.27 南畫廊舉辦「畢生傑作六人展」於南畫廊收藏家中心，參展畫家有呂璞石、陳德旺、桑田喜好、張萬傳、洪瑞麟、廖德政。	南畫廊
	7.29 - 8.5 漢雅軒舉辦「柯淑芬水彩與油畫展」。	《藝術家》1989.07
	7.29 - 8.13 皇冠藝文中心舉辦「張永村個展」。	《藝術家》1989.08
1989	8. 長流畫廊舉辦「民初十大畫家展」，展出張大千、傅抱石、徐悲鴻、齊白石、吳昌碩、潘天壽、石魯、黃賓虹、溥心畬、黃秋園。	長流畫廊
	8. 長流畫廊舉辦「大陸十大名家彩墨特展」，展出李可染、吳作人、吳冠中、林風眠、劉海粟、陸儼少、朱屺瞻、程十髮、黃冑、黃永玉。	長流畫廊
	8.1 - 8.31 阿波羅畫廊舉辦「名家聯展」。	《藝術家》1989.08
	8.1 - 8.14 長流畫廊舉辦「民初十大名家書畫展」。	《藝術家》1989.08
	8.1 好望角畫廊舉辦「金石、古玩、書畫展」。	《藝術家》1989.08
	8.1 - 8.31 龍門畫廊舉辦「名家精品聯展」。	《藝術家》1989.08
	8.1 - 8.31 明生畫廊舉辦「法蘭克、卡茲馬瑞畫展」。	《藝術家》1989.08
	8.1 - 8.10 新生畫廊舉辦「孫麟先生國畫展」。	《藝術家》1989.08
	8.1 - 8.15 名人畫廊舉辦「胡奇中油畫展」。	《藝術家》1989.08
	8.1 - 8.31 勝大莊美術館舉辦「歷代名家書畫展」。	《藝術家》1989.08
	8.1 - 8.31 勝大莊美術館舉辦「清宮窯展」。	《藝術家》1989.08

年代	事件	資料來源
1989	8.1 - 8.31 勝大莊美術館舉辦「古董家具展」。	《藝術家》1989.08
	8.1 - 8.30 愛力根畫廊舉辦「黃楫畫展」。	《藝術家》1989.08
	8.1 - 8.30 印象畫廊舉辦「名家聯展」。	《藝術家》1989.08
	8.1 - 8.31 飛元藝術中心舉辦「代理畫家油畫版畫聯展」。	《藝術家》1989.08
	8.1 - 8.31 神來畫廊舉辦「名畫家聯展」。	《藝術家》1989.08
	8.1 - 8.31 神來畫廊舉辦「楊英風個展」。	《藝術家》1989.08
	8.1 - 9.30 莫內畫廊舉辦「馮騰慶油畫展」。	《藝術家》1989.08、《藝術家》1989.09
	8.1 - 8.15 德元藝廊舉行「當代名家書畫展」。	《藝術家》1989.08
	8.2 - 8.14 現代畫廊舉辦「法國畫家伏卡賀油畫展」。	現代畫廊
	8.3 - 8.15 藝福藝術中心舉辦「近代名家精品特展」。	《藝術家》1989.05、《藝術家》1989.06
	8.3 - 8.13 黎明文化中心舉行「大陸名家書畫聯展」。	《藝術家》1989.08
	8.4 - 8.13 亞洲藝術中心舉辦「裴在美水墨個展」。	《藝術家》1989.08
	8.5 - 8.13 東之畫廊舉辦「起跑五人展」。	東之畫廊、《藝術家》1989.08
	8.5 - 8.16 南畫廊舉辦「國立藝專十一人聯展」。	《藝術家》1989.08
	8.5 - 8.17 爵士攝影藝廊舉辦「李美儀攝影個展——花的習題」。	《藝術家》1989.08
	8.5 - 8.20 雄獅畫廊舉辦「周氏兄弟繪畫二重奏」，兩人分別為周山作、周大荒。	李賢文、《藝術家》1989.08
	8.5 - 8.16 皇冠藝文中心舉辦「國立藝專第七屆畫友透明畫會十一人展」。	《藝術家》1989.08
	8.5 - 8.13 高格畫廊舉辦「超現實大師達利個展」。	《藝術家》1989.08
	8.5 - 8.20 隔山畫廊舉辦「王肇民水彩個展」。	《藝術家》1989.08
	8.8 - 8.28 大家藝術中心舉辦「名家西畫聯展」。	《藝術家》1989.08

1989

年代	事件	資料來源
	8.12 - 8.31 大地藝廊舉辦「印度文化饗宴」。	《雄獅美術》1989.08 《雄獅美術》1989.09
	8.12 - 9.17 大地藝廊舉辦「包德納夫攝影展」。	《雄獅美術》1989.09
	8.12 - 9.3 漢雅軒舉辦「楊善深畫展」。	《藝術家》1989.08
	8.12 - 8.31 現代畫廊舉辦「畢費油畫展」。	現代畫廊、 《藝術家》1989.08
	8.12 - 8.20 新生畫廊舉辦「張駿銘攝影展」。	《藝術家》1989.08
	8.12 - 8.27 雅的藝術中心台北總公司舉辦「米羅版畫、海報展」。	《藝術家》1989.08
	8.12 - 8.27 寒舍畫廊舉辦「范曾自選新作展」。	《藝術家》1989.08
	8.12 - 9.3 誠品畫廊舉辦「欣賞系列之四：劉鎮洲、蘇旺伸」。	誠品畫廊、 《藝術家》1989.08
	8.14 - 8.26 水石間民藝之家舉辦「台灣民間藝術特展」。	《雄獅美術》1989.08
	8.15 - 8.21 長流畫廊舉辦「大陸十大名家精作展」。	《藝術家》1989.08
1989	8.16 - 8.31 名人畫廊舉辦「王雙寬國畫」。	《藝術家》1989.08
	8.17 - 8.30 德元藝廊舉行「大陸名家水墨特展」。	《藝術家》1989.08
	8.18 - 8.30 藝福藝術中心舉辦「名家人物風情展」。	《藝術家》1989.07
	8.18 - 8.27 亞洲藝術中心舉辦「大陸水墨聯展」。	《藝術家》1989.08
	8.19 - 8.30 東之畫廊舉辦吳長鵬畫展「黑岩與白雪之美」。	東之畫廊、 《藝術家》1989.08
	8.19 - 8.25 黎明文化中心舉行「孟昭光國畫仕女展」。	《藝術家》1989.08
	8.19 - 8.30 南畫廊舉辦「油畫聯展」。	《藝術家》1989.08
	8.19 - 8.31 爵士攝影藝廊舉辦「林聲攝影個展」。	《藝術家》1989.08
	8.19 - 8.25 皇冠藝文中心舉辦「趙少鷹油畫個展」。	《藝術家》1989.08
	8.19 - 8.30 皇冠藝文中心舉辦「名家油畫聯展」。	《藝術家》1989.08
	8.19 - 8.27 高格畫廊舉辦「世界名家聯展」。	《藝術家》1989.08

年代	事件	資料來源
	8.22 - 8.31 新生畫廊舉辦「徐君鶴水墨畫展」。	《藝術家》1989.08
	8.26 - 9.1 黎明文化中心舉行「國畫名家精品展」。	《藝術家》1989.08
	8.26 - 9.7 三原色藝術中心舉辦「李君毅個展」。	李錫奇
	9.1 亞洲藝術中心《炎黃藝術》創刊。	亞洲藝術中心
	9.1 - 9.10 皇冠藝文中心舉辦「楊柏林雕塑個展」。	《藝術家》1989.09
	9.1 - 9.12 藝福藝術中心舉辦「葉其青鄉土情懷展」。	《藝術家》1989.09
	9.1 - 9.15 名人畫廊舉辦「李元亨作品邀請展」。	《藝術家》1989.09
	9.1 - 9.15 德元藝廊舉辦「近代名家聯展」。	《藝術家》1989.09
	9.1 - 9.30 南畫廊舉辦「台灣名畫之源」	南畫廊
	9.1 - 9.30 勝大莊美術館舉辦「歷代名家書畫展」。	《藝術家》1989.09
1989	9.1 - 9.30 勝大莊美術館舉辦「清宮案展」。	《藝術家》1989.09
	9.1 - 9.30 勝大莊美術館舉辦「古董家具展」。	《藝術家》1989.09
	9.1 - 9.30 寒舍畫廊舉辦「馬守真水仙展」。	《藝術家》1989.09
	9.1 - 9.30 寒舍畫廊舉辦「百壽圖展」。	《藝術家》1989.09
	9.1 - 9.30 飛元藝術中心舉辦「代理畫家聯展」。	《藝術家》1989.09
	9.2 - 9.10 新生畫廊舉辦「陳宗琛書法展」。	《藝術家》1989.09
	9.2 - 9.12 東之畫廊舉辦黃新銳畫展「閩南鄉土情」。	東之畫廊、《藝術家》1989.09
	9.2 - 9.12 大家藝術中心舉辦「石虎水墨畫展」。	《藝術家》1989.09
	9.2 - 9.13 南畫廊舉辦「熊美儀水彩個展——早晨的花」。	南畫廊、《藝術家》1989.09
	9.2 - 9.13 爵士攝影藝廊舉辦「郭怡君旅的宿題」。	《藝術家》1989.09
	9.2 - 9.14 現代畫廊舉辦「王春香油畫個展」。	現代畫廊、《藝術家》1989.09

年代	事件	資料來源
	9.2 - 9.15 長流畫廊舉辦「當代彩墨名作展」。	長流畫廊、《藝術家》1989.09
	9.2 - 9.17 雅的藝術中心台北總公司舉辦「花之頌──法國名家版畫展」。	《藝術家》1989.09
	9.2 - 9.17 龍門畫廊舉辦「秋季精品展」。	《藝術家》1989.09
	9.2 - 9.30 明生畫廊舉辦「孫明煌油畫展」。	《藝術家》1989.09
	9.5 - 9.17 敦煌藝術中心舉辦「近百年水墨集錦」。	《藝術家》1989.09
	9.7 - 9.17 黎明畫廊舉辦「大陸名家書畫聯展」。	《藝術家》1989.09
	9.7 - 9.18 黎明畫廊舉辦「李漢宗國畫展」。	《藝術家》1989.09
	9.7 - 9.19 黎明畫廊舉辦「黎明精品展」。	《藝術家》1989.09
	9.7 - 9.21 黎明畫廊舉辦「宋建業水彩畫展」。	《藝術家》1989.08
	9.8 - 9.18 隔山畫廊舉辦「高慶衍畫展──黃土高原的風雨雪．」。	《藝術家》1989.09
1989	9.9 - 9.24 阿波羅畫廊舉辦洪瑞麟「畫我故鄉特展」	阿波羅畫廊、《藝術家》1989.09
	9.9 - 9.30 敦煌藝術中心舉辦「大陸當代工筆畫精選展」。	《藝術家》1989.09
	9.9 - 9.24 雄獅畫廊舉辦「劉啟祥近作展」。	李賢文、《藝術家》1989.09
	9.9 - 9.24 永漢文化會場舉辦「傅慶豐畫展」。	《藝術家》1989.09
	9.9 - 9.24 愛力根畫廊舉辦「花間集─國內外畫家花的聯展」，展出張萬傳、洪瑞麟、葉火城、何肇衢、藍榮賢、陳香吟、安東尼尼（A. Antonini）、巴赫東（Guy Bardone）、吉尼斯（Rene Genis）⋯共十三位藝術家作品。	愛力根畫廊
	9.9 - 9.24 印象畫廊舉辦「陳瑞福油畫展」。	《藝術家》1989.09
	9.9 - 9.17 高格畫廊舉辦「吳隆榮油畫個展」。	《藝術家》1989.09
	9.9 - 10.1 誠品畫廊舉辦「欣賞系列之五：莊普、曲德義」。	誠品畫廊
	9.10 - 9.23 三原色藝術中心舉辦「林岡完介版畫展」。	李錫奇

1989

年代	事件	資料來源
1989	9.10 - 9.26 雄獅畫廊舉辦「陳英傑雕塑個展」。	李賢文、《藝術家》1989.09
	9.11 - 9.23 水石間民藝之家舉辦「台灣民間器物展」。	《藝術家》1989.09
	9.12 - 9.21 新生畫廊舉辦「張素花國畫展」。	《藝術家》1989.09
	9.12 - 9.21 敦煌藝術中心舉辦「周澄水墨個展」。	《藝術家》1989.09
	9.14 - 9.28 藝福藝術中心舉辦「名家花鳥寄情展」。	《藝術家》1989.09
	9.15 - 9.24 亞洲藝術中心舉辦「黃昭泰水墨展」。	《藝術家》1989.09
	9.15 - 9.24 亞洲藝術中心舉辦「姚奎水墨個展」。	《藝術家》1989.09
	9.16 - 9.24 皇冠藝文中心舉辦「愛珊德油畫展」。	《藝術家》1989.09
	9.16 - 9.25 亞洲藝術中心舉辦「趙準旺水墨畫展」。	亞洲藝術中心
	9.16 - 9.27 南畫廊舉辦「台灣百景──孔來福油畫個展之一：鄉野‧古厝」。	南畫廊、《藝術家》1989.09
	9.16 - 9.28 爵士攝影藝廊舉辦「王敬聖現代人像最愛」。	《藝術家》1989.09
	9.16 - 9.28 東之畫廊舉辦張振宇畫展「燃燒的心靈」。	東之畫廊、《藝術家》1989.09
	9.16 - 9.30 名人畫廊舉辦「楊豐誠堆桼藝術創作展」。	《藝術家》1989.09
	9.16 - 9.30 長流畫廊舉辦「民初名作特展」。	長流畫廊、《藝術家》1989.09
	9.16 - 10.1 漢雅軒舉辦「周士心畫展」。	《藝術家》1989.09
	9.17 - 9.28 現代畫廊舉辦「張振宇油畫個展」。	現代畫廊、《藝術家》1989.09
	9.17 - 9.30 德元藝廊舉辦「大陸名家水墨系列展──人物」。	《藝術家》1989.09
	9.19 - 10.31 新世界畫廊舉辦「陳錦芳個展」。	《藝術家》1989.08
	9.20 - 9.30 大家藝術中心舉辦「陳銀輝油畫展」。	《藝術家》1989.09
	9.23 - 10.1 新生畫廊舉辦「劉墉國畫展」。	《藝術家》1989.09
	9.23 - 10.1 高格畫廊舉辦「李隆吉油畫個展」。	《藝術家》1989.09

1989

年代	事件	資料來源
	9.23 - 9.20 黎明畫廊舉辦「宋建業水彩畫展」。	《藝術家》1989.09
	9.23 - 10.4 今天畫廊舉辦「劉碧霞皮雕展」。	《藝術家》1989.09
	9.23 - 10.10 龍門畫廊舉辦「天安門系列──蕭勤個展」。	《藝術家》1989.09
	9.24 - 10.7 三原色藝術中心舉辦「秦松畫展」。	李錫奇
	9.28 - 10.5 亞洲藝術中心舉辦「吳冠中精品特展」。	亞洲藝術中心
	9.28 - 10.10 亞洲藝術中心舉辦「王攀元個展」。	《藝術家》1989.09
	9.29 - 10.8 阿波羅畫廊舉辦「郭雪湖油畫展」。	《藝術家》1989.10
	9.29 - 10.8 飛元藝術中心舉辦「十九世紀歐洲雕塑展」。	《藝術家》1989.10
	9.30 - 10.18 藝福藝術中心舉辦「李奇茂人物畫展」。	《藝術家》1989.10
	9.30 - 10.6 黎明文化中心舉辦「大陸名家金康華畫展」。	《藝術家》1989.10
	9.30 - 10.11 南畫廊舉辦「林錫堂首次個展」。	南畫廊、《藝術家》1989.10
1989	9.30 - 10.12 現代畫廊舉辦「傅小石、傅二石水墨展」。	《藝術家》1989.10
	9.30 - 10.12 爵士攝影藝廊舉辦「世紀之顏攝影展」。	《藝術家》1989.10
	9.30 - 10.5 師大畫廊舉辦「師大美術系 79 級觀摩展」。	《藝術家》1989.10
	9.30 - 10.12 印象畫廊舉辦「許坤成油畫展」。	《藝術家》1989.10
	10.1 - 10.12 阿波羅畫廊舉辦「郭雪湖創作七十作品展」	阿波羅畫廊
	10.1 - 10.15 長流畫廊舉辦「千扇特展」。	長流畫廊、《藝術家》1989.11
	10.1 - 10.12 現代畫廊舉辦「劉墉畫展」。	現代畫廊
	10.1 - 10.27 雅的藝術中心台北總公司舉辦「畫家筆下的女人」展。	《藝術家》1989.10
	10.1 - 10.20 莫內畫廊舉辦「馮騰慶油畫新作展」。	《藝術家》1989.10
	10.1 - 10.15 德元藝廊舉辦「中國名家書畫特展」。	《藝術家》1989.10
	10.2 - 10.21 水石間民藝之家舉辦「台灣民藝展」。	《藝術家》1989.10

年代	事件	資料來源
1989	10.5 - 10.29 南畫廊舉辦「台灣名畫集：郭柏川畫伯作品展」。	南畫廊、《藝術家》1989.10
	10.5 - 10.30 明生畫廊舉辦「貝納．畢費版畫展」。	《藝術家》1989.10
	10.7 - 10.16 黎明文化中心舉辦「澳門女畫家黃寶枝畫展」。	《藝術家》1989.10
	10.7 - 10.15 台北敦煌藝術中心舉辦「顏媚近作展」。	《藝術家》1989.10
	10.7 - 10.12 師大畫廊舉辦「師大美術系 80 級觀摩展」。	《藝術家》1989.10
	10.7 - 10.15 雄獅畫廊舉辦「法國印象派與現代畫展」。	李賢文、《藝術家》1989.10
	10.7 - 10.31 寒舍畫廊舉辦「徐希作品展」。	《藝術家》1989.10
	10.7 - 10.22 高格畫廊舉辦「張耀熙油畫展」。	《藝術家》1989.10
	10.7 - 10.18 隔山畫廊舉辦「楊之光水墨個展」。	《藝術家》1989.10
	10.7 - 10.28 誠品畫廊舉辦「欣賞系列之六：司徒強、陳世明、黎志文」。	誠品畫廊
	10.8 - 10.19 勝大莊美術館舉辦「閻振瀛水墨展」。	《藝術家》1989.10
	10.10 - 10.29 漢雅軒舉辦「陳福善的世界」。	《藝術家》1989.10
	10.11 - 10.31 飛元藝術中心舉辦「代理畫家聯展」。	《藝術家》1989.10
	10.13 - 10.25 亞洲藝術中心舉辦「楊三郎八秩晉三油畫展」。	亞洲藝術中心
	10.14 - 10.31 阿波羅畫廊舉辦「劉其偉八十回顧預展，自然主義系列」	阿波羅畫廊
	10.14 - 10.29 阿波羅畫廊舉辦「劉其偉水彩展」。	《藝術家》1989.10
	10.14 - 10.31 龍門畫廊舉辦「劉其偉八十回顧展」。	《藝術家》1989.10
	10.14 - 10.25 南畫廊舉辦「張炳堂『廟之美』個展」。	南畫廊、《藝術家》1989.10
	10.14 - 10.29 現代畫廊舉辦「韓舞麟油畫展」。	現代畫廊、《藝術家》1989.10
	10.14 - 10.19 師大畫廊舉辦「師大美術系 81／82 級觀摩展」。	《藝術家》1989.10

年代	事件	資料來源
	10.14 - 10.29 大家藝術中心舉辦「陳哲油畫展」。	《藝術家》1989.10
	10.14 - 10.29 愛力根畫廊舉辦「黃楫油畫個展—畫布上的精靈」。	愛力根畫廊、《藝術家》1989.10
	10.14 - 11.15 高格畫廊舉辦「王守英油畫展」。	《藝術家》1989.10
	10.15 吸引力畫廊於大安路名人巷開幕。	形而上畫廊
	10.15 - 10.29 吸引力畫廊舉辦「陳德旺油畫素描展」。	形而上畫廊
	10.15 - 10.29 吸引力畫廊舉辦「陳德旺油畫素描展」。	《藝術家》1989.10
	10.15 - 10.29 吸引力畫廊舉辦「精萃名家精萃展」。	《藝術家》1989.10
	10.17 - 10.31 東之畫廊舉辦楊三郎畫展「油彩的魅力」。	東之畫廊、《藝術家》1989.10
	10.17 - 10.22 黎明文化中心舉辦「國畫家李涵英畫展」。	《藝術家》1989.10
	10.17 - 10.29 長流畫廊舉辦「當代名家書畫展」。	《藝術家》1989.11
1989	10.17 - 10.31 德元藝廊舉辦「清末民初書畫精品展」。	《藝術家》1989.10
	10.19 - 10.31 雄獅畫廊舉辦「司徒立個展」。	李賢文、《藝術家》1989.10
	10.20 - 10.31 藝福藝術中心舉辦「楊莉莉萬蕊千花百扇」。	《藝術家》1989.10
	10.20 - 10.31 台北敦煌藝術中心舉辦「陳士侯首次個展」。	《藝術家》1989.10
	10.21 - 10.26 師大畫廊舉辦「師大美術系 69 級設計作品聯展」。	《藝術家》1989.10
	10.21 - 11.5 皇冠藝文中心舉辦「劉旦宅水墨大展」。	《藝術家》1989.10
	10.21 - 10.31 莫內畫廊舉辦「鄭淑文油畫個展」。	《藝術家》1989.10
	10.21 - 10.31 隔山畫廊舉辦「歐洋油畫個展」。	《藝術家》1989.10
	10.22 - 11.3 印象畫廊舉辦「楊三郎油畫展」。	《藝術家》1989.10
	10.24 - 10.29 黎明文化中心舉辦「饒川球水彩畫展」。	《藝術家》1989.10
	10.24 - 11.2 新生畫廊舉辦「歐豪年畫展」。	《藝術家》1989.11
	10.27 - 11.12 亞洲藝術中心舉辦「林惺嶽油畫個展」。	亞洲藝術中心

年代	事件	資料來源
	10.28 - 11.8 南畫廊舉辦「劉國東油畫個展──山」。	南畫廊、《藝術家》1989.11
	10.28 - 11.5 維茵藝廊舉辦「燕京曹派工筆描大師曹克礜、曹克家畫展」。	《藝術家》1989.10
	10.28 - 11.9 爵士攝影藝廊舉辦「李俊聲『自然課本』展」。	《藝術家》1989.11
	10.29 吸引力畫廊成立「電腦影像藝術蒐尋中心」，提供觀眾蒐尋台灣美術史自黃土水以來至當代藝術家之脈絡與風格，其中收錄陳澄波、郭柏川、廖繼春、李梅樹、李澤藩、張萬傳、劉啟祥、王攀元、洪瑞麟、劉其偉、李仲生、張義雄、陳夏雨、廖德政、沈耀初、楊善深、鄭善禧、周澄、沈哲哉、吳昊、陳銀輝、潘煌、郭文嵐、吳炫三、林文強、李欽賢、林順雄、黃銘哲、陳又生、蘇旺伸、吳天章、陸先銘、連建興、林中信等臺灣藝術家。	形而上畫廊
1989	10.31 - 11.10 黎明文化中心舉辦「郭儀『江山萬里行』攝影展」。	《藝術家》1989.11
	11. 長流畫廊舉辦「當代十大名家書畫展」，展出林玉山、黃君璧、江兆申、李可染、林風眠、吳作人、吳冠中、朱屺瞻、程十髮、黃冑。	長流畫廊
	11.1 - 11.16 長流畫廊舉辦「當代十六名師精作展」。	《藝術家》1989.11
	11.1 - 11.30 明生畫廊舉辦「'90 世界藝術月曆大展」。	明生畫廊
	11.1 - 11.26 雅的藝術中心台北總公司舉辦「當代名家油畫展」。	《藝術家》1989.11
	11.1 - 11.19 雄獅畫廊舉辦「楊三郎・許王燕雙個展」。	李賢文、《藝術家》1989.11
	11.1 - 12.15 愛力根畫廊舉辦「代理畫家聯展」。	《藝術家》1989.11
	11.1 - 11.31 飛元藝術中心舉辦「代理畫家聯展」。	《藝術家》1989.11
	11.1 - 11.30 莫內畫廊舉辦「油畫系列展──馮騰慶」。	《藝術家》1989.11
	11.1 - 11.15 德元藝廊舉辦「大陸當代名家聯展」。	《藝術家》1989.11
	11.1 - 11.28 積禪藝術中心舉辦「李奇茂畫展」。	《雄獅美術》1989.11
	11.2 - 11.14 藝福藝術中心舉辦「劉大銘水墨個展」。	《藝術家》1989.11

年代	事件	資料來源
	11.2 - 11.12 師大藝術中心舉辦「張永能陶藝展」。	《藝術家》1989.11
	11.3 - 11.26 南畫廊收藏家中心舉辦「台灣名畫集」。	南畫廊、《藝術家》1989.11
	11.3 - 11.30 新世界畫廊舉辦「台灣鄉藝意象＆非洲藝術」。	《藝術家》1989.11
	11.4 - 11.15 東之畫廊舉辦蕭如松畫展「窗邊意象」。	東之畫廊、《藝術家》1989.11
	11.4 - 11.21 龍門畫廊舉辦「莊喆畫展」。	《藝術家》1989.11
	11.4 - 11.19 台北漢雅軒舉辦「神外書畫展」。	《藝術家》1989.11
	11.4 - 11.16 現代畫廊舉辦「廖本生油畫展」。	現代畫廊、《藝術家》1989.11
	11.4 - 11.12 新生畫廊舉辦「陳銘顯國畫展」。	《藝術家》1989.11
	11.4 - 11.26 大家藝術中心舉辦「台灣中堅畫家聯展」。	《藝術家》1989.11
	11.4 - 11.30 三原色藝術中心舉辦「1980台北新繪畫藝術季」。	《藝術家》1989.11
1989	11.4 - 11.10 三原色藝術中心舉辦「80年代台北新繪畫藝術季 ——劉錦珍（獻中）畫展：視覺中的視覺」。	李錫奇、《藝術家》1989.11
	11.4 - 11.12 吸引力畫廊舉辦「藝術蒐尋中心推薦展」。	《雄獅美術》1989.11
	11.6 - 11.18 水石間民藝之家舉辦「台灣民間古甕展」。	《藝術家》1989.11
	11.11 - 11.17 黎明文化中心舉辦「周哲國畫展」。	《藝術家》1989.11
	11.11 - 11.22 南畫廊舉辦「賴高山油畫、漆畫展」。	南畫廊、《藝術家》1989.11
	11.11 - 11.23 爵士攝影藝廊舉辦「海峽兩岸交流展」。	《藝術家》1989.11
	11.11 - 11.19 師大畫廊舉辦「文興畫會第十屆聯展」。	《藝術家》1989.11
	11.11 - 11.26 永漢文化會場舉辦「郭娟秋畫展」。	《藝術家》1989.11
	11.11 - 11.19 皇冠藝文中心舉辦「陳懷谷水墨個展」。	《藝術家》1989.11
	11.11 - 11.26 寒舍畫廊舉辦「傅小石作品」。	《藝術家》1989.11
	11.11 - 11.17 三原色藝術中心舉辦「連建興個展」。	《藝術家》1989.11

年代	事件	資料來源
1989	11.11 - 11.19 高格畫廊舉辦「李隆吉畫展」。	《藝術家》1989.11
	11.11 - 12.10 誠品畫廊舉辦「黎志文個展」。	誠品畫廊、《藝術家》1989.11
	11.11 - 11.17 三原色藝術中心舉辦「80 年代台北新繪畫藝術季──連建興畫展：心靈的放生者」。	李錫奇
	11.13 - 11.30 師大藝術中心舉辦「名家書畫聯展」。	《藝術家》1989.11
	11.14 - 11.23 新生畫廊舉辦「自由影展」。	《藝術家》1989.11
	11.16 - 11.30 德元藝廊舉辦「大陸名家水墨系列展」。	《藝術家》1989.11
	11.17 - 11.30 長流畫廊舉辦「海上畫派展」。	長流畫廊
	11.17 - 11.26 台北敦煌藝術中心舉辦「蔣勳詩書畫展」。	《藝術家》1989.11
	11.18 - 11.30 長流畫廊舉辦「民初十六大師精作展」。	《藝術家》1989.11
	11.18 - 12.3 吸引力畫廊舉辦「中國風情系列─胡德馨蠟染展」。	形而上畫廊、《藝術家》1989.11
	11.18 - 11.24 黎明文化中心舉辦「陳若慧師生展」。	《藝術家》1989.11
	11.18 - 11.30 現代畫廊舉辦「傅小石、傅二石水墨聯展」。	現代畫廊、《藝術家》1989.11
	11.18 - 11.24 三原色藝術中心舉辦「蔡良飛個展」。	《藝術家》1989.11
	11.18 - 11.24 三原色藝術中心舉辦「80 年代台北新繪畫藝術季──蔡良飛 1983-1989 畫作發表展：空間探索」。	李錫奇
	11.21 - 11.30 高格畫廊舉辦「經紀畫家精品聯展」。	《藝術家》1989.11
	11.23 - 12.3 隔山畫廊舉辦「龍瑞水墨個展」。	《藝術家》1989.11
	11.24 - 11.30 師大畫廊舉辦「勞斯廣告創意展」。	《藝術家》1989.11
	11.24 - 12.3 雄獅畫廊舉辦「梁巨廷水墨個展」。	李賢文、《藝術家》1989.11
	11.25 - 12.1 三原色藝術中心舉辦「80 年代台北新繪畫藝術季──盧怡仲個展」。	李錫奇

年代	事件	資料來源
	11.25 - 12.1 黎明文化中心舉辦「李涵英國畫展」。	《藝術家》1989.11
	11.25 - 12.14 龍門畫廊舉辦「馮依文工筆畫首展」。	龍門雅集
	11.25 - 12.14 龍門畫廊舉辦「馮依文畫展」。	《藝術家》1989.11
	11.25 - 12.10 台北漢雅軒舉辦「鄭在東個展」。	《藝術家》1989.11
	11.25 - 12.3 新生畫廊舉辦「三百俱樂部攝影展」。	《藝術家》1989.11
	11.25 - 12.7 爵士攝影藝廊舉辦「江文容「住的系列」展」。	《藝術家》1989.11
	11.25 - 12.3 皇冠藝文中心舉辦「易凱神品展」。	《藝術家》1989.11
	11.25 - 11.30 三原色藝術中心舉辦「盧怡仲個展」。	《藝術家》1989.11
	11.28 - 12.28 積禪藝術中心舉辦「李春析國畫展」。	《雄獅美術》1989.11
1989	12. 長流畫廊舉辦「彭林畫展」，展出成都畫院畫師彭林水墨新作 120 幅，並出版彭林畫集。	長流畫廊
	12. 八大畫廊成立，地址位於台北市大安區忠孝東路四段 218 - 2 號 A 棟。	八大畫廊
	12.1 - 12.30 明生畫廊舉辦「世界名家版畫展」。	明生畫廊
	12.1 - 12.24 南畫廊收藏家中心舉辦「海外名家四人展」。	《藝術家》1989.12
	12.1 - 12.20 飛元藝術中心舉辦「代理畫家聯展」。	《藝術家》1989.12
	12.1 - 12.15 德元藝廊舉辦「大陸當代工筆畫精品」。	《藝術家》1989.12
	12.1 - 12.24 八大畫廊舉辦「八大畫廊開幕精品展—台灣名家展」，展出石川欽一郎、陳景容、李澤藩、戚維義、張義雄、韓舞麟、洪瑞麟、賴威嚴、袁樞真、許東榮、陳銀輝等人作品。	八大畫廊
	12.2 - 12.8 黎明文化中心舉辦「黎明收藏精品展」。	《藝術家》1989.12
	12.2 - 12.14 現代畫廊舉辦「礦工畫家—洪瑞麟畫展」。	現代畫廊
	12.2 - 12.30 永漢文化會場舉辦「何美畫展」。	《藝術家》1989.12
	12.2 - 12.10 高格畫廊舉辦「董日福油畫展」。	《藝術家》1989.12
	12.2 - 12.14 三原色藝術中心舉辦「鍾耕略畫展」。	李錫奇

年代	事件	資料來源
	12.6 - 12.13 雄獅畫廊舉辦「大陸水墨新人獎畫展」。	李賢文、《藝術家》1989.12
	12.8 - 1990.1.7 阿波羅畫廊舉辦「李石樵個展」。	《藝術家》1990.01
	12.9 - 12.31 吸引力畫廊舉辦「鄭善禧書法作品展」。	形而上畫廊、《藝術家》1989.12
	12.9 - 12.15 黎明文化中心舉辦「劉鳳祥師生畫展」。	《藝術家》1989.12
	12.9 - 12.14 師大畫廊舉辦「權星、昌國雙人展」。	《藝術家》1989.12
	12.10 - 12.25 阿波羅畫廊舉辦「李石樵個展・畫壇的長跑健將」	阿波羅畫廊
	12.15 - 1990.1.14 金陵藝術中心舉辦「楊國台版畫展」。	《藝術家》1990.01
	12.16 - 12.27 東之畫廊舉辦聾仙任瑞堯「無聲詩畫展」。	東之畫廊、《藝術家》1989.12
	12.16 - 12.22 黎明文化中心舉辦「曾宗浩畫展」。	《藝術家》1989.12
	12.16 - 12.31 龍門畫廊舉辦「楊恩生靜物展」。	龍門雅集
1989	12.16 - 12.29 現代畫廊舉辦「蘇家男油畫個展」。	現代畫廊
	12.16 - 12.22 師大畫廊舉辦「國際版畫週配合展」。	《藝術家》1989.12
	12.16 - 12.26 雄獅畫廊舉辦「董欣賓水墨個展」。	李賢文
	12.16 - 12.30 名人畫廊舉辦「陳慶榮自然雕刻藝術展」。	《藝術家》1989.12
	12.16 - 12.24 愛力根畫廊舉辦「歐洲名家版畫展」配合文建會舉辦之「中華民國第四屆國際版畫週」，展出米羅（J. Miro）、達利（S. Dali）、畢卡索（P. Picasso）、卡多蘭（B. Cathelin）、吉尼斯（Rene Genis）、巴赫東（Guy Bardone）、賈曼（P. Guiramand）、萬得里奇（Paul Wunderlich）、卡西紐爾（J. P. Cassigneul）作品。	愛力根畫廊
	12.16 - 12.31 高格畫廊舉辦「許坤成油畫展」。	《藝術家》1989.12
	12.16 - 12.30 誠品畫廊舉辦「「視覺的凝聚」繪畫與攝影——海報、卡片、月曆特展」。	《藝術家》1989.12
	12.17 - 12.21 吸引力畫廊舉辦「藝術蒐尋中心推薦展」。	《藝術家》1989.12

年代	事件	資料來源
	12.17 - 12.31 德元藝廊舉辦「當代中國彩墨特展」。	《藝術家》1989.12
	12.17 - 1990.1.8 永漢文化會場舉辦「廖石珍油畫展」。	《藝術家》1989.01
	12.21 - 12.13 南畫廊舉辦「戴峰照油畫首展」。	《藝術家》1989.12
	12.21 - 12.31 飛元藝術中心舉辦「歐洲名家版畫聯展」。	《藝術家》1989.12
	12.21 - 12.31 三原色藝術中心舉辦「陳大川紙漿畫展」。	李錫奇
	12.23 - 1990.1.2 吸引力畫廊於新光美術館舉辦「沈耀初畫展」。	形而上畫廊
	12.23 - 12.29 黎明文化中心舉辦「王詩漁師生畫展」。	《藝術家》1989.12
	12.23 - 12.28 師大畫廊舉辦「慶祝建築師攝影特展」。	《藝術家》1989.12
	12.23 - 1990.1.4 寒舍畫廊舉辦「十九、廿世紀中國水墨畫展」。	《藝術家》1990.01
	12.24 - 1990.1.25 誠品畫廊舉辦「夏陽個展」。	誠品畫廊、 《藝術家》1989.12、 《藝術家》1990.01
1989	12.26 - 1990.1.4 新生畫廊舉辦「蔣青融書畫展」。	《藝術家》1989.12
	12.29 - 1990.1.15 亞洲藝術中心舉辦「江明賢畫展」。	《藝術家》1990.01
	12.29 - 1990.1.7 雄獅畫廊舉辦台灣美術三百年作品系列展 1—「水墨、膠彩、書法」，展出寧靖王、林朝英、周凱、呂世宜、陳邦選、林覺、謝琯樵、余玉龍、龔植、林嘉、魯淇光、陸調梅、劉子源、李耕、蔡雪溪、汪亞塵、呂鐵洲、溥心　、余承堯、黃君璧、張大千、陳敬輝、鄔企園、張穀年、林玉山、陳進、劉延濤、郭雪湖、傅狷夫、吳平、呂佛庭、王攀元等藝術家作品。	李賢文、 《藝術家》1989.12
	12.30 - 1990.1.5 黎明文化中心舉辦「曾德盛國畫展」。	《藝術家》1989.12
	12.30 - 1990.1.14 愛力根畫廊舉辦「張萬傳的水彩藝術」。	愛力根畫廊、 《藝術家》1989.12、 《藝術家》1990.01
	12.30 - 1990.1.17 積禪藝術中心舉辦「李重重水墨畫展」。	《藝術家》1990.01
	12.31 - 1990.1.13 金品藝廊舉辦「楊永江水彩畫展」。	《藝術家》1989.01

年代	事件	資料來源
1990	1990 年，印象畫廊舉辦「吳永欽個展」。	印象畫廊
	1990 年，張逸群成立「傳承藝術中心」於台北市大安區忠孝東路四段 226 號 13 樓，阿波羅大廈 E 棟。	傳承藝術中心
	1. 長流畫廊舉辦「近代十大家書畫展」。	長流畫廊
	1.1 - 1.10 藝福藝術中心舉辦「篆刻書法聯展」。	《藝術家》1990.01
	1.1 - 1.31 飛元藝術中心舉辦「歐洲名家油畫‧版畫」。	《藝術家》1990.01
	1.3 - 1.25 明生畫廊舉辦「女與花展」。	明生畫廊
	1.3 - 1.14 南畫廊舉辦「1990 零號集錦—新春 100 活動」。	南畫廊
	1.4 - 1.12 大家藝術中心舉辦「趙無極畫展」。	《藝術家》1990.01
	1.5 - 1.25 長流畫廊舉辦「近代十大家書畫展」。	《藝術家》1990.01
	1.5 - 1.21 南畫廊舉辦「李梅樹、李澤藩、張義雄三人展」。	南畫廊
	1.5 - 1.14 台北敦煌藝術中心舉辦「「加州也有龍」陶展」。	《藝術家》1990.01
	1.5 - 1.20 台北敦煌藝術中心舉辦「伍揖青富貴迎春展」。	《藝術家》1990.01
	1.6 - 1.17 東之畫廊舉辦冉茂芹油畫展「台灣詩情」。	東之畫廊、《藝術家》1990.01
	1.6 - 1.19 黎明文化中心舉辦「孫少英畫展」。	《藝術家》1990.01
	1.6 - 1.21 龍門畫廊舉辦林順雄水彩展「十二生肖之十一年馬」。	龍門雅集
	1.6 - 1.21 龍門畫廊舉辦「林順雄水彩畫展」。	《藝術家》1990.01
	1.6 - 1.21 台北漢雅軒舉辦「鄭在東畫展」。	《藝術家》1990.01
	1.6 - 1.21 爵士攝影藝廊舉辦「黃鴻祥廣告攝影展」。	《藝術家》1990.01
	1.6 - 1.21 皇冠藝文中心舉辦「黃孟新個展」。	《藝術家》1990.01
	1.6 - 1.21 印象畫廊舉辦「林葆家陶藝展」。	《藝術家》1990.01
	1.6 - 1.21 高格畫廊舉辦「張義雄油畫展」。	《藝術家》1990.01

1990

年代	事件	資料來源
1990	1.6 - 1.21 隔山畫廊舉辦「李行簡台北個展」。	《藝術家》1990.01
	1.6 - 1.23 八大畫廊舉辦「八大畫廊名家水墨展」，展出張大千、沈耀初、黃君璧、高一峯、朱屺瞻、劉海粟、唐雲、錢松嵒、許東榮、戚維義、陳樹人等人作品。	八大畫廊
	1.7 - 1.9 師大畫廊舉辦「第三屆全球華僑暨國際名家書法展覽」。	《藝術家》1990.01
	1.10 - 1.25 尚雅畫廊舉辦「年終酬賓特展」。	《藝術家》1990.01
	1.10 - 1.24 孟焦畫坊舉辦「張達淇首次國畫展」。	《藝術家》1990.01
	1.11 - 1.27 雄獅畫廊舉辦台灣美術三百年作品系列展2—「油畫、水彩、雕塑」，展出陳澄波、張秋海、郭柏川、廖繼春、李梅樹、藍蔭鼎、陳植棋、楊啟東、李澤藩、陳慧坤、楊三郎、李石樵、葉火城、馬白水、張萬傳、劉啟祥、蒲添生、洪瑞麟、劉其偉、陳清汾、李仲生、呂基正、陳春德、鄭世璠、陳庭詩、陳夏雨、廖德政、洪通等藝術家作品。	李賢文、《藝術家》1990.01
	1.12 - 1.21 藝福藝術中心舉辦「觀音‧羅漢水墨畫展」。	《藝術家》1990.01
	1.12 - 1.19 師大畫廊舉辦「美術系第40屆美展」。	《藝術家》1990.01
	1.13 - 1.24 大家藝術中心舉辦「阿巴第版畫展」。	《藝術家》1990.01
	1.13 - 1.21 高格畫廊舉辦「沈寶珠油畫展」。	《藝術家》1990.01
	1.15 - 3.15 愛力根畫廊舉辦「代理畫家聯展」。	《藝術家》1990.02
	1.16 - 1.25 新生畫廊舉辦「蔡經綸水墨畫展」。	《藝術家》1990.01
	1.18 - 2.6 現代畫廊舉辦「劉耕谷畫展」。	現代畫廊、《藝術家》1990.02
	1.19 - 1.25 亞洲藝術中心舉辦「郭孝民水墨作品展」。	《藝術家》1990.01
	1.20 - 1.31 名人畫廊舉辦「陳瑞福油畫展」。	《藝術家》1990.01
	1.20 - 2.11 金陵藝術中心舉辦「現代詩人書藝展」。	《藝術家》1990.01、《藝術家》1990.02
	1.20 - 2.8 積禪藝術中心舉辦「陳瑞福油畫展」。	《藝術家》1990.01、《藝術家》1990.02

年代	事件	資料來源
1990	1.31 - 2.28 隔山畫廊舉辦「庚午賀歲特展」。	《藝術家》1990.02
	2. 長流畫廊舉辦「古今名家書畫展」。	長流畫廊
	2月起，寒舍畫廊舉辦「名家名作展」。	《藝術家》1990.02
	2.1 - 2.15 長流畫廊舉辦「古今名家書畫展」。	《藝術家》1990.02
	2.1 - 2.28 明生畫廊舉辦「新春特展」。	明生畫廊
	2.1 - 2.28 亞洲藝術中心舉辦「典藏精品展」。	《藝術家》1990.02
	2.2 - 2.15 師大藝術中心舉辦「師大藝術典藏精品」。	《藝術家》1990.02
	2.3 - 2.18 台北漢雅軒舉辦「馮明秋個展」。	《藝術家》1990.02
	2.3 - 2.25 現代畫廊舉辦「顏金樹油畫展」。	《藝術家》1990.02
	2.3 - 2.17 雅的藝術中心台北總公司舉辦「歐洲名家油畫聯展」。	《藝術家》1990.02
	2.4 - 2.18 首都藝術中心舉辦「蕭鴻成『有陶園』陶藝展」。	《藝術家》1990.02
	2.5 - 2.15 阿波羅畫廊舉辦「名家聯展」。	《藝術家》1990.02
	2.6 - 3.8 八大畫廊舉辦「八大畫廊新春名家大展」，展出洪瑞麟、賴傳鑑、李澤藩、陳銀輝、陳慧坤、蔡水林、廖德政、何肇衢、郭道正、郭東榮、劉煜、洪德貴、吳隆榮、何明績、馮騰慶等人作品。	八大畫廊
	2.8 - 2.25 藝福藝術中心舉辦「趙青仲水墨畫展」。	《藝術家》1990.02
	2.10 - 2.25 吸引力畫廊舉辦「關渡人水墨畫集」，並出版《關渡人水墨畫集》。	形而上畫廊、《藝術家》1990.02
	2.10 - 2.25 龍門畫廊舉辦「龐氏家族畫展」。	龍門雅集
	2.10 - 2.28 現代畫廊舉辦「黃朝湖水墨畫展」。	現代畫廊、《藝術家》1990.02

年代	事件	資料來源
1990	2.10 - 2.18 雄獅畫廊舉辦台灣美術三百年作品系列展3—「水墨、膠彩」，展出高一峰、趙二呆、林之助、許深州、馬晉封、江兆申、吳平、陳其寬、張光賓、吳學讓、夏一夫、姜一涵、鄭善禧、管執中、楚戈、李奇茂、歐豪年、劉平衡、羅芳、陶晴山、黃朝湖、周澄、李義弘、李轂摩、江明賢、李重重、戴武光、蔡峰男、王友俊等藝術家作品。	李賢文
	2.10 - 2.18 雄獅畫廊舉辦「寺田康雄陶藝展」。	李賢文
	2.10 - 2.25 皇冠藝文中心舉辦「楊明義水墨個展」。	《藝術家》1990.02
	2.10 - 2.20 印象畫廊舉辦「蔡正一油畫展」。	《藝術家》1990.02
	2.10 - 2.18 高格畫廊舉辦「陳淑嬌膠彩個展」。	《藝術家》1990.02
	2.10 - 2.18 高格畫廊舉辦「大陸人體油畫展」。	《藝術家》1990.02
	2.10 - 2.28 積禪藝術中心舉辦「許自貴立體繪畫展」。	《雄獅美術》1990.02
	2.12 - 2.22 水石間民藝之家舉辦「新春民藝特展」。	《雄獅美術》1990.02
	2.15 - 3.31 誠品畫廊舉辦「當代畫家素描展」。	《藝術家》1990.02
	2.16 - 2.28 阿波羅畫廊舉辦「馬白水 80 彩墨畫展」	阿波羅畫廊
	2.16 - 2.25 台北敦煌藝術中心舉辦「大師會合展」。	《藝術家》1990.02
	2.16 - 2.28 師大藝術中心舉辦「大陸人物畫選粹」。	《藝術家》1990.02
	2.17 - 2.28 東之畫廊舉辦鄧亦農畫展「古城煙波」。	東之畫廊、《藝術家》1990.02
	2.17 - 2.28 長流畫廊舉辦「名家彩墨特展」。	《藝術家》1990.02
	2.17 - 2.28 南畫廊舉辦陳孟岠個展—「色彩的拙塗」。	南畫廊
	2.22 - 3.4 台北漢雅軒舉辦「代理藝術家聯展」。	《藝術家》1990.02、《藝術家》1990.03
	2.23 - 3.4 雄獅畫廊舉辦「寺田康雄陶藝展」。	《藝術家》1990.02

年代	事件	資料來源
1990	2.24 - 3.4 雄獅畫廊舉辦台灣美術三百年作品系列展 4—「油畫、水彩、雕塑」，展出吳承硯、李德、蕭如松、周瑛、顏雲連、何明績、陳英傑、施翠峰、賴傳鑑、沈哲哉、李再鈐、張炳堂、江漢東、陳銀輝、吳昊、曹根、何肇衢、陳輝東、夏陽、席德進、陳景容、莊喆、李焜培、王守英、羅清雲、吳隆榮、顧福生、蕭勤、陳瑞福、廖修平、楊英風、劉耿一、李錫奇、朱銘、韓湘寧、林惺嶽、郭清治、謝孝德、倪朝龍、李朝進等藝術家作品。	《藝術家》1990.03
	2.24 - 3.8 三原色藝術中心舉辦「李錫奇個展」。	李錫奇、《藝術家》1989.03、《藝術家》1990.02
	2.28 - 3.5 師大畫廊舉辦「申曉雲攝影展」。	《雄獅美術》1990.02
	3. 長流畫廊舉辦「名家彩墨特展」。	長流畫廊
	3. 長流畫廊舉辦「大陸十大師水墨作品展」。	長流畫廊
	3. 長流畫廊舉辦「嶺南畫派特展」。	長流畫廊
	3. 師大藝術中心舉辦「大陸水墨名家聯展」。	《藝術家》1990.03
	3. 串門藝術空間成立，地址於「高雄市新田路 90、92、94、96 號」。	倪晨、陳麗華、李廣中
	3.1 - 3.31 明生畫廊舉辦「當代巨匠版畫展」。	《藝術家》1990.03
	3.1 - 3.11 亞洲藝術中心舉辦「趙準旺水墨畫展」。	亞洲藝術中心、《藝術家》1990.03
	3.1 - 3.7 飛元藝術中心舉辦「代理畫家聯展」。	《藝術家》1990.03
	3.1 - 3.31 新世界畫廊舉辦「陳錦芳『在巴黎的日子』作品展」。	《藝術家》1990.03
	3.1 - 3.11 隔山畫廊舉辦「徐北汀個展」。	《藝術家》1990.03
	3.1 - 3.15 孟焦畫坊舉辦「胡明德水墨展」。	《藝術家》1990.03
	3.2 - 3.30 新世界畫廊舉辦「非洲文物原始藝術展」。	《藝術家》1990.03
	3.2 - 3.25 藝福藝術中心舉辦「鄭百重水墨個展」。	《藝術家》1990.03

年代	事件	資料來源
1990	3.3 - 3.14 東之畫廊舉辦潘朝森畫展「人間性的探索」。	東之畫廊、《藝術家》1990.03
	3.3 - 3.16 長流畫廊舉辦「嶺南畫派特展」。	《藝術家》1990.03
	3.3 - 3.21 龍門畫廊舉辦「徐冰版畫展」。	龍門雅集、《藝術家》1990.03
	3.3 - 3.14 現代畫廊舉辦「金芬華油畫展」。	現代畫廊、《藝術家》1990.03
	3.3. - 3.15 爵士攝影藝廊舉辦「蕭培賢『痕』展」。	《藝術家》1990.03
	3.3 - 3.18 皇冠藝文中心舉辦「『三月陶語』——杜甫仁、陳銘濃」。	《藝術家》1990.03
	3.3 - 3.11 愛力根畫廊舉辦「桌上的靜物」展覽，展出張萬傳、顏雲連、何肇衢、藍榮賢、黃楫、巴赫東（Guy Bardone）、安東尼尼（A. Antonini）、柯達沃茲（A. Cottavoz）、阿巴笛（A. Aavati）、傑克波第（J. Petit）作品。	愛力根畫廊、《藝術家》1990.03
	3.3 - 3.15 印象畫廊舉辦「許清美油畫展」。	《藝術家》1990.03
	3.3 - 3.18 台北高格畫廊舉辦「大陸人體油畫展」。	《藝術家》1990.03
	3.3 - 3.25 台中高格畫廊舉辦「經紀畫家聯展」。	《藝術家》1990.03
	3.3 - 3.29 積禪藝術中心舉辦「謝棟樑雕塑展」。	《藝術家》1990.03
	3.8 - 3.18 阿波羅畫廊舉辦「王鎮西首次水墨畫展」。	《藝術家》1990.03
	3.8 - 3.12 師大畫廊舉辦「全國美術科系 7 校學生聯展」。	《藝術家》1990.03
	3.8 - 3.21 飛元藝術中心舉辦「夢幻天鵝——簡新模油畫個展」。	《藝術家》1990.03
	3.10 - 3.19 阿波羅畫廊舉辦「王鎮西首次水墨個展・荷與馬系列」	阿波羅畫廊

年代	事件	資料來源
1990	3.10 - 3.18 雄獅畫廊舉辦台灣美術三百年作品系列展 5—「油畫、水墨、水彩、雕塑、綜合媒材」，展出吳炫三、詹學富、顧重光、席慕蓉、蒲浩明、戴壁吟、林燕、葉竹盛、許坤成、洪根深、楊成愿、馮盛光、奚淞、張子隆、施並錫、涂璨琳、蔡友、黃步青、董振平、李惠芳、小魚、謝棟樑、陳來興、邱亞才、郭振昌、黎志文、羅青、袁金塔、李蕭錕等藝術家作品。	李賢文、《藝術家》1990.03
	3.10 - 3.21 雄獅畫廊舉辦「倪朝龍油畫個展」。	李賢文
	3.10 - 3.25 八大畫廊舉辦「八大畫廊書畫名家聯展」，展出張大千、沈以正、劉海粟、劉平衡、唐雲、江明賢、黃君璧、羅芳、朱屺瞻、周澄、黃光男、林章湖、李奇茂、許東榮、江一涵等人作品。	八大畫廊
	3.10 - 3.25 孟焦畫坊舉辦「陳餘生畫展」。	《藝術家》1990.03
	3.14 - 4.1 隔山畫廊舉辦「花朝特展」。	《藝術家》1990.03
	3.16 - 4.1 亞洲藝術中心舉辦「詹浮雲油畫個展」。	亞洲藝術中心
	3.16 - 4.1 亞洲藝術中心舉辦董日福寫生素描個展「飛越蘇聯」。	亞洲藝術中心
	3.16 - 4.1 亞洲藝術中心舉辦「韓舞麟油畫展」。	《藝術家》1990.03
	3.16 - 3.25 台北敦煌藝術中心舉辦「朱雋石雕展」。	《藝術家》1990.03
	3.17 - 4.4 東之畫廊舉辦黃照芳畫展「枕頭山日記」。	東之畫廊、《藝術家》1990.04
	3.17 - 3.28 南畫廊舉辦陳正雄雕刻展—「討海人系列」。	南畫廊
	3.17 - 4.1 現代畫廊舉辦「黃銘哲油畫展」。	現代畫廊、《藝術家》1990.03
	3.17 - 3.29 爵士攝影藝廊舉辦「呂良遠攝影個展 II」。	《藝術家》1990.03
	3.17 - 3.26 大家藝術中心舉辦「日本古董展」。	《藝術家》1990.03
	3.17 - 3.28 印象畫廊舉辦「呂義濱油畫展」。	《藝術家》1990.03
	3.17 - 4.4 東之畫廊舉辦「黃照芳『枕頭山日記』畫展」。	東之畫廊、《藝術家》1990.03

年代	事件	資料來源
1990	3.17 - 4.1 吸引力畫廊舉辦「台灣美術瀏覽展」。	《藝術家》1990.03
	3.17 - 3.30 串門藝術空間舉辦開幕首展「徐翠嶺陶藝個展」。	倪晨、陳麗莘、李廣中、《藝術家》1990.03
	3.17 時代畫廊開幕。	時代畫廊
	3.17 - 4.8 時代畫廊舉辦「楊興生抽象年展」。	《藝術家》1990.04
	3.18 - 3.30 長流畫廊舉辦「大陸十大師水墨作品展」。	《藝術家》1990.03
	3.19 - 3.26 師大畫廊舉辦「師大美術系學生美展」。	《藝術家》1990.03
	3.20 - 4.5 首都藝術中心舉辦「陳慶榮自然木雕藝術展」。	《藝術家》1990.03、《藝術家》1990.04
	3.20 - 4.1 皇冠藝文中心舉辦「『三月陶語』葉文、楊文宏聯展」。	《藝術家》1990.03
	3.23 - 4.1 阿波羅畫廊舉辦「李克全人體畫展」。	阿波羅畫廊、《藝術家》1990.03
	3.24 - 4.8 龍門畫廊舉辦「白丰中個展」。	《藝術家》1990.04
	3.24 - 4.1 雄獅畫廊舉辦台灣美術三百年作品系列展」6─「油畫、水墨、水彩、雕塑、綜合媒材」，展出蔡懷國、盧明德、周于棟、許郭璜、李光裕、林志堅、程延平、陳幸婉、陳銘顯、林昌德、劉鎮洲、黃銘昌、曲德益、曾曬淑、翁清土、鄭在東、張正仁、賴純純、楊茂林、潘小雪、連德誠、楊柏林、蕭進興、羅振賢、李茂成、黃位政、胡坤榮、林章湖、李振明、倪再沁等藝術家作品。	李賢文、《藝術家》1990.03
	3.28 - 4.14 飛元藝術中心舉辦「法國玻那費油畫個展」。	《藝術家》1990.03
	3.28 - 4.25 八大畫廊舉辦「八大畫廊八大中外油畫特展」，展出石川欽一郎、常玉、W.Menzler、席德進、李澤藩、李克全、洪德貴、夏勳、劉予迪、何肇衢、楊興生、王再添、許東榮等人作品。	八大畫廊
	3.29 - 4.15 藝福藝術中心舉辦「近代名家收藏展」。	《藝術家》1990.04
	4. 長流畫廊舉辦「李可染、吳冠中、林風眠三大師精品展」，展出吳冠中《白楊樹》、《紅梅》二油畫。	長流畫廊

年代	事件	資料來源
	4. 寒舍畫廊舉辦「名家畫作展」。	《藝術家》1990.04
	4.1 - 4.15 長流畫廊舉辦「近代名家書畫展」。	《藝術家》1990.04
	4.1 - 4.15 南畫廊收藏家中心舉辦「19世紀自然寫實派油畫特展」。	南畫廊、《藝術家》1990.04
	4.1 - 4.15 台北敦煌藝術中心舉辦「小魚書畫展」。	《藝術家》1990.04
	4.1 - 4.14 德元藝廊舉辦「當代中國彩墨精品展」。	《藝術家》1990.04
	4.1 - 4.15 串門藝術空間舉辦「小魚九〇新作展」。	倪晨、陳麗華、李廣中
	4.2 - 4.30 明生畫廊舉辦「現代名家畫展」。	明生畫廊
	4.3 - 4.12 現代畫廊舉辦「任福新畫展」。	現代畫廊
	4.3 - 4.12 現代畫廊舉辦「現代"精品收藏展"」。	現代畫廊
	4.3 - 4.12 現代畫廊舉辦「任福新畫展」。	《藝術家》1990.04
1990	4.3 - 4.12 三原色藝術中心舉辦「義大利畫家安捷娜畫展」。	李錫奇
	4.4 - 4.15 南畫廊舉辦「張煥彩鄉土水彩展「故鄉情」」。	南畫廊、《藝術家》1990.04
	4.5 - 4.26 傳承藝術中心舉辦「新浙派在台首展一傳統的凝鍊‧時代的投影」。	傳承藝術中心
	4.6 - 4.15 亞洲藝術中心舉辦中堅輩畫家油畫精選展一「水之歌」。	亞洲藝術中心
	4.6 - 4.15 亞洲藝術中心舉辦「大陸名家水墨精品展」。	亞洲藝術中心
	4.7 - 4.15 阿波羅畫廊舉辦「陳建良個展」。	阿波羅畫廊、《藝術家》1990.04
	4.7 - 4.15 吸引力畫廊舉辦「宋滌彩墨畫展」。	形而上畫廊
	4.7 - 4.29 台北漢雅軒舉辦「郭娟秋、蕭惠明聯展」。	《藝術家》1990.04
	4.7 - 4.22 雅的藝術中心台北總公司舉辦「台灣前輩中堅畫家油畫精選展」。	《藝術家》1990.04

年代	事件	資料來源
	4.7 - 4.22 雄獅畫廊舉辦「劉耿一油性粉彩首展」。	李賢文、《藝術家》1990.04
	4.7 - 4.17 大家藝術中心舉辦「大陸風情畫展」。	《藝術家》1990.04
	4.7 - 4.29 皇冠藝文中心舉辦「韓美林水墨個展」。	《藝術家》1990.04
	4.7 - 4.22 愛力根畫廊舉辦「林文強油畫個展」。	愛力根畫廊、《藝術家》1990.04
	4.7 - 4.18 東之畫廊舉辦「簡正雄畫展」。	《藝術家》1990.04
	4.7 - 4.21 高格畫廊舉辦「經紀畫家聯展」。	《藝術家》1990.04
	4.7 - 4.26 積禪藝術中心舉辦「朱銘雕刻展」。	《藝術家》1990.04
	4.8 - 5.3 師大畫廊舉辦「實踐家專應用美術科畢業展」。	《藝術家》1990.04
	4.11 - 4.22 隔山畫廊舉辦「北京中國畫研究院藏畫精選展」。	《藝術家》1990.04
	4.14 - 5.13 龍門畫廊舉辦「楊識宏個展」。	《藝術家》1990.05
1990	4.14 - 4.29 現代畫廊舉辦「王為銑油畫展」。	現代畫廊、《藝術家》1990.04
	4.14 - 4.29 現代畫廊舉辦「王為銑油畫展」。	《藝術家》1990.04
	4.14 - 4.29 首都藝術中心舉辦「張國華油畫、水彩創作展」。	《藝術家》1990.04
	4.14 - 4.19 師大畫廊舉辦「金華國中美術班作品展」。	《藝術家》1990.04
	4.14 - 5.13 誠品畫廊舉辦「戴海鷹個展」。	誠品畫廊、《藝術家》1990.04、《藝術家》1990.05
	4.14 - 4.29 時代畫廊舉辦「楊興生壓克力風景畫展」。	《藝術家》1990.04
	4.15 - 4.25 印象畫廊舉辦「詹金水油畫精品展」。	《藝術家》1990.04
	4.16 - 4.30 德元藝廊舉辦「鍾增亞湘西人物特展」。	《藝術家》1990.04
	4.17 - 4.29 長流畫廊舉辦「林風眠、李可染、吳冠中聯展」。	《藝術家》1990.04
	4.17 - 4.30 飛元藝術中心舉辦「代理畫家聯展」。	《藝術家》1990.04
	4.20 - 4.29 台北敦煌藝術中心舉辦「從寫生稿看高劍父展」。	《藝術家》1990.04

年代	事件	資料來源
1990	4.20 - 4.29 藝福藝術中心舉辦「李仁康彩墨小品展」。	《藝術家》1990.04
	4.21 - 4.29 阿波羅畫廊舉辦「張炳南油畫個展」。	阿波羅畫廊、《藝術家》1990.04
	4.21 - 5.2 東之畫廊舉辦許伊帆畫展「感性的灰色」。	東之畫廊、《藝術家》1990.04
	4.21 - 5.6 吸引力畫廊舉辦羅青水墨畫展「尋隱者，不遇」。	形而上畫廊、《藝術家》1990.04、《藝術家》1990.05
	4.21 - 5.2 南畫廊舉辦「賴作明漆藝個展」。	南畫廊、《藝術家》1990.04
	4.21 - 4.26 師大畫廊舉辦「國立藝專雕塑科畢業展」。	《藝術家》1990.04
	4.21 - 4.30 大家藝術中心舉辦「王美幸畫展」。	《藝術家》1990.04
	4.21 - 5.20 永漢國際藝術中心舉辦「台灣畫壇精選展」。	《藝術家》1990.04
	4.21 - 5.3 串門藝術空間舉辦「周于棟個展」。	倪晨、陳麗華、李廣中、《藝術家》1990.04
	4.27 - 5.8 亞洲藝術中心舉辦「匈牙利當代大師班尼拉茲羅油畫展」。	亞洲藝術中心
	4.28 - 5.6 新生畫廊舉辦「黃國良攝影展」。	《藝術家》1990.05
	4.28 - 5.10 爵士攝影藝廊舉辦「『青矜』攝影聯展」。	《藝術家》1990.05
	4.28 - 5.3 師大畫廊舉辦「實踐家專應用美術科畢業展」。	《藝術家》1990.05
	4.28 - 5.13 雄獅畫廊舉辦「南京新文人畫展」，參展藝術家有徐樂樂、周京新、馬小娟、常進、方駿。	李賢文、《藝術家》1990.04
	4.28 - 5.16 積禪藝術中心舉辦「一心畫會 90 聯展」。	《雄獅美術》1990.05
	5. 長流畫廊舉辦「張大千特展」，展出張大千各時期作品六十件。	長流畫廊
	5. 長流畫廊舉辦「溥心畬書畫展」，展出溥心畬各期書畫，作品七十件。	長流畫廊

年代	事件	資料來源
1990	5. 三原色藝術中心結束營業。	李錫奇
	5.1 - 5.20 長流畫廊舉辦「張大千特展」。	《藝術家》1990.05
	5.1 - 5.31 明生畫廊舉辦「花之頌畫展」。	明生畫廊
	5.1 - 5.27 南畫廊收藏家中心舉辦「台灣名畫收藏展」。	南畫廊、《藝術家》1990.05
	5.1 - 5.17 飛元藝術中心舉辦「代理畫家油畫聯展」。	《藝術家》1990.05
	5.1 - 5.15 德元藝廊舉辦「近代名家書畫精品展」。	《藝術家》1990.05
	5.1 - 5.30 吸引力畫廊舉辦「影像電腦藝術蒐尋中心——珍藏交換展」。	《藝術家》1990.05
	5.1 - 5.31 孟焦畫坊舉辦「名家陶藝書畫聯展」。	《藝術家》1990.05
	5.1 - 5.30 傳承藝術中心舉辦「蘇州吳門畫特展一水鄉的告白」。	傳承藝術中心
	5.4 - 5.13 亞洲藝術中心舉辦藍清輝個展「流浪者之歌」。	亞洲藝術中心、《藝術家》1990.05
	5.5 - 5.14 阿波羅畫廊舉辦「楊元太 90 年代陶藝個展」。	阿波羅畫廊、《藝術家》1990.05
	5.5 - 5.16 東之畫廊舉辦曾培堯畫展「生命系列」，與「陳進膠彩畫特展」同時展出。	東之畫廊、《藝術家》1990.05
	5.5 - 5.15 大家藝術中心舉辦「劉培和水彩畫展」。	《藝術家》1990.05
	5.5 - 5.13 皇冠藝文中心舉辦「天地有情——藝術家母親節獻禮」。	《藝術家》1990.05
	5.5 - 5.20 愛力根畫廊舉辦「陳香吟油畫個展」。	愛力根畫廊、《藝術家》1990.05
	5.5 - 5.16 印象畫廊舉辦「王春香油畫展」。	《藝術家》1990.05
	5.5 - 5.13 高格畫廊舉辦「楊嚴囊油畫展」。	《藝術家》1990.05
	5.5 - 5.13 高格畫廊舉辦「顧重光油畫個展」。	《藝術家》1990.05
	5.5 - 5.15 隔山畫廊舉辦「韋江瓊水墨個展」。	《藝術家》1990.05

年代	事件	資料來源
1990	5.5 - 5.20 藝福藝術中心舉辦「星光夜語集」。	《藝術家》1990.05
	5.5 - 5.17 串門藝術空間舉辦「李俊賢個展」。	倪晨、陳麗華、李廣中、《藝術家》1990.05
	5.5 - 5.20 時代畫廊舉辦「俞燕油畫展」。	《藝術家》1990.05
	5.6 - 5.27 雅的藝術中心台北總公司舉辦「代理畫家精品展」。	《藝術家》1990.05
	5.8 - 5.23 台北漢雅軒舉辦「海外景觀雕塑巡禮」。	《藝術家》1990.05
	5.8 - 5.17 新生畫廊舉辦「曾謀賢、張悦玲聯展」。	《藝術家》1990.05
	5.10 - 5.20 雄獅畫廊舉辦「吳李玉哥九十壽展」。	李賢文、《藝術家》1990.05
	5.12 - 5.27 吸引力畫廊舉辦「陳玉鳳彩墨畫展」，並出版《陳玉鳳彩墨畫》。	形而上畫廊、《藝術家》1990.05
	5.12 - 5.23 南畫廊舉辦「90 年代裸女特展」。	南畫廊、《藝術家》1990.05
	5.12 - 5.24 台北敦煌藝術中心舉辦「陳石年雕塑展」。	《藝術家》1990.05
	5.12 - 5.24 爵士攝影藝廊舉辦「郭賢雄攝影個展」。	《藝術家》1990.05
	5.12 - 5.17 師大畫廊舉辦「智光商工廣設科美展」。	《藝術家》1990.05
	5.12 - 5.30 六六畫廊舉辦「四川四人畫展」。	《藝術家》1990.05
	5.12 - 5.27 寒舍畫廊舉辦「大師字畫精品」。	《藝術家》1990.05
	5.12 - 5.31 天母藝術雅集舉辦「中青代五人精品展」。	《藝術家》1990.05
	2.15 - 3.31 誠品畫廊舉辦「當代畫家素描展」。	誠品畫廊
	5.16 - 5.31 德元藝廊舉辦「大陸名家水墨大展」。	《藝術家》1990.05
	5.16 - 7.1 時代畫廊舉辦「周瑛畫展」。	《藝術家》1990.06
	5.18 - 5.28 亞洲藝術中心舉辦「大陸當代百位名家水墨精品展」。	《藝術家》1990.05
	5.18 - 5.26 水石間民藝之家舉辦「台灣民藝傢俱展」。	《雄獅美術》1990.05
	5.18 - 5.31 飛元藝術中心舉辦「法國布頓油畫、水彩展」。	《藝術家》1990.05

年代	事件	資料來源
	5.18 - 5.27 隔山畫廊舉辦「區礎堅油畫個展」。	《藝術家》1990.05
	5.18 - 5.30 八大畫廊舉辦「八大收藏精品展─名家聯展」,展出張大千、曾景文、朱屺瞻、席德進、黃君璧、洪瑞麟、沈耀初、徐悲鴻、許東榮、何肇衢、楊永福、洪德貴、蔡水林、賴威嚴等人作品。	八大畫廊
	5.19 - 5.27 阿波羅畫廊舉辦「羅慧明教授水彩畫展」	阿波羅畫廊、《藝術家》1990.05
	5.19 - 5.30 東之畫廊舉辦許坤成畫展「炫耀的光點‧純色之美」。	東之畫廊、《藝術家》1990.06
	5.19 - 6.3 龍門畫廊舉辦「馬浩畫展」。	龍門雅集
	5.19 - 5.31 現代畫廊展出「XO 藝術組合」。	現代畫廊
	5.19 - 5.27 新生畫廊舉辦「凌蕙蕙國畫展」。	《藝術家》1990.05
	5.19 - 5.24 師大畫廊舉辦「稻江家職廣設科美展」。	《藝術家》1990.05
1990	5.19 - 6.3 雄獅畫廊舉辦「郭柏川紀念展」。	李賢文、《藝術家》1990.04
	5.19 - 5.29 大家藝術中心舉辦「梁培龍水墨畫展」。	《藝術家》1990.05
	5.19 - 5.27 皇冠藝文中心舉辦「董大山個展」。	《藝術家》1990.05
	5.19 - 5.31 印象畫廊舉辦「陳景容油畫展」。	《藝術家》1990.05
	5.19 - 5.27 高格畫廊舉辦「大陸人物油畫展」。	《藝術家》1990.05
	5.19 - 6.17 誠品畫廊舉辦「陳建中個展」。	《藝術家》1990.05、《藝術家》1990.06
	5.19 - 6.6 積禪藝術中心舉辦「林天瑞油畫展」。	《藝術家》1990.05
	5.19 - 5.31 串門藝術空間舉辦「羅青水墨個展」。	倪晨、陳麗華、李廣中、《藝術家》1990.05
	5.22 - 5.31 長流畫廊舉辦「溥心畬書畫展」。	《藝術家》1990.05
	5.25 - 6.3 藝福藝術中心舉辦「蒲夏藝術之旅」。	《藝術家》1990.05

年代	事件	資料來源
1990	5.26 - 6.6 南畫廊舉辦「安德烈赫魯油畫版畫展」。	南畫廊、《藝術家》1990.05
	5.26 - 6.6 南畫廊舉辦「趙無極版畫新作展」。	南畫廊、《藝術家》1990.05
	5.26 - 6.7 爵士攝影藝廊舉辦「李偉、黃博鍵攝影展」。	《雄獅美術》1990.05
	5.26 - 6.7 爵士攝影藝廊舉辦「李旭偉、黃博瑾『心靈彩憶』聯展」。	《雄獅美術》1990.06
	5.26 - 5.31 師大畫廊舉辦「士林高商廣設科美展」。	《藝術家》1990.05
	5.26 - 6.10 永漢國際藝術中心舉辦「沈哲哉畫展」。	《藝術家》1990.06
	5.26 - 6.10 時代畫廊舉辦「柯錫杰、莊明景、吳炫三南非聯展」。	《藝術家》1990.06
	5.29 - 6.7 新生畫廊舉辦「黃嘗銘書法展」。	《藝術家》1990.05
	5.31 - 6.11 台北敦煌藝術中心舉辦「梁丹丰個展」。	《藝術家》1990.06
	6. 長流畫廊舉辦「近代十大名家書畫展」，展出傅抱石、吳昌碩、齊白石、徐悲鴻、黃賓虹、張大千、溥心畬、潘天壽、黃秋園、石魯作品，並出版八開豪華畫集壹冊。	長流畫廊
	6. 寒舍畫廊舉辦「仕女‧秦淮‧大漠‧杏塢展」。	《藝術家》1990.06
	6.1 - 6.15 長流畫廊舉辦「近代十大名家書畫展」。	《藝術家》1990.06
	6.1 - 6.5 師大畫廊舉辦「師大美術系 79 級畢業展」。	《藝術家》1990.06
	6.1 - 6.4 飛元藝術中心舉辦「代理畫家聯展」。	《藝術家》1990.06
	6.1 - 6.30 吸引力畫廊舉辦「藝術蒐集中心——台灣美術瀏覽」。	《藝術家》1990.06
	6.1 - 6.15 孟焦畫坊舉辦「國際版畫展」。	《藝術家》1990.06
	6.1 - 6.21 傳承藝術中心舉辦「韓黎坤畫展—石頭人語」。	傳承藝術中心
	6.1 - 6.21 傳承藝術中心舉辦「韓黎坤畫展」。	《藝術家》1990.06
	6.2 - 6.13 東之畫廊舉辦吳研研畫展「抒情的色調」。	東之畫廊、《藝術家》1990.06

年代	事件	資料來源
	6.2 - 7.1 吸引力畫廊於台北市立美術館 B01-B02 展覽室舉辦「亞洲巡迴展—台灣—陳文希回顧展」	形而上畫廊
	6.2 - 6.30 明生畫廊舉辦「楊年發畫展」。	明生畫廊
	6.2 - 6.14 現代畫廊舉辦「李焜培水彩畫近作展—歐洲風物系列．人體美」。	現代畫廊、《藝術家》1990.06
	6.2 - 6.24 雅的藝術中心台北總公司舉辦「雅的精品四人展」。	《藝術家》1990.06
	6.2 - 6.30 大家藝術中心舉辦「大陸人體、風情畫展」。	《藝術家》1990.06
	6.2 - 6.30 新世界畫廊舉辦「陳錦芳『梵谷後現代展』」。	《藝術家》1990.05
	6.2 - 6.14 隔山畫廊舉辦「仲夏特展」。	《藝術家》1990.06
	6.3 - 6.17 台北漢雅軒舉辦「星星三人展」。	《藝術家》1990.06
	6.6 - 6.10 師大畫廊舉辦「師大美術系進修部 79 級畢業展」。	《藝術家》1990.06
1990	6.6 - 6.30 八大畫廊舉辦「八大畫廊八大名家聯展」，展出王再添、李元亨、何肇衢、林顯宗、陳銀輝、潘朝森、劉文煒、蔡水林等人作品。	八大畫廊
	6.6 - 6.30 八大畫廊舉辦「八大畫廊專室特展—巴黎歲月」，展出趙無極、常玉、徐悲鴻等人作品。	八大畫廊
	6.8 - 6.17 阿波羅畫廊舉辦「常玉與巴黎女人系列展」。	阿波羅畫廊、《藝術家》1990.06
	6.8 - 6.24 首都藝術中心舉辦「林俊明仲夏水彩精品展」。	《藝術家》1990.06
	6.8 - 6.16 水石間民藝之家舉辦「台灣民間雕刻展」。	《藝術家》1990.06
	6.9 - 6.17 吸引力畫廊舉辦「黃銘祝新作展」，並出版《黃銘祝水彩．油畫近作選集》。	形而上畫廊、《藝術家》1990.06
	6.9 - 6.17 新生畫廊舉辦「莊伯顯國畫展」。	《藝術家》1990.06
	6.9 - 6.21 爵士攝影藝廊舉辦「黃麗黎『龍的傳人』個展」。	《藝術家》1990.06
	6.9 - 6.24 雄獅畫廊舉辦傅狷夫水墨個展「水之情態」。	李賢文、《藝術家》1990.05

年代	事件	資料來源
1990	6.9 - 6.24 皇冠藝文中心舉辦「謝明錩個展」。	《藝術家》1990.06
	6.9 - 6.24 愛力根畫廊舉辦「花間集—國內外藝術家花的聯展」，展出張萬傳、葉火城、顏雲連、何肇衢、林文強、黃楫、陳香吟、吉尼斯（Rene Genis）、巴赫東（Guy Bardone）、安東尼尼（A. Antonini）、傑克波第（J. Petit）作品。	愛力根畫廊、《藝術家》1990.06
	6.9 - 6.30 印象畫廊舉辦「名家油畫特展」。	《藝術家》1990.06
	6.9 - 6.24 高格畫廊舉辦「胡奇中畫展」。	《藝術家》1990.06
	6.12 - 6.24 師大畫廊舉辦「復興商工美工科畢業美展（一）（二）」。	《藝術家》1990.06
	6.15 - 6.26 東之畫廊舉辦李健儀畫展「織錦中國」。	東之畫廊、《藝術家》1990.06
	6.15 - 6.24 台北敦煌藝術中心舉辦「小魚‧蔣勳‧陳仕卿聯展」。	《藝術家》1990.06
	6.15 - 6.24 雄獅畫廊舉辦李焜培花卉小品展「奼紫嫣紅」。	李賢文、《藝術家》1990.06
	6.15 - 6.29 天母藝術雅集舉辦「江志豪畫展」。	《藝術家》1990.06
	6.15 - 6.30 飛元藝術中心舉辦「法國畫家伏卡賀油畫展」。	《藝術家》1990.06
	6.16 - 6.30 長流畫廊舉辦「當代名家書畫展」，有黃君璧、歐豪年、吳平、林玉山、李義弘、楊善深、黃鷗波、江明賢、趙少昂、江兆申、何懷碩、胡念祖、林風眠等人作品參展。	長流畫廊
	6.16 - 6.30 長流畫廊舉辦「當代名家書畫展」。	《藝術家》1990.06
	6.16 - 7.15 龍門畫廊舉辦「劉其偉素描淡彩展」。	《藝術家》1990.06
	6.16 - 6.30 永漢國際藝術中心舉辦「洪瑞麟回顧展」。	《藝術家》1990.06
	6.16 - 6.30 永漢國際藝術中心舉辦「盧明德個展」。	《藝術家》1990.06
	6.16 - 7.1 隔山畫廊舉辦「徐嘉煬現代水墨個展」。	《藝術家》1990.06
	6.16 - 6.28 串門藝術空間舉辦「顧炳星個展」。	倪晨、陳麗華、李廣中
	6.16 - 6.30 孟焦畫坊舉辦「李嘉亮野生動物生態攝影展」。	《藝術家》1990.06

年代	事件	資料來源
	6.19 - 6.28 新生畫廊舉辦「李維書法展」。	《藝術家》1990.06
	6.20 - 7.1 阿波羅畫廊舉辦「李澤藩逝世週年紀念展」。	阿波羅畫廊、 《藝術家》1990.06
	6.20 - 7.8 誠品畫廊舉辦「中外名家作品特展」。	誠品畫廊、 《藝術家》1990.06
	6.22 - 7.1 藝福藝術中心舉辦「三人行畫展」。	《藝術家》1990.06
	6.23 - 7.8 吸引力畫廊舉辦「黃朝湖畫展」。	形而上畫廊、 《藝術家》1990.06
	6.23 - 7.5 爵士攝影藝廊舉辦「徐揚聰『走過人間』個展」。	《藝術家》1990.06
	6.24 - 7.8 台北漢雅軒舉辦「再製的風景」。	《藝術家》1990.06
	6.26 - 7.5 台北敦煌藝術中心舉辦「陳張莉個展」。	《藝術家》1990.06
	6.28 - 7.12 東之畫廊舉辦李澤藩逝世周年紀念畫展「追思與懷念」。	東之畫廊、 《藝術家》1990.06
1990	6.29 - 7.17 南畫廊舉辦「台灣畫家早期佳作選—1950~1980年」。	南畫廊、 《藝術家》1990.07
	6.29 - 7.10 亞洲藝術中心舉辦劉開基、劉開業綜合素材畫展「千里絲路行」。	亞洲藝術中心
	6.30 - 7.15 現代畫廊展出東光展獲獎畫家「詹浮雲油畫個展」。	現代畫廊
	6.30 - 7.29 現代畫廊舉辦「北京‧名家書畫精選展」。	現代畫廊
	6.30 - 7.15 雄獅畫廊舉辦「許勇馬畫專題展」。	李賢文、 《藝術家》1990.06
	6.30 - 7.18 積禪藝術中心舉辦「程十髮彩墨畫展」。	《藝術家》1990.07
	6.30 - 7.18 串門藝術空間舉辦「王萬春個展」。	倪晨、陳麗華、 李廣中、 《藝術家》1990.07
	7. 台北敦煌藝術中心舉辦「施施而行‧漫漫而逝」。	《藝術家》1990.07
	7. 寒舍畫廊舉辦「妙在似與不似之間…展」。	《藝術家》1990.07

年代	事件	資料來源
1990	7.1 - 7.15 長流畫廊舉辦「彩墨名品展」。	長流畫廊、《藝術家》1990.07
	7.1 - 7.31 印象畫廊舉辦「名家油畫精品展」。	《藝術家》1990.07
	7.1 - 7.31 飛元藝術中心舉辦「代理畫家聯展」。	《藝術家》1990.07
	7.1 - 7.31 德元藝廊舉辦「中國近代書畫精品展」。	《藝術家》1990.07
	7.1 - 7.10 孟焦畫坊舉辦「李清源篆刻書畫展」。	《藝術家》1990.07
	7.1 傳承藝術中心舉辦「名家水墨夏日展—水湄薰風」。	傳承藝術中心
	7.1 - 7.31 傳承藝術中心舉辦「名家水墨夏日聯展」。	《藝術家》1990.07
	7.2 - 7.31 明生畫廊舉辦「當代國內外畫作展」。	《藝術家》1990.07
	7.2 - 7.15 永漢國際藝術中心舉辦「名家水墨精品展」。	《藝術家》1990.07
	7.6 - 7.14 水石間民藝之家舉辦「台灣民間碗盤特展」。	《雄獅美術》1990.07
	7.7 - 7.15 阿波羅畫廊舉辦「名家聯展」。	《藝術家》1990.07
	7.7 - 7.22 永漢國際藝術中心舉辦「邱久麗台北個展」。	《雄獅美術》1990.07
	7.7 - 7.22 永漢國際藝術中心舉辦「盧怡仲 90 年作品發展」。	《雄獅美術》1990.07
	7.7 - 7.29 皇冠藝文中心舉辦「名家聯展」。	《藝術家》1990.07
	7.7 - 7.22 時代畫廊舉辦「劉啟祥父子聯展」。	《藝術家》1990.07
	7.8 - 7.29 台北高格畫廊舉辦「夏日精品展」。	《藝術家》1990.07
	7.10 - 7.29 吸引力畫廊舉辦「清涼一夏特展」，展出藝術家李澤藩、楊善深、余承堯、丁衍庸、王三慶、羅青、吳作人、沈耀初、劉其偉、黃銘祝、胡德馨、孔來福等人作品。	形而上畫廊、《藝術家》1990.07
	7.14 - 7.29 台北漢雅軒舉辦「上海畫院菁英精品展」。	《藝術家》1990.07
	7.14 - 7.25 東之畫廊舉辦「台灣美術家繪畫欣賞會」。	《藝術家》1990.07
	7.14 - 8.12 誠品畫廊舉辦「行築幻乘—構築與環境經驗展」。	誠品畫廊
	7.14 - 7.29 吸引力畫廊舉辦「李澤藩精選展」。	《藝術家》1990.07

年代	事件	資料來源
1990	7.17 - 7.29 長流畫廊舉辦「古今名家書畫展」。	長流畫廊、《藝術家》1990.07
	7.21 - 8.5 阿波羅畫廊舉辦「油畫四人聯展」。	《藝術家》1990.07
	7.21 - 8.2 龍門畫廊舉辦「陳少平水彩畫展」。	龍門雅集
	7.21 - 8.2 龍門畫廊舉辦「陳少平水彩畫展」。	《藝術家》1990.07
	7.21 - 8.5 台北漢雅軒舉辦「參千——四人裝置展」。	《藝術家》1990.07
	7.21 - 8.5 現代畫廊舉辦「台灣北海壯觀——蕭進發、李沃源、李元慶三人展」。	《藝術家》1990.05
	7.21 - 8.8 串門藝術空間舉辦「莊普個展」。	倪晨、陳麗華、李廣中、《藝術家》1990.07
	7.28 - 8.12 永漢國際藝術中心舉辦「徐秀美個展」。	《藝術家》1990.08
	7.28 - 8.26 時代畫廊舉辦「賴威嚴七十幅關懷台灣鄉土系列油畫展」。	《藝術家》1990.08
	7.29 - 8.12 寒舍畫廊舉辦「古玉精品珍藏展」。	《藝術家》1990.08
	8. 長流畫廊主編的《長流藝聞》月刊創刊，內容以報導展覽活動、市場動態、藝術家軼事、書畫鑑賞實務、作品賞析、畫家報導、藝術專論等，以便更進一步的服務同好。	長流畫廊
	8.1 - 8.31 長流畫廊舉辦「古今名家書畫展」。	《藝術家》1990.08
	8.1 - 8.31 明生畫廊舉辦「銅版畫之美——安東妮妮與卡茲瑪瑞畫展」。	《藝術家》1990.08
	8.1 - 8.15 孟焦畫坊舉辦「北京畫院精華展」。	《藝術家》1990.08
	8.1 - 8.19 傳承藝術中心舉辦「顧迎慶、彭小沖、鄭力三人展」。	傳承藝術中心、《藝術家》1990.08
	8.3 - 8.24 雅的藝術中心台北總公司舉辦「代理畫家夏日美展」。	《藝術家》1990.08
	8.3 - 8.12 雄獅畫廊舉辦「雄獅美術第十五屆新人獎優選作品發表會」。	宇宙文、《藝術家》1990.08

年代	事件	資料來源
1990	8.4 - 8.26 吸引力畫廊舉辦「煙波涼爽‧清香四溢—清涼一夏特展」，展出藝術家李欽賢、陳其寬、鄭善禧、洪瑞麟、宋滌、余承堯、沈耀初、王攀元、陳哲、劉其偉、孔來福、張萬傳、陳景容作品。	形而上畫廊、《藝術家》1990.08
	8.4 - 8.16 爵士攝影藝廊舉辦「陳敏明、陳坤濱聯展展」。	《藝術家》1990.08
	8.4 - 8.30 大家藝術中心舉辦「大陸人體、風情畫展」。	《藝術家》1990.08
	8.4 - 8.15 印象畫廊舉辦「陳兆聖油畫展」。	《藝術家》1990.08
	8.4 - 8.19 台北高格畫廊舉辦「名家油畫台北預展」。	《藝術家》1990.08
	8.4 - 8.22 積禪藝術中心舉辦「梁丹丰水墨畫展」。	《雄獅美術》1990.08
	8.5 - 8.31 八大畫廊舉辦「八大畫廊古蹟之旅」，展出席德進、洪瑞麟、張萬傳、王為銑、孫明煌、許清美、王美幸、楊永福、施宗雅、許東榮等人作品。	八大畫廊
	8.7 - 8.30 現代畫廊舉辦「南京‧名家書畫精選展」於現代畫廊。	現代畫廊、《藝術家》1990.08
	8.11 - 8.26 吸引力畫廊舉辦「劉孟屏陶藝展」。	形而上畫廊、《藝術家》1990.08
	8.11 - 8.25 南畫廊舉辦「蔡日興創作畫展」。	南畫廊、《藝術家》1990.08
	8.11 - 8.17 現代畫廊展出來自漁翁島畫家—「顏雍宗油畫個展」。	現代畫廊
	8.11 - 8.19 新生畫廊舉辦「謝榮源水墨寫生與記遊畫展」。	《藝術家》1990.08
	8.11 - 8.19 藝福藝術中心舉辦「近代、當代名家書畫展」。	《藝術家》1990.08
	8.11 - 8.23 串門藝術空間舉辦「李錦繡個展」。	倪晨、陳麗華、李廣中、《藝術家》1990.08
	8.16 - 8.30 孟焦畫坊舉辦「唐盛陶藝展」。	《藝術家》1990.08
	8.17 - 8.26 亞洲藝術中心舉辦「王攀元八秩畫展」。	亞洲藝術中心
	8.17 - 8.25 水石間民藝之家舉辦「台灣民間刺繡展」。	《雄獅美術》1990.08

1990

年代	事件	資料來源
	8.18 - 8.28 台北漢雅軒舉辦「生命的指標——王川個展」。	《藝術家》1990.08
	8.18 - 8.30 爵士攝影藝廊舉辦「楊英輝個展展」。	《藝術家》1990.08
	8.18 - 8.26 雄獅畫廊舉辦阮義忠攝影個展—「四季：一個原住民部落」。	李賢文、《藝術家》1990.08
	8.18 - 8.26 皇冠藝文中心舉辦「陳朝寶水墨個展」。	《藝術家》1990.08
	8.18 - 9.2 愛力根畫廊舉辦「張萬傳—畫集珍藏版暨油畫近作發表會」。	愛力根畫廊、《藝術家》1990.08
	8.18 - 9.2 誠品畫廊舉辦「台灣攝影家九人聯展」。	《藝術家》1990.08
	8.21 - 9.9 傳承藝術中心舉辦「當代中國水墨新人獎—陳向迅個展」。	傳承藝術中心、《藝術家》1990.08
	8.25 - 9.12 積禪藝術中心舉辦「危忠超敦煌彩墨展」。	《雄獅美術》1990.09
1990	8.25 - 8.31 串門藝術空間舉辦「畫家自畫像聯展」，參展藝術家有王武森、王萬春、李明則、李俊賢、周于棟、洪根深、倪再沁、陳隆興、劉耿一、蔡獻友。	倪晨、陳麗華、李廣中、《藝術家》1990.08
	8.28 - 9.9 雅的藝術中心台北總公司舉辦「西北、西南地區國畫家精品展」。	《藝術家》1990.09
	8.31 - 9.9. 亞洲藝術中心舉辦「陳忠藏個展」。	《藝術家》1990.09
	9.1 - 9.12 東之畫廊舉辦蘇秋東畫展「台灣早期西洋美術家」。	東之畫廊、《藝術家》1990.09
	9.1 - 9.14 長流畫廊舉辦「古今書法特展」。	長流畫廊、《藝術家》1990.09
	9.1 - 9.29 明生畫廊舉辦「菲妮與抽象畫的世界」。	明生畫廊
	9.1 - 9.12 南畫廊舉辦「曾俊雄油畫新作展」。	南畫廊、《藝術家》1990.09
	9.1 - 9.12 現代畫廊舉辦「蔡日興水墨個展」。	《藝術家》1990.09
	9.1 - 9.9 新生畫廊舉辦「陶藝新秀展」。	《藝術家》1990.09

年代	事件	資料來源
1990	9.1 - 9.13 爵士攝影藝廊舉辦「李超聖攝影個展展」。	《藝術家》1990.09
	9.1 - 9.16 雄獅畫廊舉辦楊成愿油畫個展—「名蹟與空間系列」。	李賢文、《藝術家》1990.09
	9.1 - 9.30 大家藝術中心舉辦「當代水墨薪傳」。	《藝術家》1990.09
	9.1 - 9.14 印象畫廊舉辦「當代名家油畫聯展」。	《藝術家》1990.09
	9.1 - 9.13 台北高格畫廊舉辦「精品聯展」。	《藝術家》1990.09
	9.1 - 9.16 藝福藝術中心舉辦「金陵大家——亞明、宋文治、陳大羽、魏紫熙畫展」。	《藝術家》1990.09
	9.1 - 9.15 孟焦畫坊舉辦「收藏展」。	《藝術家》1990.09
	9.1 - 9.16 時代畫廊舉辦「中日素人畫家作品聯展」。	《藝術家》1990.09
	9.7 - 9.23 飛元藝術中心舉辦「法國畫家 —— 雷蒙·普萊（RAYMOND POULETY）油畫個展」。	《藝術家》1990.09
	9.7 - 9.9 誠品畫廊舉辦「詩空裡停格的流星」展。	《藝術家》1990.09
	9.8 - 9.30 吸引力畫廊舉辦「台灣美術瀏覽—鄉土風情」，展出藝術家楊善深、洪瑞麟、張萬傳、陳其寬、吳炫三、王春香、蔣瑞坑、陳景容、孔來福、陳哲、林風眠、陸詠、鄭善禧、黃銘哲、黃銘祝、席德進的作品。	形而上畫廊、《藝術家》1990.09
	9.8 - 9.19 永漢國際藝術中心舉辦「郭柏川——九十誕辰紀念展」。	《藝術家》1990.09
	9.8 - 9.20 隔山畫廊舉辦「郭偉書法展」。	《藝術家》1990.09
	9.8 - 9.30 誠品畫廊舉辦「趙法郎雕塑個展」。	誠品畫廊、《藝術家》1990.09
	9.8 - 9.30 串門藝術空間舉辦「盧怡仲、陳幸婉、陳聖頌、王武森四人推薦展」。	倪晨、陳麗華、李廣中、《藝術家》1990.09
	9.11 - 9.20 新生畫廊舉辦「馬企昕國畫展」。	《藝術家》1990.09
	9.11 - 9.30 傳承藝術中心舉辦「劉懋善畫展—水調風情」。	傳承藝術中心、《藝術家》1990.09

年代	事件	資料來源
1990	9.14 - 9.23 亞洲藝術中心舉辦「戚維義個展」。	《藝術家》1990.09
	9.15 - 9.23 阿波羅畫廊舉辦「趙國宗畫展」。	阿波羅畫廊、《藝術家》1990.09
	9.15 - 9.26 東之畫廊舉辦傅慶豐畫展「台北巴黎：同步」。	東之畫廊、《藝術家》1990.09
	9.15 - 9.23 吸引力畫廊舉辦「農村、農事、農夫系列—陳甲上畫展」。	形而上畫廊、《藝術家》1990.09
	9.15 - 9.30 長流畫廊舉辦「名畫特展」。	《藝術家》1990.09
	9.15 - 10.10 龍門畫廊舉辦「莊喆 1960 ～ 1990 作品發表展」。	《藝術家》1990.09
	9.15 - 9.30 台北漢雅軒舉辦「顏炬榮陶展」。	《藝術家》1990.09
	9.15 - 9.29 南畫廊舉辦「黃混生油畫個展」。	南畫廊、《藝術家》1990.09
	9.15 - 9.30 現代畫廊舉辦「蔡正一油畫展」。	現代畫廊、《藝術家》1990.09
	9.15 - 9.27 爵士攝影藝廊舉辦「張蒼松攝影個展 II 展」。	《藝術家》1990.09
	9.15 - 10.10 永漢國際藝術中心舉辦「莊喆回顧展」。	《藝術家》1990.10
	9.15 - 30 愛力根畫廊舉辦「淡水之美」，展出張萬傳、洪瑞麟、何肇衢的淡水系列作品。	愛力根畫廊
	9.15 - 9.28 印象畫廊舉辦「郭東榮油畫個展」。	《藝術家》1990.09
	9.15 - 9.30 台北高格畫廊舉辦「廖繼英油畫展」。	《藝術家》1990.09
	9.15 - 9.30 誠品畫廊舉辦「詩與新環境展——視覺詩、聽覺詩、文學詩」。	《藝術家》1990.09
	9.15 - 10.3 積禪藝術中心舉辦「蔡日興彩墨創作展」。	《雄獅美術》1990.09
	9.16 - 9.30 孟焦畫坊舉辦「唐盛陶藝展」。	《藝術家》1990.09
	9.17 - 9.27 水石間民藝之家舉辦「台灣民間藝術特展」。	《藝術家》1990.09
	9.18 - 10.14 新世界畫廊舉辦「陳錦芳『梵谷後現代展』」。	《藝術家》1990.09

年代	事件	資料來源
1990	9.19 - 10.3 首都藝術中心舉辦「吳介原鄉情系列水彩畫展」。	《藝術家》1990.09
	9.22 - 9.30 新生畫廊舉辦「孫永印國畫展」。	《藝術家》1990.09
	9.22 - 10.7 永漢國際藝術中心舉辦「楊恩生——大陸行水彩風景展」。	《雄獅美術》1990.10
	9.22 - 10.7 時代畫廊舉辦「水彩五人聯展——劉其偉、李焜培、戚維義、李吉政、謝明錩」。	《藝術家》1990.09
	9.28 - 10.3 師大畫廊舉辦「師大美術系 69 級系友展」。	《藝術家》1990.09
	9.28 - 10.14 亞洲藝術中心舉辦「黃玉成個展」。	《藝術家》1990.09、《藝術家》1990.10
	9.28 - 10.25 藝福藝術中心舉辦「近代名家書畫收藏交流展」。	《藝術家》1990.10
	9.29 - 10.11 爵士攝影藝廊舉辦「陳惠武攝影個展展」。	《藝術家》1990.10
	9.29 - 10.7 永漢國際藝術中心舉辦「楊恩生水彩風景寫生展——大陸行」。	《雄獅美術》1990.09
	10. 長流畫廊舉辦「八大家作品展」，展出張大千、黃君璧、溥心畬、林玉山、江兆申、胡念祖、歐豪年、江明賢等人的作品。	長流畫廊
	10. 長流畫廊舉辦「胡念祖彩墨世界特展」。	長流畫廊
	10. 黃俊傑擔任南畫廊行銷經理。	南畫廊
	10. 亞洲藝術中心舉辦「賴傳鑑畫展」。	亞洲藝術中心
	10.1 - 10.29 明生畫廊舉辦「法國名畫家—具納夏洛瓦畫展」。	明生畫廊
	10.1 - 10.30 明生畫廊舉辦「巨幅名作展」。	《藝術家》1990.10
	10.1 - 10.15 飛元藝術中心舉辦「代理畫家聯展」。	《藝術家》1990.10
	10.1 - 10.31 台北高格畫廊舉辦「名家油畫展」。	《藝術家》1990.10
	10.1 - 10.15 德元藝廊舉辦「大陸畫家黃安仁山水精品展」。	《藝術家》1990.10
	10.1 - 10.18 串門藝術空間舉辦「蔡德隆廣告人像攝影個展」。	《藝術家》1990.10

年代	事件	資料來源
1990	10.1 - 10.21 傳承藝術中心舉辦「名家水墨秋日特展—秋實英華」。	傳承藝術中心、《藝術家》1990.10
	10.5 - 10.10 師大畫廊舉辦「師大美術系 80 級美展」。	《藝術家》1990.10
	10.2 - 10.12 金品藝廊舉辦「黃弓展收藏展」。	《藝術家》1990.10
	10.2 - 10.12 孟焦畫坊舉辦「戴門藝展」。	《藝術家》1990.10
	10.2 - 10.14 長流畫廊舉辦「八大家精粹展」。	《藝術家》1990.10
	10.5 - 10.17 現代畫廊舉辦「張秋台水彩近作展」。	現代畫廊、《藝術家》1990.10
	10.6 - 10.14 阿波羅畫廊舉辦「許深州膠彩畫個展」。	阿波羅畫廊
	10.6 - 10.14 雄獅畫廊舉辦歐洲黃金時代繪畫展—「羅丹雕刻、信札、素描展」。	李賢文、《藝術家》1990.10
	10.6 - 10.14 台北高格畫廊舉辦「精品聯展」。	《藝術家》1990.10
	10.6 - 10.14 台北高格畫廊舉辦「陳銀輝畫展」。	《藝術家》1990.10
	10.6 - 10.17 今天畫廊舉辦「秋季陶藝聯展」。	《藝術家》1990.10
	10.6 - 10.18 東之畫廊舉辦「鄭世璠遍歷展（一）」。	《藝術家》1990.10
	10.6 - 10.21 雅的藝術中心台北總公司舉辦「大陸新水墨展——尚遊江南水鄉作品系列」。	《藝術家》1990.10
	10.6 - 10.21 首都藝術中心舉辦「陳英偉油畫展」。	《藝術家》1990.10
	10.6 - 10.21 皇冠藝文中心舉辦「劉澤棉石灣陶個展」。	《藝術家》1990.10
	10.6 - 10.21 串門藝術空間舉辦「楊英風版畫雕塑個展」。	倪晨、陳麗華、李廣中、《藝術家》1990.10
	10.6 - 10.24 積禪藝術中心舉辦「劉文二油畫・水彩個展」。	《藝術家》1990.10
	10.6 - 10.28 台北漢雅軒舉辦「邱亞才個展」。	《藝術家》1990.10
	10.6 - 10.28 八大畫廊舉辦「八大畫廊名家膠彩畫展」，展出郭雪湖、林之助、許深州、曾得標、黃鷗皮、劉耕谷、謝峰生、林阿琴、郭禎祥、郭香美作品。	八大畫廊

年代	事件	資料來源
1990	10.6 - 10.30 東之畫廊舉辦鄭世璠遍歷展「跨越變畫時代的長青畫家」。	東之畫廊
	10.7 - 11.4 誠品畫廊舉辦「霍剛個展」。	誠品畫廊
	10.12 - 10.28 吸引力畫廊舉辦「藝術蒐尋中心—水墨風雲」，展出藝術家楊善深、鄭善禧、李可染、沈耀初、陳其寬、林風眠、余承堯、李義弘、賈又福、張仃、袁金塔、吳昊的作品。	形而上畫廊
	10.12 - 10.28 吸引力畫廊舉辦「陳澄波、廖繼春、郭柏川特展」，展出藝術家廖繼春、郭柏川、陳澄波作品。	形而上畫廊
	10.12 - 10.17 師大畫廊舉辦「師大美術系 81 級美展」。	《藝術家》1990.10
	10.13 - 11.4 龍門畫廊舉辦「蕭勤 1960 ～ 1990 作品展」。	《藝術家》1990.10
	10.13 - 11.10 南畫廊舉辦油畫展—「永遠的淡水」，為南畫廊成立十週年慶，參展畫家有鄭世璠、黃混生、廖德政、林錫堂、楊乾鐘、賴傳鑑、曾培堯、張炳堂、陳銀輝、呂義濱、陳景容、孫明煌、孔來福。	南畫廊、《藝術家》1990.11
	10.13 - 11.1 新生畫廊舉辦「台灣新生報創刊四十五週年資深藝術家書畫聯展」。	《藝術家》1990.10
	10.13 - 10.28 永漢國際藝術中心舉辦「蕭勤回顧展」。	《藝術家》1990.10
	10.13 - 10.28 時代畫廊舉辦「張炳堂油畫個展」。	《藝術家》1990.10
	10.16 - 10.31 長流畫廊舉辦「名畫精粹特展」。	長流畫廊、《藝術家》1990.10
	10.16 - 10.31 台北高格畫廊舉辦「王守英預展」。	《藝術家》1990.10
	10.16 - 10.30 德元藝廊舉辦「江南書畫精品展」。	《藝術家》1990.10
	10.17 - 10.31 飛元藝術中心舉辦「巴黎·威尼斯印象——基·霍卡傑勒油畫個展」。	《藝術家》1990.10
	10.19 - 11.4 亞洲藝術中心舉辦「邱伯安（棨鍚）彩墨山水新風貌」。	亞洲藝術中心

年代	事件	資料來源
1990	10.19 - 10.24 師大畫廊舉辦「師大美術系 82 級美展」。	《藝術家》1990.10
	10.19 - 10.26 金品藝廊舉辦「曾進富個展」。	《藝術家》1990.10
	10.20 - 10.31 阿波羅畫廊舉辦「黃朝謨油畫・彩墨個展」。	阿波羅畫廊
	10.20 - 10.31 今天畫廊舉辦「陳世俊油畫個展」。	《藝術家》1990.10
	10.20 - 10.31 現代畫廊舉辦「佐藤公聰油畫展」。	現代畫廊
	10.20 - 10.31 現代畫廊舉辦「朱銘雕刻新作展」。	現代畫廊、《藝術家》1990.10
	10.20 - 11.4 首都藝術中心舉辦「白木全陶藝展」。	《藝術家》1990.10
	10.20 - 10.28 雄獅畫廊舉辦「賈又福水墨個展」。	李賢文、《藝術家》1990.10
	10.20 - 10.31 印象畫廊舉辦「吳永欽油畫展」。	《藝術家》1990.10
	10.20 - 10.30 東之畫廊舉辦「鄭世璠遍歷展（二）」。	《藝術家》1990.10
	10.20 - 11.4 台北高格畫廊舉辦「許坤成畫展」。	《藝術家》1990.10
	10.20 - 11.11 串門藝術空間舉辦「林育如人像攝影個展」。	《藝術家》1990.10、《藝術家》1990.11
	10.22 傳承藝術中心舉辦「路遙情深一彭小沖個展」。	傳承藝術中心、《藝術家》1990.10、《藝術家》1990.11
	10.25 - 10.31 孟焦畫坊舉辦「吳國彥創作展」。	《藝術家》1990.10
	10.27 - 11.8 爵士攝影藝廊舉辦「王敬聖攝影展展」。	《藝術家》1990.10
	10.27 - 11.11 皇冠藝文中心舉辦「陳家冷水墨個展」。	《藝術家》1990.10
	10.31 - 11.11 雄獅畫廊舉辦泰錫度仁波切畫展「遊戲三味」。	李賢文、《藝術家》1990.10、《藝術家》1990.11
	11.1 - 11.15 長流畫廊舉辦「黃君璧、林玉山、江兆申三人展」。	長流畫廊、《藝術家》1990.11

年代	事件	資料來源
1990	11.1 - 11.15 德元藝廊舉辦「中國名家書畫聯展」。	《藝術家》1990.11
	11.1 - 11.10 南畫廊舉辦「南畫廊十週年慶——『永遠的淡水』、『花的祝福』油畫展」。	《藝術家》1990.11
	11.1 - 11.30 印象畫廊舉辦「楊三郎、李石樵、張萬傳、葉火城聯展」。	《藝術家》1990.11
	11.3 - 11.11 新生畫廊舉辦「羅森豪赴德前陶藝個展」。	《藝術家》1990.11
	11.3 - 11.14 東之畫廊舉辦蔡楚夫油畫展「自然的詩意」。	東之畫廊、《藝術家》1990.11
	11.3 - 11.14 今天畫廊舉辦「范振金陶藝展」。	《藝術家》1990.11
	11.3 - 11.14 積禪藝術中心舉辦「吳弦三油畫展」。	《藝術家》1990.11
	11.3 - 11.15 串門藝術空間舉辦「顏炬榮陶藝個展」。	倪晨、陳麗華、李廣中、《藝術家》1990.11
	11.3 - 11.16 阿波羅畫廊舉辦「夏勳油畫展」。	阿波羅畫廊、《藝術家》1990.11
	11.3 - 11.17 現代畫廊舉辦「陳東元水彩畫展」。	現代畫廊、《藝術家》1990.11
	11.3 - 11.18 首都藝術中心舉辦「林勤霖油畫展」。	《藝術家》1990.11
	11.3 - 11.18 永漢國際藝術中心舉辦「楊德俊台北首度粉彩展」。	《藝術家》1990.11
	11.3 - 11.18 台北高格畫廊舉辦「王守英油畫展」。	《藝術家》1990.11
	11.3 - 11.18 時代畫廊舉辦「楊興生油畫個展」。	《藝術家》1990.11
	11.3 - 11.25 台北漢雅軒舉辦「高劍父書畫展」。	《藝術家》1990.11
	11.3 - 11.25 台北漢雅軒舉辦「鄭在東畫展」。	《藝術家》1990.11
	11.3 - 11.25 台北高格畫廊舉辦「名家油畫展」。	《藝術家》1990.11
	11.3 - 11.25 八大畫廊舉辦「八大畫廊名家聯展」，展出陳進、張大千、席德進、張萬傳、陳銀輝、何肇衢、王再添、賴威嚴、吳隆榮、戚維義、廖修平等人作品。	八大畫廊

年代	事件	資料來源
1990	11.3 - 11.25 八大畫廊舉辦「許東榮靜物油畫展」。	八大畫廊
	11.8 - 11.17 師大畫廊舉辦「文心畫會第 11 屆聯展」。	《藝術家》1990.11
	11.9 - 11.25 亞洲藝術中心舉辦「賴傳鑑油畫展」。	《藝術家》1990.11
	11.10 - 11.25 吸引力畫廊舉辦「陸詠畫展」。	形而上畫廊、《藝術家》1990.11
	11.10 - 12.2 龍門畫廊舉辦「吳昊個展 1960～作品發表」。	《藝術家》1990.11
	11.10 - 11.22 爵士攝影藝廊舉辦「全會華個展展」。	《藝術家》1990.11
	11.10 - 12.25 勝大莊美術館舉辦「李志仁書畫創作暨珍藏展」。	《藝術家》1990.11、《藝術家》1989.12
	11.10 - 11.25 愛力根畫廊舉辦「巴黎畫派—法國畫家巴赫東（Guy Bardone）個展」。	愛力根畫廊、《藝術家》1990.11
	11.10 - 12.9 誠品畫廊舉辦「現代藝術收藏家收藏邀請展」。	誠品畫廊、《藝術家》1990.11
	11.12 - 12.2 傳承藝術中心舉辦「跫音低迴一顧迎慶的遠古之夢」。	傳承藝術中心、《藝術家》1990.10、《藝術家》1990.11
	11.13 - 11.24 水石間民藝之家舉辦「台灣古民藝特展」。	《雄獅美術》1990.11
	11.15 - 11.27 南畫廊舉辦「透明畫會第二次作品發表展」。	南畫廊、《藝術家》1990.11
	11.16 - 11.30 德元藝廊舉辦「廣東嶺南國畫名家精品展」。	《藝術家》1990.11
	11.17 - 11.28 東之畫廊舉辦林惺嶽油畫展「森林草原和花」。	東之畫廊、《藝術家》1990.11
	11.17 - 11.28 今天畫廊舉辦「方啟森畫展」。	《藝術家》1990.11
	11.17 - 11.28 今天畫廊舉辦「李明珠陶展」。	《藝術家》1990.11
	11.17 - 11.30 長流畫廊舉辦「海上畫派精粹展」。	《藝術家》1990.11
	11.17 - 11.30 現代畫廊舉辦「劉其偉水彩畫展」。	《藝術家》1990.11

1990

年代	事件	資料來源
1990	11.17 - 12.2 台北敦煌藝術中心舉辦「蕭進興水墨新作展——台灣之美」。	《藝術家》1990.11
	11.17 - 12.2 首都藝術中心舉辦「謝長融礦晶世界陶藝展」。	《藝術家》1990.11
	11.17 - 12.2 皇冠藝文中心舉辦「樓柏安水墨個展」。	《藝術家》1990.11
	11.17 - 11.28 印象畫廊舉辦「楊永福油畫展」。	《藝術家》1990.11
	11.17 - 12.2 台北高格畫廊舉辦「曾孝德油畫展」。	《藝術家》1990.11
	11.17 - 12.5 積禪藝術中心舉辦「林惺嶽油畫展」。	《藝術家》1990.11
	11.17 - 11.30 串門藝術空間舉辦「陳庭詩個展」。	倪晨、陳麗華、李廣中、《藝術家》1990.11
	11.17 - 11.30 孟焦畫坊舉辦「玄心印會聯展」。	《藝術家》1990.11
	11.21 - 11.30 台北高格畫廊舉辦「陳哲油畫展」。	《藝術家》1990.11
	11.24 - 12.9 阿波羅畫廊舉辦「陳政宏油畫個展」	阿波羅畫廊、《藝術家》1990.11
	11.24 - 12.2 新生畫廊舉辦「御風江源——百駿圖書展」。	《藝術家》1990.12
	11.24 - 12.6 爵士攝影藝廊舉辦「汪鳳儀、林益成、林坤鴻、陳震宇、羅任祥五人聯展」。	《藝術家》1990.11
	11.24 - 12.9 時代畫廊舉辦「中堅畫家五人油畫聯展」。	《藝術家》1990.11
	12. 長流畫廊舉辦「近代百家書畫名蹟集粹特展」，並出版豪華畫冊，收錄自民國元年以後畫家，如陸恢、黃山壽、吳石僊，到最近逝世的李可染、沈耀初等，共 114 名畫家，192 件作品。	長流畫廊
	12. 長流畫廊舉辦「葉瑞琨畫展」，展出成都畫院畫師葉瑞琨水墨作品約 100 幅，並出版葉瑞琨畫集壹冊。	長流畫廊
	12.1 - 12.23 長流畫廊舉辦「近代百家精粹展」。	《藝術家》1990.12
	12.1 - 12.25 台北漢雅軒舉辦「麥綺芬陶展」。	《藝術家》1990.12

1990

年代	事件	資料來源
1990	12.1 - 12.31 明生畫廊舉辦「陳勤、孫明煌、謝江松、許瑞金油畫展」。	《藝術家》1990.12
	12.1 - 12.30 南畫廊舉辦「王黃麗惠等6位名家油畫精選作品展暨1991年進口『名畫月曆』展」。	《藝術家》1990.12
	12.1 - 12.12 今天畫廊舉辦「石龍——石雕石壺展」。	《藝術家》1990.12
	12.1 - 12.13 現代畫廊舉辦「曾茂煌油畫展」。	《藝術家》1990.12
	12.1 - 1991.2.31 台北敦煌藝術中心舉辦「藝術禮品展」。	《藝術家》1990.12
	12.1 - 12.16 首都藝術中心舉辦「何季諾彩墨畫展」。	《藝術家》1990.12
	12.1 - 12.16 雄獅畫廊舉辦「余承堯書法個展」。	李賢文、《藝術家》1990.12
	12.1 - 12.31 勝大莊美術館舉辦「當代名家書畫展」。	《藝術家》1989.12
	12.1 - 12.31 愛力根畫廊舉辦「中外名家油畫聯展」。	《藝術家》1990.12
	12.1 - 12.12 印象畫廊舉辦「印象年度精選展」。	《藝術家》1990.12
	12.1 - 12.7 金品藝廊舉辦「李基坤、李培榮父女國畫聯展」。	《藝術家》1990.12
	12.1 - 12.9 台北高格畫廊舉辦「陳哲油畫展」。	《藝術家》1990.12
	12.1 - 12.20 隔山畫廊舉辦「隔山邀請賽得獎作品展——國畫部份」。	《藝術家》1990.12
	12.1 - 12.16 藝福藝術中心舉辦「趙青仲水墨近作展」。	《藝術家》1990.12
	12.1 - 1991.1.6 串門畫廊舉辦「1991視覺的凝聚特展」。	《藝術家》1990.12
	12.1 - 12.16 孟焦畫坊舉辦「林晉水墨展——現代仕女系列」。	《藝術家》1990.12
	12.3 - 12.23 傳承藝術中心舉辦「山水情——卓鶴君個展」。	傳承藝術中心、《藝術家》1990.12
	12.4 - 12.13 新生畫廊舉辦「彭瓊華絲畫展」。	《藝術家》1990.12
	12.7 - 12.14 金品藝廊舉辦「陳逸國畫個展」。	《藝術家》1990.12
	12.7 - 12.25 飛元藝術中心舉辦「尚・沃朗油畫作品展」。	《藝術家》1990.12

年代	事件	資料來源
1990	12.7 - 12.20 串門藝術空間舉辦「曲德義、季鐵生雙人展」。	倪晨、陳麗華、李廣中、《藝術家》1990.12
	12.8 - 12.16 東之畫廊舉辦陳艾妮畫展「萬紫千紅女兒花」。	東之畫廊、《藝術家》1990.12
	12.8 - 12.25 龍門畫廊舉辦「陳庭詩 1960〜1990 作品展」。	《藝術家》1990.12
	12.8 - 12.30 台北漢雅軒舉辦「余承堯書法義展」。	《藝術家》1990.12
	12.8 - 12.16 台北敦煌藝術中心舉辦「蔣健飛畫展」。	《藝術家》1990.12
	12.8 - 12.23 皇冠藝文中心舉辦「胡永凱彩墨個展」。	《藝術家》1990.12
	12.8 - 12.16 台中高格畫廊舉辦「台中市美術家阿里山玉山寫生專題展」。	《藝術家》1990.12
	12.8 - 12.26 積禪藝術中心舉辦「陳東元水彩畫展」。	《藝術家》1990.12
	12.14 - 12.30 亞洲藝術中心舉辦「潘丁丁『漠之夢』壓克力油彩、重彩水墨個展」。	《藝術家》1990.12
	12.14 - 12.21 金品藝廊舉辦「宋建業水彩個展」。	《藝術家》1990.12
	12.15 - 12.25 阿波羅畫廊舉辦「張靄維油畫展」。	阿波羅畫廊、《藝術家》1990.12
	12.15 - 12.30 吸引力畫廊舉辦「陳又生水墨畫展」。	形而上畫廊、《藝術家》1990.12
	12.15 - 12.26 今天畫廊舉辦「謝江松油畫個展」。	《藝術家》1990.12
	12.15 - 12.30 現代畫廊舉辦「陳慶熇油畫展」。	現代畫廊、《藝術家》1990.12
	12.15 - 12.23 新生畫廊舉辦「許坤曾古木新意鏡雕展」。	《藝術家》1990.12
	12.15 - 12.30 首都藝術中心舉辦「施性輝陶藝展」。	《藝術家》1990.12
	12.15 - 12.30 永漢國際藝術中心舉辦「廖石珍風景油畫展」。	《藝術家》1990.12
	12.15 - 12.28 印象畫廊舉辦「楊欽選油畫首展」。	《藝術家》1990.12
	12.15 - 12.23 台北高格畫廊舉辦「吳承硯油畫展」。	《藝術家》1990.12

年代	事件	資料來源
	12.15 - 1991.1.13 誠品畫廊舉辦「蔡根、梁兆熙雙個展」。	誠品畫廊
	12.15 - 12.30 時代畫廊舉辦「馮騰慶油畫個展」。	《藝術家》1990.12
	12.18 - 12.27 師大畫廊舉辦「國立藝術學院美術系展」。	《藝術家》1990.12
	12.18 - 12.30 東之畫廊舉辦「蕭如生的繪畫世界」。	《藝術家》1990.12
	12.21 - 12.31 台北敦煌藝術中心舉辦「朱寶雍陶藝展」。	《藝術家》1990.12
	12.21 - 12.28 金品藝廊舉辦「沈以正師生國畫聯展」。	《藝術家》1990.12
	12.21 - 12.31 隔山畫廊舉辦「隔山邀請賽得獎作品展——油畫、水彩畫部份」。	《藝術家》1990.12
	12.22 - 1991.1.6 雄獅畫廊舉辦楊燕屏個展—「荷塘‧風景」。	李賢文、《藝術家》1990.12
	12.22 - 1991.1.6 串門藝術空間舉辦「李廣中水墨個展」。	倪晨、陳麗華、李廣中、《藝術家》1990.12
1990	12.22 - 1991.1.6 孟焦畫坊舉辦「侯順利石壺大展」。	《藝術家》1990.12
	12.24 傳承藝術中心舉辦「歲末精品展」。	傳承藝術中心
	12.25 - 12.30 長流畫廊舉辦「葉瑞琨畫展」。	《藝術家》1990.12
	12.25 - 1991.1.3 新生畫廊舉辦「詹元魁石雕展」。	《藝術家》1990.12
	12.27 - 1991.1.13 飛元藝術中心舉辦「游曉昊陶藝個展」。	《藝術家》1990.12
	12.28 - 1991.1.4 金品藝廊舉辦「陳觀海書法個展」。	《藝術家》1990.12
	12.29 - 1991.1.6 阿波羅畫廊舉辦「前輩畫家人體展」。	《藝術家》1990.12
	12.29 - 1991.1.13 龍門畫廊舉辦「林順雄——十二生肖聯合展」。	《藝術家》1990.12
	12.29 - 1991.1.3 師大畫廊舉辦「師大美術系 69 級系友展」。	《藝術家》1990.12
	12.29 - 1991.1.7 雄獅畫廊舉辦「台灣美術 300 年作品籌備系列展 I：明鄭～1911」。	《藝術家》1989.12
	12.29 - 1991.1.16 積禪藝術中心舉辦「劉其偉水彩畫展」。	《藝術家》1990.12

1990

臺灣畫廊‧產業史年表　1981-1990

發 行 人｜鍾經新

策劃單位｜社團法人中華民國畫廊協會 / 台北藝術產經研究室

統籌執行｜社團法人中華民國畫廊協會附設台北藝術產經研究室

執行編輯｜柯人鳳、田伊婷、王若齡、劉宜芬、郭祖蓉

校　　對｜劉宜芬、郭祖蓉

封面設計｜曾晟愿

諮詢委員｜白適銘、朱庭逸、何政廣、胡永芬
　　　　　陳長華、鄭政誠（依姓氏筆劃排列）

網　　址｜www.aga.org.tw；www.taerc.org.tw

社團法人中華民國畫廊協會

理 事 長｜鍾經新

副理事長｜張逸群

理 監 事｜廖小玟、陳仁壽、錢文雷、廖苑如、朱恬恬、王色瓊
　　　　　王雪沼、王采玉、蔡承佑、許文智、李青雲、黃河
　　　　　游仁翰、張凱迪、陳昭賢、李威震、陳雅玲

秘 書 長｜游文玫

編輯製作｜藝術家出版社

總 編 輯｜鍾經新

出 版 者｜藝術家出版社
　　　　　台北市金山南路（藝術家路）二段165號6樓
　　　　　TEL：（02）2388-6716
　　　　　FAX：（02）2396-5708
　　　　　郵政劃撥：50035145　戶名：藝術家出版社

　　　　　社團法人中華民國畫廊協會
　　　　　台北市松山區光復南路1號2樓之1
　　　　　TEL：（02）2742-3968

總 經 銷｜時報文化出版企業股份有限公司
　　　　　桃園市龜山區萬壽路二段351號
　　　　　TEL：（02）2306-6842

製版印刷｜欣佑彩色製版印刷股份有限公司

初　　版｜2020年10月

定　　價｜新臺幣680元

ISBN　978-986-282-260-9（平裝）

國家圖書館出版品預行編目（CIP）資料

臺灣畫廊‧產業史年表1981-1990 /
鍾經新總編輯. -- 初版. --
臺北市：藝術家，2020.10-第2冊；
294面；26×18公分.

ISBN 978-986-282-260-9（平裝）

1.藝廊 2.產業發展 3.歷史 4.臺灣

906.8　　　　　　　　109014729